CLIP STUIO PAINT,
캐릭터를 살리는
이펙트 노하우

저자 Kogado Studio, Inc. **번역** 임완규

YoungJin.com Y.
영진닷컴

CLIP STUIO PAINT,
캐릭터를 살리는
이펙트 노하우

CHARACTER ILLUST: EFFECT HYOGEN TAIZEN by Kogado Studio, Inc.
Copyright © 2020 Kogado Studio, Inc.
All rights reserved.
Original Japanese edition published by Gijutsu-Hyoron Co., Ltd., Tokyo
This Korean language edition published by arrangement with Gijutsu-Hyoron Co., Ltd., Tokyo in care
of Tuttle-Mori Agency, Inc., Tokyo through Amo Agency, Gyeonggi-do.

ISBN : 978-89-314-6609-6

독자님의 의견을 받습니다.
이 책을 구입한 독자님은 영진닷컴의 가장 중요한 비평가이자 조언가입니다. 저희 책의 장점과 문제점이 무엇
인지, 어떤 책이 출판되기를 바라는지, 책을 더욱 알차게 꾸밀 수 있는 아이디어가 있으면 팩스나 이메일, 또는
우편으로 연락주시기 바랍니다. 의견을 주실 때에는 책 제목 및 독자님의 성함과 연락처(전화번호나 이메일)를
꼭 남겨 주시기 바랍니다. 독자님의 의견에 대해 바로 답변을 드리고, 또 독자님의 의견을 다음 책에 충분히 반
영하도록 늘 노력하겠습니다.

이메일 : support@youngjin.com
주 소 : (우)08507 서울시 금천구 가산디지털1로 128 STX-V타워 4층 401호 (주)영진닷컴 기획1팀

파본이나 잘못된 도서는 구입하신 곳에서 교환해 드립니다.

STAFF
저자 Kogado Studio, Inc. | **번역** 임완규 | **총괄** 김태경 | **진행** 최윤정 | **교정** 이혜원 | **디자인·편집** 김소연
영업 박준용, 임용수, 김도현 | **마케팅** 이승희, 김근주, 조민영, 김도연, 채승희, 김민지, 임해나, 이다은
제작 황장협 | **인쇄** 제이엠

이 책에 관하여

● 동작 환경에 대하여
이 책의 프로그램은 다음과 같은 환경에서 동작합니다.
CLIP STUDIO PAINT PRO 1.9.4

● 일러스트 브러시의 저작권에 대하여
이 책에서 제공하는 일러스트·브러시의 저작권은 모두 저자에게 귀속됩니다. 이러한 데이터는 본 서적에서 소유자에 한하며 개인 및 법인을 불문하고 무료로 사용할 수 있으나, 무단 전재나 재배포 등의 2차 이용은 금지합니다.

● 이 책에 기재된 내용에 대하여
이 책에 기재된 내용은 정보의 제공만을 목적으로 하고 있습니다. 따라서 이 책을 이용한 운용은 반드시 독자의 책임과 판단에 따라 행해 주십시오. 이러한 정보의 운용 결과에 대하여 출판사 및 저자는 어떠한 책임도 지지 않습니다.
이 책에 기재된 내용은 제1쇄 발행 시를 기준으로 하고 있으므로 이용 시에는 변경되는 경우도 있습니다. 소프트웨어는 버전 업되는 경우도 있으며, 이 책의 설명과는 기능이나 화면이 달라질 수도 있습니다.

파일 다운로드

이 책에서 사용하고 있는 오리지널 브러시 및 연습용 일러스트 데이터는 영진닷컴 홈페이지 〉 고객센터 〉 부록 CD 다운로드에서 받을 수 있습니다.

https://www.youngjin.com/reader/pds/pds.asp

파일은 ZIP 형식이므로 압축을 푼 후 이용해 주세요.

초기 도구 추가에 대하여

CLIP STUDIO PAINT가 업데이트됨에 따라 ver.1.10.10부터 설정이 변경되거나 삭제된 보조 도구가 있습니다. 현재 사용 중인 버전의 CLIP STUDIO에 책에서 사용하는 도구(브러시)가 없다면, 아래 링크를 참조해 CLIP STUDIO ASSETS에서 해당 도구를 다운로드받아 사용해 주세요.

https://assets.clip-studio.com/ko-kr/detail?id=1842033 (콘텐츠 ID: 1842033)
https://assets.clip-studio.com/ko-kr/detail?id=1841775 (콘텐츠 ID: 1841775)

시작하면서

이펙트의 추가 및 마무리 작업은 디지털 일러스트 제작 시에 퀄리티를 더욱 향상시킬 수 있습니다.

하지만 이펙트를 그리는 것이 서툴거나 어떻게 그리면 좋을지 모르는 분도 있지 않을까요?

이 책에서는 그런 효과를 만드는 방법을 페인트 소프트웨어 CLIP STUDIO PAINT PRO를 이용하여 학습합니다.

프로 일러스트레이터로 활약 중인 많은 분들이 알려주는 일반적인 속성별 이펙트 표현과 날씨 표현, 마무리 기술 등도 싣고 있습니다.

또한, 이펙트의 한 가지 설명뿐만 아니라 캐릭터 일러스트에 이펙트를 넣을 때의 이펙트 배치와 흐름, 강약, 이펙트가 캐릭터에 미치는 효과까지 설명하고 있습니다.

이 책이 여러분의 일러스트 표현의 폭을 넓히는 데 도움이 되길 바랍니다.

코가도 스튜디오

역자의 말

일러스트나 웹툰을 만들면서 작품 제작을 마무리하는 이펙트를 어떻게 넣을 것인가는 많은 크리에이터의 고민거리이지요.

최근에는 이쪽 부분을 전담하는 어시스턴트 분야가 생길 정도로, 작품을 돋보이게 하기 위해서 다양한 효과를 넣는 것은 이제는 거의 필수적인 과정이 되어 가고 있습니다.

이 책에서는 프로 작가들의 작품을 통해서 이러한 효과를 더욱 효율적으로 넣을 수 있는 프로세스를 설명하고 있습니다.

개인적으로도 클립스튜디오를 많이 사용하는 편이기는 합니다만, 이 책의 많은 고수들의 사용 방법을 보면서 "이런 사용법이 있었나?" 싶을 정도로 놀라움의 연속이었습니다.

이 책에 나오는 CLIP STUDIO의 다양한 기능을 활용하면 이펙트를 넣는 것뿐만 아니라 다양한 상황의 다양한 작화에도 도움이 될 거라고 생각합니다.

CLIP STUDIO의 강력한 기능을 활용하여 여러분들의 작품을 더욱 생동감 넘치는 멋진 작품으로 승화시켜 나가게 되었으면 합니다.

임완규

CONTENTS

불의 카테고리

물의 카테고리

바람의 카테고리

빛의 카테고리

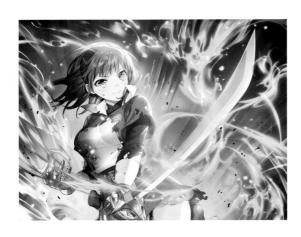

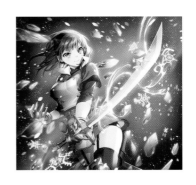

GALLERY

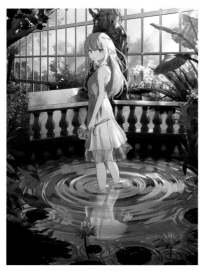

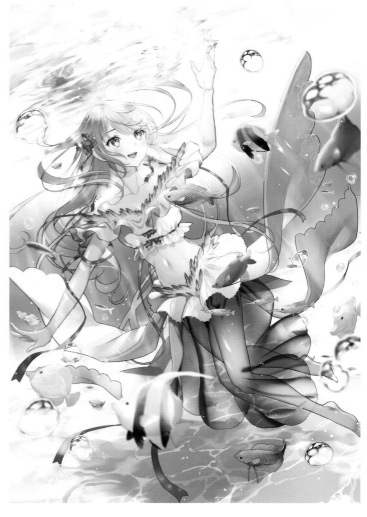

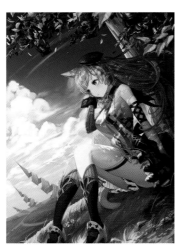

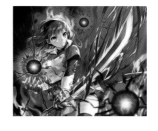

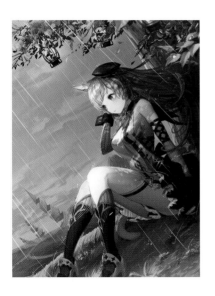

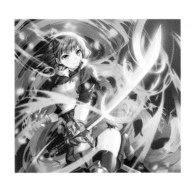

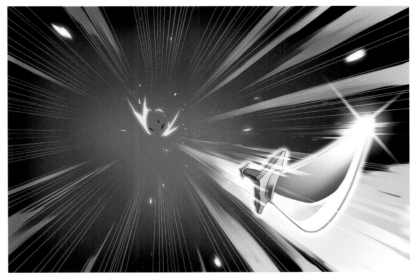

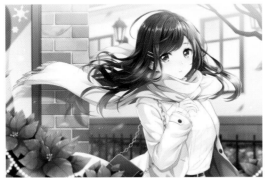

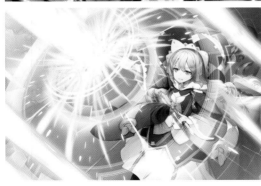

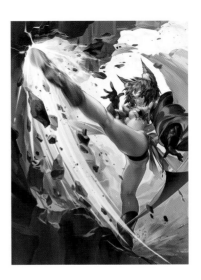

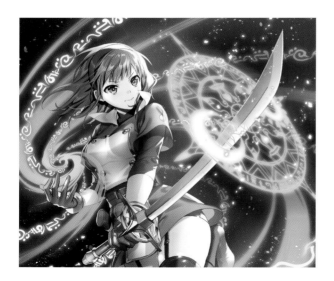

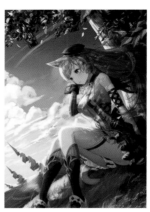

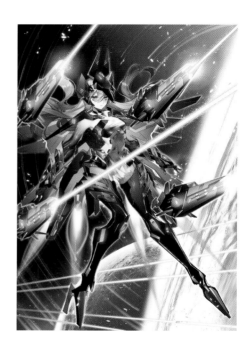

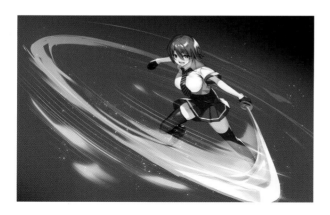

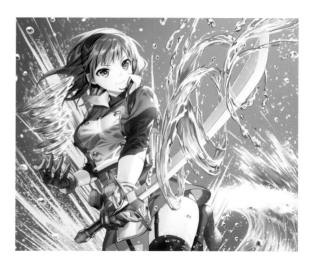

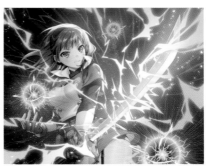

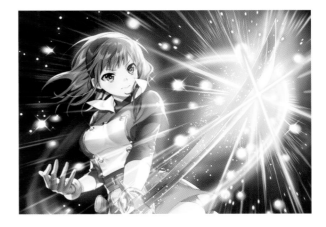

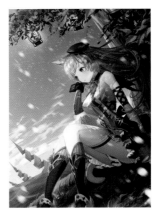

CLIP STUDIO PAINT PRO 자주 사용하는 도구 & 기능

이펙트의 묘사에서는 [흐리기], [발광], [그라데이션] 등의 작업 공정이 자주 등장합니다. 여기에서는 이 책에 게재하고 있는 이펙트의 기교 설명에서 자주 사용되는 용어와 기능을 소개합니다.

작업 테이블의 각 기능 명칭

❶ 메뉴 바
❷ 커맨드 바
❸ 도구 팔레트
❹ 보조 도구 팔레트
❺ 도구 속성 팔레트
❻ 브러시 크기 팔레트
❼ 컬러 계열 팔레트
❽ 캔버스
❾ 캔버스 컨트롤
❿ 소재 팔레트
⓫ 내비게이터 팔레트
⓬ 레이어 팔레트/작업 내역 팔레트

| 도구 팔레트의 아이콘 |

— 돋보기
— 이동
— 조작
— 레이어 이동
— 선택 범위
— 자동 선택
— 스포이트
— 펜
— 연필
— 붓
— 에어브러시
— 데코레이션
— 지우개
— 색 혼합
— 채우기
— 그라데이션
— 도형
— 컷 테두리
— 자
— 텍스트
— 말풍선
— 선 수정
— 전경색
— 배경색
— 투명 색상

자주 사용하는 도구

스포이트 도구
스포이트로 흡수하듯이 이미지에서 색상을 선택할 수 있습니다. 캔버스 위에서 클릭하면 전경색이 선택되어 컬러 팔레트에 반영됩니다.

펜 도구
잉크 펜처럼 강약이 있는 터치 선 및 유성 마커처럼 균등한 굵기의 선 등 다양한 타입의 펜이 들어 있습니다.

연필 도구
연필처럼 농담이 묻어나는 부드러운 터치로 그릴 수 있습니다.

붓 도구
유채, 수채화 혼합, 붓처럼 여러 가지 색을 배합하는 터치를 표현할 수 있습니다.

에어브러시 도구
색을 뿜어 흐릿한 터치를 재현할 수 있는 도구입니다.

데코레이션 도구
이미지 등의 패턴을 연속해서 그릴 수 있습니다.

지우개 도구
캔버스에 그려진 선이나 이미지를 삭제할 때 사용합니다. 사이즈 및 농도 조정이 가능하여 섬세한 작업에도 적합합니다.

색 혼합 도구
캔버스를 드래그하면 손가락으로 물감을 흡수시키는 터치를 재현할 수 있습니다.

채우기 도구
선으로 둘러싸인 공간을 쉽게 채울 수 있는 도구입니다.

그라데이션 도구
캔버스 위를 드래그하면 위치와 함께 설정에 따른 그라데이션을 그릴 수 있습니다.

도형 도구
직선이나 곡선, 도형, 나아가 집중선이나 유선 등 다양한 도형을 작성할 수 있습니다.

자 도구
직선자, 곡선자 외 퍼스자, 대칭자, 평행선이나 방사선과 같은 [특수 자]를 선택할 수 있습니다.

자주 사용하는 레이어 팔레트의 메뉴

❶ 합성 모드
레이어끼리의 합성 모드를 풀다운에서 지정합니다.

❷ 불투명도
선택한 레이어 이미지의 불투명도를 조정합니다. 수치가 작을수록 투명에 가까워집니다.

❸ 아래 레이어에서 클리핑
하나 아래 있는 레이어를 참조하여 선택 중인 레이어가 표시하는 영역을 제한합니다.

❹ 투명 픽셀 잠금
[래스터 레이어]의 투명 부분에 그릴 수 없도록 잠급니다. 투명 부분에는 벗어나지 않고 이미 그린 부분에 대해서만 그리기가 가능합니다. 클릭으로 on/off가 전환됩니다.

❺ 마스크 활성화
마스크 활성화를 on으로 하면 레이어 마스크가 유효합니다. 마스크 활성화를 off로 하면 레이어 마스크는 비활성화됩니다. 레이어 마스크가 무효이면 [레이어] 팔레트의 레이어 마스크의 아이콘에 빨간색 ×표가 표시됩니다.

❻ 신규 래스터 레이어
현재 선택한 레이어 위에 [래스터 레이어]를 신규로 작성합니다.

❼ 신규 레이어 폴더
[레이어 폴더]를 새로 작성합니다.

❽ 아래 레이어와 결합
선택 중인 레이어와 한 개 아래 있는 레이어를 하나의 레이어에 결합합니다.

❾ 레이어 마스크 만들기
선택한 레이어에 레이어 마스크를 만듭니다. 선택 범위 이외가 마스크됩니다.

❿ 마스크를 레이어에 적용
레이어 마스크가 있는 레이어를 선택하고 클릭하면 레이어 마스크가 적용된 상태와 동일한 표시가 되도록 레이어가 변환됩니다. 변환됨과 동시에 레이어 마스크가 삭제됩니다.

⓫ 레이어 삭제
현재 선택한 레이어를 삭제합니다.

자주 사용하는 합성 모드

하드 라이트
설정 레이어의 휘도에 따라 결과가 다릅니다. 50%의 그레이보다 밝은색을 겹치면 [스크린]에 가까운 상태로 밝은색이 됩니다. 50%의 그레이보다 어두운색을 겹치면 [곱하기]에 가까운 상태로 어두운색이 됩니다. 50%의 그레이를 겹치면 아래 레이어의 색상이 그대로 표시됩니다.

곱하기
설정 레이어의 각 RGB 값과 아래 레이어의 각 RGB 값을 곱하기 합성합니다. 합성 후에는 원래의 색보다 어두운색이 됩니다.

오버레이
아래의 레이어 색을 기준으로 [곱하기]와 [스크린]을 판별해 합성합니다. 합성 후에는 밝은 부분은 더 밝은색, 어두운 부분은 더 어두운색이 됩니다.

스크린
아래 레이어 색을 반전시킨 상태에서 설정 레이어 색을 곱하여 합성합니다. 합성 후에는 원래의 색보다 밝은색이 됩니다.

더하기(발광)
아래쪽 레이어 색상과 설정 중인 레이어의 색상이 더해집니다. 합성 후에는 원래의 색보다 밝은색이 됩니다.

발광 닷지
필름 사진의 [번]처럼 아래 레이어의 이미지 색을 밝게 하고 콘트라스트를 약하게 합니다(색상 닷지보다 효과는 강합니다).

색상 닷지
아래 레이어의 화상 색을 밝게 하고 콘트라스트를 약하게 합니다.

표준
아래쪽에 있는 레이어 색상에 설정 중인 레이어의 색상이 그대로 겹쳐집니다.

선명한 라이트
설정 레이어의 색에 따라 콘트라스트에 강약을 붙입니다. 설정 레이어의 휘도가 50% 그레이보다 밝으면 선형 번으로 밝게 합니다. 50%의 그레이보다 어두우면 닷지로 콘트라스트를 강하게 합니다.

선형 라이트
설정 레이어의 색상에 따라 밝기를 증감합니다. 설정 레이어의 휘도가 50% 그레이보다 밝으면 밝게 하고, 어두우면 더욱 어둡게 합니다.

자주 사용하는 기능

가우시안 흐리기
선으로 둘러싼 경계선이나 선명한 부분을 매끄럽게 흐리게 할 수 있는 필터 기능입니다. 수치가 클수록 희미해지는 범위도 커집니다.

[표시 방법]
흐리게 하려는 이미지의 레이어를 선택하고 메뉴 바에서 [필터]▶[흐리기]▶[가우시안 흐리기]를 선택하면 이 다이얼로그가 표시됩니다.

그라데이션 맵
레이어에 그려진 농담에 맞추어 그라데이션의 색으로 바꿀 수 있는 기능입니다.

[표시 방법]
메뉴 바에서 [레이어]▶[신규 색조 보정 레이어]▶[그라데이션 맵]을 선택하면 이 다이얼로그가 표시됩니다.

보조 도구는 보조 도구 상세 팔레트에서 세세한 설정을 할 수 있습니다. 도구 팔레트에서 쓰고 싶은 보조 도구를 선택하고 도구 속성 팔레트의 오른쪽 하단에 있는 보조 도구 상세 팔레트를 표시하는 버튼을 클릭하면 보조 도구 상세 팔레트가 열립니다.

보조 도구 [데코레이션]

브러시의 끝에 [이미지]를 등록하여 스탬프나 살포 등 여러 가지 묘사가 가능한 도구입니다.

[표시 방법]

[도구 팔레트]▶[데코레이션] 아이콘▶각종 보조 도구를 선택하고 도구 팔레트의 보조 도구 상세 팔레트를 표시하는 버튼을 클릭하면 이 보조 도구가 표시됩니다. 데코레이션 외에도 그라데이션이나 도형 등의 서브 도구에 따라 여러 가지 설정을 할 수 있습니다.

[다운로드 소재 사용 방법]

부속의 포털 애플리케이션 「CLIP STUDIO」로 브러시나 텍스처 등 여러 가지 소재를 다운로드할 수 있습니다. 여기서는 브러시 툴의 추가 방법을 소개합니다.

❶ 애플리케이션을 실행하고 왼쪽 메뉴에서 CLIP STUDIO ASSETS 소재 찾기를 클릭합니다.

❸ 'CLIP STUDIO PAINT'의 소재 팔레트의 [Download]에 다운로드한 소재가 추가됩니다.

❹ 임의의 보조 도구 팔레트로 드래그하면 다운로드한 브러시 소재가 추가되었습니다.

❷ 다운로드하려는 소재를 검색한 후 다운로드를 클릭합니다.

macOS 판의 키 표기에 대하여

이 책은 CLIP STUDIO PAINT의 Windows 버전을 기반으로 설명하고 있습니다. mac OS 버전의 경우는 일부 키 표기가 다릅니다. 본서에 기재되어 있는 단축키나 수식키 등의 키 조작을 실행할 때 아래와 같이 바꿔 읽어 주세요.

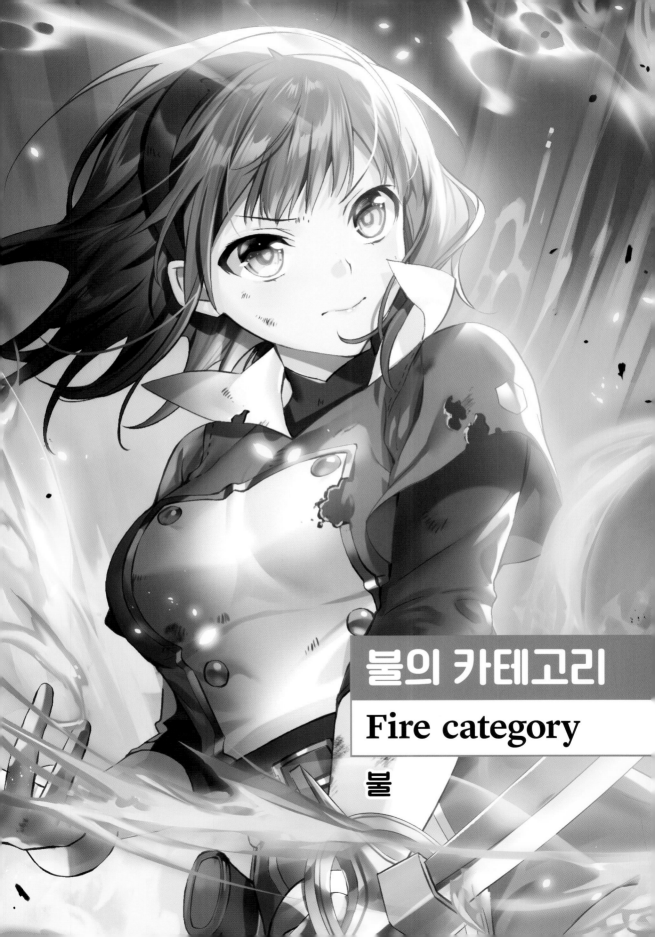

불의 카테고리
Fire category
불

불의 표현

part 1
폭발 그리는 법

폭발에 따른 불꽃, 연기의 표현, 폭발 중심과 캐릭터의 원근감에 따른 차이,
충격 묘사 방법 등에 신경 쓰면서 폭발 이펙트를 그려 나갑니다.

1 │ 배경 대략 묘사하기

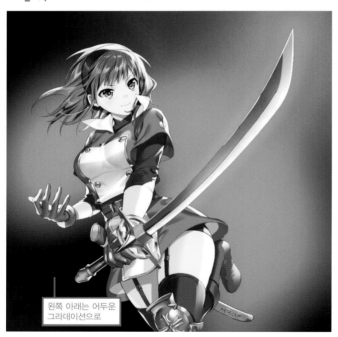

왼쪽 아래는 어두운
그라데이션으로

배경은 [에어브러시] 도구의 [부드러움] 등으로
대략적인 이미지로 작성해 둡니다. 화면 왼쪽
아래는 폭발 장면이 들어가 밝아질 예정이므
로 어두운 그라데이션을 넣어 둡니다.

▲ 오리지널 브러시 [폭발]

2 │ 폭발 그리기

❶ 배경보다 짙은 갈색
으로 폭발의 크기를 대
강 정해 둔다.

❷❶의 테두리를 조금
남기고 칙칙한 빨간색으
로 안쪽에 그려 넣는다.

❸❷와 마찬가지로 약간
테두리를 남겨 오렌지색
으로 그려 넣는다.

❹ 밝은 노란색을 그려
넣는다.

❺❹의 테두리에 진한
노란색으로 모양을 다
듬는다.

❻ 폭발로 튀어나오는
물체들을 이미지화하여
방사상으로 형태를 다
듬는다.

신규 레이어 [폭발]을 작성하고 오리지널 브러시
[폭발]을 사용해 [검은 연기▶불에서 저온의 붉
은 부분▶불에서 고온의 노란색이나 흰 부분]의
순서를 거듭하면서 형태를 만들어 갑니다.

3 | 폭발 형태 다듬기

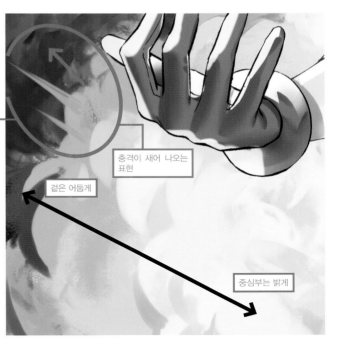

충격이 새어 나오는 표현

겉은 어둡게

중심부는 밝게

오리지널 브러시의 [color1], [color2]나 CLIP STUDIO PAINT가 공식 배포하는 [플랫]을 사용하여 세부 형태를 정돈합니다. 뭉게뭉게 구체 형태의 구름 모양을 기반으로 군데군데 안쪽에서 충격이 새어 나오는 듯한 이미지로 그려 나갑니다.

폭발 중심부는 명도를 높이고 바깥쪽으로 갈수록 오렌지색이나 갈색의 색감이 짙어지도록 합니다.

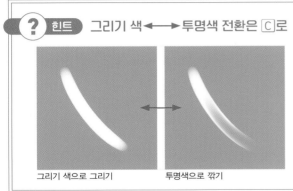

▲ 플랫

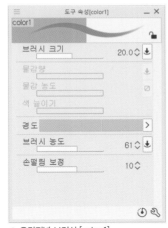

▲ 오리지널 브러시 [color1]

▲ 오리지널 브러시 [color2]

? 힌트 · 그리기 색 ←→ 투명색 전환은 C로

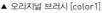

그리기 색으로 그리기 · 투명색으로 깎기

빛나는 불꽃이나 연기를 그리는 방법(P.23·25)에 공통되는 부분은 공식 브러시인 [수채화 S] 브러시로 그린 후에 같은 브러시를 투명색으로 전환해 부분적으로 지우면서 표현하는 것입니다. 감각으로 작업할 때 이 전환하는 과정이 번거롭다고 생각하지는 않나요? 그럴 때는 키보드의 C(그리기 색과 투명색 바꾸기)를 누르고 그리기 색과 투명색을 바꾸면서 작업하면 효율적인 묘사가 가능합니다. 덧붙여 이 책에서 소개하는 작업은 기본 설정의 단축키를 사용합니다. 사용하기 어려우면 자기 취향에 맞는 단축키를 설정해 보세요.

※ 오리지널 브러시와 공식 브러시의 입수 방법은 이 책의 앞부분을 참조하세요.

4 | 배경에 맞추어 폭발 조정하기

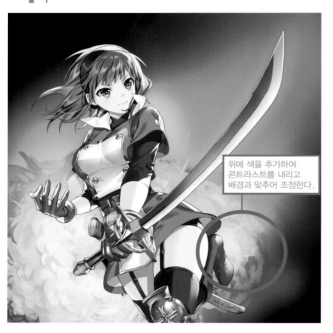

위에 색을 추가하여
콘트라스트를 내리고
배경과 맞추어 조정한다.

[레이어 폭발] 위에 합성 모드 [스크린]이나 [곱하기]의 레이어를 작성하고 **1** [에어브러시] 도구의 [부드러움] 등을 사용해 폭발을 배경에 조화시켜 갑니다.

이번에는 캐릭터보다 상당히 안쪽에서 폭발하는 설정이므로 너무 밝지 않도록 명도를 컨트롤하면서 눈에 띄지 않게 합니다. 폭발은 어느 정도 떨어진 거리인지, 어느 정도까지 선명하게 보일지 등을 상상해 조정합니다.

1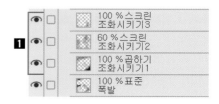

5 | 집중선으로 폭발 기세 강화하기

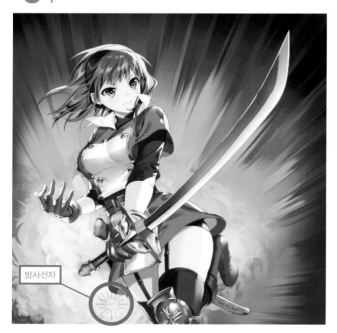

방사선자

너무 선명해 신경 쓰이는 부분은 [에어브러시] 도구의 [부드러움]으로 희미하게 지우거나 흐리게 해서 배경에 맞추어 조정합니다.

신규 레이어 [집중선]을 작성하고 [자] 도구의 [자 작성: 특수 자: 방사선]을 폭발 중심에 배치합니다.

폭발 주위에 CLIP STUDIO PAINT가 공식 배포하는 [오일 파스텔]을 사용하여 대략적인 방사선을 그린 후 [자의 표시 범위 설정] 체크를 모두 해제하고 **2** 너무 선명한 느낌이 들지 않도록 무너뜨리면서 방사상의 이펙트를 추가해 나갑니다.

▶ 오일 파스텔

2

▶ [자의 표시 범위 설정]

6 │ 폭발 충격으로 치솟는 연기 묘사하기

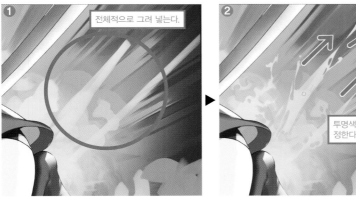

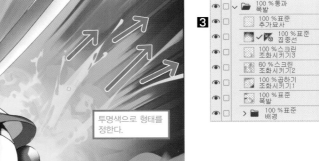

❶ 신규 레이어 [추가 묘사]를 작성해 ❸ 폭발로 흩날린 조각에 끌려가는 연기나 말려 오르는 불꽃 등의 묘사를 추가해 갑니다. 오리지널 브러시의 [color1], [color2] 등으로 대략적인 모양을 그리고 ❷ 그리기 색을 투명색으로 만들어 깎으면서 형태를 잡습니다. 폭발의 기세를 표현하기 위해 전체에 흩날린 불꽃을 추가해 화면의 정보량을 높입니다.

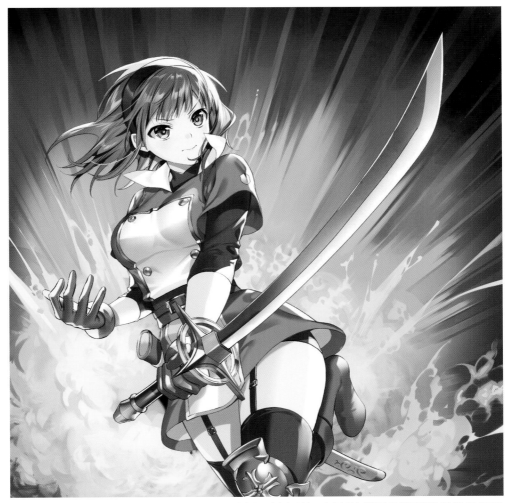

※ 오리지널 브러시와 공식 브러시의 입수 방법은 이 책의 앞부분을 참조해 주세요.

불의 표현

part 2

불꽃 검 이펙트
그리는 법

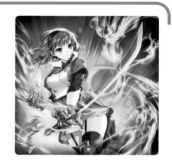

검에 휘감기는 불꽃 이펙트를 그려 나갑니다. 불꽃의 약동감을 내는 법,
효과적으로 검에 얽히는 형태, 불꽃의 흔들림 등에 주의합니다.

1 | 불꽃 이펙트의 실루엣 묘사하기

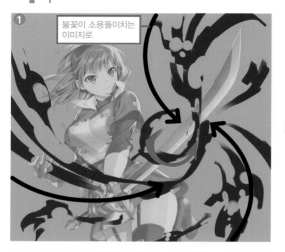

불꽃이 소용돌이치는
이미지로

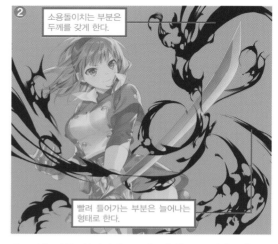

소용돌이치는 부분은
두께를 갖게 한다.

빨려 들어가는 부분은 늘어나는
형태로 한다.

❶ 신규 레이어 [불꽃]을 작성하고 **1** [폭발 그리는 법 3]
(P.17)에서 사용한 [플랫] 브러시를 사용해 화살표와 같
은 흐름으로 검의 주위를 불꽃이 소용돌이치는 모습을
이미지화하고 대략적인 불꽃의 형태를 묘사합니다.

❷ 그런 다음 선명하게 그리는 [펜] 도구인 [G펜]이나
[플랫] 브러시로 불꽃의 형태를 갖추어 갑니다. 소용돌
이치는 두터운 곳과 바람에 빨려 들어가는 곳에 강약
을 넣고 실루엣으로 묘사합니다.

2 | 불꽃 이펙트에 그라데이션 추가하기

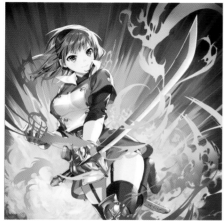

그라데이션을 넣는다.

[레이어 불꽃]의 [투명 픽셀 잠
금]을 클릭하고 [에어브러시]
도구의 [부드러움]으로 불꽃
의 실루엣에 그라데이션을 넣
습니다. 이펙트가 발생하는 검
주변은 명도가 높아지며 주변
으로 멀어질수록 진한 붉은색
이나 오렌지색 색감을 강하게
넣어 줍니다. 이 불꽃의 베이
스에 단계적으로 색을 더 그
려 넣을 예정이므로 폭을 주기
위해 약간 진한 색으로 설정
해 둡니다.

3 | 불꽃 이펙트 그려 넣기

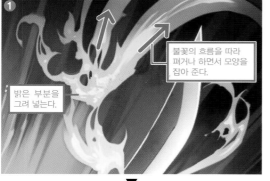

밝은 부분을 그려 넣는다.

불꽃의 흐름을 따라 펴거나 하면서 모양을 잡아 준다.

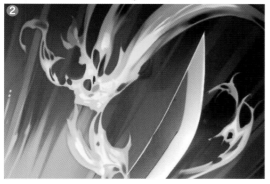

❶ [레이어 불꽃] 위에 신규 레이어 [불꽃 그리기]를 작성하고 [아래 레이어에서 클리핑]을 한 후 합성 모드는 [스크린]으로 합니다. [플랫] 브러시 등 뚜렷한 브러시로 불꽃의 밝은 부분을 그려 줍니다.

❷ 그런 다음 [레이어 불꽃]에 CLIP STUDIO PAINT가 공식 배포하는 [수채화 S]나 오리지널 도구의 [손끝]을 사용해 불꽃의 형태를 늘리거나 흘러가듯이 흐리기를 적용한 부분을 만들면서 불꽃의 형태를 조정해 갑니다.
추가로 합성 모드 [더하기]나 [곱하기]의 신규 레이어를 작성한 후 [아래 레이어에서 클리핑]을 클릭하고 같은 브러시로 어두운 부분과 밝은 부분을 추가해 그려 넣습니다.

◀ 수채화 S

4 | 실루엣 뭉개면서 불꽃 흔들림 표현하기

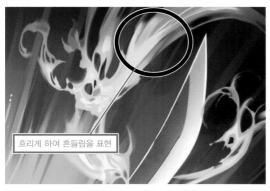

흐리게 하여 흔들림을 표현

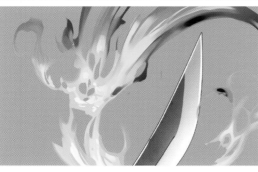

1~3까지의 과정으로 작성한 불꽃 검 이펙트의 레이어를 모두 [폴더 불꽃]으로❷ 정리합니다. 복사 레이어를 작성하고 결합하여 [레이어 불꽃 2]로 레이어 이름을 변경합니다❸.
현재 상태로는 아직 불꽃이 딱딱한 느낌이므로, 오리지널 브러시의 [color1], [color2]나 [폭발 그리는 법 5](P.18)에서 사용한 [오일 파스텔] 브러시와 같은 잔 선이 나오는 조금 딱딱한 브러시 또는 [수채화 S] 브러시나 오리지널 도구의 [손끝] 등 흐릿함을 강하게 표현할 수 있는 도구를 조합하여, 실루엣이 너무 선명하고 딱딱해 보이는 부분을 흔들리며 부드럽게 보이도록 조정합니다.

❸ 100 %표준 불꽃2
❷ > 📁 100 %통과 불꽃

◀ 배경을 제외한 상태

※ 오리지널 브러시와 공식 브러시의 입수 방법은 이 책의 앞부분을 참조해 주세요.



불꽃의 표현
연기의 표현
바람의 표현
빛의 표현
어둠의 표현
무기의 표현
날씨의 표현
기타
마무리

5 | 동화되지 않도록 조정하기

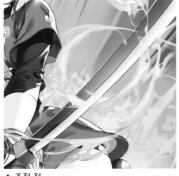

▲ 조정 전

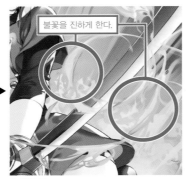

불꽃을 진하게 한다.

▲ 조정 후

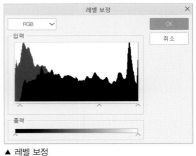

▲ 레벨 보정

레이어 메뉴의 [신규 색조 보정 레이어: 레벨 보정]을 작성하여**4** [레이어 불꽃 2]에 클리핑한 다음 배경이나 캐릭터와 동화될 것 같은 부분의 불꽃 이펙트를 진하게 합니다. 진하게 하고 싶지 않은 부분은 레이어 마스크로 지우면서 조정합니다.

6 | 불꽃 이펙트 빛나게 하기

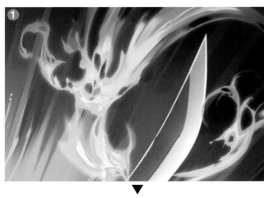

❶ [레이어 불꽃 2]를 복사하고 필터 메뉴의 [흐리기: 가우시안 흐리기]로 흐리게 한 후, 합성 모드를 [더하기(발광)]로 하고 불투명도를 70% 정도로 내립니다(이번에는 [흐림 효과 범위: 60]). 그리고 [레이어 불꽃 2] 아래에 겹쳐서 빛나게 합니다. 레이어명은 [레이어 발광]으로 변경해 둡니다**5**.

추가로 [레이어 발광]을 복사해 Ctrl+U(색조·채도·명도)로 색이 진해지도록 조정합니다. 다음으로 합성 모드를 [곱하기]로 바꾼 후 지금까지 생성된 불꽃 이펙트의 가장 아래 배치합니다**6**. 이를 통해 강조되면서도 불꽃 이펙트 자체가 희미하게 빛을 내는 느낌이 납니다.

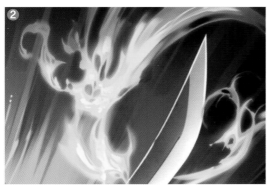

❷ 또한 신규 레이어 [추가 발광]을 작성하여**7** 합성 모드를 [스크린]으로 합니다. [에어브러시] 도구의 [부드러움]으로 어두운 배경에 밝은 불꽃이 겹친 부분 등에 희미하게 밝은 오렌지색을 배치합니다.

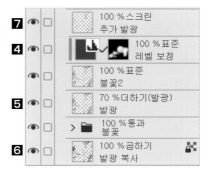

7 100 %스크린
추가 발광

4 100 %표준
레벨 보정

100 %표준
불꽃2

5 70 %더하기(발광)
발광

100 %통과
불꽃

6 100 %곱하기
발광 복사

그리기 표현

칠하기 표현

바림의 표현

빛내기 표현

흐리기 표현

프레임 표현

느낌의 표현

기타

마무리

7 | 빛나는 불꽃 추가하기

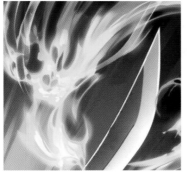

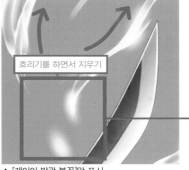

흐리기를 하면서 지우기

▲ [레이어 발광 불꽃]만 표시

제일 위에 신규 레이어 [발광 불꽃]을 작성하고, 합성 모드를 [더하기(발광)]로 합니다. [수채화 S] 브러시로 반투명의 빛나는 불꽃을 추가합니다.

일단 불꽃의 실루엣을 그린 후 그리기 색을 투명색으로 해서 가벼운 필압으로 쓰다듬듯이 지우면 예쁘게 흐리면서 늘릴 수 있습니다.

8 | 불꽃 이펙트 돋보이게 하기

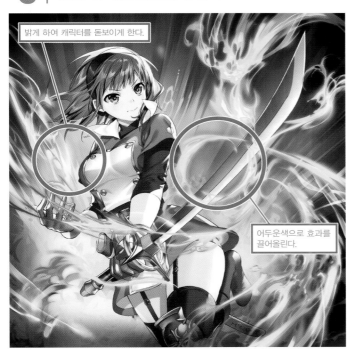

밝게 하여 캐릭터를 돋보이게 한다.

어두운색으로 효과를 끌어올린다.

폭발 위쪽에 신규 레이어 [조정 1]을 작성해⑧ 합성 모드를 [곱하기]로 합니다. [에어브러시] 도구의 [부드러움]으로 배경이 너무 밝아 검의 불꽃 이펙트가 배경에 묻혀 버린 부분에 어두운 오렌지색이나 빨간색 등을 배치하여 검의 불꽃 이펙트가 빛나도록 조정합니다.

화면 전체가 오렌지색 느낌이 되면 따뜻한 색 계열의 캐릭터 머리나 옷 색이 화면에 파묻혀 버리므로, 신규 레이어 [조정 2]를 작성해⑨ 합성 모드를 [스크린]으로 합니다. 캐릭터 뒷면에 에어브러시를 이용해 밝은 노란색이나 흰색을 넣어 캐릭터가 눈에 띄게 합니다.

캐릭터 위에도 신규 레이어를 생성하여⑩ 합성 모드를 [곱하기]로 하고 캐릭터나 이펙트에 시선이 집중되도록 불꽃 주변이나 화면 구석에 어두운색을 배치합니다. 이로써 검의 불꽃 이펙트를 그리기만 한 상태보다 뜨겁고 위험해 보이는 이미지가 되었습니다.

※ 오리지널 브러시와 공식 브러시의 입수 방법은 이 책의 앞부분을 참조해 주세요.

part 3

불똥 그리는 법

불의 표현

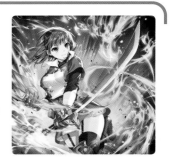

불똥이나 그을음을 추가해 불 소용돌이의 박력을 연출합니다. 직접 불꽃을 그리는 것이 아니라 세부 그림을 통해서 리얼리티를 추구하는 중요한 순서입니다.

1 | 불똥 빛나게 하기

◀ 오리지널 브러시 [spatter]

❶ 신규 레이어 [불똥]을 작성하고 합성 모드를 [스크린]으로 합니다❶. 오리지널 브러시 [spatter]를 사용하여 엷은 노란색으로 불똥을 퍼트려 나갑니다.

❷ [레이어 불똥]을 복사하고 아래 배치해❷ 필터 메뉴의 [흐리기: 가우시안 흐리기]로 강하게 흐리게 합니다(이번에는 [흐림 효과 범위: 45]). 빛이 부족하면 흐리기한 레이어를 복사해 결합하고 빛의 강도를 강하게 합니다.

2 | 그을음 추가하기

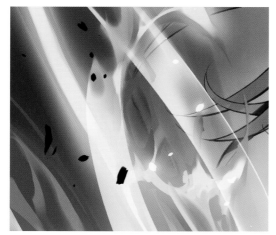

신규 레이어 [그을음]을 작성하고 [spatter] 브러시를 사용하여 검정으로 화면 전체에 흩뜨립니다. [펜] 도구 [G펜] 등으로 가늘고 긴 형태나 뒤틀린 형태를 더하거나 깎습니다. 살포 브러시는 화면 전체에 한 번에 그릴 수 있어 편리하지만 그대로 흩뿌리면 치우침이 생기거나 원하는 부분에 나오지 않습니다.

살포 브러시를 어느 정도 사용하고 나서 [자유 변형] 등을 사용해 위치나 형태를 바꾸거나 직접 그려서 수정하면서 원하는 형태로 정리합니다.

3 | 연기 묘사하기

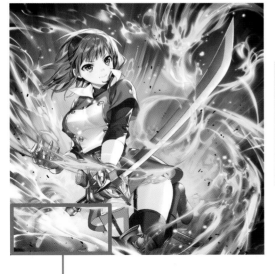

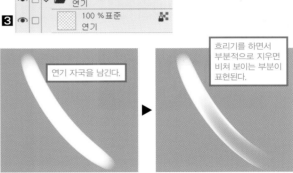

연기 자국을 남긴다.

흐리기를 하면서 부분적으로 지우면 비쳐 보이는 부분이 표현된다.

신규 레이어 [연기]를 작성해 3 [불꽃 검 이펙트 그리는 법 7] (P.23)과 같은 순서로 연기를 묘사합니다. 불꽃의 이미지에 따라 연기도 불꽃의 기세로 늘어나거나 흔들리는 이미지로 묘사합니다.

▲ 보기 쉽도록 배경을 숨긴다.

4 | 연기 희미하게 빛내기

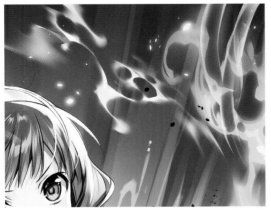

▲ 조정 전

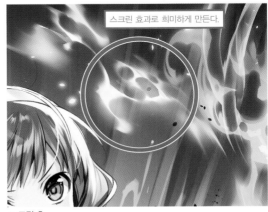

스크린 효과로 희미하게 만든다.

▲ 조정 후

[레이어 연기] 위에 신규 레이어 [연기 발광]을 작성해 4 합성 모드를 [스크린]으로 합니다. [에어브러시] 도구의 [부드러움]을 사용하여 연기의 일부에 노란색이나 오렌지색의 불꽃에 의해 희미하게 빛나는 효과를 넣습니다.

※ 오리지널 브러시와 공식 브러시의 입수 방법은 이 책의 앞부분을 참조해 주세요.

불의 표현 · 물의 표현 · 바람의 표현 · 빛의 표현 · 어둠의 표현 · 마음의 표현 · 날씨의 표현 · 기타 · 마무리

불의 표현

part 4
그을린 옷 그리는 법

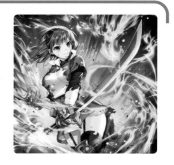

여기서부터는 불꽃 자체보다 불꽃에 의해 영향을 받는 디테일, 그을린 옷 등을 그려 갑니다.

1 | 옷에 그을린 구멍 뚫기

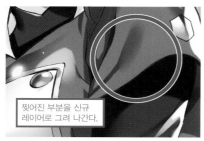

찢어진 부분을 신규 레이어로 그려 나간다.

▲ 조정 전 ▼

▲ 조정 후

불의 열기에 의해 찢어지거나 그을린 옷은 벌레 먹은 옷처럼 둥글게 구멍이 나거나 찢어져 버린 상태를 이미지로 표현합니다.

캐릭터 위에 신규 레이어 [그을림]을 생성하고 **1** [스포이트] 도구로 찢어진 옷 밑에 있는 색을 습득해 CLIP STUDIO PAINT가 공식 배포하는 [플랫]이나 [수채화 S] 등을 사용하여 옷의 테두리 등을 둥글게 깎아 나갑니다. 뚫린 구멍의 테두리에 진한 갈색을 넣어 타는 느낌을 냅니다.

2 | 하이라이트 넣기

> **2** 100 % 통과
> 옷 그을림
> **2** 100 % 스크린
> 하이라이트
> **1** 100 % 표준
> 그을림

신규 레이어 [하이라이트]를 작성하여 **2** 합성 모드를 [스크린]으로 합니다. 아직 약간 불똥이 남아 있는 것 같은 느낌이 들도록 단면 부분에 하이라이트를 넣어 줍니다.

3 | 그을린 때 추가하기

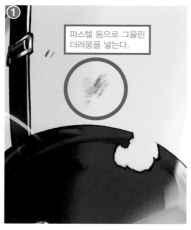

① 파스텔 등으로 그을린 더러움을 넣는다.

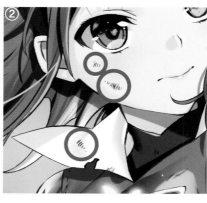

②

❶ [레이어 그을림]에 [연필] 도구의 [파스텔: 초크]나 [파스텔: 크레용]을 사용하여 그을린 더러움을 넣어 갑니다.
❷ 짧은 선을 나열하듯 그리는 것도 효과적입니다.

part 5

마무리 그리는 법

마지막으로 색감이나 그림자를 더해 최종 조정해 완성합니다.

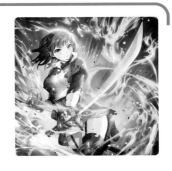

1 │ 캐릭터에 마스크 씌우기

캐릭터에 그림자나 빛의 표현을 추가합니다. 우선은 캐릭터의 레이어를 [폴더 캐릭터]에 정리합니다 **1**.
다음으로 Ctrl을 누르면서 캐릭터 레이어의 아이콘을 클릭한 후 [폴더 캐릭터]를 선택한 상태로 [레이어 마스크 작성]을 클릭하면 폴더 안에서는 캐릭터의 범위만 묘사할 수 있습니다.

2 │ 그림자와 빛 추가하기

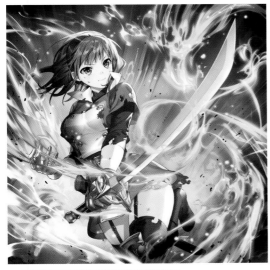

▲ [캐릭터 그림자] **2**

▲ [화염 영향 빛] **3**

▲ [검빛] **4**

[폴더 캐릭터] 안에 신규 레이어 [캐릭터 그림자]를 작성하여 **2** 합성 모드를 [곱하기]로 하고 [에어브러시] 도구의 [부드러움] 등을 사용해 불꽃 검 이펙트의 영향이 낮은 캐릭터의 오른손 쪽에 크게 그림자를 추가합니다.

신규 레이어 [화염 영향 빛]을 작성해 **3** 합성 모드를 [오버레이]로 하고 왼손의 하이라이트 부근에서 불꽃 효과에 의한 빛이 닿는 부분에 강한 오렌지색을 배색합니다. 흰옷의 가슴에 있는 주름의 경계선에도 강한 빨간색을 넣습니다.

신규 레이어 [검빛]을 작성해 **4** 합성 모드를 [하드 라이트]로 하고 검신에 오렌지색을 넣어 불꽃으로 인해 빛나는 검의 이미지를 표현합니다.

※ 오리지널 브러시와 공식 브러시의 입수 방법은 이 책의 앞부분을 참조해 주세요.

3 | 최종 조정~완성하기

불꽃 검 이펙트 위에 합성 모드 [스크린]과 [오버레이]의 레이어를 만듭니다. [스크린]의 레이어에 **5** [에어브러시] 도구의 [부드러움] 등을 사용하여 캐릭터의 하이라이트 부분이나 검신, 검자루의 금속 부분, 캐릭터의 눈동자 등에 빨간색이나 오렌지색으로 빛나는 빛을 넣어 갑니다.

▲ 눈동자 속에도 불꽃의 붉은색 빛을 넣는다.

또한 [오버레이]의 레이어에 **6** 선명하게 하고 싶은 부분과 불길의 반사를 강조하고 싶은 부분을 빨간색과 오렌지색으로 강하게 합니다. 가슴

위, 머리카락, 불꽃 효과의 눈에 띄는 부분 등도 강조해 둡니다.

마지막으로 [스크린]의 레이어를 **7** 추가하고 캐릭터를 비추는 불길의 반사를 다시 강조하면 완성입니다.

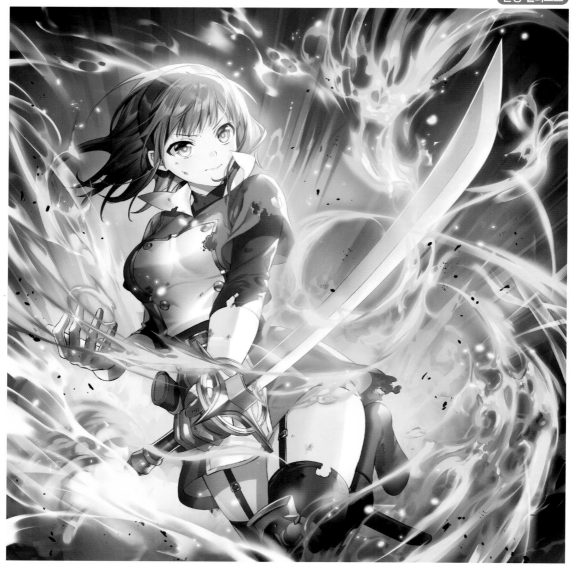

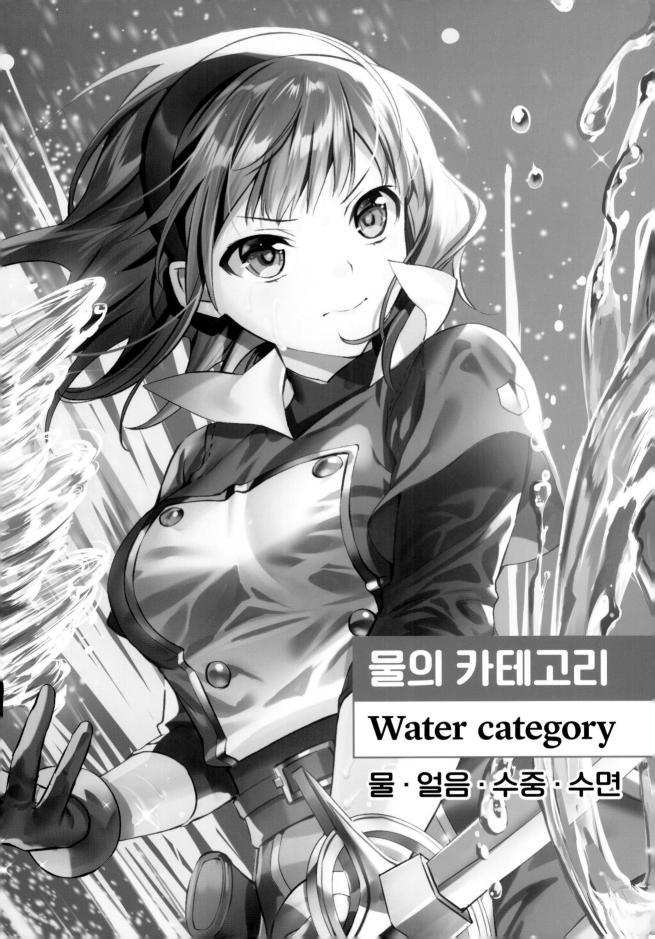

물의 카테고리

Water category

물 · 얼음 · 수중 · 수면

part 1

물보라 그리는 법

물의 표현

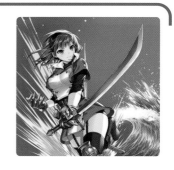

배경에 부딪히는 흰 물결이나 물보라를 그려 갑니다. 파도가 솟아오르는
파워를 표현하는 방법, 청색과 흰색 두 가지 색상만으로 파도다워 보이기 위한
주의 사항 등 사용할 수 있는 이펙트에 주목해 주세요.

1 | 파도 모양 묘사하기

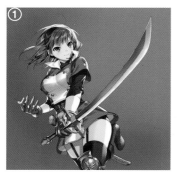

❶ 배경은 [에어브러시] 도구의 [부드러움] 등으로 대략 이미지화하여 작성해 둡니다. 물 이펙트는 빛나는 느낌이 없는 투명한 이펙트이므로 배경 색감은 보기 쉽게 하는 안배가 중요합니다. 조금 어둡게 하면 흰 하이라이트가 빛나지만, 너무 어두우면 투명감이 나오기 어려우니 조심합니다.

커브는 딱딱한 터치로

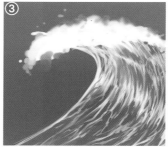

❷ 신규 레이어 [파도]를 작성해 **1** [붓] 도구의 [수채: 진한 수채]나 [지우개] 도구의 [딱딱함], [색 혼합] 도구의 [흐리기]를 사용해 물결의 흰 부분만 그려 갑니다. 휘어진 부분은 딱딱한 터치로 남기고 완만한 부분은 파도의 흔들림을 상상하면서 늘려 나갑니다.

❸ 신규 레이어 [파도 상부]를 작성해 **2** 거품이 나는 흰 물결을 그려 나갑니다. 앞과 같은 붓을 사용하여 흰색으로 물결의 윗부분을 따라 그린 후 형태를 잡아 갑니다.

2 | 파도에 그림자 추가하여 입체감 주기

▲ [그림자 1] **3**　　　▲ [그림자 2] **4**

[레이어 파도] 아래 신규 레이어 [그림자 1]을 작성하여 **3** 합성 모드를 [곱하기]로 한 후, [에어브러시]의 [부드러움]을 사용해 물결에 그림자를 추가하여 입체감을 더합니다. 불투명도를 조정하여 너무 짙어지지 않도록 주의합니다.

[레이어 파도] 위에 신규 레이어 [그림자 2]를 작성해 **4** 합성 모드를 [곱하기]로 합니다. 1의 과정에서 그린 흰 묘사에 농담을 붙이는 이미지로 그림자를 추가해 갑니다. [레이어 파도 상부] 위에 신규 레이어 [상부 그림자]를 작성하고 **5** [아래 레이어에서 클리핑]을 클릭해 똑같이 그림자를 넣습니다.

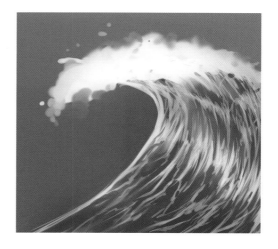

2 👁 ☐　　100 %표준
　　　　　　파도 상부
1 👁 ☐　　100 %표준
　　　　　　파도

3 │ 파도에 색감 추가하여 조정하기

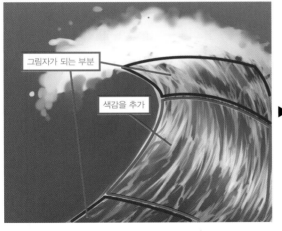

그림자가 되는 부분

색감을 추가

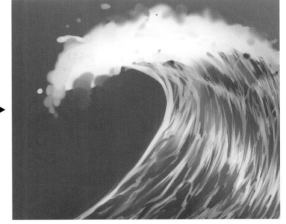

[레이어 그림자 2] 위에 신규 레이어 [색 조정]을 작성해 **6** 합성 모드를 [오버레이]로 합니다. [에어브러시]의 [부드러움]으로 곡선 부분 하이라이트 주변에 하늘색을 부드럽게 넣습니다.

5 100 %표준 상부 그림자
100 %표준 파도 상부
6 100 %오버레이 색조정
4 56 %곱하기 그림자2
100 %표준 파도
3 50 %곱하기 그림자 1

4 │ 흰 물결 부분에 물보라 추가하기

① 회색 톤으로 입체감을 낸다.

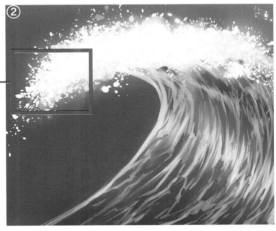

②

❶ 신규 레이어 [물보라]를 작성합니다 **7**. [에어브러시] 도구의 [물보라]로 흰 물결 부분에 물보라를 추가합니다. 입체감을 더 좋게 하기 위해서 먼저 옅은 회색으로 물보라를 묘사한 다음에 흰색으로 위에서부터 그려 나 갑니다.

❷ [레이어 물보라] 위에 신규 레이어 [흐리기]를 작성합니다 **8**. [에어브러시] 도구의 [부드러움]을 사용하여 부드럽게 흰색을 얹고 물보라가 너무 선명하지 않게 조정하며 그려 갑니다.

8 100 %표준 흐리기
7 100 %표준 물보라
100 %표준 상부 그림자
100 %표준 파도 상부

5 | 물보라 추가하기

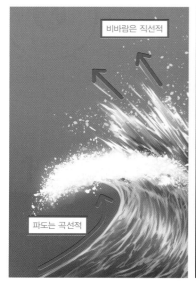

비바람은 직선적

파도는 곡선적

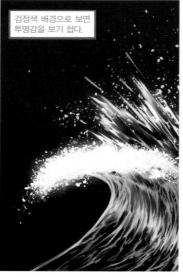

검정색 배경으로 보면
투명감을 보기 쉽다.

100 %통과
파도

100 %통과
뒤쪽 물보라

22 %더하기
흐리기

100 %표준
물보라

50 %곱하기
그림자2

79 %오버레이
색조정

100 %표준
파도

100 %곱하기
그림자1

1~4의 과정과 같은 순서로 파도에 격렬하게 부딪힌 것 같은 물보라를 그려 나갑니다. 휘어진 파도와 달리 직선으로, 끝부분으로 갈수록 명도가 높아지게 그립니다. 파도보다 스피드감 있는 이미지로 표현합니다. 배경이 한 가지 색이면 알기 어렵지만, 투명 부분이 많은 그리기 방식이라 뒤에 뭔가 있으면 더욱 투명감을 표현할 수 있습니다. 배경에 맞추어 색감의 강도나 불투명도 등도 조정합니다. 위에서 설명한 레이어처럼 1~4의 과정과 거의 같은 구조가 됩니다.

6 | 격렬한 물보라 모양 묘사하기

[손끝] 도구로
흐리기를 한 위치

5의 과정보다 더 기세가 강한 물보라는 투명함보다 흰색이 강해집니다. 왼쪽에 강하고 힘 있는 물보라를 추가합니다.

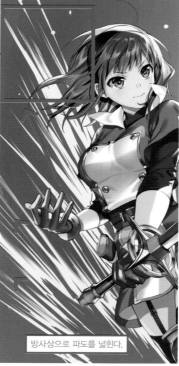

방사상으로 파도를 넓힌다.

신규 레이어 [흰색 물보라]를 작성하고 9 [펜] 도구의 [G펜] 등을 사용해 1의 과정처럼 물보라의 흰 부분을 묘사합니다. 캐릭터의 발밑에 시점을 두고 물보라가 아래에서 방사상으로 퍼지는 듯한 이미지로, 속도감을 내기 위해 직선으로 힘차게 그립니다. 형태가 잡히면 [색 혼합] 도구의 [손끝]으로 끝부분을 조금 늘려 흐리기를 합니다.

100 %표준
기세가 강한 물보라

100 %표준
흰색 물보라

7 | 격렬한 물보라 그려 넣기

테두리를 넣어 형태를 알기 쉽게

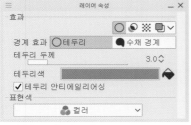

▲ 레이어 속성 [경계 효과]

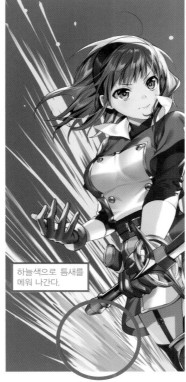

하늘색으로 틈새를 메워 나간다.

[레이어 흰색 물보라] 아래 신규 레이어 [파란 바탕]을 작성해⑩ 명도가 높은 하늘색으로 안쪽의 틈새를 칠해 갑니다.

[레이어 흰색 물보라] 위에 신규 레이어 [그림자]를 작성하여⑪ [아래 레이어에서 클리핑]을 클릭합니다. 너무 하얗게 되면 눈에 띄므로 안쪽 물보라의 흰색을 조금 약하게 하기 위해 옅은 회색을 캐릭터 안쪽의 물보라에 넣습니다. 거리감을 내기 위해 같은 순서로 물보라를 늘립니다. 신규 레이어 [흰색 물보라 앞]을 작성해⑫ 물보라를 묘사합니다. 앞의 물보라는 [레이어 속성]의 [경계 효과]에서 [테두리 두께: 3]의 테두리를 넣어 실루엣을 알기 쉽게 합니다.

8 | 자잘한 물보라 추가하기

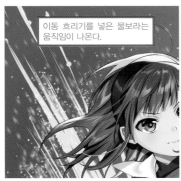

이동 흐리기를 넣은 물보라는 움직임이 나온다.

신규 레이어 [물보라 1]을 작성하고⑬ [에어브러시] 도구의 [스프레이]의 [도구 속성]에서 [경도]를 최소로, [안티 에일리어싱]은 최대로, [입자 크기]는 크기를 바꾸면서 작은 물보라를 그립니다. 필터 메뉴의 [흐리기: 이동 흐리기]를 선택하고 물보라 방향을 따라서 강하게 흐리게 하여 기세를 연출해 갑니다. 동일하게 신규 레이어 [물보라 2]와⑭ [물보라 3]을 ⑮ 작성해 물보라를 추가합니다. [레이어 물보라 2]는 아래쪽의 물보라를 묘사하고, [레이어 물보라 1]보다 [흐리기 범위]를 작게 해 이동 흐리기를 넣어 줍니다. [레이어 물보라 3]은 물보라를 묘사하지만 이동 흐리기를 넣지 않고 기세의 차이를 둡니다.

◀ 이동 흐리기

part 2

물의 표현

수속성 검 이펙트 그리는 법

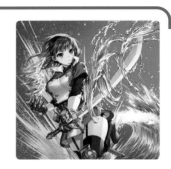

검에 소용돌이치는 흐르는 물의 이펙트를 그려 갑니다. 불꽃 검 이펙트와 같은 캐릭터, 같은 검의 구도이지만 도구, 세부 그려 넣기 등의 차이에 따른 효과를 확인해 봅니다.

1 | 흐르는 물 이펙트의 실루엣 묘사하기

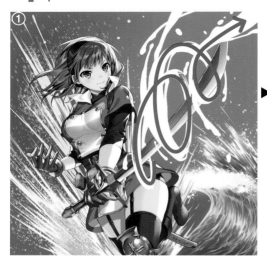

❶ 신규 레이어 [물살]을 작성하고 [펜] 도구의 [G 펜]을 사용하여 검을 둘러싼 흐르는 물 이펙트의 실루엣을 흰색으로 채워 만들어 갑니다.

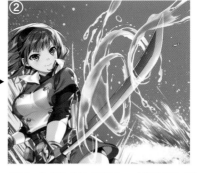

칼날 아래쪽에서 칼끝으로 빙글빙글 칼날 주위를 도는 이미지를 그립니다. 딱딱한 실루엣이 되지 않게 흩날리는 물보라나 중심 흐름에서부터 흐트러진 것 같은 가는 흐름도 추가합니다.
❷ [투명 픽셀 잠금]을 클릭하고 [지우개] 도구의 [딱딱함]과 [색 혼합] 도구의 [흐리기], [붓] 도구의 [수채: 매끄러운 수채]를 사용하여 흰색으로 채우기 한 부분을 깎아 나갑니다.
뒤쪽 배경을 비치게 하여 투명감 있는 이미지를 만들면서 흐름의 방향을 알 수 있도록 정리해 나갑니다.

2 | 검날 빛나게 하기

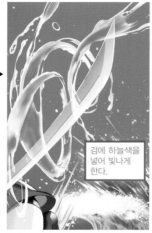

검에 하늘색을 넣어 빛나게 한다.

캐릭터 위에 신규 레이어 [검 색조]를 작성해 ❶ 합성 모드를 [오버레이]로 변경합니다. 검을 그리는 레이어의 아이콘을 클릭한 후 [레이어 마스크 작성]을 클릭하여 검 부분의 레이어 마스크를 만듭니다.
검날 부분에 [에어브러시] 도구의 [부드러움]으로 하늘색을 부드럽게 넣어 검날 색상을 하늘색 계열로 변경합니다. 신규 레이어 [검 발광]을 작성해 ❷ 합성 모드를 [더하기]로 변경합니다. 동일한 순서로 레이어 마스크를 작성하여 청색 계열의 색을 두어 검을 빛나게 합니다. 지나치게 빛나지 않게 불투명도를 내려 조정합니다.

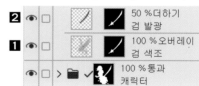

3 | 흐르는 물 이펙트에 그림자와 캐릭터의 비치는 이미지 추가하기

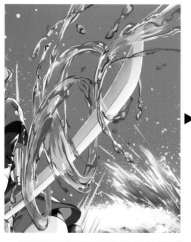

3 👁 ☐	100 % 표준 그림자	🔒
4 👁 ☐	100 % 표준 색감	
👁 ☐	100 % 표준 물살	

신규 레이어 [그림자]를 작성합니다 **3**. [연필] 도구의 [진한 연필]을 선택 후 어두운 남색을 사용해 물살의 그림자를 그려 넣어 갑니다. 그리는 방법이 규칙적이면 움직임이 없고 단

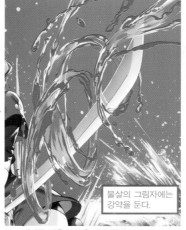

물살의 그림자에는 강약을 둔다.

▲ 그림자를 넣은 부분을 알기 쉽게 빨간색으로 표시

조로우므로 어느 정도 강약도 넣어 나갑니다. 실제 물줄기 사진을 참고하면서 색감이나 입체감, 흐름 등을 의식해 그려 넣습니다. 이때 비치는 느낌이 훼손되지 않도록 투명 부분은 남기도록 주의합니다.

신규 레이어 [색감]을 작성해 **4** [스포이트] 도구로 옷의 색이나 칼날의 색

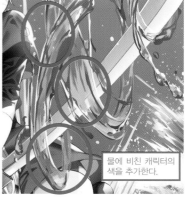

물에 비친 캐릭터의 색을 추가한다.

을 습득하여 반사한 물의 비치는 이미지를 추가해 갑니다. [에어브러시] 도구의 [강함]과 [색 혼합] 도구의 [흐리기]를 사용하여 휘어진 부분이나 물방울에 반투명한 하늘색을 추가해 입체감을 강조합니다. **1**의 과정에서 작성한 흐르는 물 이펙트는 [투명 픽셀 잠금]을 클릭하여 색을 다시 칠하고, 안쪽의 주장을 억누르며 세기를 조절해 줍니다.

4 | 흐르는 물 이펙트에 하이라이트 추가하기

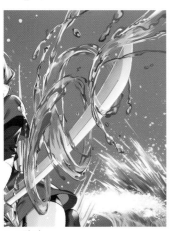

▲ 조정 전

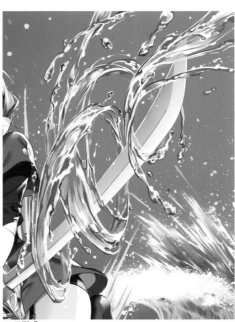

▲ 조정 후

신규 레이어 [하이라이트]를 작성해 **5** 흐르는 물의 하이라이트를 그려 넣습니다. 그림자와 마찬가지로 물의 흐름을 의식해서 강약을 넣어 나갑니다. 특히 빛에 노출되는 부분에는 머리에 넣는 하이라이트와 같은 날카로운 표현을 사용합니다. 또한 자잘한 물보라도 주변에 추가해 둡니다.

| **5** 👁 ☐ | 100 % 표준 하이라이트 | 🔒 |

물의 표현

물의 표현

바람의 표현

빛의 표현

아동의 표현

마물의 표현

날씨의 표현

기타

마무리

5 │ 그림자 추가하기

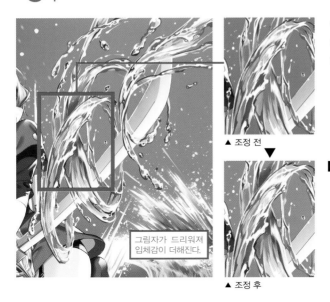

▲ 조정 전

▼

그림자가 드리워져
입체감이 더해진다.

▲ 조정 후

신규 레이어 [그림자]를 작성해 **6** 합성 모드를 [곱하기]로 합니다. 물살이 겹치는 곳에 그림자를 추가하고 불투명도를 물에 맞추어 조절합니다.

6 │ 물회오리 묘사하기

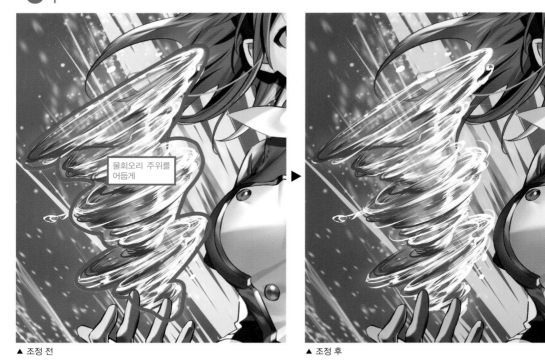

물회오리 주위를
어둡게

▲ 조정 전 ▲ 조정 후

캐릭터의 오른손에 수속성 검 이펙트와 같은 순서로 물회오리를 그려 나갑니다. 물회오리의 입체감이 나오도록 오른쪽에는 빛이 닿고 왼쪽에는 그림자가 지도록 타원의 소용돌이를 묘사합니다. [레이어 마스크 작성]을 클릭하여 손 부분에 회오리바람이 겹치지 않도록 마스크를 넣습니다 **7**. 물회오리 아래 신규 레이어 [공기 어두움]을 작성해 **8** 합성 모드를 [곱하기]로 하고 물회오리 하부와 좌측을 어둡게 해 물회오리가 잘 보이게 합니다.

물의 표현

물의 표현

바람의 표현

빛의 표현

어둠의 표현

마법의 표현

날씨의 표현

기타

마무리

part 3
물방울 그리는 법

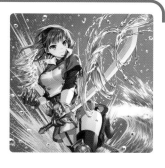

물살의 기세로 튀는 물방울을 그려 갑니다. 하나의 물방울에서 여러 개의
물방울을 묘사합니다. 광원과 물방울과의 위치 관계가 중요합니다.

1 | 물방울 윤곽 묘사하기

신규 레이어 [윤곽]을 만들어 **1** [펜] 도구의 [G
펜]을 사용하여 물방울의 윤곽을 그려 갑니다.
빛이 닿는 부분은 조금 굵게 그립니다.

4 ⊙ ☐ | 100 %더하기(발광) 하이라이트
3 ⊙ ☐ | 100 %스크린 색감
5 ⊙ ☐ | 100 %표준 윤곽 조정
1 ⊙ ☐ | 100 %표준 윤곽
2 ⊙ ☐ | 100 %곱하기 그림자

2 | 그림자와 색감 추가하기

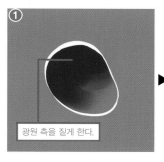

① 광원 측을 짙게 한다.

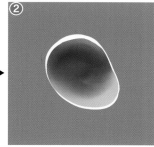

②

❶ [레이어 윤곽] 아래 신규 레이어 [그림자]를 작성
해 **2** 합성 모드를 [곱하기]로 합니다. [에어브러시]
도구의 [부드러움]과 [붓] 도구의 [수채: 매끄러운
수채]를 사용해 빛이 닿는 부분을 중점적으로 배
경보다 조금 진한 색으로 어둡게 합니다. 배경 색
상과 너무 차이가 나지 않도록 주의합니다.
❷ [레이어 윤곽] 위에 신규 레이어 [색감]를 작성
해 **3** 합성 모드를 [스크린]으로 한 후, 같은 브러
시로 그림자와는 반대측 윤곽 부근을 중점적으로
밝은 색감을 추가해 갑니다.

3 | 하이라이트 추가하여 색감 조정하기

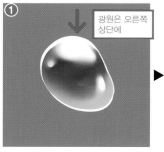

① 광원은 오른쪽 상단에

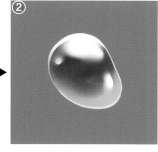

②

❶ 신규 레이어 [하이라이트]를 작성해 **4** 합성 모
드를 [더하기(발광)]로 합니다. [연필] 도구의 [진한
연필]과 [색 혼합] 도구의 [흐리기]로 어둡게 한 부
분에 흰색으로 큰 하이라이트를 추가합니다. 이번
에는 오른쪽 상단에 광원이 있다고 상정해 그리
고 있으므로, 이를 의식하면서 더욱 자연스럽게
보이도록 곳곳에 작은 하이라이트를 배치합니다.
❷ [레이어 윤곽] 위에 신규 레이어 [윤곽 조정]을
작성하고 **5** [아래 레이어에서 클리핑]을 클릭합니
다. 그리고 내용물보다 조금 더 밝은색으로 윤곽
을 칠해 조정합니다.

4 │ 물방울 여러 개 묘사하기

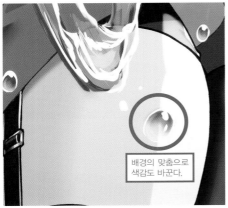

배경의 맞춤으로
색감도 바꾼다.

▲ 인물 위

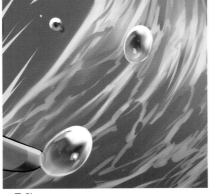

▲ 물 위

1~3의 과정과 같은 순서로 일러스트의 전면에 물방울을 그려 갑니다. 하이라이트의 위치는 화면 우측 상단의 광원 위치에 맞추어 흩어지지 않도록 주의합니다. 배경 색에 맞추어 [레이어 그림자]의 색과 [레이어 색감]의 색을 조정합니다.

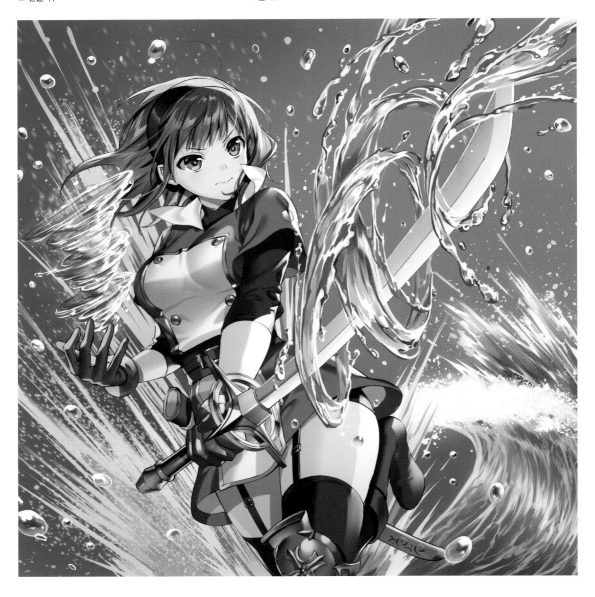

part 4

젖은 옷 그리는 법

여기서는 물에 젖어 몸에 달라붙은 옷을 그려 봅니다. 옷의 주름과 몸의 밀착도,
피부의 물방울 표현을 설명합니다.

1 | 젖은 옷 주름과 들러붙은 형태 묘사하기

▲ 조정 전

젖어서 들러붙은
표현을 넣는다.

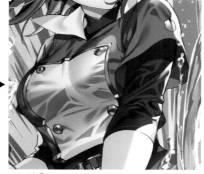

▲ 조정 후

[불의 표현 마무리 그리는 법 1](P.27)과 같이 [폴더 캐릭터]는 캐릭터 범위
의 마스크를 작성하고 있어 캐릭터 범위 외의 다른 부분에는 그림을 그릴
수 없습니다. [폴더 캐릭터] 안에 신규 레이어 [옷 젖음]을 작성해**1** 합성
모드를 [곱하기]로 합니다. [연필] 도구의 [진한 연필]과 [지우개] 도구의 [딱
딱함]을 사용하여 젖은 옷이 달라붙는 모습을 묘사합니다. 가슴의 흰 천

그림자를 [스포이트] 도구로 습득해 주름진 부분을 남기고 몸에 붙어 있는 부분을 어둡게 하도록 의식하며 그려 갑니
다. [색 혼합] 도구의 [흐리기]로 그림자의 끝을 조금 흐리게 합니다. [투명 픽셀 잠금]을 클릭하고 [에어브러시] 도구의
[강함]으로 가슴팍에 붉은색을 넣습니다. 앞가슴의 흰 천은 붉은 의상 위에 겹쳐 있으므로, 붉은색과 그림자 색의 중
간색으로 선택하면 천이 비치는 것처럼 표현할 수 있습니다.

2 | 젖은 부분의 옷 진하게 하기

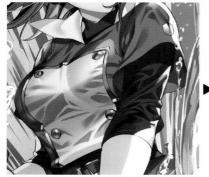

▲ 조정 전

▲ 조정 후

[레이어 옷 젖음] 아래 신규 레
이어 [젖은 그림자 강조]를 작
성해**2** 합성 모드를 [색상 번]
으로 변경합니다. [에어브러시]
도구의 [부드러움]으로 주름을
넣은 부분을 자연스럽게 진하
게 해서 물을 머금은 옷을 표
현합니다.

3 | 피부에 물방울 그림자 추가하기

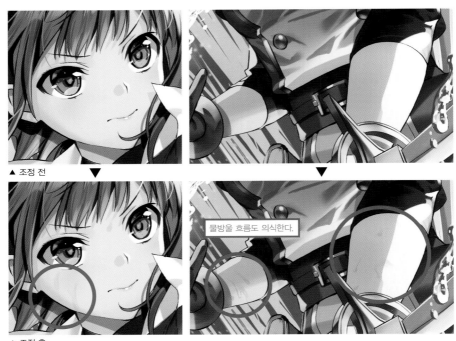

▲ 조정 전

물방울 흐름도 의식한다.

▲ 조정 후

신규 레이어 [물방울 그림자]를 작성해 **3** 합성 모드를 [곱하기]로 하고 피부에 드리워진 물방울의 그림자를 그려 갑니다. 캐릭터의 피부색을 [스포이트] 도구로 습득하여 [연필] 도구의 [진한 연필]로 몸의 둥근 곳을 따라서 물방울의 그림자를 넣습니다. [색 혼합] 도구인 [흐리기]를 사용하여 피부를 흐르는 물방울의 시작점부터 흐름의 방향에 따라 흐리기를 넣어 그림자를 조정합니다.

4 | 피부에 물방울 하이라이트 추가하기

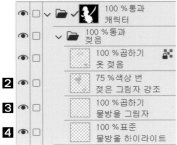

	100 % 통과 캐릭터
	100 % 통과 젖음
	100 % 곱하기 옷 젖음
2	75 % 색상 변 젖은 그림자 강조
3	100 % 곱하기 물방울 그림자
4	100 % 표준 물방울 하이라이트

[레이어 물방울 그림자] 아래 신규 레이어 [물방울 하이라이트]를 작성합니다 **4**. 광원을 의식해 [연필] 도구의 [연한 연필]을 사용해 물방울의 오른쪽에 하이라이트를 그려 갑니다. 이때 물방울의 그림자와 함께 입체적으로 보일 수 있도록 하이라이트를 넣습니다. 마지막으로 **3**의 과정에서 흐린 그림자 부분에 있는 하이라이트를 [색 혼합] 도구의 [흐리기]로 흐리게 하여 물방울을 피부와 조정합니다.

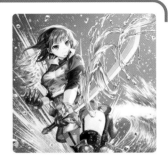

part 5
마무리 그리는 법

여기에서는 광원에 의한 반사나 그림자를 조정하면서 최종 조정을 해 갑니다.

1 | 캐릭터에 빛과 그림자 추가하기

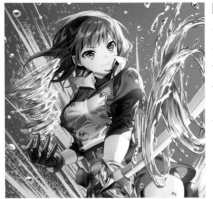

[젖은 옷 그리는 법](P.39)과 같이 [폴더 캐릭터] 안에 신규 레이어를 작성하고 캐릭터를 조정해 갑니다. [불의 표현 마무리 그리는 법 1](P.27)과 동일한 순서로 합성 모드 [곱하기]와 1 [오버레이]의 2 레이어를 작성하고 그림자와 빛을 추가합니다. 또한 합성 모드 [스크린]이나 3 [색상 닷지]의 4 신규 레이어를 작성해 오버레이를 올린 부분의 발광감을 한층 더 강하게 합니다.

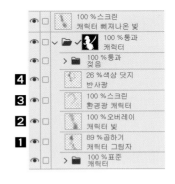

▲ [캐릭터 그림자] 1

▲ [캐릭터 빛] 2

▲ [환경광 캐릭터] 3

▲ [반사광] 4

2 | 광원의 빛 강조하면서 이펙트 조정하기

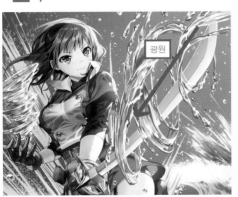

가장 위에 신규 레이어 [공기 발광]을 작성해 5 합성 모드를 [오버레이]로 합니다. [에어브러시] 도구의 [부드러움]을 사용하여 우측 상단의 광원을 강조하면서 물 이펙트가 조화를 이루도록 하늘색을 부드럽게 넣어 빛나게 합니다. 적당한 밝기가 되도록 불투명도를 조정합니다.

3 | 물보라와 반짝임 추가 및 완성하기

❶ 신규 레이어 [빛의 입자]를 작성해 **6** 합성 모드를 [색상 닷지]로 합니다. [물보라 그리는 법 **7**](P.33)에서 사용한 [에어브러시] 도구의 [스프레이]로 캐릭터 앞의 오른쪽 아래에 물보라 빛 입자를 추가합니다.

❷ 신규 레이어 [반짝반짝]을 작성해 **7** 합성 모드를 [발광 닷지]로 한 후 [데코레이션] 도구의 [반짝임 A]를 사용하여, 빛을 반사해 물보라가 반짝반짝 빛나 보이도록 검날 부근에 반짝임 이펙트를 추가합니다.

👁	☐		45 % 오버레이 공기발광
7 👁	☐		100 % 발광 닷지 반짝반짝
6 👁	☐		100 % 색상 닷지 빛의 입자
👁	☐	> ▶	100 % 통과 물방울
👁	☐	> ▶	100 % 통과 이펙트
👁	☐	> ▶ 🖼 ✓	100 % 통과 캐릭터

완성 일러스트

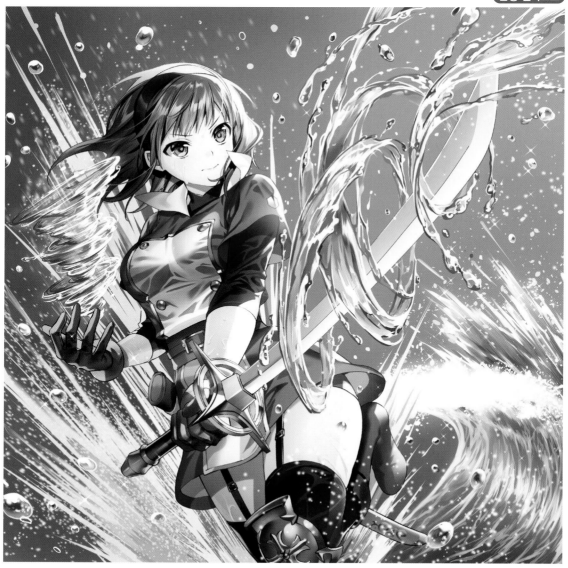

042

part 1
얼음덩어리 그리는 법

여기에서는 푸른색의 농담과 예리한 형태를 결합하여 검 주위에 분산하는 얼음덩어리를 그려 냅니다. 얼음 특유의 형태, 입체감, 빛의 반사, 투명감을 의식해서 그립니다.

1 | 얼음 실루엣 묘사하기

❶ 배경은 [에어브러시] 도구의 [부드러움] 등으로 대략적인 이미지로 작성해 둡니다. 빛나는 이펙트는 배경이 어두울수록 빛나지만 너무 어둡게 하면 캐릭터가 잘 보이지 않고 화면 전체에 속성의 느낌을 전달하기 어려우므로 주의합니다.

❷ 신규 레이어 [얼음 덩어리]를 작성하고❶ CLIP STUDIO PAINT가 공식 배포하는 [플랫] 브러시나 [펜] 도구의 [G펜] 등 선명하게 그릴 수 있는 브러시를 사용해 얼음 실루엣을 그려 갑니다.

얼음의 뾰족한 끝을 검의 칼끝에 집중시키는 이미지로 균형 있게 정리합니다. 이때 캐릭터의 얼굴이나 포인트가 되는 장식품 등 일러스트 중에서 주목했으면 하는 부분은 겹치지 않도록 주의합니다.

2 | 얼음에 그림자와 빛 추가하기

 ▶ 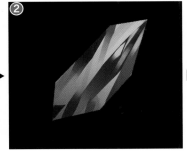 ▶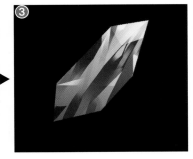

❶ 실루엣이 정리되면 [투명 픽셀 잠금]을 클릭하여 [에어브러시] 도구의 [부드러움]으로 그라데이션을 넣습니다.

❷ [레이어 얼음덩어리] 위에 신규 레이어 [그림자 1]을 작성해❷ 합성 모드를 [곱하기]로 한 후 [아래 레이어에서 클리핑]을 클릭합니다. [플랫] 브러시로 쓰다듬듯이 그림자를 넣습니다.

각진 면을 어느 정도 의식하고 직선으로 대략적인 색을 넣은 다음 [선택 범위] 도구의 [꺾은선 선택]으로 형태를 잘라 내 지웁니다.

❸ [레이어 그림자 1] 위에 신규 레이어 [빛 1]을 작성해❸ 합성 모드를 [하드 라이트]로 하고 [아래 레이어에서 클리핑]을 클릭합니다. 의도적으로 그림자를 횡단하거나 여러 개의 그림자에 걸리도록 하이라이트를 넣어 갑니다.

※ 오리지널 브러시와 공식 브러시의 입수 방법은 이 책의 앞부분을 참조해 주세요.

레이어 표시 패널:
```
3 ●  □   100 %하드 라이트
           빛1
2 ●  □   100 %곱하기
           그림자1
```

사이드 탭: 물의 표현 / 불의 표현 / 바람의 표현 / 빛의 표현 / 어둠의 표현 / 마법의 표현 / 날씨의 표현 / 기타 / 마무리

3 | 얼음 전체 입체감 내기

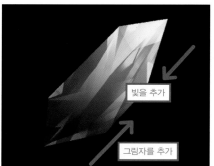

빛을 추가

그림자를 추가

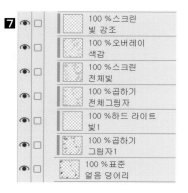

6 100 % 오버레이 색감
5 100 % 스크린 전체빛
4 100 % 곱하기 전체그림자
100 % 하드 라이트 빛1
100 % 곱하기 그림자1
100 % 표준 얼음 덩어리

합성 모드 [곱하기]와 [스크린]의 신규 레이어 [전체 그림자]와**4** [전체 빛]을**5** 각각 작성해 마찬가지로 클리핑한 후, [에어브러시] 도구의 [부드러움]으로 그림자가 되는 쪽에 어두운색, 하이라이트에 가까운 쪽에는 선명한 색을 넣어 전체의 입체감을 냅니다. 다음으로 신규 레이어 [색감]을 작성해**6** 합성 모드를 [오버레이]로 하여 청색계열의 색을 더합니다. 이것으로 얼음 베이스가 완성입니다.

4 | 검 근처 얼음 하얗게 하기

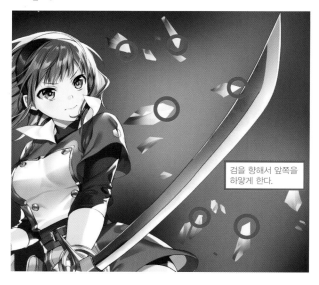

검을 향해서 앞쪽을 하얗게 한다.

7 100 % 스크린 빛 강조
100 % 오버레이 색감
100 % 스크린 전체빛
100 % 곱하기 전체그림자
100 % 하드 라이트 빛1
100 % 곱하기 그림자1
100 % 표준 얼음 덩어리

신규 레이어 [빛 강조]를 작성해**7** 합성 모드를 [스크린]으로 한 다음 동일하게 클리핑합니다. 검과 가까운 부분의 얼음에만 강한 흰색을 넣어 화면 끝에 있는 얼음과의 존재감에 차이를 둡니다.

5 | 얼음 빛나게 하기

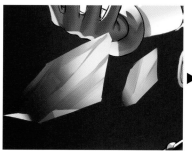

▲ 조정 전

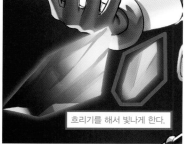

흐리기를 해서 빛나게 한다.

▲ 조정 후

100 % 스크린 빛 강조
100 % 오버레이 색감
100 % 스크린 전체빛
100 % 곱하기 전체그림자
100 % 하드 라이트 빛1
100 % 곱하기 그림자1
100 % 표준 얼음 덩어리
8 100 % 스크린 발광1

[레이어 얼음덩어리]를 복사하고 합성 모드를 [스크린]으로 한 후 레이어 이름을 [레이어 발광 1]로 변경합니다**8**. [레이어 얼음덩어리] 밑에 레이어를 배치하여 필터 메뉴의 [흐리기: 가우시안 흐리기]로 크게 흐리게 하면 희미하게 빛나는 느낌이 됩니다(이번에는 [흐리기 범위: 60]).

6 │ 얼음 질감과 투명감 추가하기

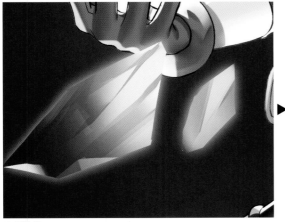

▲ 조정 전

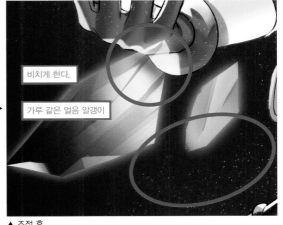

비치게 한다.

가루 같은 얼음 알갱이

▲ 조정 후

신규 레이어 [얼음 알갱이]를 만들어9 [에어브러시] 도구의 [스프레이] 등으로 얼음 알갱이와 같은 까슬까슬한 이펙트를 전체에 입힙니다.

마지막으로 지금까지의 얼음 레이어를 [폴더 얼음]으로 정리하고10 [레이어 마스크 작성]을 클릭합니다. 캐릭터에 겹치는 부분의 얼음을 살짝 지워 뒤쪽 캐릭터의 윤곽선이 느껴지는 정도로 투명감을 연출합니다.

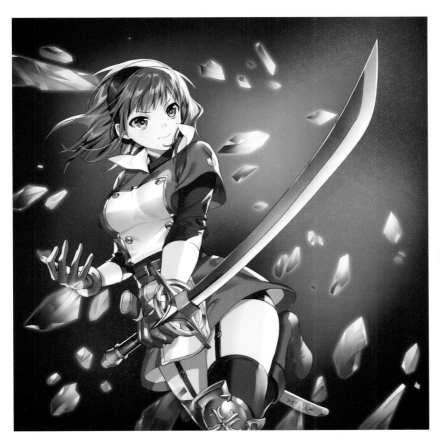

10 100 %통과
얼음

100 %스크린
빛 강조

100 %오버레이
색감

100 %스크린
전체빛

100 %곱하기
전체그림자

100 %하드 라이트
빛1

100 %곱하기
그림자1

100 %표준
얼음 덩어리

100 %스크린
발광1

9 100 %표준
얼음 알갱이

part 2

얼음 검 이펙트
그리는 법

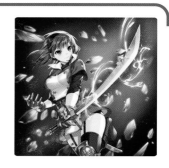

여기에서는 검신에 달라붙은 입체적인 얼음덩어리나 검에 달라붙는 빛나는
냉기를 그려 갑니다. 현실 세계에서는 보이지 않는 냉기를 표현하는 기술을
습득합니다.

1 │ 검을 둘러싼 냉기 묘사하기

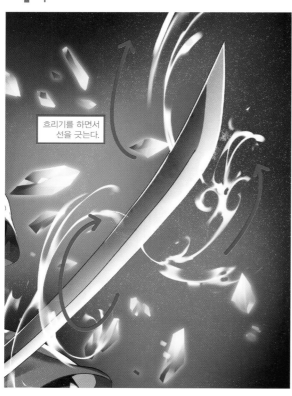

흐리기를 하면서
선을 긋는다.

신규 레이어 [검 냉기]를 작성하고 **1**. CLIP STUDIO
PAINT에서 배포하는 [수채화 S]를 사용하여 희미하게
비치는 바람의 이펙트를 그립니다. [불꽃 검 이펙트 그
리는 법 **7**](P.23)과 같은 순서입니다.

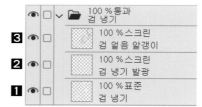

3 100 % 스크린
검 얼음 알갱이

2 100 % 스크린
검 냉기 발광

1 100 % 표준
검 냉기

? 힌트 **[수채화 S]는 투명감을 표현하기에 최적의 브러시**

[수채화 S]는 강하게 필압을 가하면 선명하게 그려지고, 필압을
빼면 주위를 흐리게 하면서 희미하게 색이 넣어지는 브러시입니
다. 그래서 처음에 냉기 실루엣의 흐름을 그렸다가 그리기 색을
투명색으로 변경해서 가벼운 필압으로 쓰다듬듯이 그리면 예
쁘게 흐리기를 하면서 선을 그을 수 있습니다. 무형의 사물이나
투명감을 표현하고 싶은 이펙트를 그릴 때 널리 응용할 수 있는
방법입니다.

◀ [수채화 S]의 브러시는 필압으로 터치가 다른 표현이 가능하다.

물의 표현

물의 표현

바람의 표현

빛의 표현

어둠의 표현

마법의 표현

날씨의 표현

기타

마무리

2 | 검의 냉기 이펙트를 발광하여 얼음 알갱이 추가하기

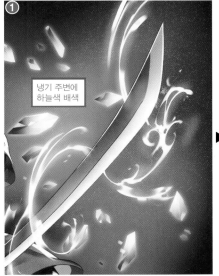

냉기 주변에
하늘색 배색

▲ 조정 전

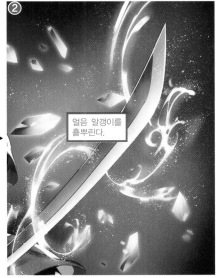

얼음 알갱이를
흩뿌린다.

▲ 조정 후

❶ 신규 레이어 [검 냉기 발광]을 추가해**2**
합성 모드를 [스크린]으로 합니다. [에어브러
시] 도구의 [부드러움]으로 냉기 주위에 하
늘색을 배색하여 부드럽게 빛나게 합니다.

❷ 이어서 신규 레이어 [검 얼음 알갱이]를 작성해
3 합성 모드를 [스크린]으로 합니다. [에어브러시]
도구의 [물보라]로 검의 냉기 이펙트 주위에 얼음
알갱이 같은 이펙트를 흩뿌립니다.

3 | 검과 주변 냉기 이펙트 강조하기

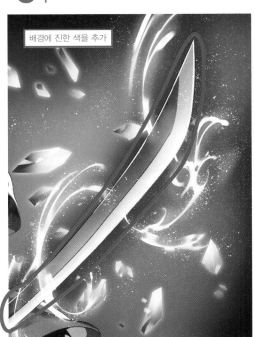

배경에 진한 색을 추가

캐릭터 아래 신규 레이어 [검 강조 1]을 작성해**4** 합성 모드를
[곱하기]로 합니다. 얼음 이펙트는 보통 흰색이므로 배경을 진한
색으로 하여 화면을 돋보이게 합니다. [에어브러시] 도구의 [부드
러움]으로 검 주변에 짙은 청색을 배색합니다.

다음에 [레이어 검 강조 1] 아래 신규 레이어 [검 강조 2]를 작성
합니다**5**. 검 부분의 배경을 더욱 선명하게 하고 검 이펙트를 강
조하기 위해서 같은 브러시로 진한 하늘색을 추가합니다.

▲ [검 강조 1]**4**

▲ [검 강조 2]**5**

※ 오리지널 브러시와 공식 브러시의 입수 방법은 이 책의 앞부분을 참조해 주세요.

4 | 얼어붙는 느낌 내도록 검 색상 조정하기

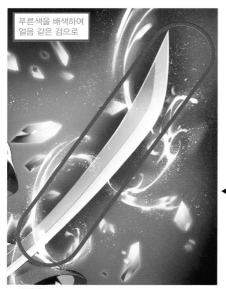

푸른색을 배색하여
얼음 같은 검으로

▲ 조정 후

▲ 조정 전

캐릭터 위에 신규 레이어 [검 색]을 작성하고 6 Ctrl을 누르면서 캐릭터 레이어 아이콘을 클릭합니다. 다음으로 [레이어 검 색]을 선택한 상태로 [레이어 마스크 작성]을 클릭하면 폴더 안쪽은 캐릭터 범위밖에 묘사할 수 없습니다. 합성 모드를 [스크린]으로 변경하고 검신 부분에 푸른색을 배색하여 얼음과 같은 푸른 검신으로 만듭니다.

6

100 % 표준
검 얼음덩어리
100 % 스크린
검 색

5 | 검신에 얼음덩어리 추가하기

①

▼

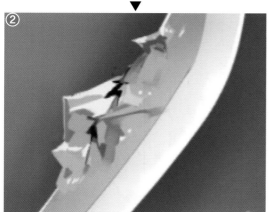

②

❶ 신규 레이어 [검 얼음덩어리]를 작성하여 7 [얼음덩어리 그리는 법 1](P.43)에서 사용한 [플랫] 브러시를 사용해 얼음덩어리의 실루엣을 검신에 묘사해 나갑니다.
❷ 빙산을 그리는 이미지로, 콘트라스트를 강하게 그림자가 진해지도록 주의하면서 얼음이 달라붙은 느낌으로 그립니다. 입체감이 어긋나지 않도록 광원의 위치는 통일되도록 합니다.

7

100 % 표준
검 얼음덩어리
100 % 스크린
검 색

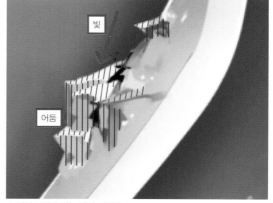

빛

어둠

▲ 빛과 그림자 넣는 방법 이미지

물의 표현

물의 표현

바람의 표현

빛의 표현

어둠의 표현

마법의 표현

날씨의 표현

기타

마무리

6 │ 검신의 얼음덩어리 색 조정하고 얼음 알갱이 추가하기

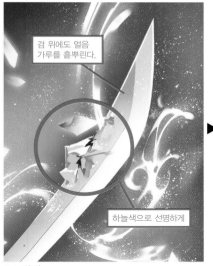

검 위에도 얼음 가루를 흩뿌린다.

하늘색으로 선명하게

▲ 조정 전

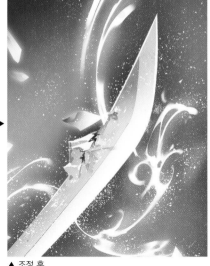

▲ 조정 후

신규 레이어 [검 얼음덩어리 색감]을 작성해 **8** 합성 모드를 [오버레이]로 합니다. [에어브러시] 도구의 [부드러움]으로 검신의 얼음덩어리에 하늘색을 배색해 선명하고 투명감 있는 느낌으로 만듭니다. 이어서 신규 레이어 [검 얼음 알갱이]를 작성하여 **9** 합성 모드를 [스크린]으

로 합니다. [에어브러시] 도구의 [물보라]나 오리지널 브러시 [spatter]를 사용하여 검 주위에 얼음 가루를 흩뿌립니다. **2**의 과정과 달리 검신과 얼음덩어리 위에 추가하는 이미지로 배치합니다.

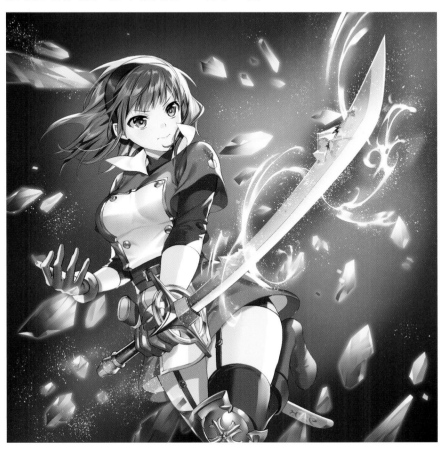

part 3

눈 그리는 법

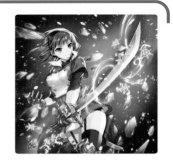

여기에서는 눈의 결정을 만들어 변형시키면서 검에 달라붙는 상태를 그려 갑니다. 결정부터 눈보라까지 이펙트만의 표현을 시각화해 줍니다.

1 | 냉기 추가하기

신규 레이어 [냉기]를 작성하고 [얼음 검 이펙트 그리는 법 1](P.46)과 같은 순서로 화면의 왼쪽 아래에서 오른쪽 위쪽으로 냉기에 의한 바람의 흐름을 만듭니다.

이번에는 약한 이펙트이므로 [에어브러시] 도구의 [부드러움] 브러시 크기를 크게 해서 투명색으로 설정한 다음 강약을 조절하면서 살짝 지워 줍니다.

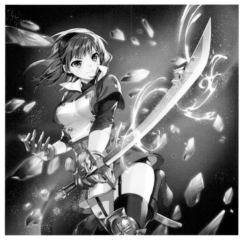

▲ [냉기]만

2 | 눈의 결정 소재 만들기

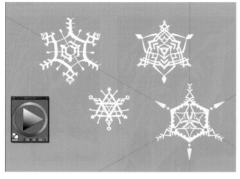

있지만, 이번에는 [얼음덩어리 그리는 법 1](P.43)에서 사용한 [플랫] 브러시를 사용하여 조금 비뚤어진 느낌을 내며 작성합니다.

눈의 결정에는 여러 종류의 형상이 있어 실제 사진 등을 참고하면 리얼한 결정도 그릴 수 있지만, 여기서 그리는 것은 마법 이펙트의 일환이므로 일부러 마법진과 같은 장식적인 분위기를 도입해 보았습니다. [조작] 도구의 [오브젝트]에서 대칭자를 이동시키면서 몇 가지 패턴을 작성합니다.

신규 레이어 [눈의 결정]을 작성하고 1 [자] 도구의 [자 작성: 대칭자]를 선택합니다. 이번에는 [선 수]를 6으로 하고, [선 대칭]에 체크하고 [각도 단위]는 45도로 작성합니다. [펜] 도구 등을 사용하면 선명한 선을 그릴 수

3 | 눈의 결정 변형시키면서 배치하기

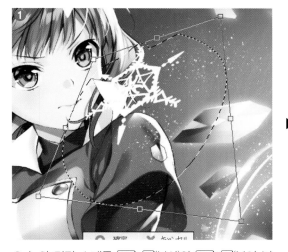

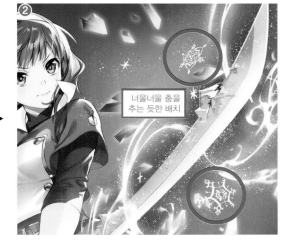

❶ 눈의 결정 소재를 Ctrl+C(복사)와 Ctrl+V(붙여 넣기)로 일러스트에 배치합니다. [선택 범위] 도구의 [올가미 선택] 중 하나를 선택하고 Ctrl+Shift+T(자유 변형)를 사용하여 원근감이 있는 것 같은 이미지로 변형시킵니다.

❷ 각각이 너울너울 춤을 추는 모습이 되도록 별도의 원근감을 넣습니다. 1의 과정의 [냉기의 흐름]에 따라가도록 배치하고 합성 모드를 [스크린]으로 변경합니다.

> 너울너울 춤을
> 추는 듯한 배치

4 | 눈의 결정 빛나게 하기

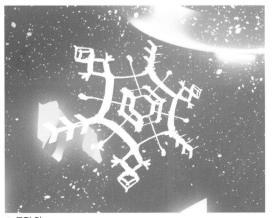

▲ 조정 전

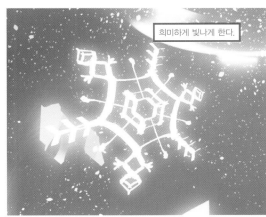

> 희미하게 빛나게 한다.

▲ 조정 후

[레이어 눈의 결정]을 복사하고 아래에 배치합니다❷. 필터 메뉴의 [흐리기: 가우시안 흐리기]로 흐리게 합니다(이번에는 [흐리기 범위: 40]). [투명 픽셀 잠금]을 클릭한 후 짙은 하늘색을 배색하여 희미하게 물빛으로 반짝이는 느낌을 줍니다. 이렇게 하면 눈의 결정은 완성입니다.

※ 오리지널 브러시와 공식 브러시의 입수 방법은 이 책의 앞부분을 참조해 주세요.

물의 표현

물의 표현

바람의 표현

빛의 표현

어둠의 표현

마법의 표현

날씨의 표현

기타

마무리

5 | 깊은 곳의 눈보라 묘사하기

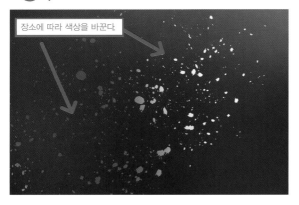

장소에 따라 색상을 바꾼다

배경 위에 신규 레이어 [눈보라 안쪽]을 작성해 **3** 오리지널 브러시의 [snow]로 미세한 눈을 흩뿌립니다. 흩어지면 [투명 픽셀 잠금]을 클릭하여 색을 바꾸어 갑니다. 색은 새하얗지 않고 장소에 따라서 어두운 하늘색이나 흰색에 가까운 청색 등 조금 강약을 두도록 합니다. 배경이 어두워 색상에 차이가 있으면 눈의 알갱이로 깊이를 표현할 수 있습니다.

▲ 오리지널 브러시 [snow]

6 | 앞의 눈보라 묘사하기

눈의 결정 위에 신규 레이어 [눈보라 위]를 작성해 **4** 합성 모드를 [스크린]으로 합니다. **5**의 과정과 같은 [snow]의 브러시 설정으로 [입자 크기]를 크게 하고 [입자 밀도]나 [간격]이 드물도록 조정하면서 눈을 묘사해 갑니다.

캐릭터 앞의 눈보라는 검신의 냉기에 빨려 들어가 검의 주위를 소용돌이치는 이미지로 하고 싶으므로, 검에 대해서 알갱이에 경사가 나오도록 일부를 [선택 범위] 도구의 [올가미 선택]으로 둘러싸고 Ctrl

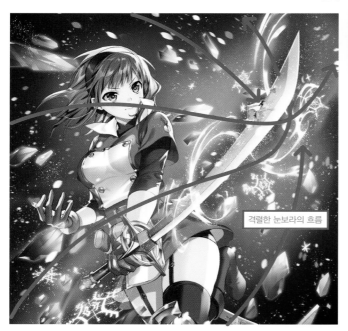

격렬한 눈보라의 흐름

+ Shift + T (자유 변형)를 사용해 기울이거나 변형시키면서 조정해 갑니다.

더욱 거센 바람의 기세를 표현하기 위해 필터 메뉴의 [흐리기: 이동 흐리기]에서 약간만 흔들림을 만듭니다. [흐림 효과 거리]는 짧게 하고, [흐림 효과 각도]는 이동 방향에 맞춥니다. [흐림 효과 방향: 앞뒤]로 설정하고, [흐림 효과 효과 방법: 박스]로 합니다(이번에는 [흐림 효과 거리: 5], [흐림 효과 각도: −6]). 이것으로 눈보라는 완성입니다.

물의 표현

물의 표현

바람의 표현

빛의 표현

어둠의 표현

미립자의 표현

날씨의 표현

기타

마무리

part 4

마무리 그리는 법

얼음의 표현

지금까지의 얼음과 냉기 이펙트를 마무리해 봅니다.

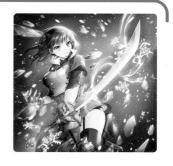

1 | 캐릭터에 그림자와 이펙트 빛 추가하기

[불의 표현 마무리 그리는 법 1](P.27)과 마찬가지로 캐릭터 범위의 마스크를 작성합니다. 작성 순서는 합성 모드 [곱하기]와 **1** [오버레이]의 **2** 레이어를 작성하고 그림자와 빛을 추가해 나갑니다. 얼음 표현이므로 하늘색 계열을 배색합니다. 머리카락이나 옷의 흰 부분에는 오버레이의 색이 빛나므로 선명한 색을 대담하게 넣어 갑니다. 또한 신규 레이어 [림 라이트]를 작성해 **3** 합성 모드를 [스크린]으로 하고 [에어브러시] 도구의 [강함] 등을 사용해 머리카락이나 옷에 하늘색의 림 라이트를 추가합니다. [폴더 캐릭터 일러스트] 위에 신규 레이어 [삐져나오는 캐릭터 빛]을 작성해 **4** 합성 모드를 [스크린]으로 설정합니다. [에어 브러시] 도구의 [부드러움]으로 이펙트의 영향광 강조 등 전체 균형을 보면서 밝히고 싶은 곳에 하늘색을 배색합니다.

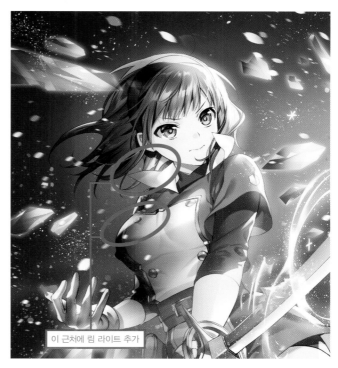

이 근처에 림 라이트 추가

▲ [캐릭터 그림자] **1**

▲ [얼음 영향광] **2**

4 ● 100 % 스크린
삐져나오는캐릭터빛

● 100 % 통과
캐릭터 일러스트

● 100 % 통과
캐릭터 빛 조정

3 ● 100 % 스크린
림라이트

2 ● 100 % 오버레이
얼음영향광

1 ● 100 % 곱하기
캐릭터 그림자

● 100 % 표준
캐릭터

※ 오리지널 브러시와 공식 브러시의 입수 방법은 이 책의 앞부분을 참조해 주세요.

053

2 | 최종 조정~완성하기

[불의 표현 마무리 그리는 법 3](P.28)과 같이 신규 레이어 합성 모드 [스크린]과 [오버레이] 레이어를 작성하고 빛과 색감을 추가합니다. [스크린]의 레이어에서 **5** [에어브러시] 도구의 [부드러움] 등을 사용하여 검의 이펙트 주변과 너무 어두워진 머리카락 부분 등에 하늘색을 더합니다. 또한 눈동자의 아래쪽 절반에도 강한 하늘색을 넣어 눈동자에 반사되는 빛을 표현합니다. [오버레이]의 레이어에서 **6** 배경 부분 등에 선명한 청색을 추가하는 등 화면의 조금 가라앉은 느낌을 보정하면 완성입니다.

			100 % 통과 발광추가
6	👁	☐	100 % 오버레이 전체색감
5	👁	☐	100 % 스크린 전체빛

완성 일러스트

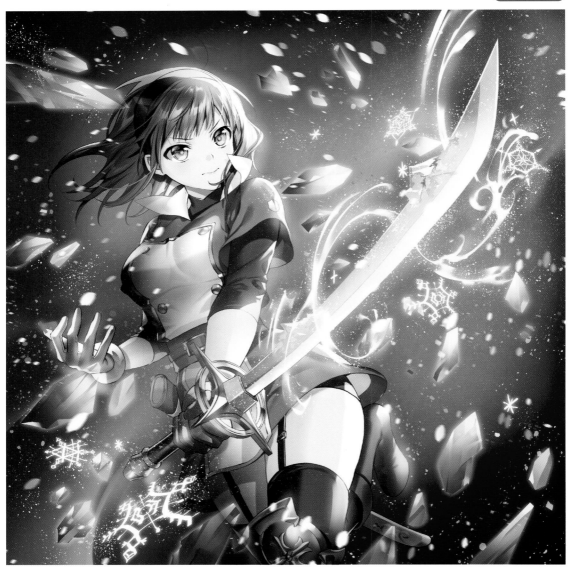

part 1
해저 빛 그리는 법

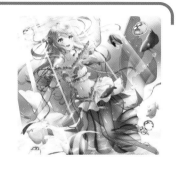

쏟아진 빛을 통해 수면의 흔들거리는 무늬가 물 밑바닥으로 비치는
섬세한 이펙트를 표현합니다.

1 │ 베이스의 배경 구별하여 칠하기

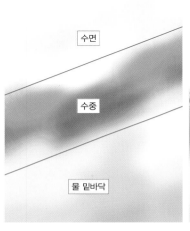

베이스가 되는 배경을 그립니다. 신규
레이어 [배경]을 작성하고 [에어브러
시] 도구의 [부드러움]으로 수면, 수중,
물 밑바닥을 부드러운 색상을 사용하
여 3분할하여 나누어 칠합니다.

2 │ 물밑에 비치는 파도의 형상 묘사하기

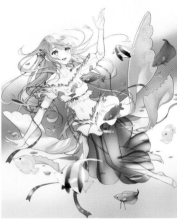

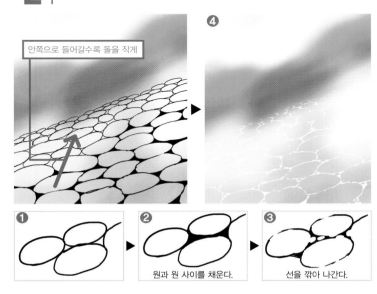

신규 레이어 [해저의 빛]을 작성해 **1** [펜]
도구의 [G펜]으로 돌을 깔듯이 물밑에
비치는 파도의 흔들림을 그립니다. 화면
앞은 큰 원으로, 멀어질수록 작은 원을
그리면 원근감을 표현할 수 있습니다.
❶ 원을 빈틈없이 깔아 둡니다.
❷ [채우기] 도구로 원과 원의 틈새를 채
웁니다.
❸ [지우개] 도구의 [딱딱함]을 사용하여
물결이 출렁이는 분위기가 나도록 선을
깎습니다.
❹ [투명 픽셀 잠금]을 클릭하여 Alt
+Delete(채우기)로 흰색을 채웁니다.

3 | 깊이감 내도록 물결 모양 겹쳐 놓기

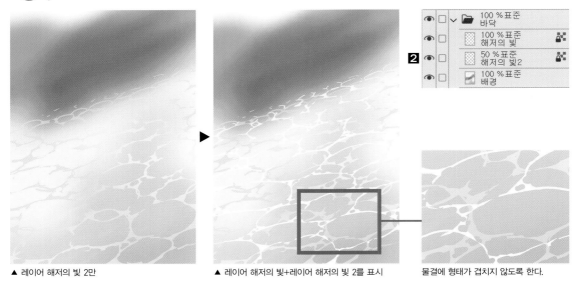

▲ 레이어 해저의 빛 2만 ▲ 레이어 해저의 빛+레이어 해저의 빛 2를 표시 물결에 형태가 겹치지 않도록 한다.

[레이어 해저의 빛] 아래 신규 레이어 [해저의 빛 2]를 작성해 **2** 2의 과정과 같은 순서로 물결의 흔들림을 그려 갑니다. 이때 [레이어 해저의 빛]의 선에 겹치지 않게 주의합니다.

또한 불투명도를 50% 정도로 내려 [투명 픽셀 잠금]을 클릭하고 [레이어 배경]과 [레이어 해저의 빛]의 색과 겹치지 않게 색을 변경합니다.

4 | 물밑에 닿는 반짝반짝하는 빛 추가하기

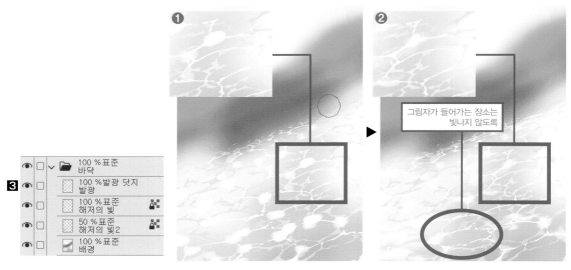

❶ 신규 레이어 [발광]을 작성해 **3** 합성 모드를 [발광 닷지]로 합니다. [붓] 도구의 [수채: 물 많음]을 사용하여 선과 선이 겹치는 부분을 흰색으로 칠해 빛을 추가합니다.

❷ 그런 다음 [색 혼합] 도구의 [손끝]으로 빛을 흡수시켜 강한 빛이 닿아 반짝반짝하는 모습을 표현합니다. 이때 캐릭터 바로 아래는 그림자가 들어가므로 빛나지 않게 합니다.

5 | 물밑에 캐릭터 그림자 추가하기

신규 레이어 [캐릭터 그림자]를 작성해 합성 모드를 [곱하기]로 합니다. 캐릭터를 표시하고 [붓] 도구의 [수채: 물 많음]을 사용해 채도가 낮은 청색으로 캐릭터의 그림자를 넣습니다. 이것으로 물 밑바닥은 완성입니다.

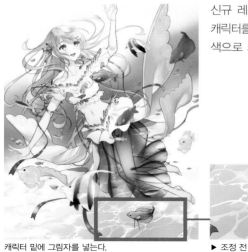

캐릭터 밑에 그림자를 넣는다.

▶ 조정 전

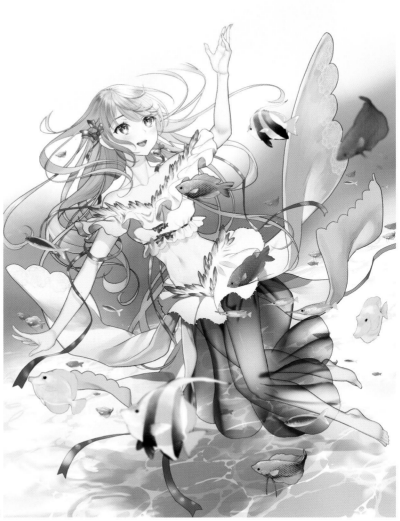

▶ 조정 후

part 2
거품 그리는 법

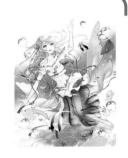

[물방울 그리는 법](P.37)에서는 물방울을 그렸지만, 여기에서는 물속에서 흔들리는 공기 거품을 그려 갑니다.

1 | 큰 거품 베이스 묘사하기

❶ 신규 레이어 [대]를 작성해❶ [연필] 도구의 [진한 연필]로 큰 원을 그립니다. 모양을 약간 일그러뜨리면 더욱 거품 같습니다.

❷ 안쪽에 그림자를 넣습니다. 이번에는 상부에 광원이 있으므로. 나중에 넣는 하이라이트가 눈에 띄도록 위쪽을 굵고 어둡게 해 둡니다. 이때 원과 그림자 사이에 틈이 생기도록 칠합니다.

❸ 빛의 반사를 의식하면서 바깥쪽의 원과 안쪽의 그림자 사이 위쪽의 어두운 부분을 중심으로 [펜] 도구의 [G펜]과 [연필] 도구의 [진한 연필]로 하이라이트를 추가합니다.

❹ 배경 색상에 맞는 하이라이트를 더 추가하면 큰 거품 베이스가 완성됩니다.

2 | 일러스트에 맞게 거품 조정하기

❶ [레이어 대]의 [투명 픽셀 잠금]을 클릭하고 배경에 어울리는 색으로 다시 칠합니다. 중심선의 검정이 너무 눈에 띄지 않도록 회색 계열의 색상을 입힙니다.

❷ 신규 레이어 [추가 빛]을 작성해❷ 합성 모드를 [발광 닷지]로 변경합니다. [연필] 도구의 [진한 연필] 등으로 거품 속에 반짝임을 추가해 갑니다.

❸ 캐릭터를 표시하고 1~2의 과정과 같은 순서로 형태나 방향이 무작위로 되도록 [레이어 대]에 큰 거품을 늘려 갑니다. 하이라이트의 위치는 광원의 방향에 맞도록 설정합니다.

3 | 중간 정도 거품 묘사하기

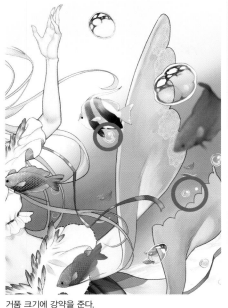

거품 크기에 강약을 준다.

흰색과 동화되지 않도록 색을 회색으로 바꾼다.

배경이 흰 곳에서는 투명 픽셀을 잠그고 회색으로 다시 칠하여 조정한다.

[레이어 대] 아래 신규 레이어 [중]을 작성해 **3** 중간 정도의 거품을 그려 갑니다. **1**의 과정과 같은 순서지만 이번엔 [펜] 도구의 [G펜]으로 흰 원을 그리고 [연필] 도구의 [진한 연필] 등으로 흰색 하이라이트를 넣어 갑니다. 중간 정도의 거품은 **1**의 과정에서 작성한 큰 거품만큼 그리지 않고 적당히 생략합니다. 작은 거품은 흰색 동그라미만으로 표현하여 거품의 크기와 밀집도의 차이로 원근감을 강조합니다.

4 | 작은 거품 묘사하기

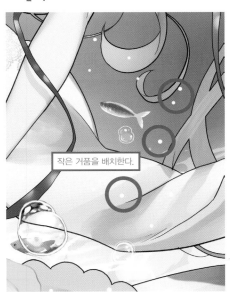

작은 거품을 배치한다.

◀ 도구 속성 [G펜]

[레이어 중] 아래 신규 레이어 [소]를 작성하고 **4** [펜] 도구의 [G펜]으로 [보조 도구 상세]에서 [살포 효과]를 설정한 후 [입자 크기] 등을 조정해 자잘한 거품을 묘사합니다.

5 | 큰 거품에 한층 더 거리감 주기

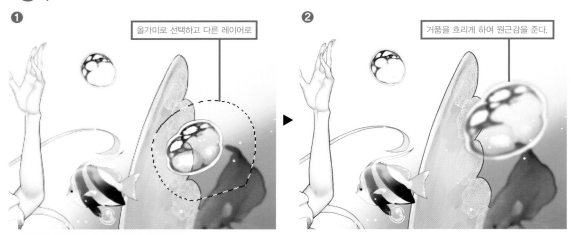

❶ 올가미로 선택하고 다른 레이어로

❷ 거품을 흐리게 하여 원근감을 준다.

❶ [레이어 대]의 거품 중 몇 개를 [선택 범위] 도구의 [올가미 선택]으로 선택한 후 Ctrl+X (오려내기) Ctrl+V (붙여넣기)하고 레이어 이름을 [앞쪽]으로 변경합니다 **5**.

❷ [레이어 앞쪽]과 [레이어 추가빛]을 선택한 상태에서 거품 중 하나를 [올가미 선택]으로 둘러싸고 Ctrl+T (확대·축소·회전)로 확대합니다. [레이어 앞쪽]의 거품을 모두 확대하고 필터 메뉴의 [흐리기: 가우시안 흐리기]로 [레이어 앞쪽]을 흐리게 합니다(이번에는 [흐림 효과 범위: 20]으로 설정했습니다). 이렇게 하면 초점의 차이가 나서 흐리게 한 거품이 상당히 앞에 보입니다. 이제 거품은 완성입니다.

5 100 % 통과 거품 / 100 % 발광 닷지 추가빛 / 100 % 표준 앞쪽 / 100 % 표준 대 / 100 % 표준 중

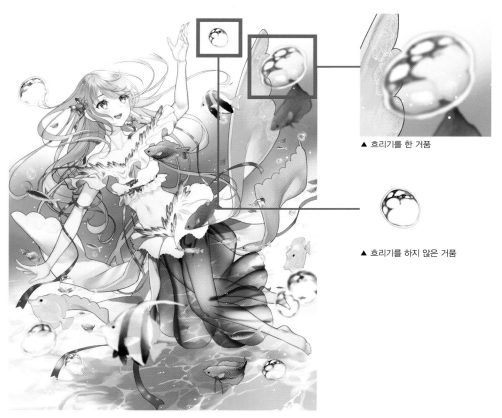

▲ 흐리기를 한 거품

▲ 흐리기를 하지 않은 거품

part 3

수면 그리는 법

머리 위에서 비치는 빛, 수면의 흔들림 등 물속에서 올려다본 수면 이펙트를 그려 봅니다.

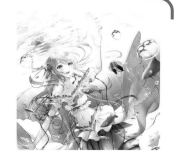

1 | 수면 이미지 작성하기

❶

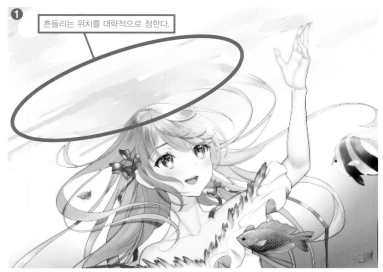

흔들리는 위치를 대략적으로 정한다.

▼

❷

수면에 가까운 곳은 형태를 남기듯 날카롭게

수면에서 먼 곳은 희미하게 한다.

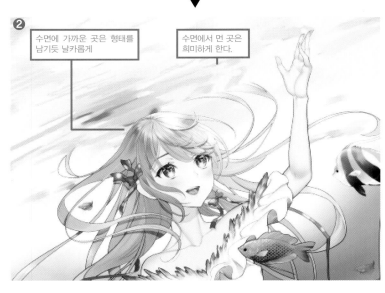

❶ 신규 레이어 [수면 1]을 작성해**1** 수면이 머리 바로 위에 있는 것을 이미지화하면서 수면의 흔들림이나 캐릭터의 비치는 이미지를 묘사해 나갑니다.

👁 ☐	> 📁	100 % 표준 열대어뒤
👁 ☐	∨ 📁	100 % 통과 수면
1 👁 ✎	🔲	100 % 표준 수면1

❷ 수면에 접한 부분의 머리카락 색을 스포이트로 습득한 후 [붓] 도구의 [수채: 진한 수채]와 [펜] 도구의 [G펜]을 사용해 러프하게 그려 넣고 [색 혼합] 도구의 [손끝]으로 조정합니다. 나중에 수면을 그려 넣겠지만 이 단계에서는 물의 '면' 부분을 의식해서 그립니다.

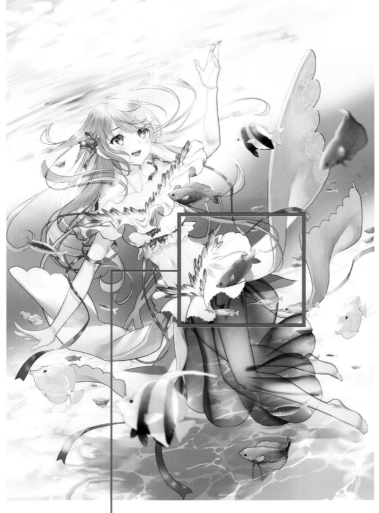

▲ 빛을 넣은 위치(빨간 부분)

수면에서 들어오는 태양광을 상정하여 캐릭터에 빛을 추가합니다. 이번 일러스트는 수면을 향하는 위쪽 방향의 깊이가 별로 없어 원근감을 너무 많이 넣으면 광원이 근처에 있는 것처럼 느껴지게 됩니다. 그 때문에 원근감을 너무 넣지 말고 수면에서 수직으로 쏟아지는 이미지로 캐릭터에 빛을 비춥니다.

빛의 사용색

▲ 조정 전

▲ 조정 후

2 👁 ☐ ▦ 100 %스크린
　　　　　 빛면
　👁 ☐ ▦ 100 %표준
　　　　　 캐릭터

신규 레이어 [빛면]을 2 [레이어 캐릭터] 위에 작성하고 [아래 레이어에서 클리핑]을 클릭한 후 합성 모드를 [스크린]으로 합니다. [펜] 도구의 [G펜]을 사용해 하늘색으로 수면에서 캐릭터로 떨어지는 빛을 묘사합니다. 이때 주위의 열대어에도 마찬가지로 비추어 갑니다.

3 | 스며드는 빛 강조하기 위해 그림자 추가하기

❶

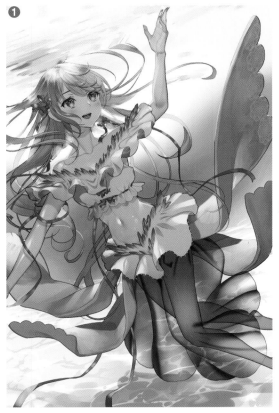

▶

❷

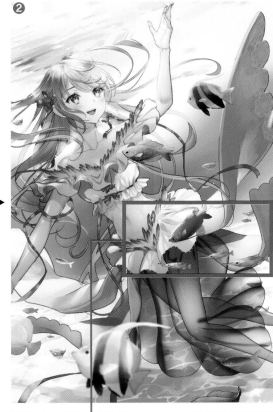

❶ 2의 과정으로 작성한 [레이어 빛면] 아래 신규 레이어 [그림자 면]을 작성해 ❸ 합성 모드를 [하드 라이트]로 합니다. Alt + Delete (채우기)로 전체를 어두운색으로 칠합니다.

❷ [지우개] 도구의 [부드러움]과 [에어브러시] 도구의 [부드러움]을 사용해 투명색으로 빛이 닿는 부분을 깎아 나갑니다.

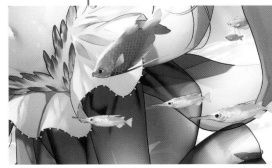

▲ 조정 전

▼

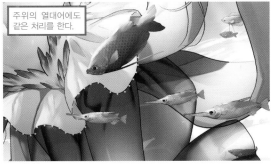

주위의 열대어에도 같은 처리를 한다.

▲ 조정 후

그림자 사용색

❸

```
◉ ☐ ∨ 📁  100 % 통과
             캐릭터
◉ ☐    ▨  100 % 스크린         🔒
             빛면
❸ ◉ ☐  ✎  ▦  100 % 하드 라이트
             그림자면
◉ ☐    ▦  100 % 표준
             캐릭터
```

물의 표현
물의 표현
바람의 표현
빛의 표현
어둠의 표현
마법의 표현
날씨의 표현
기타
마무리

4 | 프리즘 빛 추가하기

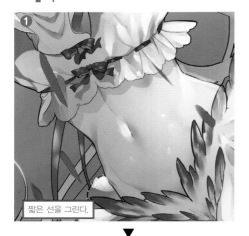

짧은 선을 그린다.

▼

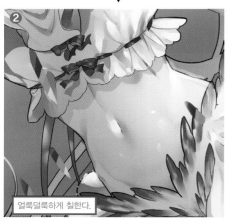

얼룩덜룩하게 칠한다.

▼

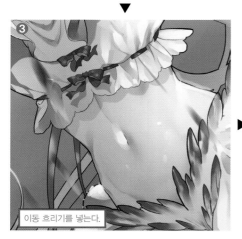

이동 흐리기를 넣는다.

❶ 신규 레이어 [프리즘]을 작성합니다❹. 2의 과정에서 결정한 빛의 방향을 의식하면서 [펜] 도구의 [G펜]으로 짧은 선을 그립니다.

❷ [투명 픽셀 잠금]을 클릭하여 빨간색▶청색▶녹색▶하늘색▶노란색으로 얼룩덜룩하게 칠합니다.

❸ [투명 픽셀 잠금]을 다시 클릭해 잠금을 해제하고 필터 메뉴의 [흐리기: 이동 흐리기]를 합니다. [흐림 효과 각도]는 빛의 방향에 맞추고 [흐림 효과 거리] 등은 취향에 따라 조정합니다.

❹ 레이어의 합성 모드를 [발광 닷지]로 변경하면 프리즘처럼 됩니다. 불필요한 부분을 지우거나 형태를 잡으면 프리즘은 완성입니다.

▲ 이동 흐리기

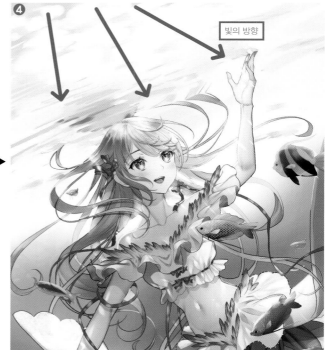

5 │ 태양에서 쏟아지는 빛 묘사하기

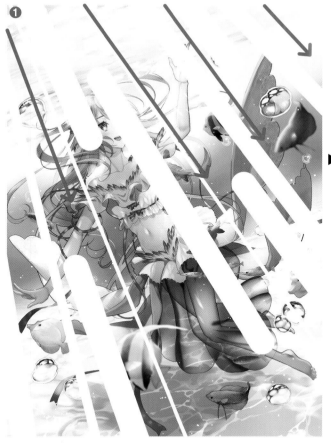

① 신규 레이어 [비치는 빛·앞]을 작성합니다**5**. [도형] 도구의 [직접 그리기: 직선]을 사용해 굵기가 다른 선을 긋고 대략 빛의 위치를 결정합니다.

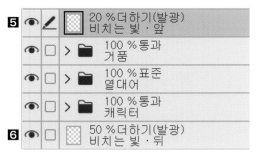

5 👁 ✎	▦	20 % 더하기(발광)	비치는 빛·앞
👁 ☐	> 📁	100 % 통과	거품
👁 ☐	> 📁	100 % 표준	열대어
👁 ☐	> 📁	100 % 통과	캐릭터
6 👁 ☐	▦	50 % 더하기(발광)	비치는 빛·뒤

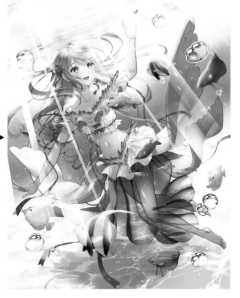

② 빛의 선이 희미하게 남도록 [지우개] 도구의 [부드러움]으로 부드럽게 직선을 지웁니다. 광원에서 멀어짐에 따라 빛이 약해지는 이미지입니다.

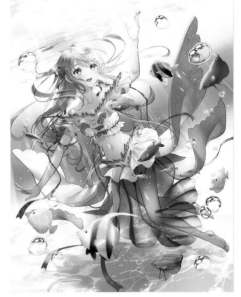

③ 필터 메뉴의 [흐리기: 가우시안 흐리기]를 사용한 다음 합성 모드를 [더하기(발광)]로 하고 불투명도를 20%로 변경합니다(이번에는 [흐림 효과 범위: 67.73]으로 설정했습니다). 캐릭터 아래 신규 레이어 [비치는 빛·뒤]를 작성해**6** 같은 순서로 캐릭터의 안쪽에도 빛을 그려 깊이를 냅니다.

6 | 캐릭터와 열대어 색깔 조정하기

3의 과정으로 넣은 그림자가 푸른 기가 강하고 어둡게 보이므로 색을 조정합니다. 레이어 메뉴의 [신규 색조 보정 레이어: 컬러 밸런스]의 레이어를 작성합니다**7**. [레이어 컬러 밸런스]를 [레이어 캐릭터]에 클리핑하고 그림자, 중간조, 하이라이트의 컬러 밸런스를 조정합니다.

이번에는 푸른 부분을 억제하면서 색 수도 늘리고 싶어 레드나 옐로를 강하게 조정합니다.

▲ 컬러 밸런스(그림자)

▲ 컬러 밸런스(하이라이트)

▲ 컬러 밸런스(중간조)

같은 레이어 메뉴의 [신규 색조 보정 레이어: 색조·채도·명도]를 작성해**8** [레이어 열대어 앞쪽]에 클리핑하고 그대로 채도와 명도를 올려 열대어를 밝고 선명하게 합니다.

▲ 색조·채도·명도

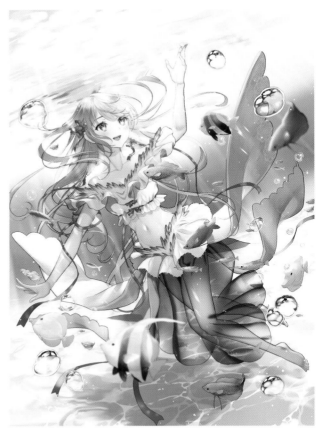

캐릭터와 열대어는 각각 [폴더 캐릭터]와 [폴더 열대어]로 정리해 둡니다**9**.

7 | 수면에 캐릭터가 비치는 이미지 추가하기

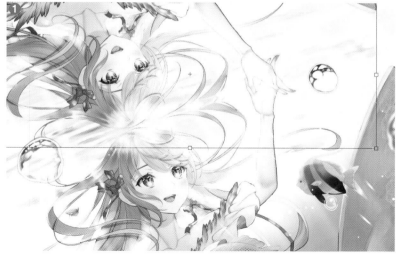

❶ [폴더 캐릭터]를 복사한 후 결합해 레이어 이름을 [레이어 수면 정서]로 변경합니다. 수면을 사이에 두고 거울을 마주 보게 Ctrl+Shift+T(자유 변형)로 좌우 반전, 회전시킵니다.

10	👁 ✎ ▨	100 %표준 수면 정서
	👁 ☐ > 📁	100 %통과 캐릭터

손끝이 닿은 듯한 위치에

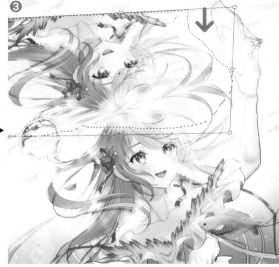

❷ 손 부분만 [선택 범위] 도구의 [올가미 선택]으로 둘러싸고 [레이어 이동] 도구로 이동시켜 수면에 손이 닿은 것처럼 보이게 합니다.

❸ 그런 다음 손 이외의 캐릭터 부분을 [올가미 선택]으로 둘러싸고 앞에서 안쪽으로의 거리감을 내고자 Ctrl+Shift+T(자유 변형)로 세로 방향으로 조금 압축시킵니다.

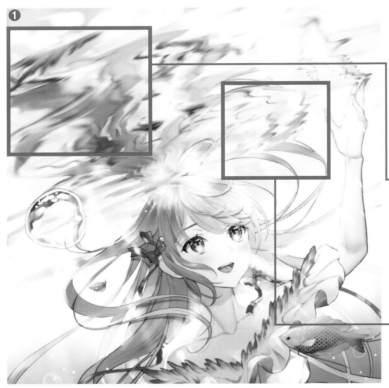

① [색 혼합] 도구의 [손끝]을 사용해 수면의 흐름을 따라 이미지를 일그러뜨립니다. 장소에 따라 크게 모양을 허물거나 조금씩 일그러뜨리는 등 변화를 주면 더욱 리얼리티가 나옵니다.

▲ 크게 모양을 허문다.

▲ 조금씩 일그러지는 부분

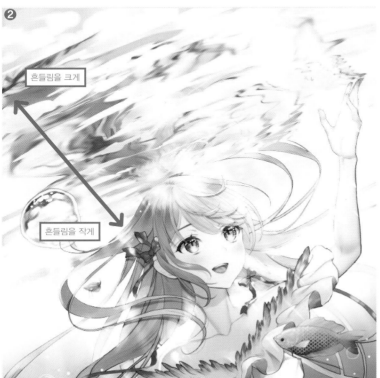

흔들림을 크게

흔들림을 작게

② 수면의 흔들림을 표현하기 위해 [지우개] 도구의 [딱딱함]으로 깎아 나갑니다. 수면 안쪽에서 앞쪽까지의 거리감을 내도록 흔들림의 폭을 점차 크게 합니다.

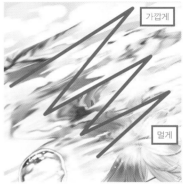

가깝게

멀게

▲ 거리감의 이미지

9 | 수면의 흔들림 그려 넣기

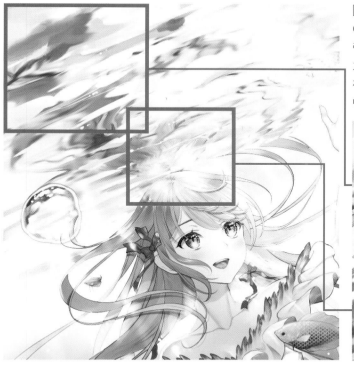

[스포이트] 도구로 캐릭터에서 색을 습득하여 그 색을 [펜] 도구의 [리얼 G펜]으로 흔들림의 윗부분에 더해 형태를 정돈합니다. 추가로 [펜] 도구의 [G펜]으로 군데군데 점을 찍듯이 흰색을 더해 수면의 반짝반짝한 투명감을 냅니다.

▲ 스포이트 도구로 주위 색상을 습득하여 형태를 정돈

◀반짝반짝하는 흰색 점 추가하기

10 | 수면의 반사 조정~완성하기

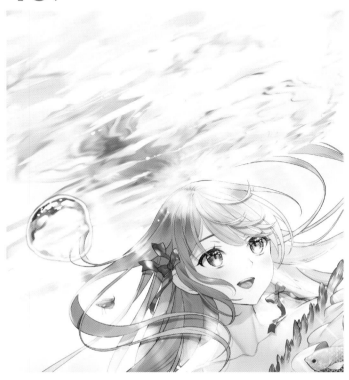

[레이어 수면 정서]의 불투명도를 80%로 내려 주위와 조정한 후에 필터 메뉴의 [흐리기: 가우시안 흐리기]로 부드럽게 만듭니다(이번에는 [흐림 효과 범위: 8]). 신규 레이어 [색 조정]을 작성해 11 합성 모드를 [스크린]으로 변경하고 [레이어 수면 정서]에 클리핑합니다. [에어브러시] 도구의 [부드러움]으로 캐릭터에서 떨어진 곳에 하늘색을 더해 색을 조정합니다.

물의 표현 / 물의 표현 / 바람의 표현 / 빛의 표현 / 어둠의 표현 / 마법의 표현 / 날씨의 표현 / 기타 / 마무리

레이어 메뉴의 [신규 색조 보정 레이어: 컬러 밸런스]를 제일 위에
작성하고 밝기나 그림자 등 전체 색 조정을 하면 완성입니다.

완성 일러스트

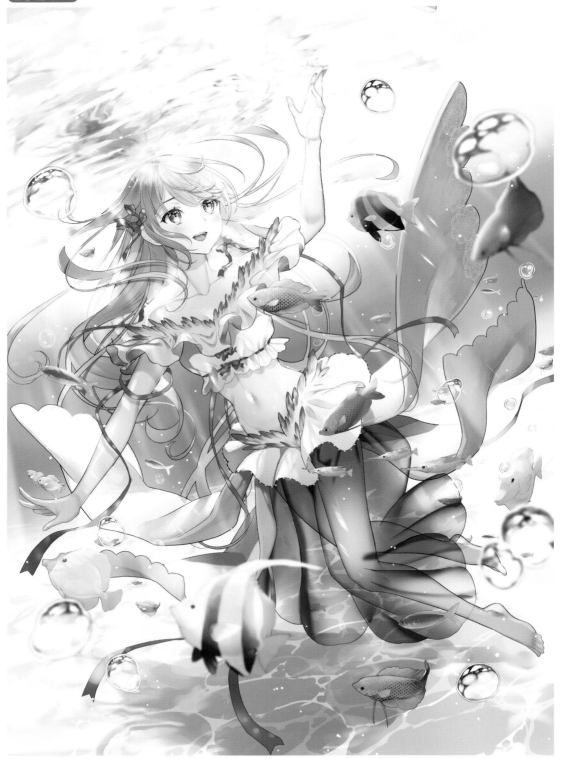

part 1
수면에 비치는
이미지 그리는 법

[수면 그리는 법](P.67)에서도 소개한 방법이지만, 여기에서는 캐릭터 이외의
비치는 이미지를 그리는 방법에 대해서 설명합니다.

1 │ 수면 베이스 작성하기

❶ 신규 폴더 [수면]을 작성합니다❶. [선택 범위] 도구의 [꺾은선 선택]과 [올가미 선택]으로 수면 부분의 선택 범위를 작성하고 [레이어 마스크 작성]을 클릭하여 폴더 내의 레이어를 수면 부분밖에 묘사할 수 없게 합니다. [폴더 수면] 안에 신규 레이어 [베이스]를 작성해❷ 채도가 낮은 푸른색 계열의 색으로 채워 갑니다.

❷ 신규 레이어 [그라데이션_1]을 작성해❸ [그라데이션] 도구의 [그리기 색에서 투명색]을 사용해 수면에 연한 보라색 계열의 그라데이션을 앞에서 안쪽을 향해 넣습니다.

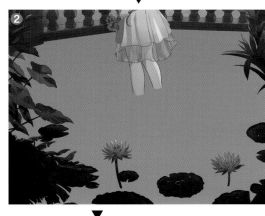

❸ 신규 레이어 [글로우]를 작성해❹ 합성 모드를 [스크린]으로 합니다. [붓] 도구의 [수채: 매끄러운 수채]를 사용하여 캐릭터 주위를 중심으로 분홍, 청색, 녹색 등 무지개색을 선택해 색을 혼합하거나 엷게 하면서 빛이 난반사하는 것처럼 묘사합니다.

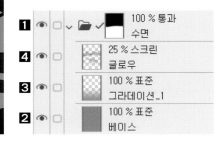

❹ 또한 지나치게 튀지 않도록 불투명도를 내려 조정합니다.

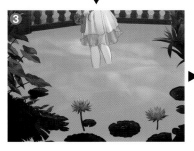
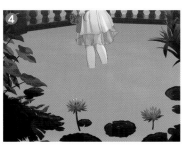

2 | 비치는 이미지 오브젝트 복사하여 상하 반전시키기

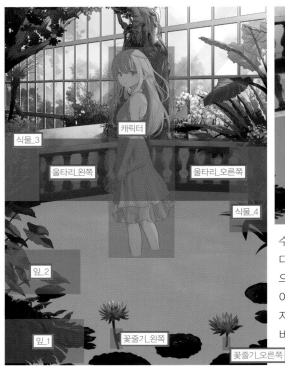

식물_3

캐릭터

울타리 왼쪽

울타리 오른쪽

식물_4

잎_2

잎_1

꽃줄기 왼쪽

꽃줄기 오른쪽

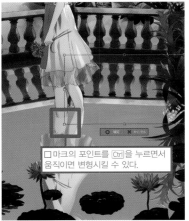

□마크의 포인트를 Ctrl을 누르면서 움직이면 변형시킬 수 있다.

수면에 비치는 식물이나 울타리 등을 복사하고 선화를 숨긴 다음 오브젝트마다 각각을 결합하고, 그것을 [폴더 수면] 안으로 이동시킵니다. 편집 메뉴의 [변형: 상하 반전]을 선택하여 상하 반전한 다음 수면에 비치는 위치로 이동시킵니다. 자연스럽게 반사되도록 변형시키거나 회전시켜 오브젝트의 비치는 방법을 조정합니다.

3 | 캐릭터의 비치는 이미지 조정하기

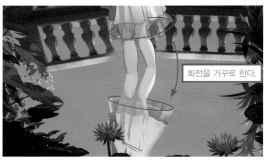

회전을 거꾸로 한다.

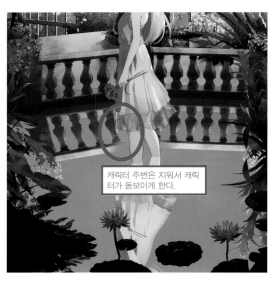

캐릭터 주변은 지워서 캐릭터가 돋보이게 한다.

부감의 앵글로 캐릭터가 그려져 있으므로 수면에 비치는 이미지는 아오리[1]가 잘 보이도록 조정합니다.
이번에는 스커트의 회전을 그려 조정합니다. 2와 3의 과정으로 작성한 레이어를 모두

[폴더 반사]로 정리하고 5 합성 모드를 [하드 라이트]로 변경하여 수면의 색감과 조화시킵니다.

1 〈역주〉 아오리(Camera Adjustments): 사진 초점이 맞는 부분(렌즈가 있는 앞부분)을 아래위 또는 좌우로 약간 틀어서 카메라가 비뚤어져 있더라도 피사체(被寫體)가 똑바로 찍히게 하는 방법. 이런 기능을 갖춘 아오리 부착 렌즈를 PC, TS 렌즈라고도 한다.

4 │ 허상으로 보이도록 수면에 그림자 추가하기

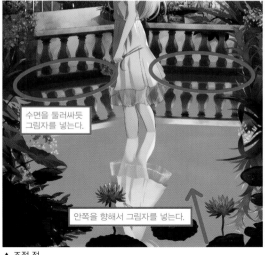

수면을 둘러싸듯 그림자를 넣는다.

안쪽을 향해서 그림자를 넣는다.

▲ 조정 전

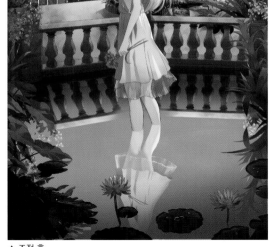

▲ 조정 후

7 70 % 곱하기
그림자_위

6 100 % 표준
그라데이션_2

신규 레이어 [그라데이션_2]를 작성하고 **6** [에어브러시] 도구의 [부드러움]을 사용하여 앞에서 안쪽을 향해 그림자를 넣습니다. 신규 레이어 [그림자_위]를 작성해 **7** 합성 모드를 [곱하기]로 하고 [그라데이션] 도구의 [그리기 색에서 투명색]이나 [에어브러시] 도구의 [부드러움]를 사용하여 검정에 가까운 색으로 안쪽 울타리 옆에 수면을 둘러싸는 그림자를 넣습니다. 불투명도를 조정하여 너무 어두워지지 않도록 합니다.

5 │ 수면에 반사 광선 추가하기

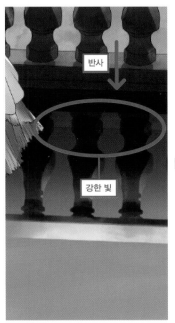

반사

강한 빛

▲ 조정 전

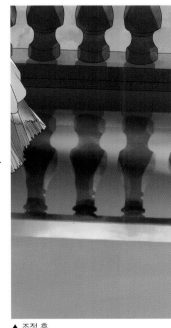

▲ 조정 후

100 % 통과
그림자

9 100 % 발광 닷지
그림자_글로우_2

8 50 % 표준
그림자_글로우_1

70 % 곱하기
그림자_위

100 % 표준
그라데이션_2

신규 레이어 [그림자_글로우_1]을 작성합니다 **8**. [그라데이션] 도구의 [그리기 색에서 투명색]을 사용해 수면 구석에 반사광을 넣어 수면까지의 원근감을 표현합니다. 신규 레이어 [그림자_글로우_2]를 작성해 **9** 합성 모드를 [발광 닷지]로 합니다. 녹색이나 하늘색을 사용해 [에어브러시] 도구의 [강함]으로 밖에서 수면에 비치는 강한 빛을 그려 넣어 수면의 투명감을 냅니다. 이것으로 거울처럼 반사되는 수면의 비침이 완성됩니다.

풀의 표현

풀의 표현

바람의 표현

빛의 표현

어둠의 표현

마법의 표현

날씨의 표현

기타

무루리

수면 파문 그리는 법

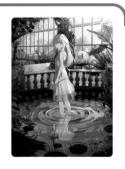

파문은 빛이나 그림자에 영향을 주어 복잡하게 보입니다. 수면에 퍼지는 파문과
거기에 비치는 빛이나 흔들림을 그려 갑니다.

1 | 수면에 잠긴 발 묘사하기

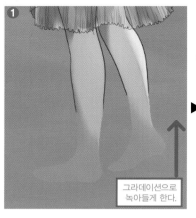

그라데이션으로
녹아들게 한다.

❶ 신규 레이어 [베이스]를 작성해**1** [붓] 도구의 [수채: 진한 수채]나 [수채: 채색 & 혼합]을 사용해 물에 잠기는 발을
그려 갑니다. 물에 잠겨 있으므로 선화는 사용하지 않고 실루엣만 그립니다.
❷ [레이어 베이스] 위에 신규 레이어 [그라데이션]을 작성하고**2** [아래 레이어에서 클리핑]을 클릭합니다. 수면 색상을
[스포이트] 도구로 습득한 다음 [에어브러시] 도구의 [부드러움]으로 아래에서 위로 그라데이션하고 발끝을 물에 녹아
들게 합니다.

2 | 파문의 이미지 작성하기

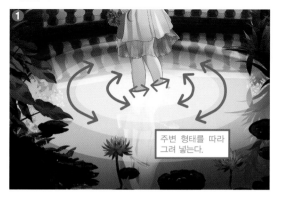

주변 형태를 따라
그려 넣는다.

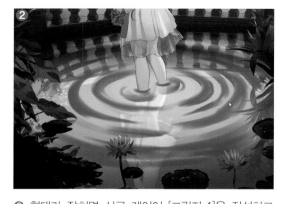

❶ 신규 레이어 [외곽선]을 작성하고**3** [도형] 도구의
[직접 그리기: 타원]을 사용해 대략적인 파문의 형태를
잡습니다. 발밑을 중심으로 하여 캐릭터에 대해 수면이
비스듬하지 않도록 조심하면서 타원을 작성합니다.

❷ 형태가 잡히면 신규 레이어 [그림자_1]을 작성하고
4 [수면에 비치는 이미지 그리는 법](P.71)의 베이스 색
을 [스포이트] 도구로 습득하여 타원을 따라서 [붓] 도
구의 [수채: 매끄러운 수채]로 대략적인 형태를 그려 갑
니다.

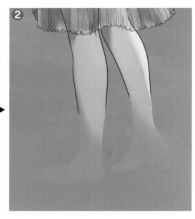

3 | 파문 그려 넣기

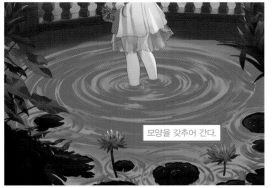

▲ 중간색으로 요철을 나누어 칠한다.

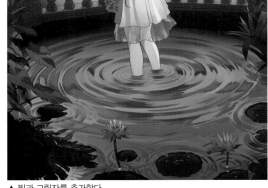

▲ 빛과 그림자를 추가한다.

[붓] 도구의 [수채: 매끄러운 수채]를 사용하여, 2 과정의 파문 형태를 갖추어 갑니다. [레이어 그림자_1] 아래 신규 레이어 [그림자_2]를 작성하고5 주위의 식물에 부수되는 파문도 같이 그려 갑니다. 우선 중간색으로 파문 고리의 요철을 나누어 칠한 후 빛과 그림자를 추가합니다. 캐릭터를 중심으로 하는 수면의 파문은 메인이 되므로 파도의 요철이나 파도가 없는 평평한 면을 의식하면서 세심하고 꼼꼼하게 그려 넣어 갑니다.

4 | 파문 오른쪽 상단에서 스며드는 빛 추가하기

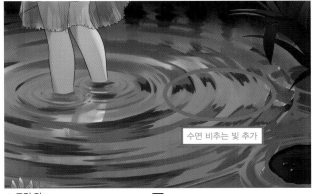

▲ 조정 전

신규 레이어 [하이라이트_1]을 작성해6 합성 모드를 [발광 닷지]로 합니다. [에어브러시] 도구의 [부드러움]을 사용하여, 오른쪽 위에서 들어오는 빛이 수면을 비추는 모습을 그립니다. 불투명도를 자연스럽게 조정합니다. 그 위에 신규 레이어 [색조조정]을 작성해7 합성 모드를 [오버레이]로 합니다. [에어브러시] 도구의 [강함]과 [부드러움]을 사용하면서 푸른 계열의 색상을 여러 개 사용하여 수면의 난반사를 표현합니다. 불투명도를 조정하고 밝기도 조정합니다.

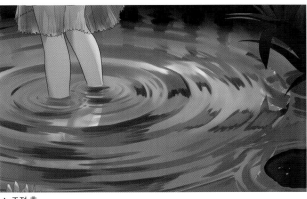

▲ 조정 후

5 | 파문에 하이라이트 추가하기

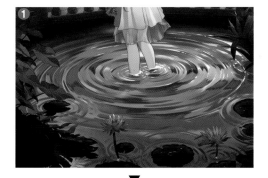

▼

하이라이트를 조정한다.

❶ 신규 레이어 [하이라이트_2]를 작성해❽ 합성 모드를 [더하기(발광)]로 합니다. [붓] 도구의 [수채: 진한 수채]를 사용하여, 세세한 하이라이트를 파문에 넣어 갑니다. 태양에서부터의 광원이므로 따뜻한 색을 사용하여 흐리지 않고 확실히 색을 넣습니다.
❷ 그 후 불투명도를 30%로 낮추고 주위에 조화시킵니다. 마찬가지로 신규 레이어 [하이라이트_3]을 작성한 다음❾ 한층 더 세세한 빛도 넣습니다.

👁 ⬜	∨ 📁	100 % 통과 파문
❾ 👁 ⬜	🔲	100 % 더하기(발광) 하이라이트_3
❽ 👁 ⬜	🔲	30 % 더하기(발광) 하이라이트_2
👁 ⬜	🔲	13 % 오버레이 색조조정
👁 ⬜	🔲	35 % 발광 닷지 하이라이트_1
👁 ⬜	🔲	100 % 표준 그림자_1
👁 ⬜	🔲	100 % 표준 그림자_2

6 | 발밑과 오브젝트 흔들리게 하기

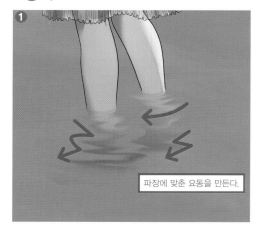

파장에 맞춘 요동을 만든다.

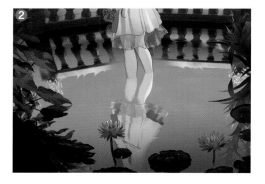

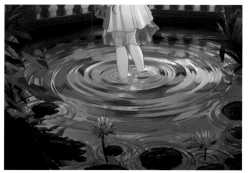

❶ 1의 과정으로 작성한 [레이어 그라데이션]과 [레이어 베이스]를 결합합니다. 발밑을 [색 혼합] 도구의 [손끝]을 사용해 파문의 형태에 맞추어 늘리거나 흐리게 합니다.
❷ [수면에 비치는 이미지 그리는 법]으로 작성한 오브젝트의 비치는 이미지도 발밑처럼 흐리게 합니다. 다 보지 못하거나 앞에 있는 오브젝트와 겹쳐 그려지지 않은 부분도 흐리게 만들어 조정합니다.

▲ 6의 과정과 파장을 맞춘 상태

7 | 파문 그리기로 사라진 비치는 이미지 추가하기

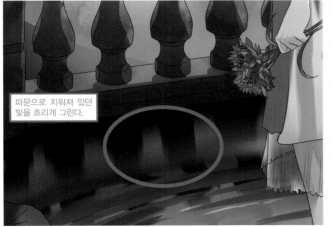

파문으로 지워져 있던 빛을 흐리게 그린다.

▼

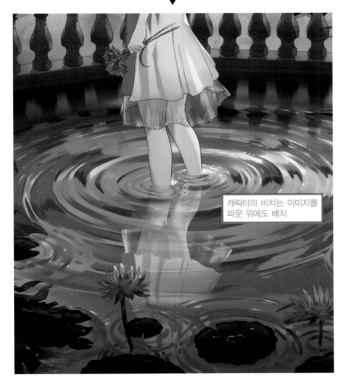

캐릭터의 비치는 이미지를 파문 위에도 배치

[폴더 수면]의 제일 위에 신규 레이어 [하이라이트]를 작성합니다 **10**. 합성 모드를 [더하기(발광)]로 하고 파문을 그리면서 사라져 버린 울타리의 틈새에서 스며드는 빛을 그려 갑니다. 틈새로 빛이 닿는 수면 부분을 채우고 필터 메뉴의 [흐리기: 이동 흐리기]를 사용해 윤곽을 흐립니다. [흐림 효과 거리: 25.75], [흐림 효과 각도]는 상하로 하고, [흐림 효과 방향: 앞뒤], [흐림 효과 방법: 매끄러움]으로 설정합니다(이번에는 [흐림 효과 각도]를 90으로 설정했습니다). 동일하게 파문의 작성 작업으로 캐릭터의 비치는 이미지도 묻혀 버렸으므로, [수면의 비치는 이미지]를 그리는 방법으로 작성한 [레이어 캐릭터]를 복사하고 [레이어 하이라이트] 아래 배치합니다. 레이어명은 [레이어 캐릭터 반사]라고 **11** 합니다. [레이어 하이라이트]와 [레이어 캐릭터 반사]의 불투명도를 조정해 수면에 맞추면 수면의 묘사는 완성입니다.

▲이동 흐리기

▲ 조정 전

추가된 빛의 입자

▲ 조정 후

[붓] 도구의 [수채: 수채 붓]을 사용하여, 우측 상단에서 비치는 빛을 캐릭터와 배경에 추가한 후, [에어브러시] 도구의 [물보라]로 빛의 입자를 흩뜨립니다. 캐릭터에도 빛을 추가하면 완성입니다.

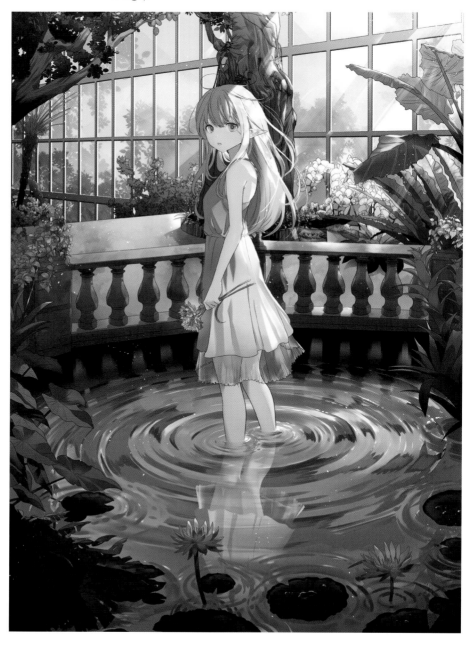

완성 일러스트

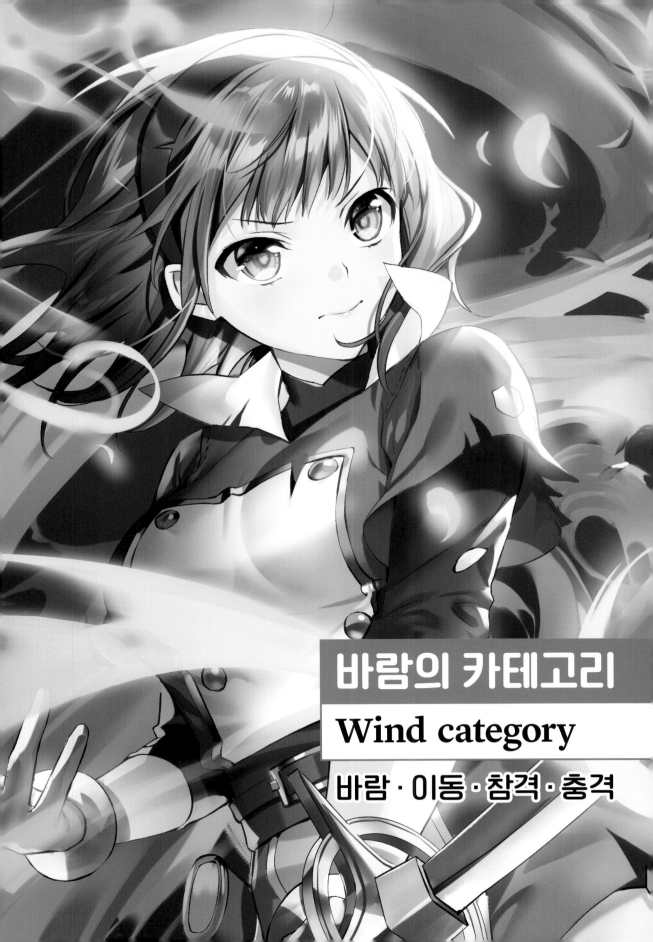

바람의 카테고리

Wind category

바람 · 이동 · 참격 · 충격

part 1
회오리바람 그리는 법

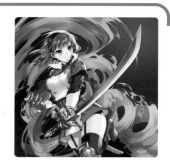

여기에서는 캐릭터의 배경으로 격렬하게 소용돌이치는 회오리바람을
그려 봅니다. 이번 회오리바람은 띠 모양의 종이가 소용돌이치는 이미지로
작성합니다.

1 | 회오리바람의 형태 고려하기

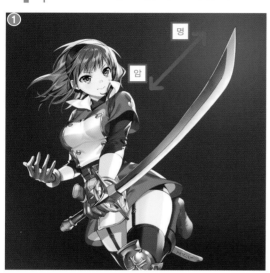

❶ 배경은 [에어브러시] 도구의 [부드러움] 등으로 간단한 이미지로 작성합니다. 검의 칼끝을 밝게 하고 반대쪽으로 갈수록 채도가 낮아지도록 합니다.

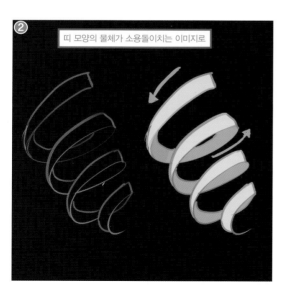

띠 모양의 물체가 소용돌이치는 이미지로

❷ 회오리 모양은 띠 모양의 종이가 나선 모양으로 소용돌이치는 형태를 묘사합니다.

▼ 소용돌이치는 바람의 이미지

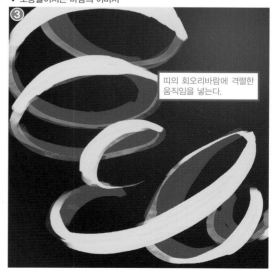

띠의 회오리바람에 격렬한 움직임을 넣는다.

❸ 이번에는 격렬한 회오리바람의 이미지를 표현하기 위해 형태를 왜곡하거나 축을 어긋나게 하여 움직임을 넣습니다.

2 | 회오리바람의 대략적인 형태 묘사하기

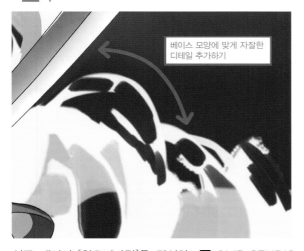

베이스 모양에 맞게 자잘한
디테일 추가하기

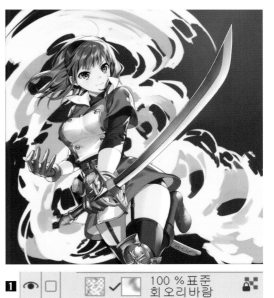

신규 레이어 [회오리바람]을 작성하고**1** CLIP STUDIO PAINT가 공식 배포하는 [플랫] 브러시와 오리지널 브러시 [color2]를 사용하여 **1**의 과정의 이미지를 바탕으로 형태를 갖추어 갑니다. 같은 브러시를 투명색으로 하여 바람에 연기가 찢어진 것 같은 구멍이나 끌려가는 모습 등을 지우면서 묘사합니다.

3 | 모양 잡으면서 바람의 터치 추가하기

● 밝다.
● 안쪽으로 돌아 들어가
　조금 어둡다.
● 어둡다.

▲ 입체감을 이미지화하여 묘사한다.

대략적으로 형태가 정리되면 **2**의 과정에서 사용한 브러시뿐만 아니라 CLIP STUDIO PAINT가 공식 배포하는 수채화 S 브러시도 사용하여 형태를 갖춥니다.

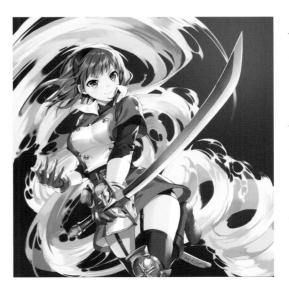

전체적인 형태를 갖추고 나서 [투명 픽셀 잠금]을 클릭하고 흐름을 따라가면서 입체감에 맞추어 앞은 밝고 안쪽은 어두워지도록 의식하면서 터치를 넣어 바람이 흐르는 모습을 표현합니다.

※ 오리지널 브러시와 공식 브러시의 입수 방법은 이 책의 앞부분을 참조해 주세요.

4 | 회오리바람에 그림자 추가하기

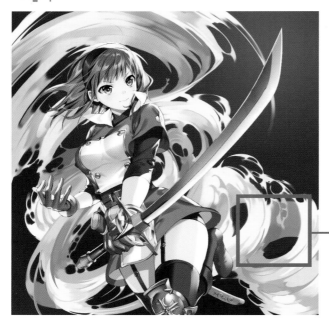

[레이어 회오리바람] 위에 신규 레이어 [그림자]를 작성해 **2** 합성 모드를 [곱하기]로 하고 [아래 레이어에서 클리핑]을 클릭합니다. 앞과 안쪽이 차이가 나도록 화면에 강약을 주기 위해서, **1**의 과정에서 띠 모양의 종이를 상정했던 안쪽 부분이나 그림자가 들어갈 것 같은 부분에 **3**의 과정과 같은 브러시로 그림자를 추가합니다.

그림자를 주어 깊이를 연출

5 | 회오리바람의 주장 억누르기

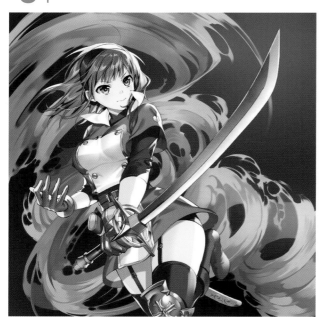

회오리바람이 너무 눈에 띄어 캐릭터나 앞에 배치하는 선명한 이펙트가 묻혀 버릴 것 같으므로 주장을 억제합니다. [레이어 그림자] 위에 레이어 메뉴의 [신규 색조 보정 레이어: 색조·채도·명도]를 추가해 **3** 아래 레이어에 클리핑합니다. 채도와 명도를 낮추고 색상을 약간 청색에 가깝도록 조정합니다.

또한 신규 레이어 [색 조정]을 작성해 **4** 합성 모드를 [오버레이]로 하고 청록이나 연두를 희미하게 넣고 색조를 정돈하여 완성합니다.

색조/채도/명도		×
색조(H):	24 ◇	OK
		취소
채도(S):	-25 ◇	
명도(V):	-25 ◇	

◀ 색조·채도·명도

part 2

검 바람 이펙트 그리는 법

여기서는 검을 둘러싼 바람의 소용돌이를 그려 봅니다. 그릴 때에는 바람의 방향이나 흐름, 휘감기는 이미지도 고려해야 합니다.

1 | 바람 이펙트 형태 대략 묘사하기

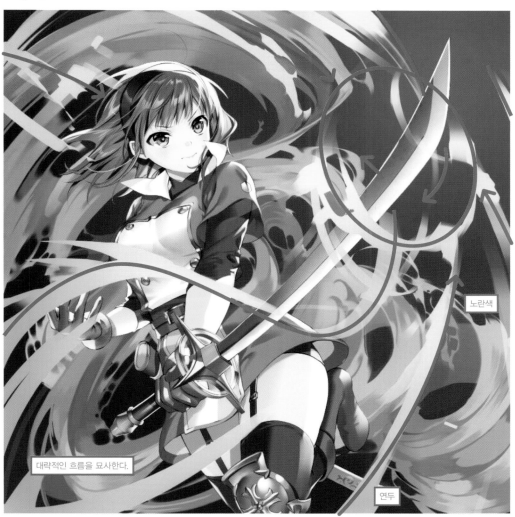

대략적인 흐름을 묘사한다.

노란색

연두

캐릭터 위에 신규 레이어 [바람 1]을 작성하고 **1** CLIP STUDIO PAINT가 공식 배포하는 [플랫] 브러시를 사용하여 대략적인 바람의 흐름을 묘사합니

다. 검 주변을 감싸듯이 원형의 바람이 발생하여 원을 향해 바람의 흐름이 모이는 이미지입니다. 어느 정도의 모양이 정해지면 [투명 픽셀 잠금]을 클릭하고 멀어짐에 따라 엷은 노란색에서 연두가 되도록 [에어브러시] 도구의 [부드러움] 등으로 그라데이션을 넣어 나갑니다.

※ 오리지널 브러시와 공식 브러시의 입수 방법은 이 책의 앞부분을 참조해 주세요.

2 │ 바람 이펙트에 투명감을 내고 세밀한 묘사하기

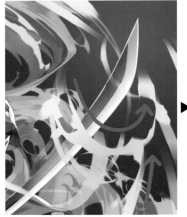

▲ 조정 전

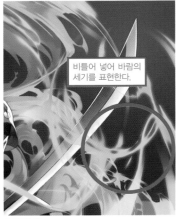

비틀어 넣어 바람의 세기를 표현한다.

▲ 조정 후

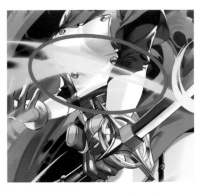

투명한 이미지를 내기 위해 캐릭터에 겹치는 부분이나 실루엣이 나오는 부분은 안쪽을 희미하게 지우는 처리를 해 둡니다.

[레이어 바람 1]의 [투명 픽셀 잠금]을 끄고 [얼음 검 이펙트 그리는 법 1](P.46)과 같은 순서로 [수채화 S]나 [플랫] 브러시를 사용해 투명색으로 설정한 브러시로 사이를 빼거나 늘리거나 흐리면서 잡아 뜯기는 바람의 이미지를 표현합니다.

바람 이펙트는 때때로 크게 뺀 부분을 만들거나 급격한 비틀기를 넣는 등 바람의 세기를 표현합니다. 완성된 레이어를 복사하고 아래 배치한 후 **2** 합성 모드를 [스크린]으로 합니다. 필터 메뉴의 [흐리기: 가우시안 흐리기]로 크게 흐리기를 해서 바람의 전체를 희미하게 빛나게 합니다 (이번에는 [흐림 효과 범위: 70]).

3 │ 검에 휘감기는 선명한 바람 이펙트 추가하기

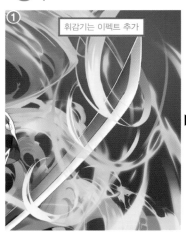

① 휘감기는 이펙트 추가

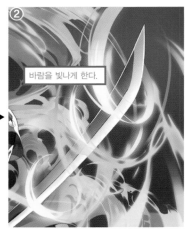

② 바람을 빛나게 한다.

❶ 신규 레이어 [바람 2]를 작성하여 **3** [레이어 바람 1]보다 존재감이 있는 뚜렷하고 선명한 검에 감기는 바람 이펙트를 묘사합니다. 가장자리 등은 조금 반투명하게 처리하지만 전체적으로 뚜렷하게 묘사하여 이펙트 안에서도 명암 차이가 날 정도로 강하게 표현합니다.
❷ [레이어 바람 2] 위에 신규 레이어 [바람 2 발광]을 작성해 **4** 합성 모드를 [스크린]으로 합니다. [에어브러시] 도구의 [부드러움] 등을 사용하여 엷은 노란색으로 바람 이펙트를 본떠 빛나게 합니다.

4 │ 이펙트 색깔에 맞게 검 빛나게 하기

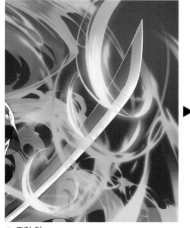

▲ 조정 전

검신이 푸른색이 강한 금속 색이므로 이펙트에 맞게 색을 조정합니다.

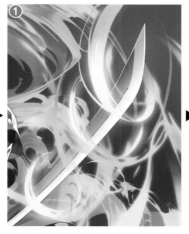

❶ 신규 레이어 [검 조정 1]을 작성해**5** 합성 모드를 [오버레이]로 합니다. 이펙트의 녹색을 [에어브러시] 도구의 [부드러움] 등으로 넣습니다.

❷ 신규 레이어 [검 조정 2]를 작성해**6** 합성 모드를 [스크린]으로 합니다. 바람 이펙트의 빛이 검에 비치는 상태를 이미지화하여 검에 밝은 연두를 배색하여 빛나게 합니다.

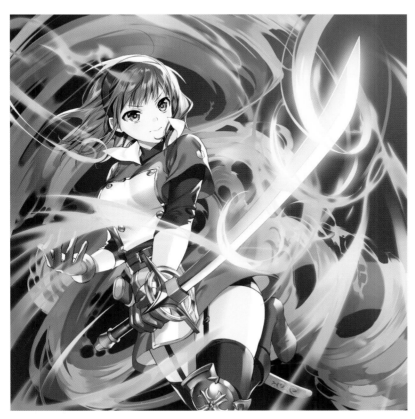

※ 오리지널 브러시와 공식 브러시의 입수 방법은 이 책의 앞부분을 참조해 주세요.

part 3

흩날리는 잎이나
꽃잎 그리는 법

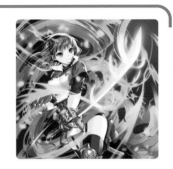

여기에서는 폭풍의 영향으로 인해 격렬하게 흩날리는 잎이나 꽃잎을
추가합니다.

1 | 춤추는 나뭇잎 추가하기

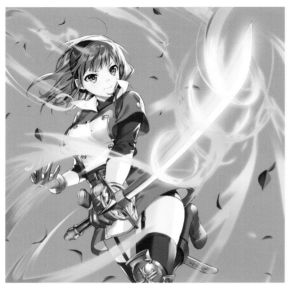

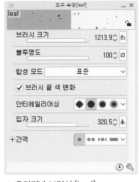

▲ 오리지널 브러시 [leaf]

나뭇잎과 꽃잎이 흩날리는 묘사를 넣어 주변을 둘러싼 바람의 모습을 표현합니다. 검의 바람 이펙트 아래 신규 레이어 [잎]을 작성하고**1** 오리지널 브러시 [leaf]를 사용해 나뭇잎을 흩뿌립니다.

[입자 크기]를 변경하거나 손으로 그리거나 깎거나 또는 [선택 범위] 도구의 [올가미 선택]으로 둘러싸 [이동] 도구로 위치를 옮기는 등 화면의 밸런스를 조정합니다.

2 | 나뭇잎 묘사 조정하기

▲ 조정 전

명암에 차이를 둔다.

▲ 조정 후

[레이어 잎] 위에 신규 레이어 [하이라이트]를 작성해**2** 합성 모드를 [오버레이]로 한 다음 [아래 레이어에서 클리핑]을 클릭합니다. 명암에 차이를 두어 나뭇잎이 선명하게 보이도록 가장 밝은 부분에 하이라이트를 그려 넣습니다.

3 | 흩날리는 꽃잎 추가하기

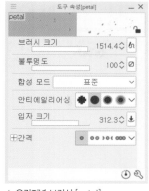

▲ 오리지널 브러시 [petal]

나뭇잎뿐만 아니라 상큼한 노란색 꽃잎을 그려 넣어 화면을 화사하게 만듭니다. 검의 바람 이펙트 위에 신규 레이어 [꽃잎]을 만들고 **3** 오리지널 브러시 [petal]을 사용해 꽃잎을 흩뿌립니다. 나뭇잎의 경우와 마찬가지로 위치를 어긋나게 하거나 그려 넣는 식으로 균형을 조절합니다.

3

4 | 꽃잎 빛나게 하기

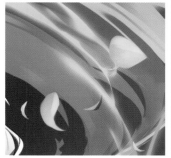

▲ 조정 전 ▼

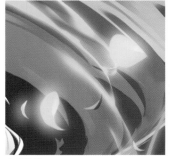

▲ 조정 후

4

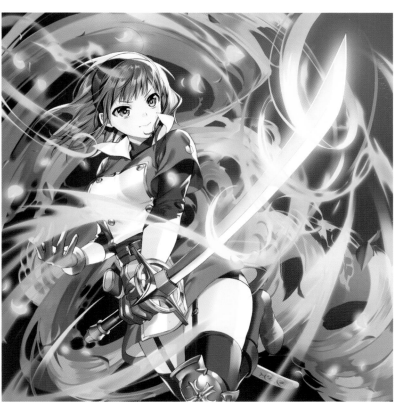

신규 레이어 [꽃잎 발광]을 작성해 **4** 합성 모드를 [스크린]으로 합니다. 꽃잎 위에 [에어브러시] 도구의 [부드러움]으로 살짝 밝은 노란색을 배색하여 빛나는 효과를 넣습니다. 깊이를 내기 위해 검의 바람 이펙트 앞뒤에 나뭇잎과 꽃잎을 나누어 넣습니다.

※ 오리지널 브러시와 공식 브러시의 입수 방법은 이 책의 앞부분을 참조해 주세요.

part 4

마무리 그리는 법

여기에서는 세찬 바람에 찢긴 옷이나 벨트를 그려 나갑니다.

1 | 찢긴 옷 표현하기

▲ 조정 전

바람의 세기가 전해지는 효과로

▲ 조정 후

거센 바람에 의해 옷 끝이 날카롭게 찢긴 이미지를 표현합니다.
캐릭터 위에 신규 레이어 [찢어짐]을 작성하고 ■ [스포이트] 도구로 찢어지는 옷 아래 색을 습득하여 CLIP STUDIO PAINT가 공식 배포하는 [플랫]이나 [수채화 S] 등의 브러시를 사용하여 옷 끝을 날카롭게 자르는 이미지로 그려 나갑니다. 찢어진 천 조각이 흩날리는 묘사나 찢겨 생긴 구멍도 추가합니다.

2 | 벨트 절단하기

▲ 조정 전

각도를 넣어 밖으로 튀어 나가는 느낌으로

▲ 조정 후

벨트나 끈이 절단되는 장면을 그릴 때 팽팽하게 당긴 상태에서 해방되었을 때의 움직임이나 소재의 딱딱함에 따라 표현 방법이 다양합니다. 예를 들어 딱딱한 벨트나 끈은 밖으로 튀는 것처럼 각도를 어긋나게 하고, 소재가 부드러우면 중력을 따라 늘어뜨립니다. 옷이나 벨트 외에도 피부가 손상되거나 머리카락이 잘려 나갈 때에 찢어지는 표현으로도 효과적입니다.

3 | 캐릭터에 그림자와 이펙트 빛 추가~완성하기

[불의 표현 마무리 그리는 법 1](P.27)과 같이 [폴더 캐릭터 일러스트]에는 캐릭터 범위에 마스크가 작성되어 캐릭터 범위 이외에는 그릴 수 없습니다. 여기에서도 합성 모드 [곱하기]와 [오버레이]의 [레이어 캐릭터 그림자]와 **2** [레이어 바람 영향광]을**3** 작성하고 그림자와 빛을 추가해 갑니다.
[불]의 경우와 달리 [바람]에서는 녹색 계열을 배색합니다. 가슴 위쪽이나 머리카락 등은 눈에 띄어 강조됩니다. [폴더 캐릭터 일러스트] 위에 신규 레이어 [빠져나오는 캐릭터 빛]을 작성해**4** 합성 모드를 [스크린]으로 합니다.
[에어브러시] 도구의 [부드러움]으로 이펙트의 영향광 강조 등 전체 균형을 보면서 밝히고 싶은 곳에 연두를 배색합니다. 흰색이 튀는 부분도 색감을 더해 강약을 넣어 나갑니다. 마지막으로 눈동자에도 이펙트 색상의 반사를 넣으면 완성입니다.

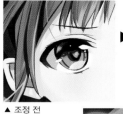 ▶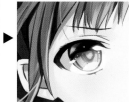

▲ 조정 전

◀ 눈동자에 이펙트 반사를 추가한다.

완성 일러스트

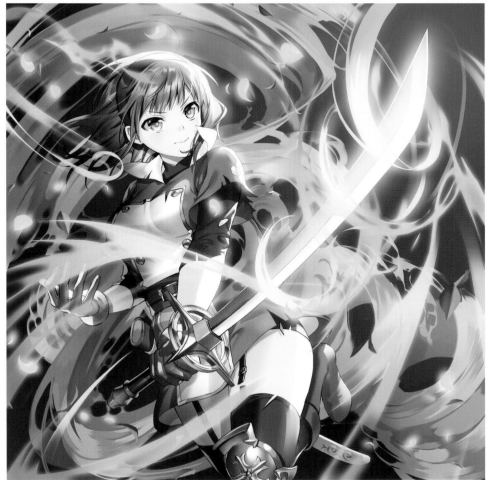

※ 오리지널 브러시와 공식 브러시의 입수 방법은 이 책의 앞부분을 참조해 주세요.

이동 이펙트 표현

part 1
공중을 나는
나이프 그리는 법

안쪽에서 앞으로 던져진 속도감 있는 나이프를 집중선을 효과적으로 사용하여
그려 갑니다.

1 │ 이동 이펙트 방향 생각하기

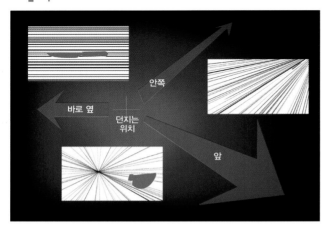

칼을 던진 지점과 날아가는 칼의 위치 관계를 생각합니다. 칼은 바로 옆으로 날아가거나, 안쪽에서 앞으로 날아가거나, 앞에서 안쪽으로 날아가는 등 다양한 장면이 있을 수 있습니다. 칼이 지나간 궤적에 이동 이펙트를 묘사하는 동시에 주변 공간에도 이동 방향에 맞춘 이펙트를 묘사하면 화면 전체에 속도감이 더욱 생깁니다.

우선은 위치 관계를 먼저 생각합니다. 이번에는 안쪽에서 던진 칼이 바로 앞을 향해 오는 이펙트를 설명합니다. 이펙트는 안쪽에서 앞으로 원근감을 줄 필요가 있으며 주위 공간의 이펙트는 방사형이 됩니다. 만약 칼이 바로 옆으로 이동하면 칼의 궤도와 이펙트의 궤도는 평행해지고 이번과는 다른 이동 이펙트가 생겨납니다. 위치 관계에 맞는 이동 이펙트를 묘사하도록 주의합니다.

2 │ 주위 공간에 이동 방향 이펙트 묘사하기

안쪽에서 앞을 향해 날아오는 나이프를 그립니다**1**. 이 나이프의 화상 레이어 아래 신규 레이어 [러프]를 작성하고**2** 나이프 주위의 공간에 안쪽에서 앞으로 향하는 이

미지로 방사형 이펙트를 묘사합니다. 이 단계에서는 아직 러프한 이미지로, 형태를 잡지 않고 기세에 맡겨 이미지 기반을 만들어 둡니다. 안쪽에서 앞으로 원근감이 생겨 칼을 던진 지점에 소실점이 있다고 가정합니다. 이펙트는 멀수록 가늘고, 가까울수록 굵어지도록 방사형으로 그립니다. 취향에 따라 다르지만 이펙트는 균일하게 묘사하는 것보다 어느 정도 밀도에 편차를 가하면 화면에 강약을 표현할 수 있습니다.

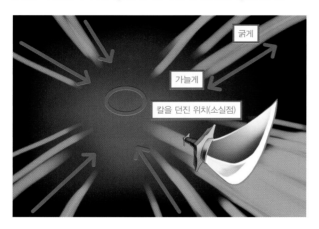

3 │ 소실점 정하고 집중선 작성하기

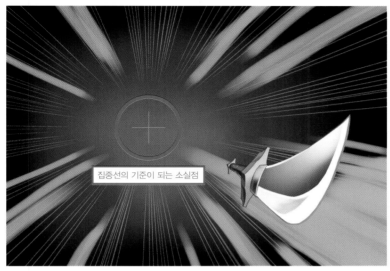

집중선의 기준이 되는 소실점

3			100 %표준 중심점
	●		100 %표준 나이프
	●	✎	100 %표준 러프
6	●		100 %표준 색넣기
5	●	✓📁	100 %더하기 성긴 집중선
4	●		100 %표준 성긴 집중선
	●		100 %표준 성긴 집중선

집중선을 작성하는 밑 준비로 신규 레이어 [중심점]을 작성하고**3** 2 과정의 임시 소실점(칼을 던진 지점)에 십자 마크를 그려 소실점의 위치를 확실히 정해 둡니다. [도형] 도구의 [집중선: 성긴 집중선]을 선택하고, 설정한 소실점에서 바깥쪽으로 드래그하여 집중선을 만듭니다. 작성한 [성긴 집중선]을 [조작] 도구의 [오브젝트]로 선택한 후, 원의 폭 등을 조정하고 [도구 속성]에서 [길이]나 [간격] 등을 조정합니다. [집중선] 도구는 사용하면 자동으로 레이어를 생성해 주므로 따로 신규 레이어를 생성할 필요는 없습니다.

약간 선이 모자라다고 느끼면 비슷한 방법으로 한 번 더 [성긴 집중선]을 추가합니다. 이번에는 [성긴 집중선]을 두 번 만듭니다**4**. 작성한 두 개의 [레이어 성긴 집중선]을 [폴더 성긴 집중선]으로 정리해**5** 합성 모드를 [더하기]로 합니다. [폴더 성긴 집중선] 위에 신규 레이어 [색 넣기]를 작성하고**6** [아래 레이어에서 클리핑]을 클릭한 후 [에어브러시] 도구의 [부드러움]으로 색을 넣어 화면에 맞추어 조정합니다. 중심에서 바깥쪽을 향해 조금 색상을 바꾸면 색감으로 깊이를 느낄 수 있어 추천합니다.

4 │ 주위 공간 이동 이펙트 정돈하기

❶ 2의 과정으로 그린 이펙트를 정돈하여 사용하기 위해 [레이어 러프]를 [레이어 집중선 강]으로 이름을 변경해**7** 합성 모드를 [더하기]로 해 둡니다.

[자] 도구의 [자 작성: 특수 자: 방사선]을 선택하여 소실점의 십자 마크가 찍힌 곳에 자를 작성합니다. 그리고 [펜] 도구의 [마커: 평면 마커] 등으로 펜이 스치는 듯한 표현을 하여 기세를 나타내고 이펙트의 형태를 잡습니다.

❷ 형태가 갖춰지면 색을 조정하기 위해 [투명 픽셀 잠금]을 클릭하고 색상이나 명도 등을 [성긴 집중선]의 색보다 밝은색으로 칠

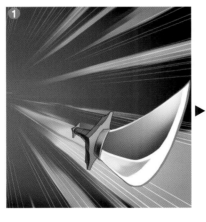

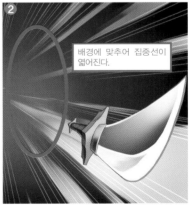

배경에 맞추어 집중선이 옅어진다.

해 조금 강한 느낌이 되도록 합니다. 화면의 안쪽으로 갈수록 배경색에 맞추어 조정하면 공기감이 표현됩니다.

7	●		✓🔲	100 %더하기 집중선 강
	●			100 %표준 색넣기
	●		▷📁	100 %더하기 성긴 집중선
	●			100 %표준 bg

5 | 나이프 근처 이동 이펙트 강조하여 원근감 내기

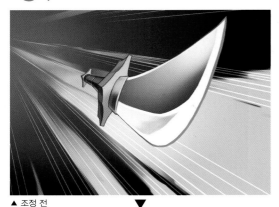

▲ 조정 전

▼

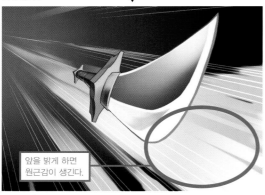

앞을 밝게 하면
원근감이 생긴다.

▲ 조정 후

[레이어 집중선 강] 위에 신규 레이어 [집중선 강 2]를 작성해**8** 합성 모드를 [더하기]로 하고 [아래 레이어에서 클리핑]을 클릭합니다. [레이어 집중선 강]의 자를 [Alt]를 누르면서 위의 레이어로 드래그하여 자를 복사합니다. **4**의 과정과 동일한 브러시로 앞쪽에 밝은 부분을 묘사합니다. 앞을 밝게 하면 원근감이 생겨 더 가까이 보입니다. 완료하고 [레이어 집중선 강]과 [레이어 집중선 강 2]를 [폴더 집중선 강]으로 정리합니다**9**.

9 👁 ☐ ∨ 📁 100 %통과
집중선 강

8 👁 ☐ 🖼 ✓🅥 100 %더하기
집중선 강2

👁 ☐ 🖼 ✓🅥 100 %더하기
집중선 강

👁 ☐ 🟦 100 %표준
색넣기 [Alt]를 누르면서 드래그

👁 ☐ > 📁 100 %더하기
성긴 집중선

👁 ☐ 🟦 100 %표준
bg

6 | 이펙트와 집중선이 겹친 곳 정리하기

[레이어 집중선 강]에 [레이어 성긴 집중선]이 겹쳐 어수선해 보이므로 [성긴 집중선]이 겹치는 부분의 주장을 억제합니다. **5**의 과정으로 작성한 [폴더 집중선 강]의 아이콘을 [Ctrl]을 누르면서 클릭해 그리기 범위의 선택 범위를 작성합니다. 추가로 [Ctrl]+[Shift]+[I](선택 범위 반전)로 선택 범위를 반전합니다. 그리고 [폴더 성긴 집중선]을 선택한 상태로 [레이어 마스크 작성]을 하면

[레이어 성긴 집중선]이 겹친 부분만이 마스킹됩니다. 불투명도도 적용되므로 반투명 이펙트가 묘사된 부분은 동일한 농도 그대로 마스킹됩니다. 이것으로 완전하게 삭제되는 일 없이 겹친 부분의 [성긴 집중선]의 주장을 억제할 수 있습니다.

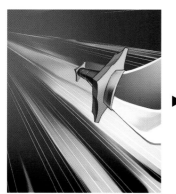

▲ 조정 전

▶

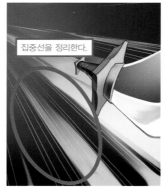

집중선을 정리한다.

▲ 조정 후

[Ctrl]을 누르면서 클릭

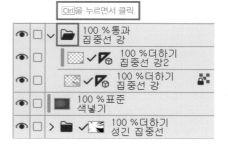

👁 ☐ ∨ 📁 100 %통과
집중선 강

👁 ☐ 🖼 ✓🅥 100 %더하기
집중선 강2

👁 ☐ 🖼 ✓🅥 100 %더하기
집중선 강

👁 ☐ 🟦 100 %표준
색넣기

👁 ☐ > 📁 ✓🖼 100 %더하기
성긴 집중선

7 | 나이프 빛나게 하여 강조하기

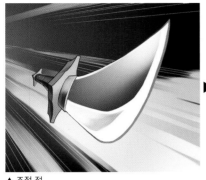

▲ 조정 전

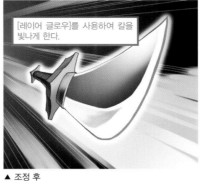

[레이어 글로우]를 사용하여 칼을 빛나게 한다.

▲ 조정 후

[레이어 나이프]를 선택하고 창 메뉴에서 [오토 액션]을 표시해 [밝은색 발광(글로우)]을 실행하면 자동으로 나이프보다 한층 더 크게 빛나는 [레이어 글로우]가 작성됩니다**10**. [레이어 글로우]를 [레이어 나이프] 아래로 이동시키면 주변 광채처럼 표현할 수 있습니다. 빛이 약하게 느껴지면 [레이어 글로우]를 복사하고 결합시켜 효과를 강하게 합니다. 이번에는 두 번 반복해서 효과를 높입니다. 그 후 [투명 픽셀 잠금]을 클릭하여 어울리는 색으로 다시 칠해 조정합니다.

8 | 나이프에 이동 이펙트 더하기

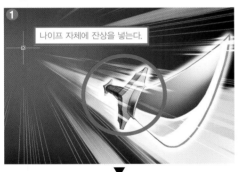

나이프 자체에 잔상을 넣는다.

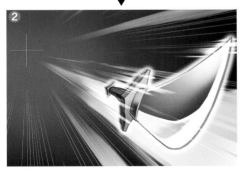

❶ '칼이 날아가는' 상태를 좀 더 알기 쉽게 표현하기 위해 나이프 주변에도 세세한 집중선을 추가합니다. [레이어 나이프] 위에 신규 레이어 [나이프 집중선-상]을 작성해**11** 합성 모드를 [더하기]로 합니다. **4**의 과정으로 작성한 [레이어 집중선 강]의 자 아이콘을 Alt 를 누르면서 [레이어 나이프 집중선-상]으로 드래그하여 자를 복사합니다. 마찬가지로 [레이어 나이프] 아래 신규 레이어 [나이프 집중선-하]를 작성하고**12** 자도 같이 복사합니다. 각각의 레이어에 칼 주위 이펙트를 묘사했을 때와 마찬가지로 기세 있는 터치로 칼 자루와 칼날의 흔들림을 느낄 수 있는 부분에 중점적으로 이펙트를 그려 넣습니다.

❷ 다음으로 칼이 날아가는 효과를 더욱 강조하기 위해 잔상도 붙입니다. [레이어 나이프]를 복사해 [레이어 나이프] 아래 배치합니다. 필터 메뉴 [흐리기: 방사형 흐리기]를 클릭합니다. 십자 마크 (소실점)가 있는 곳에 빨간색 × 마크를 움직이고 [흐리기 효과 방향: 안쪽 방향], [흐리기 효과 방법: 박스]로 한 후, [흐리기 효과량]을 조정합니다(이번에는 [흐리기 효과량: 2.30]). 흐리게 한 나이프 레이어를 선택한 상태에서 [레이어 마스크 작성]을 클릭하여 칼날 부분의 잔상을 [에어브러시] 도구의 [부드러움] 등으로 깎아 보이지 않게 합니다. 나이프의 잔상을 표현했습니다.

방사형 흐리기		×
흐리기 효과량(G):	2.30 ↕	OK
×——————————————		취소
흐리기 효과 방향(O):	안쪽 방향 ∨	☑ 미리 보기(P)
흐리기 효과 방법(H):	박스 ∨	

▲ 방사형 흐리기

9 | 입자 추가하기

칼이 향하는 느낌을 한층 더 강조하기 위해 입자를 그립니다. 신규 레이어 [빛 입자]를 작성하고 **13** [에어브러시] 도구의 [물보라] 등으로 빛의 입자를 그립니다. 원근법에 의해 안쪽에서 작았던 입자가 앞에서는 커지므로 화면 앞에 [펜] 도구 등으로 큰 입자를 그립니다.

그런 다음 **7**의 과정에서 사용한 [오토 액션]의 [밝은색 발광(글로우)]을 [레이어 빛 입자]에 실행합니다.

작성된 [레이어 글로우]와 **14** [레이어 빛 입자]에 **8**의 과정처럼 필터 메뉴 [흐리기: 방사형 흐리기]를 실행하여 날아오는 듯한 임팩트를 강조합니다.

		100 % 더하기 글로우
14 👁 ☐		
13 👁 ☐		100 % 표준 빛입자

10 | 마무리~완성하기

마지막으로 던진 위치를 알기 쉽게 하기 위해서 십자 마크(소실점)의 위치에 던지는 것 같은 이펙트를 그려 넣습니다. 캐릭터 배치 시 이 위치에 넣습니다. 형태가 잡히면 [오토 액션]의 [밝은색 발광(글로우)]을 실행하고 새롭게 생긴 [레이어 글로우]를 방금 그린 이펙트 레이어 아래로 이동시킵니다. 마무리로 [데코레이션] 도구의 [반짝임 C]를 사용하여 칼날의 번쩍거리는 느낌을 강조하거나 나이프에 합성 모드를 [더하기]로 한 레이어를 클리핑하거나 광색을 주는 등 그림 전체에 효과를 더하면 완성입니다.

완성 일러스트

part 1

참격 이펙트 그리는 법

바람이 불 정도의 기세로 휘두른 힘의 궤도를 시각적으로 그려 갑니다.

1 | 이펙트 궤도 생각하기

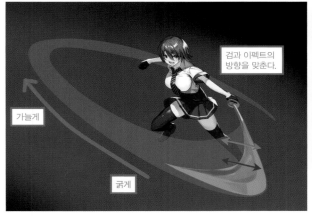

가늘게

굵게

검과 이펙트의
방향을 맞춘다.

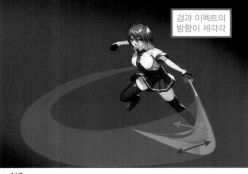

검과 이펙트의
방향이 제각각

▲ NG

◀ 녹색=검날 방향, 청색=이펙트 방향

우선 검을 휘두르는 방향을 결정합니다. 검날을 이펙트의 기점으로 하여 검의 움직임에 맞는 참격의 궤적을 생각해 봅니다.

검의 이펙트는 칼날의 면과 수평 방향으로 평면적인 베는 공격이 발생합니다. 검은 얇고 납작해 이펙트도 두께가 없이 평평합니다. 게다가 궤적의 이펙트라서 검에 가까울수록 진하고 멀수록 약하고 얇아집니다.

밀도나 굵기를 바꾸면 거리감을 표현할 수 있고 화면에 움직임과 강약을 더 줄 수 있습니다.

이번에는 안쪽에서 앞으로, 검을 옆으로 휘두르는 것 같은 거리감 있는 이펙트를 그려 갑니다. 앞은 굵게, 안쪽은 가늘게 하고, 칼날 면은 연두 화살표처럼 비스듬하므로 이펙트의 궤적 면도 비스듬합니다. NG의 이미지처럼 칼날과 궤적 면의 방향이 맞지 않으면 움직임에 위화감이 생기니 주의합니다.

2 | 메인 이펙트 흐름 작성하기

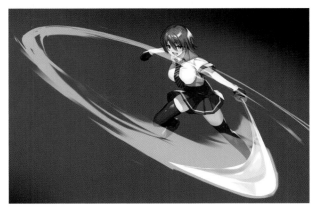

신규 레이어 [참격]을 작성합니다 **1**. 합성 모드를 [더하기]로 하면 배경이나 캐릭터에 이펙트가 겹쳤을 때 예쁘게 빛나 비쳐 보이는 효과가 나타납니다. [펜] 도구의 [마커: 평면 마커] 등 펜 터치가 '끝날' 때 스치는 듯한 효과를 내는 브러시를 이용해 참격의 잔상이 보이는 것처럼 이펙트의 형태를 그립니다. 안쪽에서 앞으로, 검을 옆으로 휘두르는 동작을 표현하기 위해 포물선을 그리는 듯한 형태를 그립니다.

1

👁	☐	▨ ✓ 🖊	100 %더하기 참격
👁	☐	▨	100 %표준 캐릭터
👁	☐	⬛	100 %표준 배경

참격의 표현

물의 표현

불의 표현

바람의 표현

빛의 표현

어둠의 표현

마법의 표현

날씨의 표현

기타

마무리

3 | 겹치는 캐릭터 이펙트 지우기

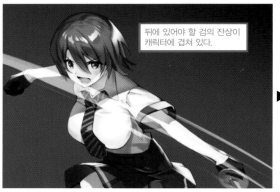

▲ 조정 전

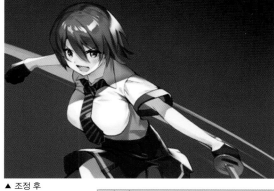
▲ 조정 후

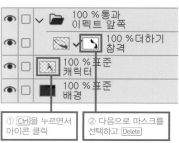

① Ctrl을 누르면서
아이콘 클릭

② 다음으로 마스크를
선택하고 Delete

캐릭터의 뒤쪽에 있는 참격은 마스킹을 통해 보이지 않도록 합니다. 마스킹 방법은 이펙트를 묘사한 [레이어 참격]을 선택하고 [레이어 마스크 작성]을 클릭합니다. 다음으로 Ctrl을 누르면서 캐릭터의 레이어 아이콘을 클릭하면 자동으로 그리기 부분의 선택 범위가 생성됩니다. 그 상태 그대로 [레이어 참격]의 마스크를 선택하고 Delete로 캐릭터에 걸려 있는 이펙트를 마스킹하여 보이지 않게 합니다. 검 부근의 이펙트 등 캐릭터 앞에 내고 싶은 이펙트만 그리기 색 브러시를 사용하여 마스크를 조정합니다.

4 | 색감으로 깊이 표현하기

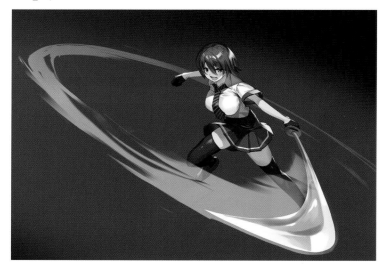

[레이어 참격] 위에 신규 레이어 [색 넣기]를 작성하고 **2** [아래 레이어에서 클리핑]을 클릭합니다.
안쪽에서 앞에 걸쳐 색상을 변화시키면서 [펜] 도구의 [마커: 평면 마커]로 색감을 더해 갑니다. 색상에 변화를 주면 깊이를 표현할 수 있으므로 추천합니다.

2

100 % 표준
색넣기

100 % 더하기
참격

100 % 표준
캐릭터

5 | 이펙트에 밝은 부분 추가하기

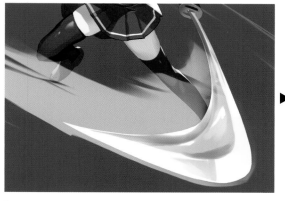 ▶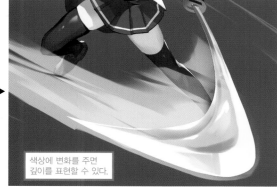

색상에 변화를 주면
깊이를 표현할 수 있다.

[레이어 색 넣기] 위에 신규 레이어 [참격-강]을 작성한 후❸ [아래 레이어
에서 클리핑]을 클릭하고 합성 모드를 [더하기]로 합니다. 칼날 부분에서
이펙트의 흐름을 따라 ❹의 과정과 같은 브러시로 베는 참격에 밝은 부분
을 그려 넣습니다. 참격의 밝은 부분을 그리는 것으로 더욱 참격의 기세와
앞쪽을 느끼게 하는 원근감이 나타납니다.

6 | 검 위와 주변에 참격 그려 넣어 빛나게 하기

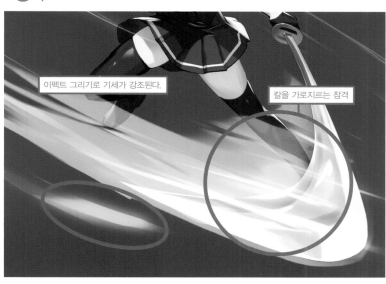

이펙트 그리기로 기세가 강조된다.

칼을 가로지르는 참격

신규 레이어 [참격-칼 위]를 작성해❹ 합성 모드를 [더
하기]로 하고 칼을 가로지르는 가늘고 짧은 참격을 묘
사합니다. 이동 이펙트도 겸해 기세를 강조할 수 있습
니다. 또한 같은 레이어에서 왼쪽 하단 공간이나 캐릭
터 앞쪽에도 크고 짧은 참격 이펙트를 더하면 한층 화
면에 움직임을 더할 수 있습니다. 다음으로 [레이어 참
격-칼 위]를 선택한 채로 [공중을 나는 나이프 그리는
법 7](P.93)에서 사용한 [오토 액션]을 열어 [밝은색 발
광(글로우)]을 실행합니다. 이제 광채가 붙어 참격을 강

조할 수 있습니다. 오토 액션으로 새롭게 생긴 [레이어
글로우]는❺ 그대로는 색이 강하므로 [투명 픽셀 잠금]
을 클릭한 후 조정하기 쉬운 색으로 다시 칠합니다. 그
리고 색이 있는 광채를 추가하기 위해 신규 레이어 [색
광채]를 작성하여❻ 합성 모드를 [오버레이]로 하고 [에
어브러시] 도구의 [부드러움] 브러시 크기를 크게 하여
이펙트에 연한 색을 입힙니다. 여기에서는 클리핑하지
않고 이펙트 위뿐만 아니라 이펙트 주위에도 색감을
더해 갑니다.

7 | 만화풍의 가는 스피드선 더하기

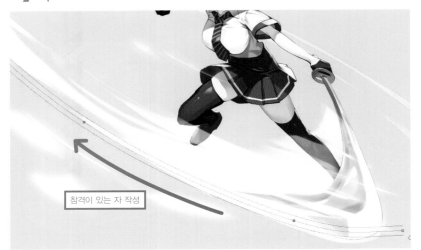

참격이 있는 자 작성

신규 레이어 [스피드선]을 작성해 **7** 합성 모드를 [오버레이]로 합니다. 자 도구의 [자 작성: 특수 자: 평행 곡선]을 선택하고 참격에 따라 똑 똑 두드려 자를 작성합니다.

자가 완성되면 표시 메뉴의 [특수자에 스냅]을 체크합니다. [펜] 도구 의 [둥근 펜] 등의 딱딱한 브러시로 스피드선을 빠르게 그립니다. 이 번에는 [레이어 스피드선]을 복사하여 선을 강하게 합니다. 스피드선 의 레이어를 [폴더 스피드선]으로 정리한 후 **8** [레이어 마스크 작성] 을 클릭하고 [에어브러시] 도구의 [부드러움] 등으로 선의 양끝을 마 스킹합니다.

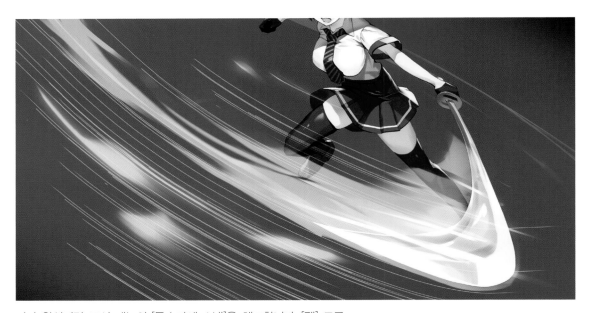

빛의 표현

빛의 표현

바람의 표현

빛의 표현

어둠의 표현

마법의 표현

불꽃의 표현

기타

마무리

8 | 빛 입자 더해 호화롭게 하기

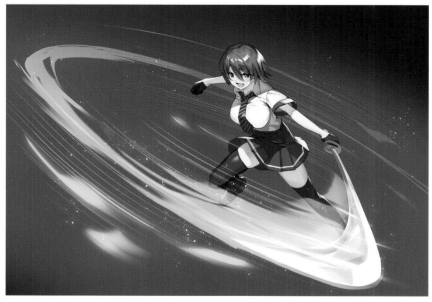

옅게

검에 가까울수록 입자의
밀도가 짙어진다.

짙게

신규 레이어 [빛 입자]를 작성하고 **9** [에어브러시] 도구의 [물보라]로 입
자를 그려 나갑니다. 칼에서 멀수록 밀도가 약하고, 칼에서 가까울수록
밀도가 짙어지도록 의식하면서 입자를 추가합니다. 다음으로 지금 그린
빛의 입자를 6의 과정처럼 [오토 액션]의 [밝은색 발광(글로우)]을 사용
해 광채를 만듭니다 **10**. [투명 픽셀 잠금]을 클릭하여 참격과 잘 어울리
는 색으로 다시 칠합니다.

10 100 % 더하기
글로우

9 100 % 표준
빛 입자

100 % 통과
스피드선

9 | 캐릭터 안쪽에 이펙트 그려 넣기~완성하기

[레이어 캐릭터] 아래 [폴
더 이펙트 뒤쪽]을 작성합
니다 **11**. 캐릭터 안쪽에도
6~8 과정의 참격 추가나
스피드선, 빛의 입자를 동
일하게 그립니다. 화면의
안쪽이므로 투명도를 내리
는 등 표현을 약하게 해 안
쪽에 있는 느낌을 냅니다.
이렇게 하면 완성입니다.

100 % 표준
캐릭터

11 100 % 통과
이펙트뒤쪽

완성 일러스트

part 1

충격 이펙트 그리는 법

충격의 표현

이 기세는 바람을 느끼는 파괴력, 킥에 의해 일어나는 충격 이펙트를 시각화합니다.

1 | 발차기 궤도 이펙트의 실루엣 묘사하기

▲이펙트 넣기 전

신규 레이어 [궤도]를 캐릭터와 배경 위에 작성합니다 **1**. [펜] 도구의 [G펜]과 [지우개] 도구의 [딱딱함]을 사용하여 차는 움직임의 궤적에 따른 궤도 이펙트의 실루엣을 그려 갑니다.

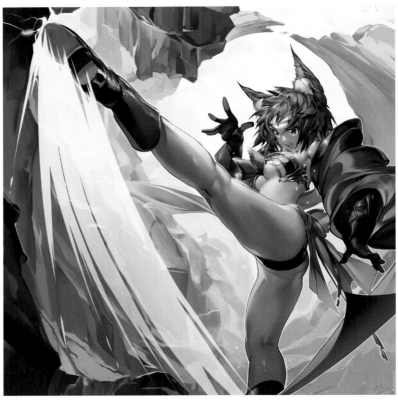

1 👁 ☐ ▨ 90 % 표준
　　　　궤도.
　　👁 ☐ ∨ 📁 100 % 표준
　　　　캐릭터와 배경

이펙트의 발생 부분 주변에서는 이펙트를 확실하게 보여 주고, 멀어질수록 흐려지도록 [지우개] 도구의 [부드러움] 등으로 먼 부분을 부드럽게 지워 불투명도에 차이를 둡니다. 그리고 [레이어 궤도]의 불투명도를 90%로 내립니다. 실루엣이 정해지면 [색 혼합] 도구의 [손끝]으로 이펙트의 끝을 늘려 이펙트에 속도감을 내면서 세부 모양을 잡아 줍니다.

가까울수록
또렷하고 진하게

멀어질수록 엷게

[손끝] 도구
사용 위치

2 | 궤도 이펙트 그려 넣기

랜덤한 선으로 궤도를 묘사

▲ 궤도+색

딱딱한 브러시로 기세를 표현

▲ [궤도 2]**2**

궤도 3은 약간 어두운색으로

▲ [궤도 3]**3**

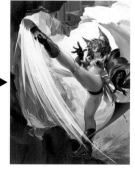

4 ◉ ✎ 100 %표준
　　　　색
2 ◉ □ 90 %표준
　　　　궤도
　　◉ □ 70 %표준
　　　　궤도2
3 ◉ □ 70 %표준
　　　　궤도3
　　◉ □ ＞ 100 %표준
　　　　캐릭터와 배경

이펙트에 두께와 기세를 내기 위해 [레이어 궤도] 아래 [레이어 궤도 2]와**2** [레이어 궤도 3]의**3** 2개의 레이어를 작성합니다. [레이어 궤도 2]는 [레이어 궤도]와 비슷한 색으로, [레이어 궤도 3]은 조금 어두운색으로 [펜] 도구의 [G펜] 등의 딱딱한 브러시를 사용해 궤도를 따라 랜덤한 선을 그려 이펙트의 묘사를 늘려 갑니다. 전체 불투명도를 모두 70% 정도로 낮춰 놓습니다. 그런 다음 [레이어 궤도] 위에 신규 레이어 [색]을 작성하고**4** [아래 레이어에서 클리핑]을 클릭합니다. [레이어 궤도]에 그린 색과 가까운 색(이번에는 노란색, 오렌지색, 적색)으로 실루엣뿐인 [레이어 궤도]에 색과 묘사를 더합니다. 이 시점에서는 뒤의 배경이 군데군데 비치는 정도의 그려 넣기가 되도록 합니다.

3 | 궤도 이펙트에 추가로 빛나게 하기

가우시안 흐리기로 희미하게 빛을 낸다.

▲ [궤도 빛 1]**5**

오렌지색 계열로 변경

▲ [궤도 빛 2]**6**

진한 오렌지색으로 하드 라이트로

▲ [궤도 빛 3]**7**

8 ◉ □ ∨ 100 %통과
　　　　궤도
7 　◉ □ 100 %하드 라이트
　　　　궤도빛3
　　◉ □ 100 %표준
　　　　색
　　◉ □ 90 %표준
　　　　궤도
　　◉ □ 70 %표준
　　　　궤도2
　　◉ □ 70 %표준
　　　　궤도3
5 ◉ □ 60 %스크린
　　　　궤도빛1
6 ◉ □ 90 %오버레이
　　　　궤도빛2
　　◉ □ ＞ 100 %표준
　　　　캐릭터와 배경

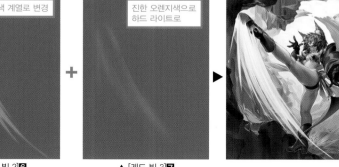

[레이어 궤도]를 2개 복사하고 각각 [레이어 궤도 3] 아래 배치합니다. 위의 레이어를 [레이어 궤도 빛 1]로**5** 아래 레이어를 [레이어 궤도 빛 2]로**6** 레이어 이름을 변경합니다. [레이어 궤도 빛 1]의 합성 모드를 [스크린]으로 변경하고 필터 메뉴에서 [가우시안 흐리기]를 선택하고 [흐림 효과 범위: 20.00]으로 흐리기를 합니다. 불투명도를 60%로 만들어 이펙트를 희미하게 빛나게 합니다. [레이어 궤도 빛 2]의 합성 모드는 [오버레이]로 변경하고 [가우시안 흐리기]를 [흐림 효과 범위: 55.00]으로 넣습니다. 불투명도를 90%로 하고 Ctrl+U(색조, 채도, 명도)에서 이펙트가 빨갛게 빛나도록 오렌지 계열의 색으로 변경합니다. [레이어 색] 위에 신규 레이어 [궤도 빛 3]을 작성합니다**7**. 궤도 이펙트를 따라 [에어브러시] 도구의 [부드러움]으로 대체적으로 진한 오렌지색을 넣고 합성 모드를 [하드 라이트]로 변경합니다. 이때 뒤의 배경이 군데군데 비치는 정도로 이펙트를 그려 넣으면 공기감을 표현할 수 있는데, 너무 많이 그려 넣었다면 줄이는 등 조정합니다. 지금까지의 궤도 관련 레이어를 [폴더 궤도]에 정리합니다**8**.

4 | 발과 바위 충돌 부분에 충격파 이펙트 추가하기

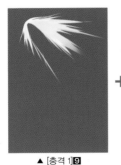

▲ [충격 1]**9**

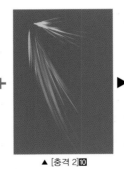

▲ [충격 2]**10**

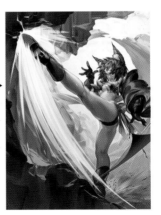

[폴더 궤도] 위에 신규 레이어 [충격 1]과 **9** [충격 2]를 **10** 작성합니다. [레이어 충격 1]은 합성 모드를 [오버레이]로 변경하고 [펜] 도구의 [G펜]과 [지우개] 도구의 [딱딱함]을 사용하여 메인인 충격파의 실루엣을 그려 갑니다.

[레이어 궤도]에서 사용한 것과 같은 색을 사용해 암반과 다리가 부딪치는 장소를 중심으로 방사선상으로 끝이 들쑥날쑥한 형태를 만듭니다. 실루엣이 정해지면 [지우개] 도구의 [부드러움]으로 **1**의 과정과 마찬가지로 이펙트에서 먼 부분을 얇게 표현합니다. 추가로 [투명 픽셀 잠금]을 클릭해 색상 수를 늘려 갑니다. [레이어 충격 2]는 합성 모드를 [더하기(발광)]로 변경해 이펙트의 깊이감이 강조되도록 이펙트의 밝은 부분을 묘사합니다.

5 | 분진 추가하기

자욱한 연기의 이미지

▲ [분진]**11**

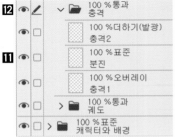

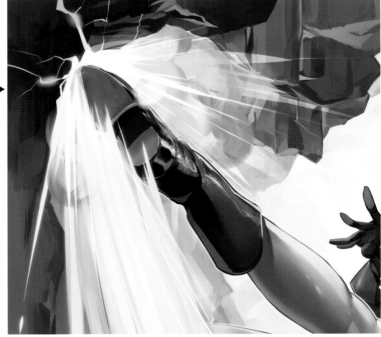

[레이어 충격 1] 위에 신규 레이어 [분진]을 작성합니다 **11**. [붓] 도구인 [수채: 수채 붓]을 사용하여 구체가 여러 개 붙은 듯한 형태와 입체감의 분진을 그려 나갑니다. 구름처럼 뭉게뭉게 피어오르는 연기의 이미지입니다. 분진을 그리면 [폴더 충격]을 작성하고 **12** [레이어 충격 1], [레이어 충격 2], [레이어 분진]을 묶습니다.

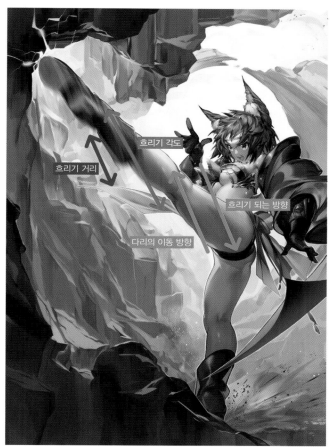

흐리기 각도

흐리기 거리

흐리기 되는 방향

다리의 이동 방향

▲ 이동 흐리기

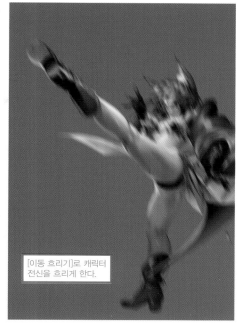

[이동 흐리기]로 캐릭터 전신을 흐리게 한다.

캐릭터 레이어를 복사해 [레이어 인물 잔상]으로 이름을 변경합니다 13. 이것을 [폴더 충격] 위로 이동시켜 필터 메뉴의 [흐리기: 이동 흐리기]를 적용합니다. [흐림 효과 각도]는 다리가 움직이는 방향에 맞추어, [흐림 효과 거리]는 흔들림의 폭을 결정합니다. [흐림 효과 방향]은 이동 방향과는 역방향이 되도록 설정합니다. [흐림 효과 방법]은 취향에 따라 선택합니다. [매끄러움]은 전체가 흐려져, [박스]가 더욱 잔상감을 낼 수 있습니다(이번에는 [흐림 효과 거리: 18], [흐림 효과 각도: −115]).

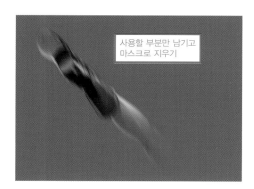

사용할 부분만 남기고 마스크로 지우기

[레이어 마스크 작성]을 클릭하여 움직이는 부분(여기서는 왼발) 이외의 부분을 마스크로 지웁니다.

7 | 공기를 가르는 빠른 발 모습 묘사하기

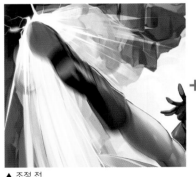

▲ 조정 전

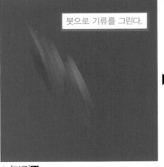

붓으로 기류를 그린다.

▲ [기류]**14**

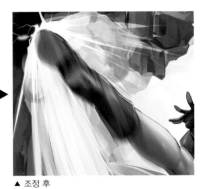

▲ 조정 후

뒤쪽의 궤도 이펙트와 함께 다리에도 공기를 가르는 기류를 더합니다. [레이어 인물 잔상] 위에 신규 레이어 [기류]를 작성합니다**14**. [스포이트] 도구로 주위의 빛깔을 습득하여 다리의 측면 입체감에 따라 [붓] 도구 [수채: 수채 붓]으로 기류를 묘사합니다. 마지막으로 불투명도를 50%로 조정하여 약간 주장을 유지합니다. 기류가 그려지면 [폴더 잔상]을 작성하고**15** [레이어 인물 잔상]과 [레이어 기류]를 정리해 둡니다.

15	👁 ✏	∨ 📁	100 % 통과
			잔상
14	👁 ☐		50 % 표준
			기류
	👁 ☐	🖼 ✔	100 % 표준
			인물잔상
	👁 ☐	∨ 📁	100 % 통과
			충격
	👁 ☐	∨ 📁	100 % 통과
			궤도
	👁 ☐	∨ 📁	100 % 표준
			캐릭터와 배경

8 | 다리 상부에 충격파 추가하기

▲ [충격파 3]**16**

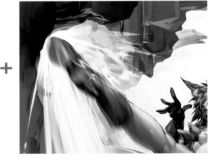

[폴더 잔상] 위에 신규 레이어 [충격파 3]을 작성해**16** 합성 모드를 [더하기(발광)]로 변경합니다. [펜] 도구의 [G펜]으로 들쭉날쭉한 선을 중심에서 원형 포물선 모양으로 그려 나가 격렬한 충격에 의한 공기의 파동을 표현합니다. 이번에는 파도를 강조하기 위해 이중으로 그립니다. [색 혼합] 도구의 [손끝]으로 선을 늘이고 흐리게 하면서 요철을 강조합니다.

9 | 충돌 부분 더욱 빛나게 하기

▲ [발광]**17**

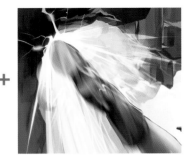

17	👁 ☐	🖼	100 % 오버레이
			발광
16	👁 ☐	🖼	100 % 더하기(발광)
			충격파3
	👁 ☐	∨ 📁	100 % 통과
			잔상
	👁 ☐	∨ 📁	100 % 통과
			충격
	👁 ☐	∨ 📁	100 % 통과
			궤도
	👁 ☐	∨ 📁	100 % 표준
			캐릭터와 배경

[레이어 충격파 3] 위에 신규 레이어 [발광]을 작성해**17** 합성 모드를 [오버레이]로 변경합니다.

[에어브러시] 도구의 [부드러움]을 사용해 조금 짙은 오렌지색 등으로 충격파 주변에 색상이 있는 빛을 넣어 갑니다.

part 2

잔해 이펙트 그리는 법

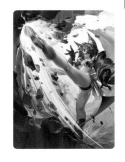

충격파와 달리 눈에 보이는 잔해 이펙트, 궤도 이펙트 위에 부서진 잔해를
추가해 갑니다.

1 | 잔해 실루엣 그리기

신규 레이어 [잔해]를 작성합
니다 **1**. [펜] 도구의 [마커: 평
면 마커]나 [G펜] 등의 딱딱한
브러시로 실루엣을 그려 갑니
다. 이때 면을 의식해서 각진
형태로 하고 단단한 암반이 부
서져 있어 모서리가 예리하도
록 합니다. 충돌 포인트에서 멀
어질수록 잔해를 작게 하면
원근감을 표현할 수 있어 화면
에 깊이가 생깁니다.

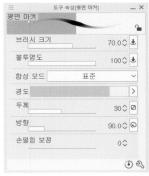

▲ 평면 마커

1

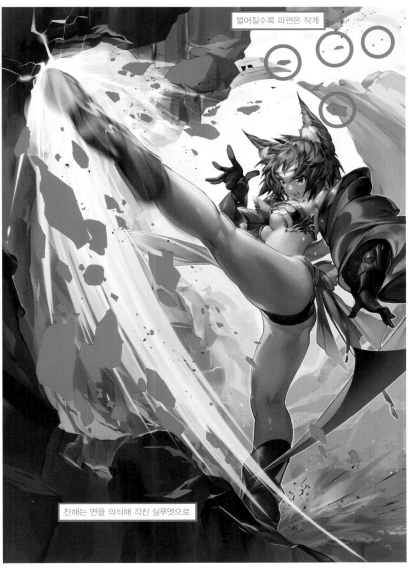

멀어질수록 파편은 작게

잔해는 면을 의식해 각진 실루엣으로

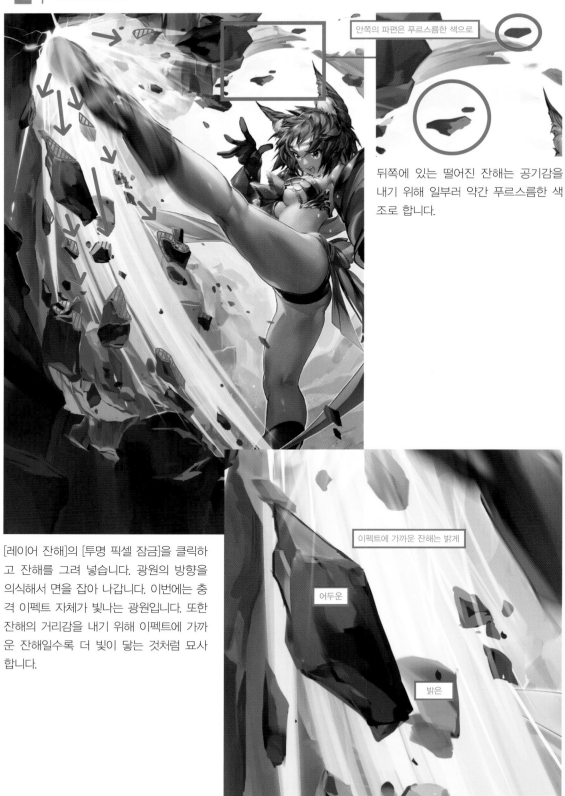

안쪽의 파편은 푸르스름한 색으로

뒤쪽에 있는 떨어진 잔해는 공기감을
내기 위해 일부러 약간 푸르스름한 색
조로 합니다.

이펙트에 가까운 잔해는 밝게

어두운

밝은

[레이어 잔해]의 [투명 픽셀 잠금]을 클릭하
고 잔해를 그려 넣습니다. 광원의 방향을
의식해서 면을 잡아 나갑니다. 이번에는 충
격 이펙트 자체가 빛나는 광원입니다. 또한
잔해의 거리감을 내기 위해 이펙트에 가까
운 잔해일수록 더 빛이 닿는 것처럼 묘사
합니다.

3 | 먼지 표현하기

밀도에 차이가 나도록

[레이어 잔해] 위에 신규 레이어 [먼지]를 작성합니다**2**. 여기에서는 [에어브러시] 도구의 [물보라]를 선택 후, [도구 속성]에서 두께를 늘려 원에 가까운 형태로 하고 [입자 밀도]를 줄입니다. 발과 바위의 접촉 부분에 가까울수록 먼지의 밀도가 높고 멀수록 밀도가 낮아지게 묘사합니다.

또한 앞쪽은 진한 색으로, 멀어질수록 옅고 눈에 띄지 않는 색으로 합니다. 규칙적이지 않도록 무작위로 묘사하면 자연스럽게 먼지를 표현할 수 있습니다. 중간중간 [입자 크기]를 바꾸거나 딱딱한 펜으로 하나씩 그려 넣어 부자연스러운 배치가 되지 않도록 합니다.

▲ 도구 속성 [물보라]

4 | 잔해 주위에 빛 추가~완성하기

잔해를 비추듯이 빛을 더한다.

[레이어 잔해] 아래 신규 레이어 [잔해 빛]을 작성하고**3** [에어브러시] 도구의 [부드러움]으로 잔해 주위에 빛을 넣습니다. 합성 모드를 [스크린]으로 만들고 주위에 맞추어 불투명도를 낮추면 이펙트의 빛이 잔해를 비추는 것처럼 보여 잔해 자체도 강조할 수 있습니다. 이렇게 하면 잔해 부분은 완성입니다.

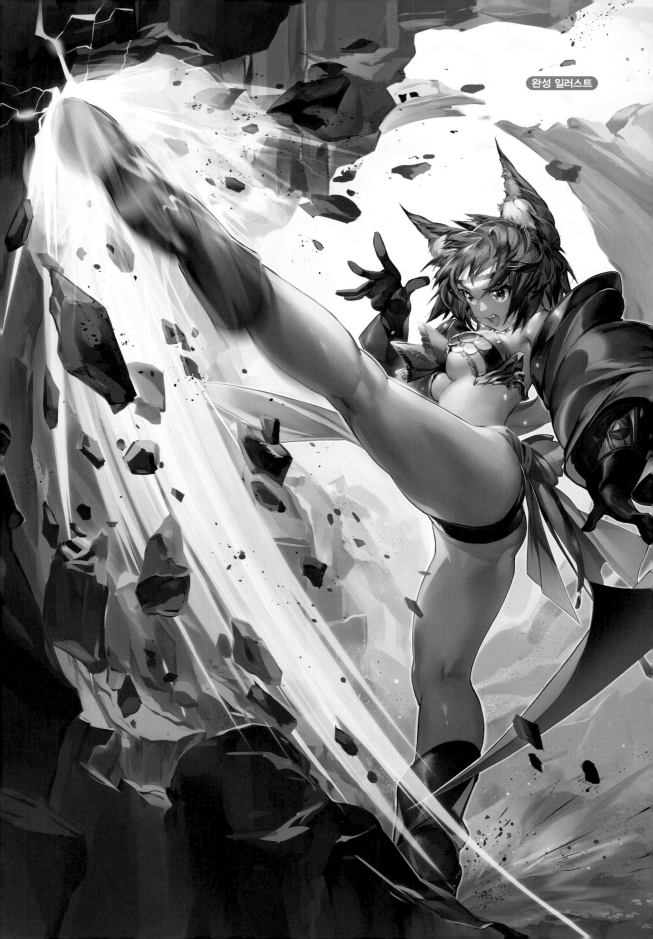

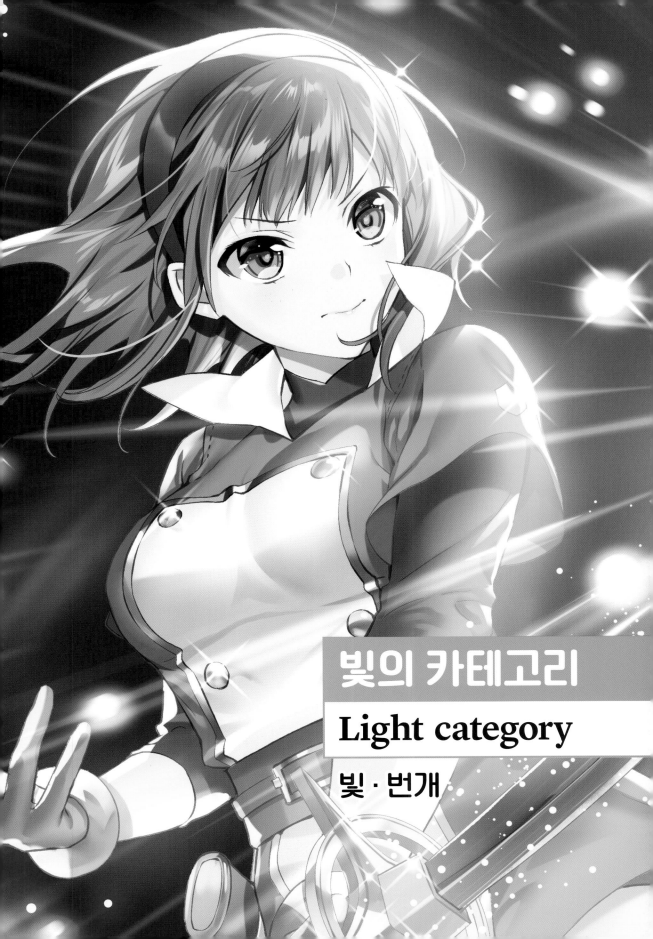

빛의 카테고리

Light category

빛 · 번개

붓의 표현

part 1

무지개 이펙트
그리는 법

두 가지 무지개 이펙트 소재를 만들어 캐릭터와 검을 둘러싼 무지개 이펙트를
그려 냅니다.

1 ┃ [무지개 이펙트 작성] 원 만들기

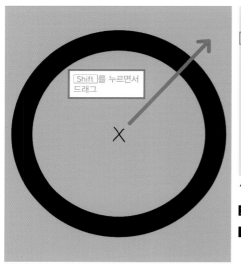

Shift 를 누르면서
드래그

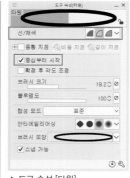

▲ 도구 속성 [타원]

이펙트 소재를 만들기 위해 캐릭터와
별도로 신규 캔버스를 준비합니다. 크
기는 일러스트 캔버스 사이즈보다 크
게 합니다. 색을 알기 쉽게 용지의 색
을 회색으로 합니다. 신규 레이어 [중
심점]을 작성하고❶ 원형의 이펙트를
작성하기 위한 기준점인 십자 마크를
캔버스의 중간쯤에 그립니다. 신규 레
이어 [원]을 작성하고❷ [도형] 도구의
[직접 그리기: 타원]을 선택한 후 [도구
속성]의 [선/채색]에서 [선 작성]을 선
택하고 [중심부터 시작]에 체크합니다.
방금 그린 십자 마크의 교차점에서
Shift 를 누르면서 드래그하여 굵은
원을 그립니다.

2 ┃ 원에 무지개 그라데이션 넣기

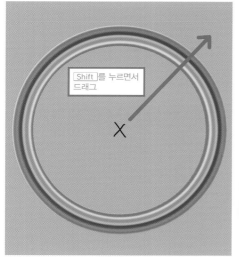

Shift 를 누르면서
드래그

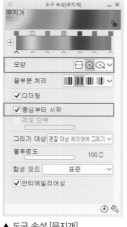

▲ 도구 속성 [무지개]

[레이어 원]을 선택한 상태로 [투명 픽
셀 잠금]을 클릭하고 [그라데이션] 도
구의 [무지개]를 선택한 후, [도구 속
성]의 [모양]에서 [원]을 선택하고 [중
심부터 시작]에 체크합니다.
1의 과정에서 원을 그렸을 때처럼 십
자 마크의 교차점에서부터 Shift 를
누르면서 드래그해 원형의 그라데이션
을 넣습니다. 그라데이션의 폭은 취향
대로 해도 괜찮지만 7가지 색상이 들
어갈 정도의 폭이 좋습니다. 이로써
첫 번째 무지개 이펙트 소재가 완성되
었습니다.

3 | [렌즈 플레어 이펙트 작성] 집중선 만들기

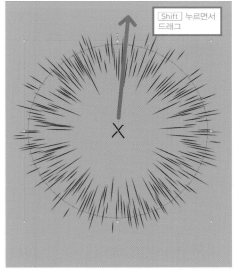

Shift 누르면서
드래그

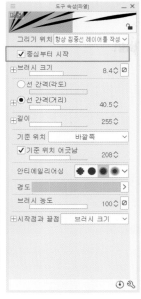

▲ 도구 속성 [파열]

▲ 도구 속성 [오브젝트]

두 번째 이펙트를 만들어 갑니다. [도형] 도구의 [집중선: 파열]에서 [도구 속성]의 [중심부터 시작]을 체크합니다. 다시 1의 과정에서 원을 그렸을 때처럼 십자 마크 교차점에서 Shift 를 누르면서 드래그하여 집중선을 작성합니

다. 집중선을 사용하면 레이어가 자동으로 생성됩니다. [조작] 도구의 [오브젝트]로 작성한 [파열]을 선택한 후 원의 두께 등을 조정하고 [도구 속성]에서 [간격]이나 [길이] 등을 취향대로 조정합니다.

4 | 집중선에 무지개 그라데이션 넣기

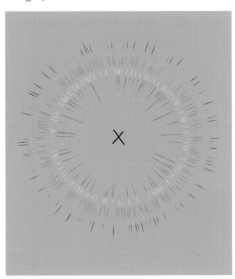

집중선 레이어 상태로는 변형이나 색 변환이 불편하므로 [레이어 파열]을 레이어 메뉴의 [레이어 변환]에서 래스터 레이어로 변환합니다. [원본 레이어 남기기]에 체크해 두면 이후의 작업이 실패해도 원래 데이터가 남아 있어 재작업이 가능합니다.
래스터 레이어로 변환하고 [투명 픽셀 잠금]을 클릭한 후 2의 과정처럼 [그라데이션] 도구의 [무지개]로 그라데이션을 넣습니다. 이제 두 번째 무지개 이펙트의 소재가 완성되었습니다.

▲ 레이어 변환 화면

5 | 소재 배치하기

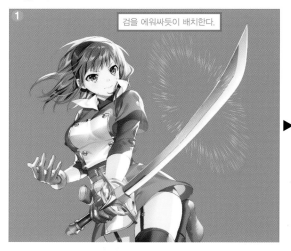

검을 에워싸듯이 배치한다.

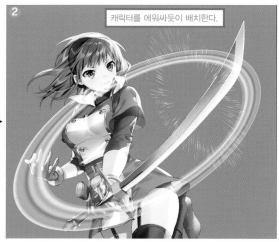

캐릭터를 에워싸듯이 배치한다.

❶ 먼저 렌즈 플레어 이펙트의 소재를 Ctrl+C(복사)와 Ctrl+V(붙여 넣기)로 일러스트의 캐릭터 위에 배치합니다. 편집 메뉴의 [변형: 원근 왜곡]으로 검의 방향에 맞추어 변형시킵니다.

❷ 마찬가지로 무지개 이펙트의 소재도 일러스트에 복사하여 변형시킵니다. 이펙트는 캐릭터 주위를 둘러싸도록 배치합니다. 둘 다 합성 모드를 [스크린]으로 변경합니다.

6 | 무지개 이펙트 조정하기

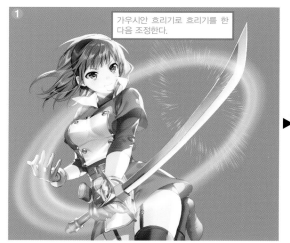

가우시안 흐리기로 흐리기를 한 다음 조정한다.

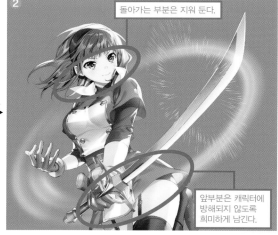

돌아가는 부분은 지워 둔다.

앞부분은 캐릭터에 방해되지 않도록 희미하게 남긴다.

▲ 가우시안 흐리기

❶ 마지막으로 무지개 이펙트의 주장이 강하므로 일러스트에 어울리도록 필터 메뉴의 [흐림 효과: 가우시안 흐리기]로 흐리기를 합니다(이번에는 [흐림 효과 범위: 146]).
❷ 캐릭터의 얼굴 등에 걸려 있는 이펙트는 방해가 되므로 레이어 마스크를 만들어 [지우개] 도구의 [부드러움] 등으로 지워 갑니다. 도는 느낌이 들도록 앞쪽은 희미하게 남기고 캐릭터 뒷부분은 확실히 지웁니다.
렌즈 플레어 이펙트도 마찬가지로 돌아가는 부분을 지워도 좋지만 이번에는 그렇게 눈에 띄지 않아 남겨 둡니다.

붉의 표현

붉의 표현

바람의 표현

붉의 표현

어둠의 표현

마물의 표현

연기와 가스 표현

기타

마무리

part 2

검광 이펙트 그리는 법

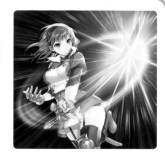

집중선을 방출하는 빛의 십자 이펙트를 추가하여 거룩하고 빛나는 검을
그려 갑니다.

1 │ 집중선 빛 묘사하여 검 빛나게 하기

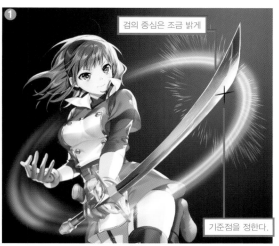

검의 중심은 조금 밝게

기준점을 정한다.

❶ 배경은 [에어브러시] 도구의 [부드러움] 등을 사용하여
대략적인 이미지로 작성해 둡니다. 여기에서는 빛 이펙트
가 테마이므로 발광이 눈에 띄도록 어두운색으로 설정하
고 있습니다.
신규 레이어 [기준점]을 작성해❶ 기준점이 되는 십자 마크
를 칼날 끝(자르는 부분)에 그립니다.

❶ 100 % 표준
　　기준점
❸ 100 % 더하기(발광)
　　그려 넣 Alt 를 누르면서 드래그
❷ 100 % 더
　　그려 넣은 광채
　　100 % 스크린
　　파열 2
❹ 100 % 스크린
　　검 발광

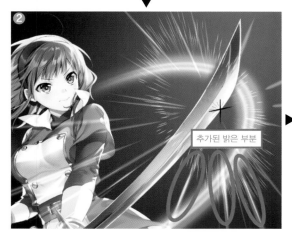

추가된 밝은 부분

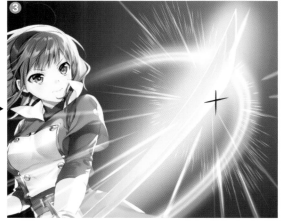

❷ 신규 레이어 [그려 넣은 광채]를 작성하고❷ [자] 도
구의 [자 작성: 특수 자: 방사선]으로 방금 정한 기준점
에 방사선자를 작성합니다.
합성 모드를 [더하기(발광)]로 변경하고 [에어브러시] 도
구의 [강함] 등으로 보라색 집중선을 묘사합니다. 신규
레이어 [그려 넣은 광채 2]를 작성하고❸ [레이어 그려
넣은 광채]의 방사선자를 Alt 를 누르면서 [레이어 그려

넣은 광채 2]로 드래그해 복사합니다. 합성 모드를 [더
하기(발광)]로 변경하고 조금 전의 보라색 빛 위에 밝은
부분을 묘사합니다.
❸ 신규 레이어 [검 발광]을 작성하여❹ 합성 모드를
[스크린]으로 하고 [에어브러시] 도구의 [부드러움]으로
검 전체를 덮듯이 밝은 노란색 빛을 더합니다.

2 | 십자 이펙트 묘사하기

신규 레이어 [반짝임]을 작성해 **5** 만화적인 십자의 반짝이는 효과를 그려 넣습니다. [붓] 도구의 [수채: 진한 수채] 등으로 그리지만, 손떨림 보정 및 후보정 시작점과 끝점 수치를 넉넉하게 넣어 두면 프리핸드에서도 거의 직선 같은 선을 그을 수 있습니다.

▶ 도구 속성 [진한 수채]

[레이어 반짝임]을 복사하고 아래 배치하여 레이어 이름을 [레이어 반짝임 광채]로 변경합니다 **6**. 레이어 속성의 [경계 효과: 테두리]로 광채를 넣습니다. 조화되는 두께와 색으로 설정합니다(이번에는 [테두리 두께: 27.7]). [레이어 반짝임 광채]를 선택한 채로 오른쪽을 클릭해 [래스터화]를 선택합니다.

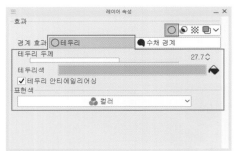

▲ 경계 효과 [테두리]

기준점이 중심이 될 수 있도록

필터 메뉴의 [흐리기: 가우시안 흐리기]로 빛나는 느낌으로 흐리게 합니다(이번에는 [흐림 효과 범위: 40]). 십자가 너무 선명해 평면적으로 보이면 [레이어 반짝임]의 십자 끝을 [지우개] 도구의 [부드러움] 등으로 지워 흐리게 합니다.

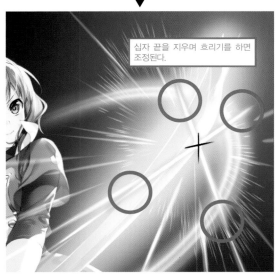

십자 끝을 지우며 흐리기를 하면 조정된다.

3 | 십자 이펙트 빛 강조하기

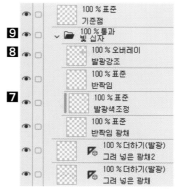

밝게 해서 빛나는
느낌을 높인다.

십자 이펙트의 중심
부분이 더욱 빛나 보
이도록 [레이어 반짝
임 광채] 위에 신규
레이어 [발광 색 조
정]을 작성하고**7** [아
래 레이어에서 클리
핑]을 클릭합니다. 십
자의 중심 근처에 [레
이어 반짝임 광채]보
다 명도가 높은 오렌

지색을 [에어브러시] 도구의 [부드러움] 등으로 넣습니다.
[레이어 반짝임] 위에 신규 레이어 [발광 강조]를 작성해
8 합성 모드를 [오버레이]로 합니다. 십자의 중심 부근
에 오렌지색을 [에어브러시] 도구의 [부드러움] 등으로 넣
어 빛나는 느낌을 강하게 합니다. **2**와 **3**의 과정으로 작
성한 십자의 빛을 [폴더 빛 십자]로 정리해 둡니다**9**.

9 100 % 표준
기준점

100 % 통과
빛 십자

8 100 % 오버레이
발광강조

100 % 표준
반짝임

7 100 % 표준
발광색조정

100 % 표준
반짝임 광채

100 % 더하기(발광)
그려 넣은 광채2

100 % 더하기(발광)
그려 넣은 광채

4 | 캐릭터 배후에 집중선 묘사하기

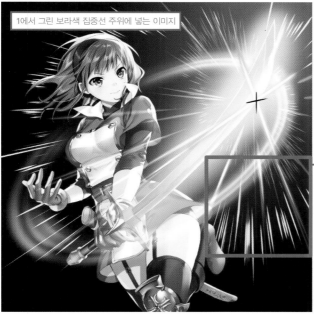

1에서 그린 보라색 집중선 주위에 넣는 이미지

캐릭터 아래 신규 레이어 [집중선 안쪽]을 작성
하고**10** 합성 모드를 [더하기(발광)]로 변경합니
다. [레이어 그려 넣은 광채]의 방사선자를 Alt
를 누르면서 [레이어 집중선 안쪽]으로 드래그
해 복사합니다.
[펜] 도구인 [G펜]을 사용하여 피부색 계열로 집
중선을 그려 나갑니다.

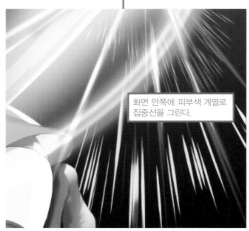

화면 안쪽에 피부색 계열로
집중선을 그린다.

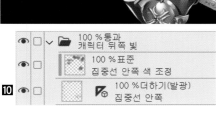

100 % 통과
캐릭터 뒤쪽 빛

100 % 표준
집중선 안쪽 색 조정

10 100 % 더하기(발광)
집중선 안쪽

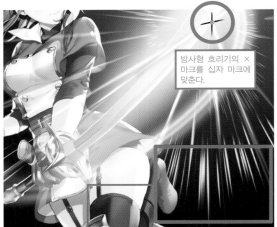

방사형 흐리기의 ×
마크를 십자 마크에
맞춘다.

 ▶ ▶

▲ 방사형 흐리기

집중선이 그려지면 필터 메뉴의 [흐리기: 방사형 흐리기]의 붉은 ×표를 [레이어 기준점]의 십자 마크 교차점에 이동시킵니다. [흐리기 효과 방향: 양방향], [흐리기 효과 방법: 매끄러움]으로 설정하고 [흐리기 효과량]을 조정해 흐리기량을 넣습니다

(이번에는 [흐리기 효과량: 10.03]). 더욱 조화가 되도록 필터 메뉴의 [흐리기: 가우시안 흐리기]로 흐리기를 하여 조정해 줍니다(이번에는 [흐림 효과 범위: 20]).

[레이어 집중선 안쪽] 위에 신규 레이어 [집중선 안쪽 색 조정]을 작성하고⑪ 중심에 가까운 부분에 1의 과정에서 넣은 [레이어 그려 넣은 광채]의 보라색과 비슷한 색을 [에어브러시] 도구의 [부드러움] 등으로 부드럽게 넣습니다.

5 │ 십자 이펙트 복사하여 강조하기

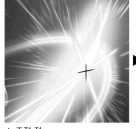 ▶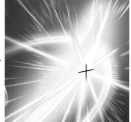

▲ 조정 전 ▲ 조정 후

검을 눈에 띄게 하기 위해 캐릭터의 밑에 3의 과정에서 작성한 [폴더 빛 십자]를 복사합니다⑫. 폴더를 Ctrl+T (확대·축소·회전)로 사이즈와 각도를 변경합니다. 복사한 [폴더 빛 십자 복사] 안에 있는 [레이어 반짝임 광채 복사]를 앞쪽의 십자보다 눈에 띄지 않는 색으로 변경하고 폴더의 불투명도를 조금 낮춥니다.

6 │ 바깥쪽 주변에 집중선 추가하기

[폴더 빛 십자] 위에 신규 레이어 [집중선 빛]을 작성해⑬ 합성 모드를 [더하기(발광)]로 합니다. 여기서도 [레이어 그려 넣은 광채]의 방사선자를 Alt를 누르면서 [레이어 집중선 빛]에 드래그해 복사합니다. [에어브러시] 도구의 [강함]으로 화면 끝의 바깥쪽 주위에 집중선을 긋고 필터 메뉴의 [흐리기: 방사형 흐리기]를 넣어 조정하면서 화면에 조화시킵니다.

7 | 십자 이펙트 더욱 빛나게 하여 강조하기

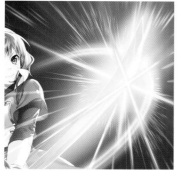

▲ [레이어 발광 강조 2]만 추가

[폴더 빛 십자] 위에 신규 레이어 [발광 강조 2]와 [발광 강조 3]을 작성하여 합성 모드를 [오버레이]로 합니다. [레이어 발광 강조 2]에 오렌지 계열로 십자 전체에 색을 넣습니다. [레이어 발광 강조 3]에는 노란색에 가까운 오렌지색을 넣어 한층 더 빛나게 합니다.

빛을 너무 많이 내어 검이 희미해진 경우는 **1**의 과정에서 작성한 [레이어 검 발광]에 레이어 마스크를 작성해 십자의 빛에서 먼 부분과 검에 걸린 이펙트를 조금 지웁니다.

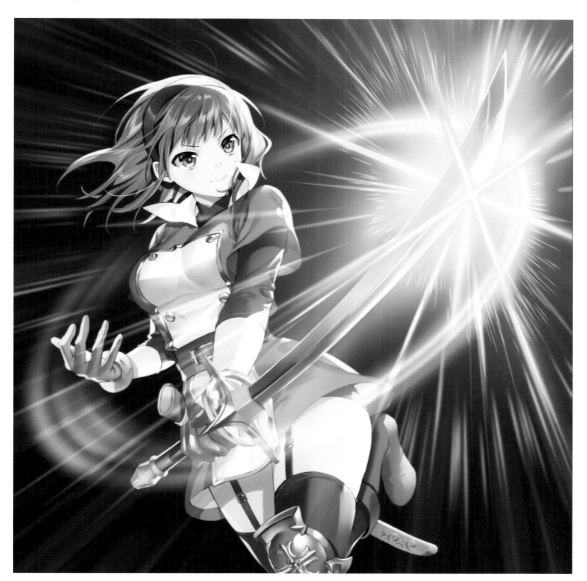

part 3

빛 입자 그리는 법

빛의 표현

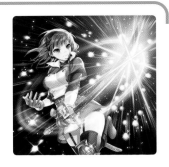

검에서 방출되어 무지개색으로 빛나는, 화면 전체에서 반짝이는 크고 작은 빛의
입자를 그려 봅니다.

1 | 큰 빛 입자 작성하기

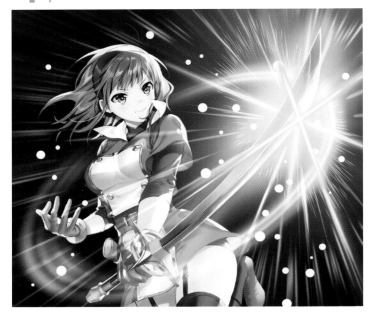

검 이펙트 아래 신규 레이어 [빛 입자 대]
를 작성합니다**1**. [에어브러시] 도구의
[스프레이]로 [입자 크기]의 수치를 조정
하여 큰 입자를 그립니다.

1 ─ 100 %표준 / 빛 입자 대

2 ─ 100 %스크린 / 빛 입자 대 무지개

─ 95 % 스크린 / 빛 입자 대 무지개2

(레이어 패널)
- 100 %통과 / 빛 입자
- 100 %표준 / 빛 입자 대
- 100 %스크린 / 빛 입자 대 무지개
- 95 % 스크린 / 빛 입자 대 무지개2

2 | 입자 주위에 무지개색 추가하기

 ▶

❶ [레이어 빛 입자 대]를 복
사해 아래 배치한 후 [레이어
빛 입자 대 무지개]로 이름
을 변경합니다**2**.
레이어 속성의 [경계 효과:
테두리]에서 광채를 입히고
적당한 두께로 설정한 후 (이
번에는 [테두리 두께: 20]) 복
사한 레이어를 선택한 상태
에서 오른쪽을 클릭하여 래
스터화를 선택합니다.

❷ [투명 픽셀 잠금]을 클릭하고 [그라데이션] 도구인 [무지개]를 넣어
컬러풀하게 합니다.

3 | 무지개색 광채에 방사형 흐리기 넣기

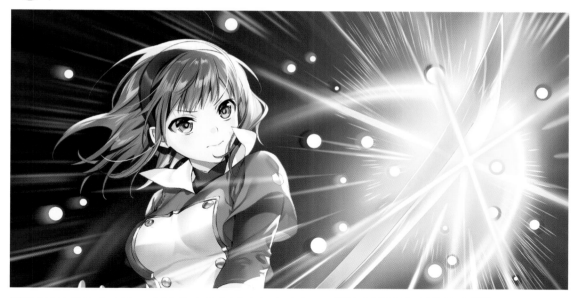

검에서 빛이 뿜어져 나오는 느낌을 주기 위해 [레이어 빛 입자
대 무지개]에 필터 메뉴의 [흐리기: 방사형 흐리기]를 넣습니다.
붉은 ×표를 검광 이펙트 작성 시에 만든 [레이어 기준점]의
중심에 맞추고 [흐리기 효과 방향: 바깥쪽 방향], [흐리기 효과
방법: 매끄러움] 설정합니다(이번에는 [흐리기 효과량: 2.4]).

▲ 방사형 흐리기

4 | 무지갯빛 광채 조정하기

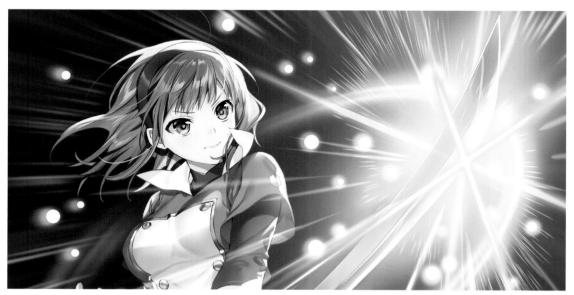

무지개 광채 색상이 너무 선명하므로 Ctrl+U(색조·채도·명도)로 연한 색상
으로 변경합니다. 그런 다음 한층 더 어우러지도록 필터 메뉴의 [흐리기: 가우
시안 흐리기]도 조금 넣어 조정합니다(이번에는 [흐림 효과 범위: 30]).

▲ 색조·채도·명도

119

5 | 하얀 빛 입자 조정하기

▲ 조정 전

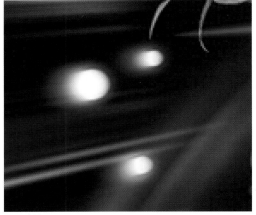

▲ 조정 후

[레이어 빛 입자 대]의 입자가 너무 눈에 띄므로 **3**의 과정과 같은 순서로 필터 메뉴의 [흐리기: 방사형 흐리기]를 넣습니다. 이번에는 입자가 너무 흐르지 않게 약하게 조정합니다(이번에는 [흐리기 효과량: 1], [흐리기 효과 방향: 바깥쪽 방향], [흐리기 효과 방법: 매끄러움]). 그리고 필터 메뉴의 [흐리기: 가우시안 흐리기]도 조금 넣어 조정합니다(이번에는 [흐림 효과 범위: 10]).

6 | 프리즘 효과 주기

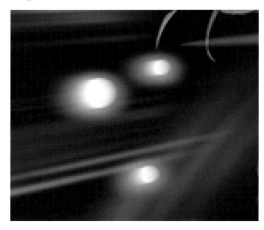

[레이어 빛 입자 대 무지개]를 복사하여 아래 배치하고 레이어 이름을 [레이어 빛 입자 대 무지개 2]로 변경합니다**3**. 합성 모드를 [스크린]으로 변경하고, [레이어 이동] 도구로 [레이어 빛 입자 대 무지개 2]를 조금 옮깁니다. Ctrl+U(색조·채도·명도)로 색상을 조정하여 프리즘 느낌의 효과로 만듭니다.

? 힌트 ▶ 폴더의 합성 모드에 대하여

① 폴더에 정리하지 않은 더하기　② 폴더 [통과] 모드의 더하기　③ 폴더 [표준] 모드의 더하기

폴더를 만들면 합성 모드는 [표준]으로 설정되어 있어. 빛나는 이펙트를 작성한 [더하기]나 [닷지]의 레이어를 정리하는 경우에는 폴더의 합성 모드를 반드시 [통과]로 설정할 필요가 있습니다. [표준]의 폴더 내에 [더하기] 등의 레이어를 넣어도 폴더 내에서만 [더하기]의 효과가 반영됩니다. 폴더 아래 레이어는 [표준]의 상태가 되므로 모처럼의 합성 모드가 무의미해집니다.

7 | 작은 빛 입자 작성하기

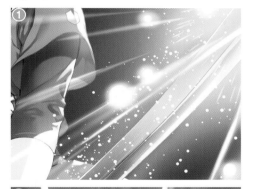

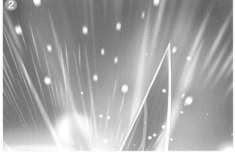

❶ [레이어 빛 입자 대] 위에 신규 레이어 [빛 입자 소]를 작성해 **4** 검의 주위에 [에어브러시] 도구의 [스프레이]로 작은 빛 입자를 추가합니다.

❷ 또한 신규 레이어를 작성해**5** 빛 입자 대와 같은 요령으로 빛 입자 소로 입자를 흩뜨린 후에 광채를 넣고 필터 메뉴의 [흐리기: 가우시안 흐리기]로 흐리기를 합니다.

무지개색이 많아서 여기까지 무지개색으로 바꾸면 캐릭터는 눈에 띄지 않으므로 배경과 어울리는 색상을 선택합니다. 또한 이 상태로는 입자의 주장이 강해 검이 조금 희미해 보이므로, [선택 범위] 도구 [올가미 선택]으로 일부에만 **3**의 과정과 같은 순서로 [흐리기: 방사형 흐리기]를 넣습니다.

8 | 십자 반짝임 추가하기

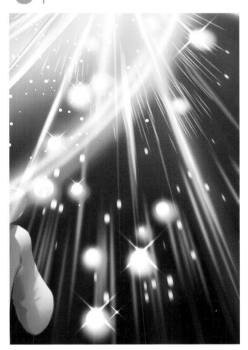

신규 레이어 [반짝임 십자]를 작성해**6** 합성 모드를 [발광 닷지]로 합니다. [데코레이션] 도구의 [반짝임 C]로 큰 빛의 입자 위에 몇 개의 십자 광채를 넣습니다. 다음으로 신규 레이어 [반짝임 십자 광채]를 작성해**7** 합성 모드를 소프트 라이트로 합니다. 반짝이는 십자 중심에 오렌지 계열의 빛을 추가해 완성합니다.

꽃의 표현

풀의 표현

바람의 표현

빛의 표현

어둠의 표현

마법의 표현

날씨의 표현

기타

마무리

part 4

마무리 그리는 법

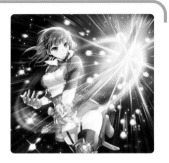

캐릭터의 전신에 해당하는 빛을 추가하는 등 화면에 강약을 내는 최종 조정을 합니다.

1 | 캐릭터의 환경광·최종 조정~완성하기

신규 레이어 [캐릭터에 닿는 빛]을 작성해 **1** 합성 모드를 [스크린]으로 설정한 후 검의 빛이 닿는 캐릭터 부분에 [에어브러시] 도구의 [부드러움]으로 부드럽게 빛을 추가합니다. 마지막으로 제일 위에 합성 모드 [오버레이]의 폴더를 작성하고 폴더 안에 신규 레이어를 작성합니다. 눈에 띄게 하고 싶은 부분(이번에는 검의 주위와 캐릭터의 빛이 닿는 곳)에 오렌지색을 **2**, 눈에 띄게 하고 싶지 않은 부분(이번에는 화면의 가장자리)에는 파란색을 넣어 **3** 화면의 색감을 조정합니다. [표준] 레이어를 [오버레이]의 폴더로 정리할 경우 폴더 내의 레이어끼리는 [표준] 레이어로 중첩되고, 폴더 아래 레이어에는 폴더로 정리되어 [한 장의 오버레이 레이어]로 영향을 미칩니다.

완성 일러스트

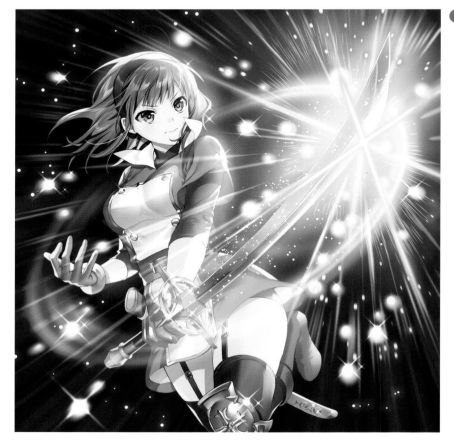

part 1

번개 이펙트 그리는 법

검에 발생한 번개가 극적으로 방출되는 모습을 그려 봅니다. 번개만이 가능한 전기적인 표현에 주목합니다.

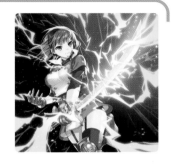

1 │ 번개 이펙트의 실루엣 묘사

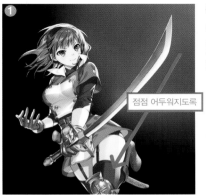

❶ 배경은 [에어브러시] 도구의 [부드러움] 등으로 대략적인 이미지를 작성해 둡니다.

[회오리바람 그리는 법 1](P.80)과 같은 순서로 검의 끝 쪽을 밝게 하고 반대쪽으로 갈수록 채도가 낮게(어둡게) 합니다.

점점 어두워지도록

❷ 캐릭터 위에 신규 레이어 [전격]을 작성하고 ❶ [펜] 도구의 [G펜]을 사용하여 흰색으로 대략적인 번개의 흐름을 묘사합니다.

칼날 전체에서 발생한 번개가 단번에 방출되는 이미지로 묘사합니다. 칼날의 주위를 둘러싸는 전기 묘사와 방출되는 전격 묘사의 2종류 형태를 이미지화하면서 그려 봅니다.

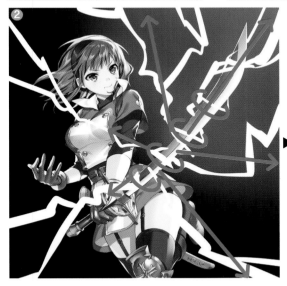

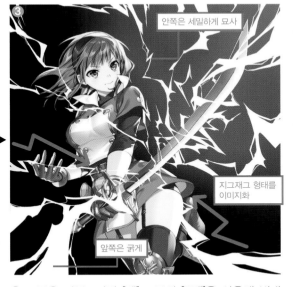

안쪽은 세밀하게 묘사

지그재그 형태를 이미지화

앞쪽은 굵게

❸ 흐름을 만들고나면 [펜] 도구의 [G펜]을 사용해 번개를 세세하게 묘사해 나갑니다. 지그재그 모양을 의식해 형태를 예리하게 하거나 강약을 넣어 번개 느낌을 냅니다. 이때 화면의 앞과 안쪽을 의식하여 앞의 번개는 굵고 안쪽에 있는 번개는 가늘어지도록 묘사하여 깊이를 표현합니다. 캐릭터의 얼굴 등 그림의 중요한 부분에 번개가 겹치지 않게 주의합니다.

2 | 번개 이펙트 빛나게 하기

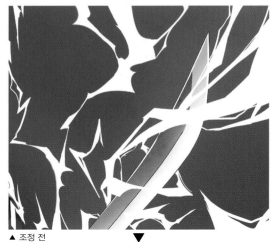

▲ 조정 전

▼

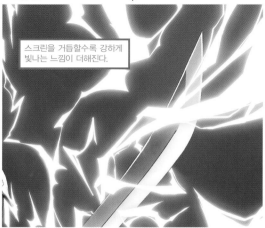

스크린을 거듭할수록 강하게 빛나는 느낌이 더해진다.

▲ 조정 후

[레이어 전격]을 복사해 위에 배치합니다. 합성 모드를 [스크린]으로 하고 레이어 이름을 [레이어 전격 가우시안 흐리기]로 변경합니다 **2**. 필터 메뉴의 [흐리기: 가우시안 흐리기]로 흐리게 하여 번개 전체가 희미하게 빛나는 느낌으로 합니다(이번에는 [흐림 효과 범위: 30]으로 설정했습니다). [투명 픽셀 잠금]을 클릭하고 노란색 계열의 색으로 다시 칠합니다. 빛을 한층 더 강하게 하기 위해 [레이어 전격]을 복사하고 아래 배치해 레이어 이름을 [레이어 전격 가우시안 흐리기 2]로 합니다 **3**. [레이어 전격 가우시안 흐리기]와 같이 흐리게 하는데, 더욱 크게 흐리게 합니다(이번에는 [흐림 효과 범위: 150]으로 설정했습니다). [투명 픽셀 잠금]을 클릭하여 색을 원색에 가까운 노란색으로 변경합니다.

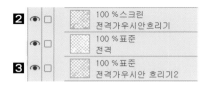

3 | 번개 이펙트 색감 추가하기

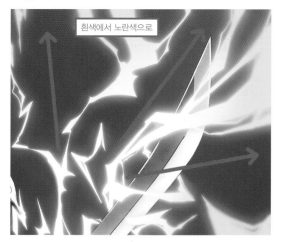

흰색에서 노란색으로

[레이어 전격] 위에 신규 레이어 [레이어 노란색]을 작성하여 **4** [아래 레이어에서 클리핑]을 클릭합니다. 검에서 멀어짐에 따라 흰색에서 노란색이 되도록 [에어브러시] 도구의 [부드러움] 등으로 그라데이션을 넣습니다. 같은 순서로 신규 레이어 [오렌지]를 작성해 **5** 검에서 먼 전격 부분에 오렌지색을 추가합니다. 전격의 색감이 짙어 살짝 오렌지색 테두리가 된 것처럼 보입니다.

124

4 | 칼날에 이펙트 색감 추가하기

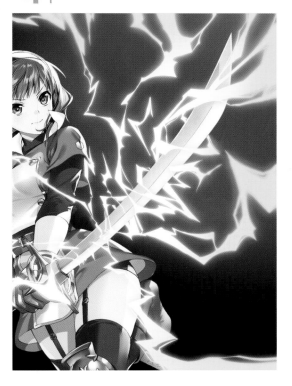

신규 레이어 [검 노란색 강조]를 작성하고 Ctrl 을 누르면서 검이 그려진 레이어의 레이어 아이콘을 클릭해 검의 선택 범위를 작성합니다. 그런 다음 [레이어 마스크 작성]을 클릭하여 검이 그려진 부분에 마스크를 만듭니다. [레이어 전격 가우시안 흐리기 2] 아래 배치하고 합성 모드를 [오버레이]로 합니다. 원색에 가까운 노란색으로 [에어브러시] 도구의 [부드러움] 등을 사용하여 부드럽게 칠하여 칼날에 노란색을 더합니다. 신규 레이어 [검 발광]을 작성해 **7** 합성 모드를 [스크린]으로 한 후 같은 순서로 마스크를 넣습니다. [에어브러시] 도구의 [부드러움] 등을 사용해 명도가 높은 노란색으로 부드럽게 칠해 칼날을 빛나게 합니다.

	👁 ☐		100 %표준 전격
	👁 ☐		100 %표준 전격가우시안 흐리기2
7	👁 ☐	✓ ⚔	88 %스크린 검 발광
6	👁 ☐	✓ ⚔	100 %오버레이 검 노란색 강조

5 | 검날 빛나게 하기

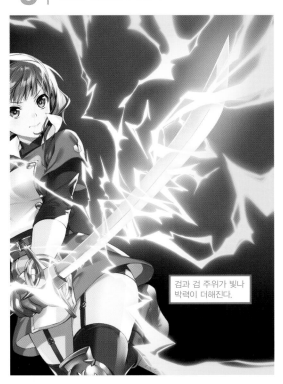

검과 검 주위가 빛나 박력이 더해진다.

캐릭터 아래 신규 폴더 [검빛 추가]를 작성합니다 **8**. [폴더 검 빛 추가] 안에 신규 레이어 [빛 추가]와 **9** [빛 추가 2]를 **10** 작성합니다. [빛 추가]는 합성 모드를 [오버레이]로 하고 [에어브러시] 도구의 [부드러움] 등을 사용해 오렌지색으로 검과 검의 주위를 부드럽게 칠합니다. [레이어 빛 추가 2]는 합성 모드는 [표준]인 상태로 노란색으로 동일하게 칠합니다. 전체적으로 한층 더 진해지므로 폴더의 불투명도를 낮춰 조정합니다. 다음으로 [폴더 검 번개 이펙트] 위에 신규 레이어 [검 빛 추가 3]을 작성해 **11** 합성 모드를 [발광 닷지]로 하고, 같은 순서로 검과 검의 주위에 색을 넣어 빛을 강하게 합니다. 빛이 너무 강하지 않도록 불투명도로 조정합니다.

11	👁 ☐		53 %발광 닷지 검 빛 추가3
	👁 ☐	> 📁	100 %통과 검 번개 이펙트
	👁 ☐	> 📁 ✓	100 %통과 캐릭터 일러스트
8	👁 ☐	∨ 📁	48 %통과 검 빛 추가
10	👁 ☐		100 %표준 빛 추가2
9	👁 ☐		100 %오버레이 빛 추가

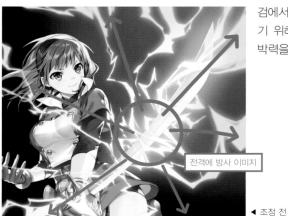

검에서 발하는 번개 에너지가 사방으로 퍼지는 이미지를 강조하기 위해 캐릭터 안쪽에 집중선과 전격을 추가합니다. 깊이감과 박력을 더할 수 있습니다.

전격에 방사 이미지

◀ 조정 전

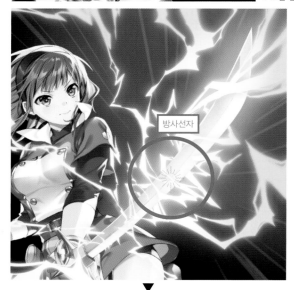

[폴더 검 빛 추가] 아래 [레이어 방사선]을 작성해**12** 합성 모드를 [스크린]으로 합니다. [자] 도구의 [자 작성: 특수 자: 방사선]을 선택하여 번개의 흐름을 강조하기 위해 전격 방사의 대략적인 중심점에 자를 배치합니다. [붓] 도구의 [수채: 물 많음]을 사용하여 집중선을 묘사합니다. [레이어 방사선] 위에 신규 레이어 [색 조정]을 작성하고**13** [아래 레이어에서 클리핑]을 클릭한 후 [에어브러시] 도구의 [부드러움] 등으로 검에 가까운 부분을 조금 밝게 합니다.

방사선자

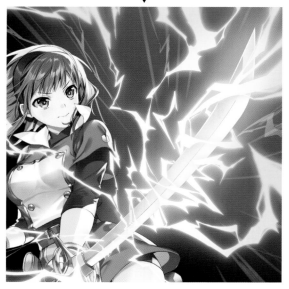

깊이를 내기 위해 캐릭터의 안쪽에도 전격을 추가합니다. 신규 레이어 [안쪽 번개]를 작성하고**14** [펜] 도구의 [G펜] 등 딱딱하고 선명한 브러시를 사용하여 집중선의 흐름을 따라 전격을 묘사합니다. 집중선과 같은 순서로 색을 조정합니다**15**.

7 | 캐릭터 안쪽에 번개 빛 입자 추가하기

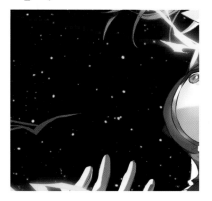

배경 위에 신규 레이어 [입자]를 작성하고 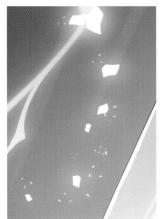 [에어브러시] 도구의 [물보라]를 사용해 흩뜨립니다. [레이어 입자]를 복사한 후 합성 모드를 [스크린]으로 하고 필터 메뉴의 [흐리기: 가우시안 흐리기]로 흐리기를 합니다(이번에는 [흐림 효과 범위]를 13으로 설정했습니다). 레이어 이름을 [레이어 입자 발광]으로 변경합니다 . [레이어 입자 발광]을 2회 복사한 후 결합해 빛을 강하게 합니다. [투명 픽셀 잠금]을 클릭하고 오렌지 계열의 색으로 다시 칠합니다. 마지막으로 [레이어 입자]의 불투명도를 내려 주장을 약하게 합니다.

👁	☐	∨ 📁	100 %통과 입자 안쪽
👁	☐		34 %표준 입자
👁	☐		100 %스크린 입자 발광
👁	☐	> 📁	100 %표준 배경

16 / 17

8 | 캐릭터 앞에 번개 빛 입자 추가하여 화려하게 하기

👁	☐	∨ 📁	100 %통과 입자 앞
👁	☐		100 %표준 입자 앞
👁	☐		100 %스크린 입자 앞 발광
👁	☐		53 %발광 닷지 검 빛 추가3
👁	☐	> 📁	100 %통과 검 번개 이펙트
👁	☐	> 📁	100 %통과 캐릭터 일러스트

18 / 19

신규 레이어 [입자 앞]을 작성하고 오리지널 브러시의 [물보라 2]를 사용하여 검의 주위와 왼쪽 아래에 흩뿌립니다. 7의 과정과 같은 순서로 빛나게 합니다(이번에는 [흐림 효과 범위: 40]으로 설정했습니다). 앞의 입자는 눈에 띄므로 불투명도는 내리지 않습니다.

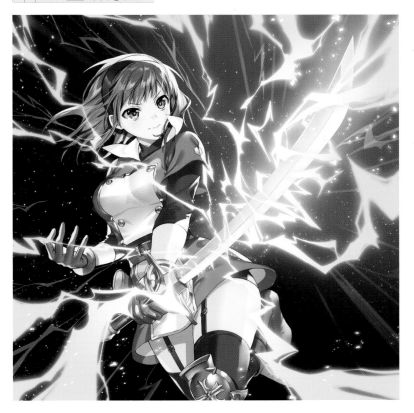

▲ [물보라 2]의 빛 입자

도구 속성[물보라2]

물보라2

브러시 크기	448,6
불투명도	100
합성 모드	표준
✔ 살포 효과	
입자 크기	34,5
입자 밀도	
살포 편향	
입자 방향	0,0
+ 간격	
손떨림 보정	5
시작점과 끝점	브러시 크기

▲ 오리지널 브러시 [물보라 2]

※ 오리지널 브러시와 공식 브러시의 입수 방법은 이 책의 앞부분을 참조해 주세요.

part 2

번개 에너지 구슬
그리는 법

여기에서는 이상하게 발광하는 번개의 에너지 구슬을 묘사해 갑니다.

1 │ 베이스 원 작성하기

▲ 도구 속성 [타원]

신규 레이어 [중심점]을 만들어 **1** 원형 이펙트를 작성하기 위한 기준점인 십자 모양을 그립니다.

신규 레이어 [원 1]을 작성해 **2** 합성 모드를 [선형 라이트]로 합니다. [도형] 도구의 [직접 그리기: 타원]을 선택합니다. [도구 속성]에서 [채색 작성]을 선택하고 [중심부터 시작]과 [종횡 지정]에 체크한 후 가로와 세로를 [1.0]으로 설정합니다.

십자 마크에서 바깥쪽으로 드래그하여 약간 오렌지색 원형을 만들어 줍니다. 신규 레이어 [원 1]을 복사해 합성 모드를 [색상 닷지]로 하고 너무 밝아지지 않게 불투명도를 조정한 후 레이어 이름을 [레이어 원 2]로 변경합니다 **3**.

[레이어 원 1]과 [레이어 원 2]를 폴더에 정리하고 [레이어 마스크 작성]을 클릭한 후 [그라데이션] 도구의 [지우기 그라데이션]으로 십자 마크에서 밖으로 끌어 한가운데를 지워 갑니다. 폴더 명을 [폴더 원]으로 변경합니다 **4**.

2 │ 베이스 원 바깥쪽에 그라데이션 작성하기

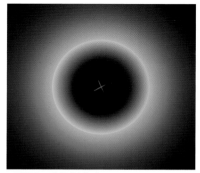

▲바깥에 그라데이션 추가

▲ 도구 속성 [광구]

신규 폴더 [원 그라데이션]을 작성해 **5** [폴더 원] 위에 배치합니다. [레이어 원 1]의 레이어 아이콘을 클릭한 후 Ctrl+Shift+I(선택 범위를 반전)로 선택 범위를 반전하고 [레이어 마스크 작성]을 클릭하여 원의 내부에 묘사되지 않도록 레이어 마스크를 작성합니다. [폴더 원 그라데이션] 내에 신규 레이어 [원 그라데이션]을 작성하고 **6** [그라데이션 도구]의 [광구]를 선택합니다. [도구 속성]에서 모양을 [원]으로 설정하고 [중심부터 시작]에 체크합니다. 흰색▶노란색▶투명해지는 그라데이션으로 색상이 변화하도록 조정합니다. 십자 마크에서 바깥쪽으로 드래그해 그라데이션을 작성하고 합성 모드를 [핀 라이트]로 합니다.

3 | 베이스 원 테두리 빛나게 하기

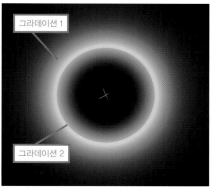

그라데이션 1

그라데이션 2

▲ 도구 속성
[그리기 색에서 투명색]

신규 레이어 [그라데이션 1]과 7 [그라데이션 2]를 8 작성합니다. 양쪽 모두 합성 모드를 [발광 닷지]로 변경합니다. [그라데이션 도구]의 [그리기 색에서 투명색]을 선택합니다. [도구 속성]에서 모양을 [원]으로 설정하고 [중심부터 시작]에 체크합니다. 십자 마크에서 바깥쪽으로 드래그하고 2의 과정보다 작은 그라데이션을 작성하여 [레이어 원 1]의 테두리 빛을 강하게 합니다. 너무 빛나그라데이션이 찌그러지지 않게 불투명도를 조정합니다.

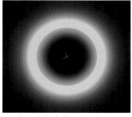

▲ 너무 많이 빛나는 NG 예

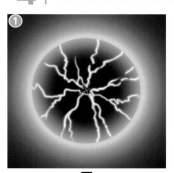

5 100 % 통과
원 그라데이션
8 100 % 발광 닷지
그라데이션2
7 20 % 발광 닷지
그라데이션1
6 100 % 핀 라이트
원그라데이션
100 % 통과
원

4 | 베이스 원 내부에 전격 추가하기

❶ 신규 폴더 [내부 전격 1]을 작성해 9 2의 과정에서 레이어 마스크를 작성했을 때와 같은 순서로 이번에는 선택 범위를 반전시키지 않고 마스크를 작성합니다. 이로써 폴더 안은 원의 안쪽에만 그릴 수 있는 상태가 됩니다. [폴더 내부 전격 1] 안에 신규 레이어 [전격]을 작성하고 10 [펜] 도구의 [G펜]을 사용하여 흰색으로 원의 중심에서 방사상으로 퍼지는 작은 번개를 묘사합니다. [레이어 전격]을 복사해 아래 배치해 레이어 이름을 [레이어 전격 흐리기]로 변경합니다 11. 필터 메뉴의 [흐리기: 가우시안 흐리기]로 전체를 희미하게 빛나는 느낌으로 합니다(이번에는 [흐림 효과 범위: 60]으로 설정했습니다). [투명 픽셀 잠금]을 클릭하고 노란색 계열로 다시 칠합니다. 빛을 강하게 하기 위해서 [레이어 전격 흐리기]를 복사합니다 12.

❷ [폴더 내부 전격 1]을 복사하고 13 Ctrl+T(확대·축소·회전)로 축소하여 중심으로 전격을 늘립니다. Shift+Alt를 누르면 중심을 기준으로 축소할 수 있습니다.

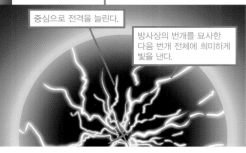

중심으로 전격을 늘린다.

방사상의 번개를 묘사한 다음 번개 전체에 희미하게 빛을 낸다.

13 100 % 표준
내부 전격 복사
9 100 % 표준
내부 전격1
10 100 % 표준
전격
11 100 % 표준
전격흐리기
12 100 % 표준
전격흐리기 복사

5 | 원 중심 빛나게 하기

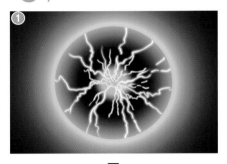

❶ [폴더 내부 전격 1] 아래에 신규 레이어 [중심 1]을 작성해**14** 합성 모드를 [더하기]로 합니다. **3**의 과정 때와 같은 [그라데이션 도구]의 [그리기 색에서 투명색]으로 십자 마크에서 바깥쪽으로 드래그해 연두색의 작은 그라데이션을 작성합니다.

❷ 신규 레이어 [중심 2]를 작성해**15** 합성 모드를 [발광 닷지]로 하고 같은 순서로 [레이어 중심 1]보다 작은 노란색 그라데이션을 작성합니다. 마지막으로 [폴더 내부 전격 복사] 위에 [레이어 중심 3]을 작성하고**16** 전격의 시작점을 숨기는 듯한 이미지로 [레이어 중심 2]보다 작은 흰색의 그라데이션을 같은 순서로 작성합니다.

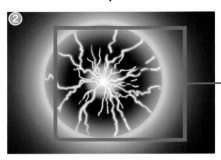

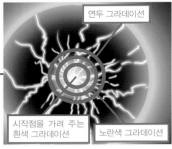

연두 그라데이션

시작점을 가려 주는 흰색 그라데이션

노란색 그라데이션

16 ● □ 100 %표준 중심3
● □ > 📁 100 %표준 내부 전격 복사
● □ > 📁 ✓ ● 100 %표준 내부 전격1
15 ● □ 100 %발광 닷지 중심2
14 ● □ 100 %더하기 중심1

6 | 방사선과 파열 집중선 작성하기

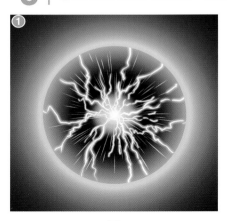

❶ 원 내부에 [도형] 도구의 [집중선: 파열]을 만듭니다. 작성 순서는 [무지개 이펙트 그리는 법 **3**](P.111)을 참조합니다(이번에는 [선 간격(거리)]을 39.8로 설정했습니다). 작성한 [레이어 파열]은 합성 모드를 [더하기(발광)]로 하고 [폴더 내부 전격 복사] 위에 배치합니다**17**. [레이어 파열] 위에 신규 레이어 [색 조정]을 작성하여**18** [아래 레이어에서 클리핑]을 클릭하고 파열의 색을 노란색으로 칠합니다.

❷ [폴더 내부 전격 1] 아래 신규 레이어 [방사 발광]을 작성하고**19** [자] 도구의 [자 작성: 특수 자: 방사선]을 **1**의 과정으로 작성한 십자 마크의 교차하는 점에 작성합니다. 베이스의 원 가장자리에 방사상의 빛을 묘사합니다. 내부에 전기를 띤 투명한 구체가 빛나는 느낌입니다.

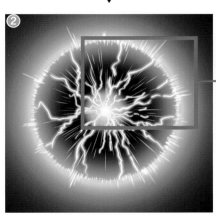

원 가장자리에 방사상으로 빛을 그린다.

파열로 전격이 산산조각이 난 느낌으로

● □ ∨ 📁 100 %통과 중심의 전격
● □ 100 %표준 중심3
18 ● □ 51 %표준 색조정
17 ● □ 100 %더하기(발광) 파열
● □ > 📁 100 %표준 내부 전격 복사
● □ > 📁 ✓ ● 100 %표준 내부 전격1
19 ● □ ✓📁 100 %표준 방사발광
● □ 100 %발광 닷지 중심2
● □ 100 %더하기 중심1

130

불꽃의 표현

물의 표현

바람의 표현

빛의 표현

아동의 표현

마법의 표현

빛내림의 표현

기타

마무리

7 | 베이스 원 바깥쪽에 전격 추가하기

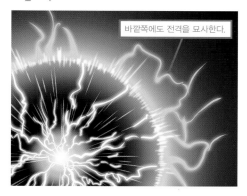

바깥쪽에도 전격을 묘사한다.

제일 위에 신규 레이어 [주위 전격]을 작성하고 **4**의 과정과 같은 순서로 베이스의 원 바깥쪽에 방사상으로 전격을 묘사합니다**20**. 내부의 전격보다 노란색을 짙게 합니다.

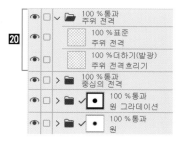

8 | 베이스 원 주위에 고리처럼 전격 추가하기

베이스 이미지

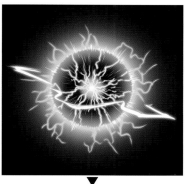

신규 레이어 [링 전격]을 작성하고 구체의 주위를 빙 도는 토성 고리 같은 이미지로 링 모양의 전격을 추가합니다. 이를 **4**의 과정과 같은 순서로 빛나게 합니다**21**. 전격 링이므로 지그재그한 이미지로 만듭니다. 링 형태의 전격을 교차하듯이 또 하나 추가로 묘사합니다**22**. 링을 묘사할 때 원의 중심이 가려지면 임팩트가 희미해지므로 조금 이동하여 그립니다.

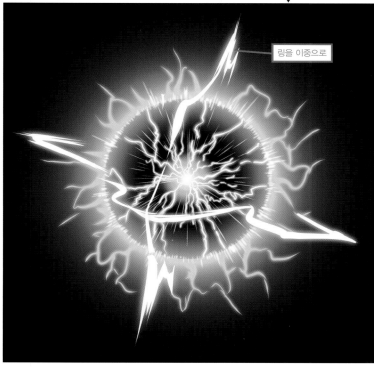

링을 이중으로

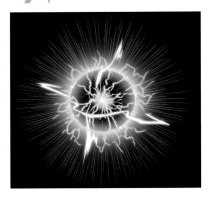

9 | 가장 바깥쪽에 집중선 빛 추가하기

[무지개 이펙트 그리는 법 3](P.111)과 같은 순서로 [도형] 도구의 [집중선: 양기]를 사용하여 작성합니다. 집중선의 밀도를 올리고 집중선을 길게 합니다(이번에는 [선 간격(거리)]을 30.0으로, [길이]를 1140으로 설정했습니다). 작성한 [레이어 양기]는 **23** 합성 모드를 [발광 닷지]로 하고 색은 노란색으로 조정합니다. 이렇게 하면 구슬은 완성입니다.

▲ 도구 속성 [양기]

10 | 번개의 에너지 구슬 배치하기

작성한 번개의 에너지 구슬을 하나의 폴더 [번개의 구슬]에 정리합니다 **24**. 일러스트를 Ctrl+C, Ctrl+V한 후에 [폴더 번개 구슬]을 복사해 3개로 늘립니다. Ctrl+T(확대·축소·회전)로 캐릭터의 손바닥과 안쪽, 앞쪽에 크기를 조정하면서 이동시킵니다. 이때 구슬을 각각 조금씩 회전시켜 변화를 둡니다. 안쪽의 구슬은 번개 구슬 위에 신규 레이어 [번개 구슬 억제]를 작성하고 **25**

[에어브러시]의 [부드러움]을 사용해 부드럽게 적갈색을 넣어 억제합니다. 앞쪽의 구슬은 번개 구슬 아래 신규 레이어 [번개 구슬 색감]을 작성해 **26** 합성 모드를 [하드 라이트]로 합니다. 검의 번개 이펙트와 색상이 겹쳐 판별하기 어려워지는 것을 피하기 위해 이전보다 밝은 적갈색으로 구슬 주위를 부드럽게 칠합니다. 색이 너무 짙지 않도록 불투명도도 다시 한번 정돈합니다.

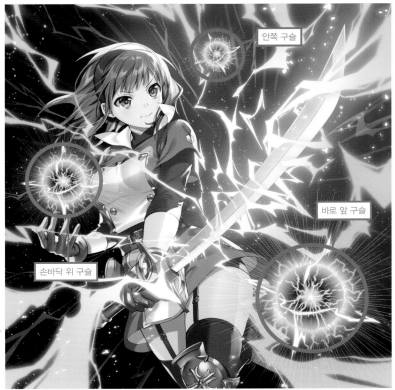

part 3

마무리 그리는 법

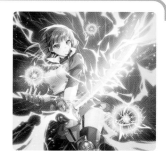

여기에서는 마무리로 캐릭터에 영향을 주는 반사나 그림자를 추가하면서
최종 조정을 합니다.

1 | 캐릭터에 그림자와 이펙트 빛 추가하기

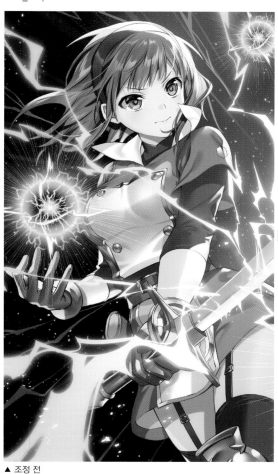

▲ 조정 전

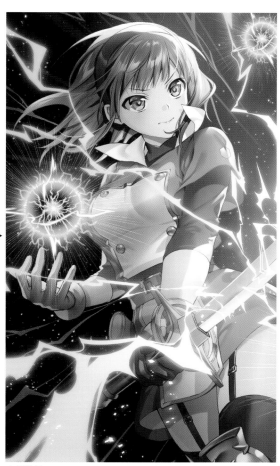

▲ 조정 후

[불의 표현 마무리 그리는 법 1](P.27)과 같이 [폴더 캐릭터 일러스트]는 캐릭터
의 범위에 마스크가 작성되어 있어 캐릭터 이외에는 그림을 그릴 수 없습니다.
상기 참조 페이지와 같은 순서로 합성 모드 [곱하기]와 1 [오버레이]의 레이어
를 작성해 2 그림자와 빛을 추가해 갑니다. 또한 신규 레이어 [발광 강하게]를
작성해 3 합성 모드를 [스크린]으로 하고 오버레이를 올린 부분의 발광감을 한
층 더 강하게 합니다. 이번에는 손 안에 번개 에너지 구슬이 있으므로 구슬 주
위는 조금 밝게 해서 빛을 비춥니다.

2 | 전체 색감 조정~완성하기

배경 위에 신규 레이어 [전체 색 조정]을 작성하고 **4** 검의 칼날이나 번개 등의 빛을 강하게 하기 위해 [에어브러시] 도구의 [부드러움]으로 부드럽게 노란색을 넣어 갑니다. 마지막으로 맨 위에 [스크린]과 **5** [더하기(발광)]의 **6** 레이어를 만들어 [에어브러시] 도구의 [부드러움]으로 이펙트의 영향광 강조 등 전체의 밸런스를 보면서 밝게 하고 싶은 곳에 노란색을 넣습니다. 이것으로 완성입니다.

			100 % 통과
		✓ 📁	최종조정
5	👁	☐	100 % 스크린
			색감
6	👁	☐	100 % 더하기(발광)
			발광

			100 % 더하기(발광)
4	👁	☐	전체색조정
	👁	☐ > 📁	100 % 표준
			배경

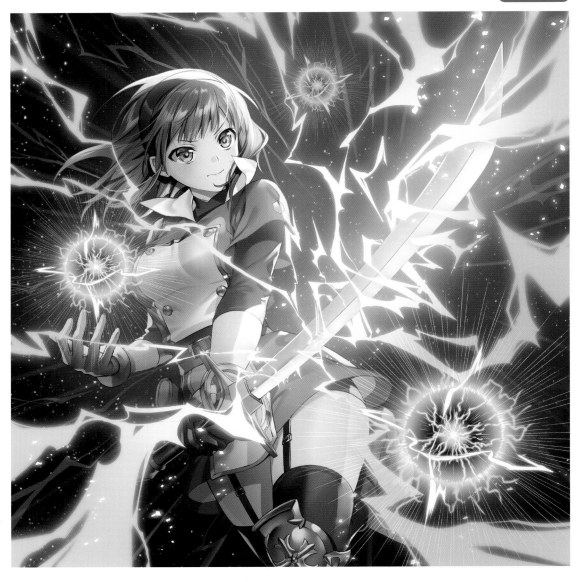

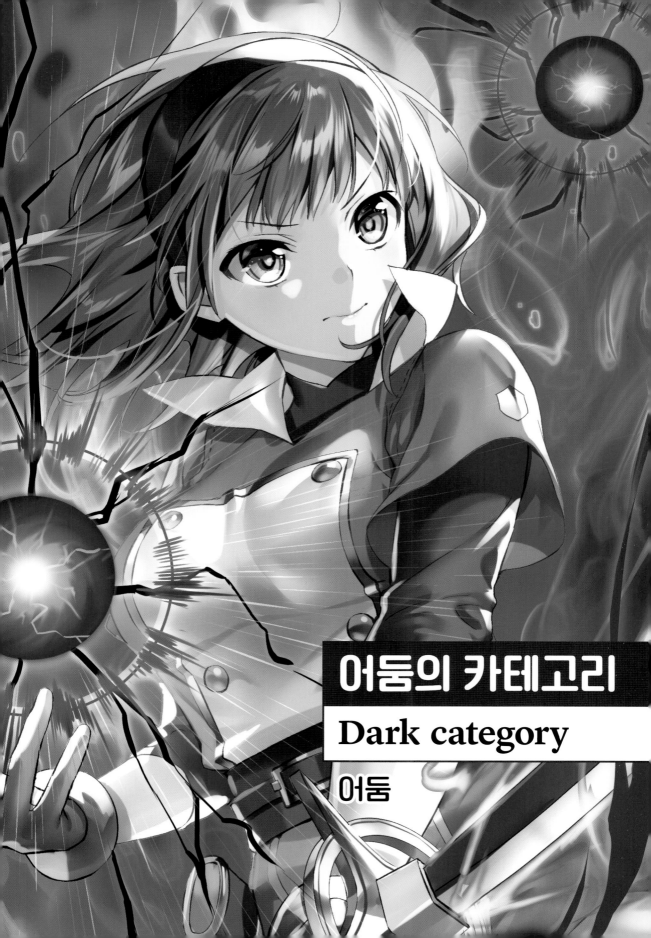

어둠의 카테고리

Dark category

어둠

part 1
어둠의 오라 그리는 법

어둠의 표현

캐릭터 뒤에서 아른거리는 어둠의 오라를 그려 갑니다. 연기와 같은 표현으로
작성하는 것이 요령입니다.

1 | 오라의 실루엣 묘사하기

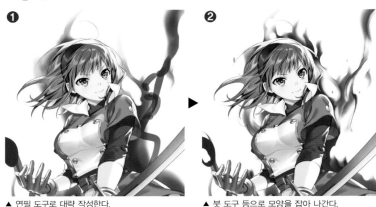

❶

❷

▲ 연필 도구로 대략 작성한다.

▲ 붓 도구 등으로 모양을 잡아 나간다.

배경은 [에어브러시] 도구의 [부드러
움] 등으로 대략적인 이미지로 작성
해 둡니다.

❶ 신규 레이어 [오라 토대]를 작성
하고**1** [연필] 도구의 [연한 연필]과
[진한 연필]로 대략적인 형태를 취합
니다.

❷ [붓] 도구의 [수채: 매끄러운 수채]
나 [색 혼합] 도구의 [흐리기]와 [손
끝] 또는 [지우개] 도구의 [딱딱함]을
이용해 형태를 정돈해 갑니다. 군데
군데 반투명한 부분을 만들거나 위
의 [연필] 도구로 가는 선을 넣어 연
기 같은 표현을 추가하면 흔들리는
분위기가 나서 오라다워집니다.

2 | 오라의 색감 늘려 그려 넣기

▲ 조정 전

▲ 조정 후

4 👁 ☐ 　100 %색상 번
　　　　　　오라어둠

3 👁 ☐ 　　　　100 %발광 닷지
✓　　　　　오라발광

2 👁 ☐ 　100 %더하기(발광)
　　　　　　오라색 추가

1 👁 ☐ 　100 %표준
　　　　　　오라토대

[레이어 오라 토대] 위에 신규 레이어 [오라색 추가]와**2** [오라 발광]을 작성해**3** 양쪽 모두 [아래 레이어에서 클리핑]
을 클릭합니다. [레이어 오라색 추가]는 합성 모드를 [더하기(발광)]로 변경하고 [붓] 도구의 [수채: 매끄러운 수채]를 사
용해 분홍과 하늘색을 추가해 색감을 늘립니다. [레이어 오라 발광]은 합성 모드를 [발광 닷지]로 변경하고 [에어브러
시] 도구의 [부드러움] 등으로 흔들림이 강한 장소에 청색 계열을 넣어 색상이 빛나는 느낌을 강하게 합니다. 그 위에
신규 레이어 [오라 어둠]을 작성해**4** 합성 모드를 [색상 번]으로 하고 같이 [레이어 오라 토대]에 클리핑합니다. **1**의
과정과 같은 도구를 사용하여 깎았다 늘렸다 하면서 어두운 부분을 묘사해 나갑니다.

3 | 가는 오라 줄기 작성하기

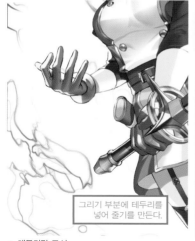

그리기 부분에 테두리를 넣어 줄기를 만든다.

▲ 테두리만 표시

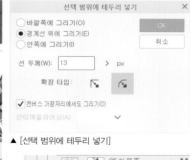

▲ [선택 범위에 테두리 넣기]

[레이어 오라 토대] 아래 신규 레이어 [오라 테두리]를 작성합니다 **5**. [레이어 오라 토대]의 레이어 아이콘을 Ctrl 을 누르면서 클릭하여 그려진 부분의 선택 범위를 작성합니다. 편집 메뉴의 [선택 범위에 테두리 넣기]에서 [경계선 위에 그리기]에 체크하고 [선 두께]를 12 이상으로 테두리를 작성한 후, 필터 메뉴의 [흐리기: 가우시안 흐리기]로 흐리게 합니다(이번에는 [흐림 효과 범위: 13]으로 설정했습니다). [투명 픽셀 잠금]을 클릭하고 어울리는 색으로 다시 칠하거나 불필요한 부분을 마스크로 지워 테두리의 강약을 조절합니다. 테두리가 너무 강하면 오라가 평면적으로 보이고 너무 약하면 줄기가 보이지 않으므로, 조정한 후의 [레이어 오라 테두리]를 복사해 **6** 강도를 가감합니다.

4 | 오라 빛나게 하기

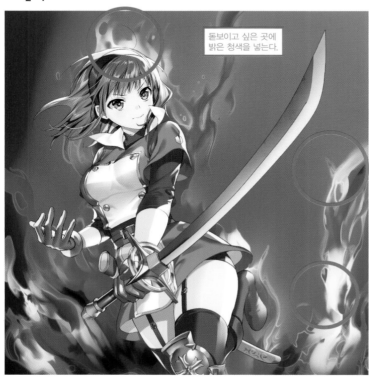

돋보이고 싶은 곳에 밝은 청색을 넣는다.

제일 위에 신규 레이어 [오라색 더하기 파랑]을 작성해 **7** 합성 모드를 [오버레이]로 합니다. 오라가 돋보이게 하고 싶은 부분에 테두리를 넣듯이 [에어브러시] 도구의 [부드러움]으로 밝은 청색을 올립니다. 공기감을 내고 싶어 클리핑은 하지 않고 원래의 형태에서 조금 벗어나도록 배색합니다. 추가로 신규 레이어 [레이어 오라 전체 발광]을 작성해 **8** 합성 모드를 [발광 닷지]로 합니다. 마찬가지로 [에어브러시] 도구의 [부드러움]으로 브러시 크기를 크게 하여 오라 전체에 청색을 넣어 빛나게 합니다. 곳곳에 분홍 등을 사용하여 색감이 단조로워지지 않도록 빛나게 합니다.

5 | 오라 강조하면서 불길한 분위기 추가하기

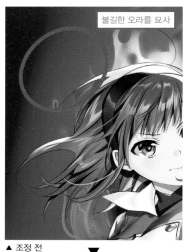

불길한 오라를 묘사

▲ 조정 전

[레이어 오라 테두리] 아래 신규 레이어 [오라 강조]를 작성해 **9** 합성 모드를 [선형 번]으로 합니다. 어둠의 이펙트 느낌을 내기 위해 [에어브러시] 도구의 [부드러움]과 [강함]을 사용하여 불길한 오라를 상상하면서 이펙트를 그려 갑니다. 오라를 감싸듯이 진한 색을 넣으면 빛이 강조되어 예쁜 색이 나옵니다. 불투명도를 낮춰 조정하면 오라가 완성됩니다.

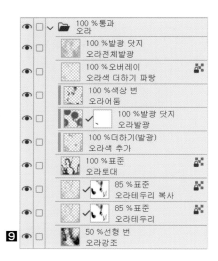

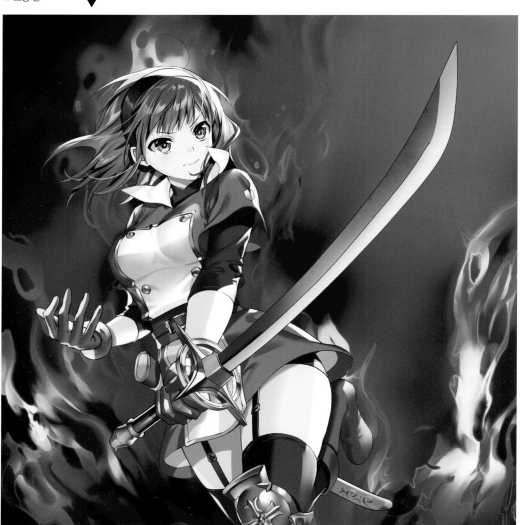

▲ 조정 후

part 2

어둠의 검 이펙트 그리는 법

차례차례 뿜어져 나오는 불길한 오라, 여기서는 어둠에 홀린 검의 이펙트를 그려 갑니다.

1 | 이펙트의 실루엣 묘사하기

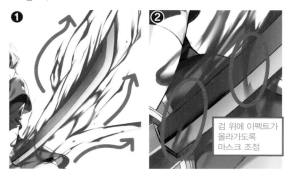

❶

❷

검 위에 이펙트가 올라가도록 마스크 조정

❶ 신규 레이어 [검 이펙트 토대]를 작성합니다 ❶. [연필] 도구의 [진한 연필]을 사용하여 검에서 오라가 피어오르고 방출되는 모습을 이미지화하여 이펙트의 실루엣을 그려 갑니다. 어느 정도 실루엣이 잡히면 [색 혼합] 도구의 [손끝]을 사용하여 중간중간 흔들림이 들어가도록 늘려 갑니다.

❷ 검에 여분의 이펙트가 올라가지 않도록 [Ctrl]을 누르면서 검의 레이어 아이콘을 클릭하여 선택 범위를 작성한 다음 [Ctrl]+[Shift]+[I](선택 범위 반전)를 누르고 [레이어 마스크 작성]으로 마스크를 작성합니다. 칼 위에 이펙트가 올라가는 부분만 마스크를 조정합니다.

2 | 어둠 이펙트 빛나게 하기

❶ [레이어 검 이펙트 토대] 위에 신규 레이어 [발광 1]과 ❷ [발광 2]를 작성해 ❸ 양쪽 모두 합성 모드를 [더하기(발광)]로 하고 [아래 레이어에서 클리핑]을 클릭합니다. [레이어 검 이펙트 토대]의 레이어 아이콘을 클릭하여 묘사 부분의 선택 범위를 작성했다면, 선택 범위 메뉴의 [선택 범위 축소]에서 [축소 폭]을 5로 하고 [캔버스 가장자리에서도 축소] 체크를 끕니다. [레이어 발광 1]을 [Alt]+[Delete]로 청색 계열로 칠하고 필터 메뉴의 [흐리기: 가우시안

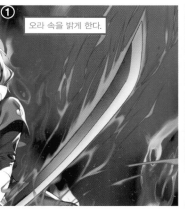

❶

오라 속을 밝게 한다.

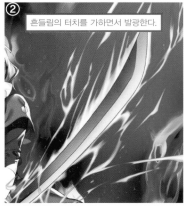

❷

흔들림의 터치를 가하면서 발광한다.

선택 범위 축소

축소 폭(W): 5 > px

축소 타입:

☑ 캔버스 가장자리에서도 축소(O)

▲ 선택 범위 축소

흐리기]로 흐리기를 합니다(이번에는 [흐림 효과 범위: 20]으로 설정했습니다). 이로써 오라의 주위는 그대로, 오라 안은 밝아집니다.

❷ 여기까지는 거의 실루엣의 레이어를 흐릴 뿐이므로 [펜] 도구의 [마커: 평면 마커]의 투명색이나 [색 혼합] 도구의 [손끝]으로 깎거나 늘리면서 불꽃과 같은 흔들림의 터치를 추가합니다. [레이어 발광 2]는 [레이어 검 이펙트 토대]의 레이어 아이콘을 클릭하여 묘사 부분의 선택 범위를 작성하고 [Alt]+[Delete]로 청색 계열로 채웁니다. 필터 메뉴의 [흐리기: 가우시안 흐리기]로 흐리게 하고 오라의 가는 부분에도 심이 남도록 조심하면서 재차 깎거나 늘려 터치를 추가합니다(이번에는 [흐림 효과 범위: 20]으로 설정했습니다). [레이어 발광 1]에서 어느 정도 터치가 추가되므로 [레이어 발광 2]는 실루엣이 너무 많이 나와 딱딱해 보이는 부분만 깎아 줍니다.

3 | 어둠 이펙트의 색감 조정하기

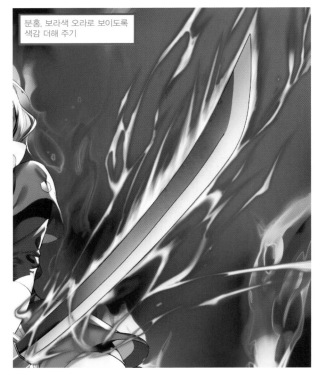

분홍, 보라색 오라로 보이도록 색감 더해 주기

[레이어 검 이펙트 토대]를 복사하고 합성 모드를 [오버레이]로 변경합니다. 레이어명은 [색감 추가]로 변경합니다**4**. 필터 메뉴의 [흐리기: 가우시안 흐리기]로 넉넉하게 흐리게 하고 [색 혼합] 도구의 [손끝]으로 반투명한 부분을 늘려 갑니다(이번에는 [흐림 효과 범위: 50]으로 설정했습니다). 검에 여분의 이펙트가 올라가지 않도록 **1**의 과정과 마찬가지로 마스크를 추가해 둡니다. [레이어 색감 추가] 위에 신규 레이어 [색 넣기]를 작성하여**5** [아래 레이어에서 클리핑]을 클릭합니다. 한 색만으로 부족해 위치에 따라 색감이 바뀌도록 청색이나 분홍 등을 추가해 조정합니다.

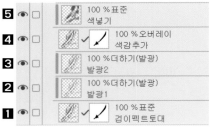

5	👁 ☐	🖼	100 %표준 색넣기
4	👁 ☐	✓ 🗡	100 %오버레이 색감추가
3	👁 ☐	🖼	100 %더하기(발광) 발광2
2	👁 ☐	🖼	100 %더하기(발광) 발광1
1	👁 ☐	✓ 🗡	100 %표준 검이펙트토대

4 | 검은 무늬 이펙트 추가하기

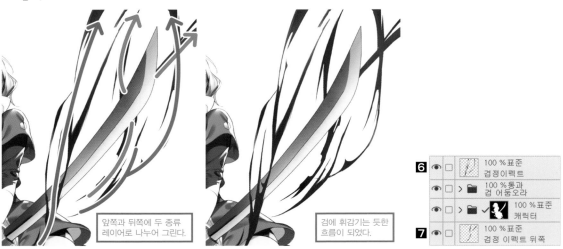

앞쪽과 뒤쪽에 두 종류 레이어로 나누어 그린다.

검에 휘감기는 듯한 흐름이 되었다.

6	👁 ☐	🖼	100 %표준 검정이펙트
	👁 ☐	> 📁	100 %통과 검 어둠오라
	👁 ☐	> 📁 ✓	100 %표준 캐릭터
7	👁 ☐	🖼	100 %표준 검정 이펙트 뒤쪽

▲ 이펙트 흐름의 이미지

신규 레이어 [검정 이펙트]를 작성해**6** [연필] 도구의 [진한 연필]과 [지우개]의 [딱딱함]을 사용하여 검의 주위를 둘러싸는 것과 같은 검은 줄기 모양의 오라 실루엣을 그립니다.
신규 레이어 [검정 이펙트 뒤쪽]을 작성해**7** 검의 뒤쪽에 있는 오라의 실루엣을 동일하게 묘사합니다. 검의 앞과 뒤쪽에 나누어 넣는 것으로 깊이감을 얻을 수 있습니다.
그대로 검정으로 두면 이펙트에서 떠 보이므로, [투명 픽셀 잠금]하고 [에어브러시] 도구의 [부드러움]으로 [레이어 검정 이펙트]에 보라색, [레이어 검정 이펙트 뒤쪽]에 푸른색의 그라데이션을 살짝 넣습니다.

5 | 검은 줄기 이펙트 돋보이게 하기

▲ 조정 전

▲ 조정 후

[레이어 검정 이펙트]를 복사해 아래 배치하고 [레이어 검정 이펙트 테두리]로 ⑧ 레이어 이름을 변경합니다. 필터 메뉴의 [흐리기: 가우시안 흐리기]로 흐리기를 한 후 [색 혼합] 도구

의 [손끝]으로 군데군데 늘립니다. 추가로 [투명 픽셀 잠금]을 클릭해 [에어브러시] 도구의 [부드러움]으로 원하는 색으로 다시 칠합니다(이번에는 [흐림 효과 범위: 40]). 어두운 배경에 어두운 이펙트라면 눈에 띄지 않으므로 이펙트 주위에 테두리 같은 것을 만들면 더욱 보기 쉬워집니다. [레이어 검정 이펙트 테두리]를 복사하고 [레이어 검정 이펙트 테두리 발광]으로 레이어 이름을 변경한 후 ⑨ 합성 모드를 [발광 닷지]로 설정해 테두리를 빛나게 합니다. 같은 순서로 [레이어 검정 이펙트 뒤쪽]에도 테두리를 만들어 둡니다 ⑩. 앞쪽을 눈에 띄게 하고 싶으므로 [레이어 검정 이펙트 뒤쪽]은 빛나게 하지 않습니다.

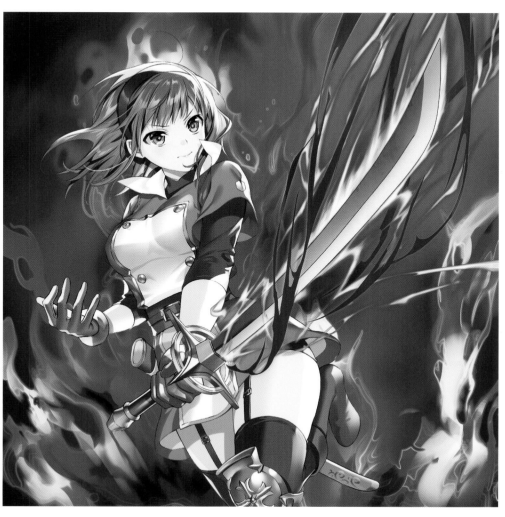

part 3

어둠의 에너지 볼 그리는 법

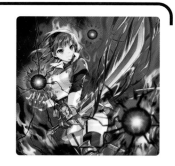

세부까지 신경 쓴 어둠의 에너지를 방사하는 수상한 구체를 그리는 방법을 설명합니다.

1 | 어둠의 공 베이스 묘사하기

▲ 십자 마크를 중심으로 바깥쪽으로 드래그

신규 레이어 [중심점]을 만들어**1** 원형 이펙트를 만들기 위한 기준점인 십자 마크를 그립니다. [레이어 구체 토대]를 작성하고**2** [도형] 도구의 [직접 그리기: 타원]을 선택한 후 [도구 속성]에서 [선/채색]의 [채색 작성]을 선택합니다. [중심부터 시작]과 [종횡 지정]에 체크하고 가로와 세로를 [1.0]으로 하여 십자 마크를 중심으로 진한 보라색 원을 작성합니다.

▲ 도구 속성 [타원]

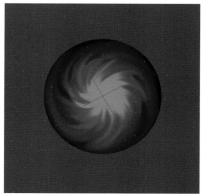

▲ 원 가득 큰 소용돌이를, 중심에는 작은 소용돌이를 묘사해 단계 만들기

[레이어 구체 토대] 위에 신규 레이어 [구체 소용돌이]를 작성하고**3** [아래 레이어에서 클리핑]을 클릭합니다. [연필] 도구의 [연한 연필]로 간단하게 소용돌이 모양을 만들고 [색 혼합] 도구의 [손끝]으로 펴면서 중심에서 소용돌이를 일으키듯이 묘사해 갑니다. 신규 레이어 [구체 소용돌이 2]를 작성하고 합성 모드를 [발광 닷지]로 하여**4** 같은 순서로 중심에 한층 작은 소용돌이를 묘사합니다.

2 | 어둠의 공 그려 넣기

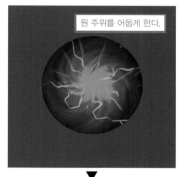

원 주위를 어둡게 한다.

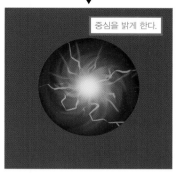

중심을 밝게 한다.

신규 레이어 [구체 그림자]를 작성하고**5** **1**의 과정처럼 클리핑합니다. 합성 모드를 [곱하기]로 하고 [에어브러시] 도구의 [부드러움]으로 공의 바깥 둘레를 어둡게 하여 구체에 입체감을 더합니다. 신규 레이어 [구체 번개]를 작성해**6** 합성 모드를 [더하기(발광)]로 하고 마찬가지로 클리핑합니다. [연필] 도구의 [진한 연필]을 사용하여 십자 마크를 기점으로 한 중심에서 퍼져 나가는 번개와 같은 에너지를 묘사합니다.

신규 레이어 [중심 발광]을 작성하여**7** 마찬가지로 클리핑한 후, [그라데이션] 도구의 [그리기 색에서 투명색]을 선택하고 [도구 속성]에서 [모양]을 [원]으로 설정. [중심부터 시작]에 체크합니다. 그리고 십자 마크에서 바깥쪽으로 드래그하여 원의 중심을 밝게 합니다. 불투명도를 낮추고 중심을 조정합니다.

3 | 링 모양 충격파 추가하기

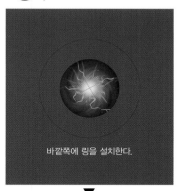

바깥쪽에 링을 설치한다.

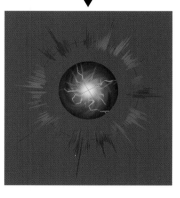

신규 레이어 [링]을 작성하고**8** [도형] 도구의 [직접 그리기: 타원]을 선택한 후 [도구 속성]에서 [선/채색]의 [선 작성]을 선택하고 **1**의 과정처럼 [종횡 지정]과 [중심부터 시작]에 체크하여 기준인 십자 마크를 중심으로 한 원을 공의 주위에 작성합니다.

신규 레이어 [충격파]를 작성하고 **9** [자] 도구의 [자 작성: 특수 자: 방사선]으로 기준인 십자 마크가 교차하는 부분에 자를 작성합니다. [연필] 도구 [진한 연필]로 링 위에 집중선을 묘사한 후 [투명 픽셀 잠금]을 클릭하여 [에어브러시] 도구의 [부드러움]으로 밝은 부분과 어두운 부분을 교대로 색칠합니다.

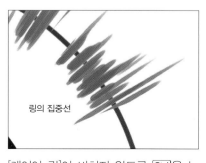

링의 집중선

[레이어 링]이 비치지 않도록 [Ctrl]을 누르면서 [레이어 충격파]의 레이어 아이콘을 클릭해 선택 범위를 정한 다음 [Ctrl]+[Shift]+[I](선택 범위 반전)로 반전시킵니다. [레이어 링]을 선택하고 [레이어 마스크 작성]을 클릭하여 마스크를 만듭니다.

4 | 링 모양 충격파 빛나게 하기

[레이어 충격파]를 복사하고 레이어 이름을 [색 조정]으로 변경한 후 **10** 합성 모드를 [오버레이]로 변경합니다. 필터 메뉴의 [흐리기: 가우시안 흐리기]로 흐리기를 걸고 Ctrl+U(색조·채도·명도)로 색감을 조정합니다(이번에는 [흐림 효과 범위: 17]로 설정했습니다).

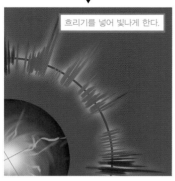

흐리기를 넣어 빛나게 한다.

[레이어 충격파]와 [레이어 링]을 복사해 결합하여 [레이어 충격파 발광]으로 레이어 이름을 변경하고 **11** [레이어 링] 아래 배치합니다. 합성 모드를 [더하기(발광)]로 변경 후 필터 메뉴의 [흐리기: 가우시안 흐리기]로 흐리기를 걸어 빛나게 합니다(이번에는 [흐림 효과 범위: 50]으로 설정했습니다). [투명 픽셀 잠그기]를 클릭하여 마음에 드는 색으로 다시 칠합니다.

5 | 에너지광 흩어지는 모습 추가하기

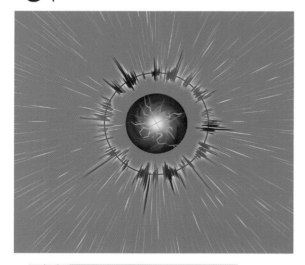

[무지개 이펙트 그리는 법 **3**](P.111)과 같이 [도형] 도구의 [집중선: 파열]을 사용하여 십자 마크의 교차점을 중심으로 한 집중선을 작성합니다. 집중선 레이어 [파열] **12** 오른쪽을 클릭해 [래스터화]하고 [투명 픽셀 잠금]을 클릭한 후. [에어브러시] 도구의 [부드러움]으로 안쪽이 적자색, 바깥쪽이 청자색의 그라데이션이 되도록 다시 칠합니다. [레이어 파열]을 복사하고 [레이어 파열 색 조정]으로 이름을 변경한 후 **13** 합성 모드를 [오버레이]로 하여 이펙트의 색감을 강하게 합니다. 선의 밀도가 균일해 같은 순서로 한 단계 더 작은 집중선을 작성하여 강약을 줍니다. 합성 모드를 [더하기(발광)]로 변경하고 레이어 이름을 [레이어 파열 2]로 변경합니다 **14**. 중심 부근의 밀도가 증가해 구체에서 떨어질수록 빛이 확산되는 표현이 생깁니다. [레이어 파열 2]는 군데군데 구체와 겹쳐 있어 [레이어 마스크 작성]을 클릭하고 [에어브러시] 도구의 [부드러움]으로 부분적으로 마스크를 넣습니다.

6 | 어둠의 공 빛나게 하기

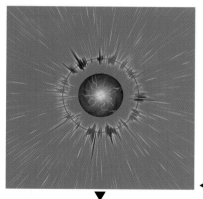

그라데이션과 마스크의 조정으로 어둠의 공을 빛나게 합니다. 빛을 발할 때 지금까지의 묘사가 망가지지 않도록 주의합니다. 빛을 너무 많이 내면 어둠답지 않으므로 빛은 어느 정도 억제합니다.

 ◀ 조정 전

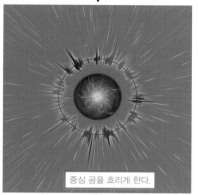

중심 공을 흐리게 한다.

구체가 너무 선명하므로, [레이어 구체 토대]를 복사하고 [레이어 구체 토대] 아래 배치한 후 필터 메뉴의 [흐리기: 가우시안 흐리기]로 흐리게 합니다(이번에는 [흐림 효과 범위: 20]으로 설정했습니다). 레이어 이름을 [레이어 흐리기]로 변경해 두고 **15** 주장이 약하면 [레이어 흐리기]를 복사해 결합시켜 강하게 합니다.

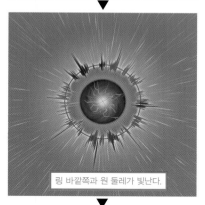

링 바깥쪽과 원 둘레가 빛난다.

[레이어 흐리기] 아래 신규 레이어 [발광 안쪽]을 작성하고 **16** [그라데이션] 도구의 [그리기 색에서 투명색]을 선택해 [도구 속성]에서 [모양]을 [원]으로 설정한 후, 십자 마크의 교차점을 중심으로 바깥쪽으로 드래그해 연한 청색의 그라데이션을 작성합니다. [레이어 마스크 작성]을 클릭하고 [도형] 도구의 [직접 그리기: 타원] 도구를 선택하여 도구 속성 중 [선/채색]의 [채색 작성]을 선택합니다. 그리고 **1**의 과정과 마찬가지로 [종횡 지정]과 [중심부터 시작]에 체크하고 **3**과 **4**에서 작성한 링보다 조금 작은 크기의 원을 투명색으로 마스크 위에 작성하여 원형으로 마스크를 깎습니다. [그라데이션] 도구의 [그리기 색에서 투명색]을 선택하고 십자 마크의 교차점을 중심으로 바깥쪽으로 드래그하여 공이 발광하는 느낌이 되도록 마스크 상에서 그라데이션을 조정합니다.

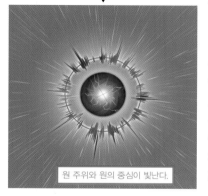

원 주위와 원의 중심이 빛난다.

충격파 위에 신규 레이어 [발광 앞쪽]을 작성하고 **17** 같은 순서로 빛나게 합니다. 마스크의 원은 [레이어 구체 토대]의 원과 겹치도록 작성하고 중심부만 강하게 빛나도록 그라데이션을 조정합니다.

- **17** 100 %발광 닷지 발광 앞쪽
- 100 %통과 충격파
- 100 %통과 파열
- 100 %통과 어둠의 공
- **15** 100 %표준 흐리기
- **16** 46 %표준 발광안쪽

7 | 검은 전격 추가하기

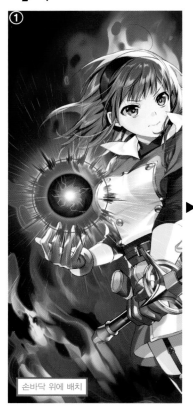

① 손바닥 위에 배치

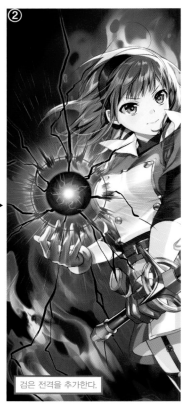

② 검은 전격을 추가한다.

❶ 여기부터는 일러스트에 공을 배치하여 설명합니다. 손바닥 위에서 어둠의 공을 만들어 내듯이 배치해 봅니다.

❷ [레이어 흐리기] 아래 신규 레이어 [전류]를 작성하고 18 캐릭터에 방해가 되지 않게 [펜] 도구의 [G펜]으로 십자 마크의 교차점을 중심으로 한 방사상의 검은 전격 실루엣을 묘사합니다. [레이어 전류]를 복사하고 레이어 이름을 [레이어 전류 테두리 발광]으로 변경한 후 19 합성 모드를 [더하기(발광)]로 변경하고 [레이어 전류] 아래 배치합니다. 필터 메뉴의 [흐리기: 가우시안 흐리기]로 흐리게 하고 [투명 픽셀 잠금]을 클릭해 원하는 색으로 다시 칠합니다(이번에는 [흐림 효과 범위]를 40으로 설정했습니다). 좀 더 강한 색감을 내기 위해 [레이어 전류 테두리 발광]을 복사해 레이어 이름을 [레이어 전류 테두리색]으로 변경하고 20 합성모드를 [선명한 라이트]로 변경하면 색감이 강해집니다.

8 | 방해되는 이펙트 삭제하기

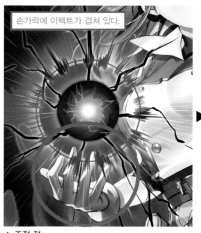

손가락에 이펙트가 겹쳐 있다.

▲ 조정 전

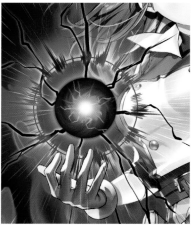

▲ 조정 후

얼굴과 손 등에 겹쳐진 이펙트를 마스크로 지웁니다. [폴더 파열]과 21 [폴더 충격파]에 22 마스크를 작성하여 지워 갑니다. [레이어 발광 안쪽]에서는 23 추가로 손 부분의 이펙트를 삭제합니다.

146

불의 표현

물의 표현

바람의 표현

빛의 표현

어둠의 표현

마법의 표현

날씨의 표현

기타

마무리

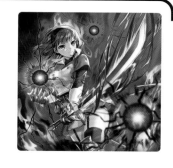

part 4
마무리 그리는 법

여기에서는 어둠의 이펙트를 최종 조정해 봅니다.

1 | 앞과 안쪽에 어둠의 공 배치하기

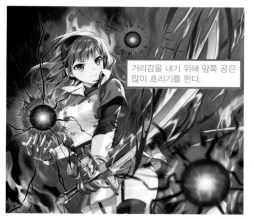

거리감을 내기 위해 앞쪽 공은 많이 흐리기를 한다.

어둠의 공을 폴더째로 Ctrl+C와 Ctrl+V를 하고 캐릭터의 안쪽과 앞쪽에도 배치합니다. 검은 전격은 캐릭터에 방해되지 않도록 7의 과정과 같은 순서로 다시 그립니다. 발광하는 레이어의 색감을 Ctrl+U(색조·채도·명도)로 조정하고 빛을 가감해 조정합니다. 거리감을 내기 위해 앞쪽 공은 레이어를 결합한 후 필터 메뉴의 [흐리기: 가우시안 흐리기]로 흐리게 합니다(이번에는 [흐림 효과 범위: 70]으로 설정했습니다). 조금만 흐리기를 하면 거리감이 별로 나오지 않기 때문에 많이 흐리기를 합니다. 흐리기를 하면 세세한 선의 빛은 사라져 버리므로 나중에 다시 넣어 줍니다.

2 | 캐릭터에 그림자 추가하기

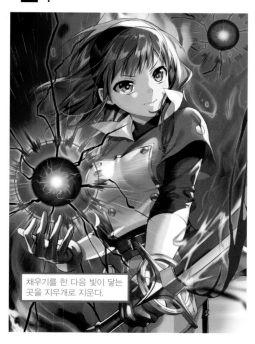

채우기를 한 다음 빛이 닿는 곳을 지우개로 지운다.

[불의 표현 마무리 그리는 법 1](P.27)과 같이 [폴더 캐릭터]에서는 캐릭터 범위에 마스크가 작성되어 캐릭터의 범위 이외에는 그림을 그릴 수 없습니다. [폴더 캐릭터] 안에 신규 레이어 [그림자]를 작성해 **1** 합성 모드를 [곱하기]로 하고 이펙트 색에 가까운 분홍 계열의 색으로 전체를 채웁니다. 캐릭터의 입체감에 맞추어 [지우개] 도구의 [딱딱함]이나 [부드러움]으로 빛이 닿는 부분을 지우고 그림자를 묘사해 갑니다. 추가로 신규 레이어 [그림자 2]를 작성해 **2** 합성 모드를 [색상 번]으로 변경하고 [에어브러시] 도구의 [부드러움]으로 한 단계 더 어두운 그림자를 추가합니다. 색이 조화되도록 불투명도를 낮춰 조정합니다.

		100 % 표준 캐릭터
2		57 % 색상 번 그림자 2
1		100 % 곱하기 그림자

3 | 캐릭터에 이펙트 빛 추가~완성하기

신규 레이어 [빛]을 작성해 **3** 합성 모드를 [오버레이]로 변경하고 [에어브러시] 도구의 [부드러움]으로 어둠의 에너지 구의 빛을 분홍으로 칠해 캐릭터에 맞춥니다. 신규 레이어 [빛 2]를 작성해 **4** 합성 모드를 [발광 닷지]로 변경하고 같은 브러시로 검 이펙트의 빛을 캐릭터의 왼팔 쪽에 넣어 불투명도를 내려 빛의 강도를 조정합니다. 신규 레이어 [하이라이트]를 작성해 **5** [붓] 도구의 [수채: 진한 수채] 등을 사용하여 캐릭터에 어둠의 에너지 공에서 방출된 강한 빛에 의한 하이라이트를 넣어 갑니다. 마지막으로 검날을 이펙트의 색에 맞추기 위해 신규 레이어 [검발광]을 작성한 후 **6** 합성 모드를 [색상 번]으로 변경하고 색이 보라색 계열이 되도록 칼날 부분을 칠합니다. 그리고 신규 레이어 [검 끝 발광]을 추가로 작성해 **7** 합성 모드를 [더하기(발광)]로 변경하고 [에어브러시] 도구의 [부드러움]으로 검 끝만 밝게 하면 완성됩니다.

완성 일러스트

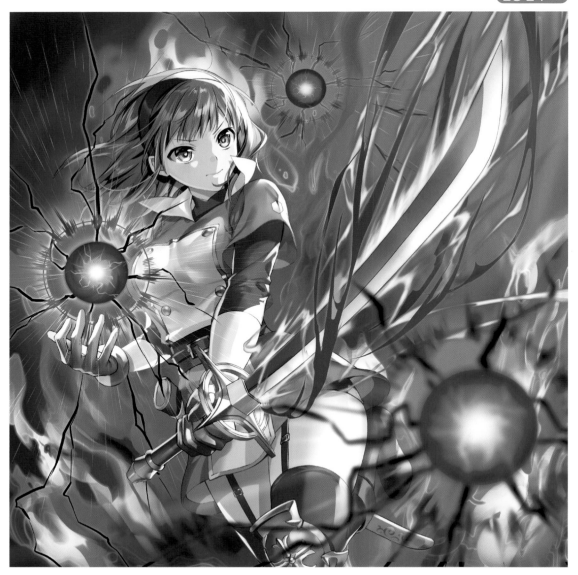

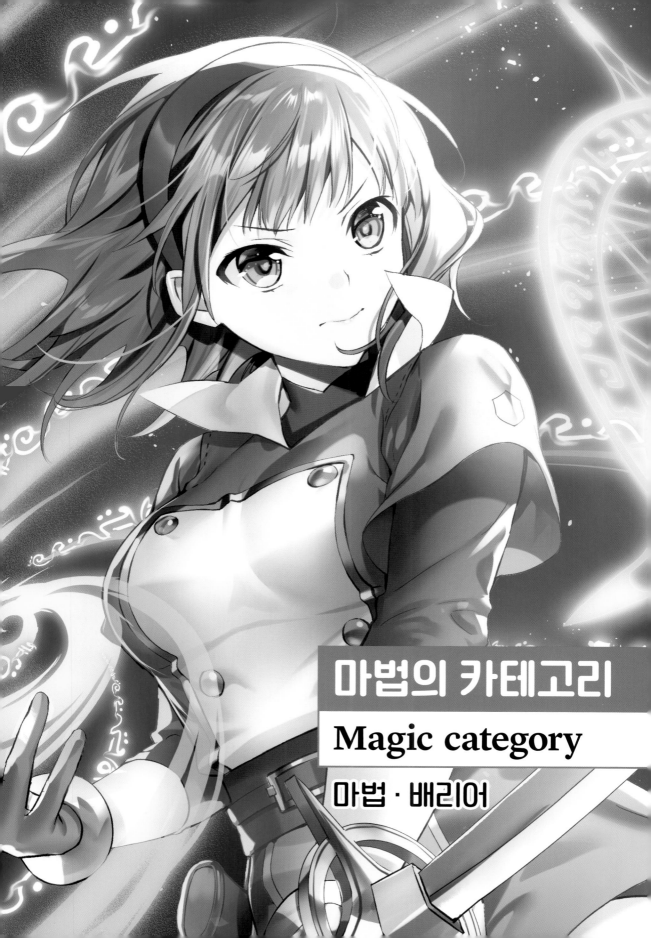

마법의 카테고리
Magic category
마법 · 배리어

마력 이펙트 그리는 법

캐릭터의 배후에 소용돌이치는 마력의 이펙트를 그리고 주문 브러시로
세계관을 더 만들어 갑니다.

1 | 마력 이펙트 실루엣 묘사하기

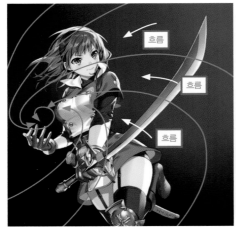

▲ 이펙트 흐름의 이미지

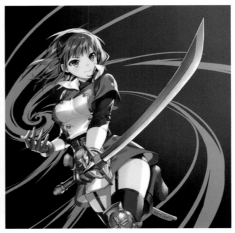

배경은 [에어브러시] 도구의 [부드러움] 등으로 대략
적인 이미지를 작성합니다. [회오리바람 그리는 법 1]
(P.80)과 같은 순서로 검의 끝부분을 밝게 하고 반대쪽
으로 갈수록 채도가 낮아지도록 합니다.

배경 위에 신규 레이어 [소용돌이]를 작성한 후 ■ 합성
모드를 [하드 라이트]로 하고 [펜] 도구의 [G펜]을 사용
해 궤도를 묘사합니다. 궤도의 형태는 오른손에 마력
이 모여 소용돌이를 일으키는 상태를 이미지로 합니다.
소용돌이는 평면적으로 보이지 않도록 앞과 안쪽에서
입체감이 나오도록 의식합니다.

2 | 마력 이펙트 빛나게 하기

가우시안 흐리기로
소용돌이를 빛나게
한다.

[레이어 소용돌이]를 복사하고 아래 배치한 후 합성 모
드를 [더하기(발광)]로 합니다. 레이어 이름을 [레이어 소
용돌이 흐리기]로 변경합니다 ■

■ 100 %하드 라이트
　　소용돌이
■ 100 %더하기(발광)
　　소용돌이 흐리기
■ 40 %표준
　　소용돌이 발광
　　100 %표준
　>　배경

필터 메뉴의 [흐리
기: 가우시안 흐리
기]로 궤도 전체가
희미하게 빛나는
느낌으로 만듭니다
(이번에는 [흐림 효

과 범위: 20]으로 설정했습니다). [레이어 소용돌이 흐리
기] 아래 신규 레이어 [소용돌이 발광]을 작성해 ■ [에
어 브러시] 도구의 [노이즈] 등 입자가 보이는 브러시를
사용해 소용돌이의 흐름에 맞추어 살짝 덧그리듯이 묘
사하여 한층 더 빛나는 상태를 강조합니다. 너무 눈에
띄지 않도록 이번에는 불투명도를 40%로 낮춥니다.

3 | 마력 이펙트에 색감 추가하기

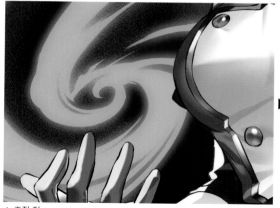

▲ 조정 전 ▲ 조정 후

[레이어 소용돌이] 위에 신규 레이어 [중심]을 작성해 **4** 합성 모드를 [더하기(발광)]로 하고 [아래 레이어에서 클리핑]을 클릭합니다. 이펙트가 모인 소용돌이가 돋보이도록 [브러시] 도구의 [부드러움]으로 소용돌이의 중심을 채도가 낮은 하늘색으로 부드럽게 빛나게 합니다. 같은 순서로 신규 레이어 [어둡게]를 작성하고 **5** [레이어 소용돌이]에 클리핑합니다. 캐릭터의 등 뒤에 돌고 있는 마력의 궤도 이펙트를 보라색으로 칠하고 어둡게 해 캐릭터와 등 뒤 소용돌이의 거리감을 냅니다. 궤도의 색감이 짙고 궤도의 테두리에 짙은 청색이 살짝 들어간 것처럼 보입니다.

▲ 등 뒤의 소용돌이와 거리감

4 | 캐릭터 앞에 마력 묘사 추가하기

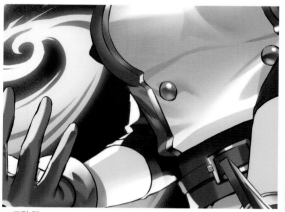

▲ 조정 전

부분적으로 앞에 표시하기

▲ 조정 후

[레이어 소용돌이]를 복사해 캐릭터 위에 배치하고 합성 모드를 [하드 라이트]로 합니다. 레이어 이름을 [레이어 소용돌이 캐릭터 앞]으로 변경합니다 **6**. [레이어 마스크 작성]을 클릭하여 캐릭터 앞으로 나오는 궤도 이외에는 마스크로 깎습니다. 3의 과정과 같은 순서로 신규 레이어 [어둡게 2]를 작성해 **7** [레이어 소용돌이

캐릭터 앞]에 클리핑하고 안쪽에 돌아서 들어가는 이펙트에 진한 보라색 색감을 더합니다.

5 | 빛을 강하고 선명하게 하기

▲ 조정 전

브러시 사이즈를 크게 해서 부드럽게 색을 입힌다.
▲ 조정 후

신규 레이어 [발광]을 작성해 **8** [레이어 어둡게 2] 위에 배치하고 합성 모드를 [오버레이]로 합니다. [에어브러시] 도구의 [부드러움] 등으로 소용돌이의 흐름에 맞춰 살짝 덧그려지도록 색상을 입혀 이펙트 전체의 빛을 강조합니다. 신규 레이어 [앞쪽 발광 강하게]를 작성하고 **9** 합성 모드 [더하기(발광)]로 변경하여 오른쪽 아래 앞에 와 있는 빛을 같은 브러시로 한층 더 강하게 합니다.

6 | 주문 브러시 작성하기

① 먼저 주문 브러시를 제작합니다. 다른 캔버스를 만들어 신규 레이어를 만든 후 검정으로 오리지널 문자를 직선으로 그립니다. 어느 정도 길게 그려 놓아야 반복해서 사용할 때 자연스럽게 보입니다. 위와 아래를 연결할 때 어색하지 않도록 주의합니다. **②** [레이어 속성]의 표현색을 [그레이]로 하고 편집 메뉴의 [소재 등록: 화상]에서 [브러시 끝 모양으로 사용]에 체크한 후 저장 위치를 지정해 문자를 소재로 등록합니다. **③** [데코레이션] 도구 중 하나의 브러시를 복사하고 [보조 도구 상세]의 [브러시 끝]을 방금 제작한 문자로 변경합니다. **④** [도구 속성] 혹은 [보조 도구 상세]의 [스트로크]의 [리본]에 체크한 후 **⑤** [브러시 크기 영향 기준의 설정]에서 [필압]에 체크합니다. 이렇게 하면 브러시는 완성입니다.

▲ 레이어 속성 **②**

▲ 보조 도구 상세 **③**

▲ 도구 속성 [주문 문자] **④**

▲ 브러시 크기 영향 기준의 설정 **⑤**

7 | 주문 추가하기

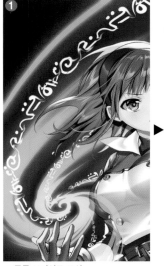

① 주문 브러시로 묘사

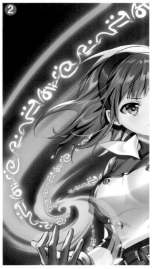

② 흐릿하게 빛나게 한다.

❶ 캐릭터 밑에 신규 레이어 [문자]를 작성하고⑩ 6의 과정에서 작성한 주문 브러시를 사용하여 궤도에 따라 주문을 묘사합니다. 소용돌이의 중심에서 바깥쪽에 걸쳐 글자가 커지도록 필압으로 강약을 넣습니다.

❷ 2의 과정과 같은 순서로 복사한 후에 흐리기를 해 빛나게 합니다(이번에는 [흐림 효과 범위]를 30으로 설정했습니다). 흐리기를 한 레이어는 레이어 이름을 [레이어 주문 흐리기]로 변경합니다⑪. [레이어 주문 흐리기]를 2개 복사 후 결합하여 빛을 강하게 합니다. [투명 픽셀 잠금]을 클릭하고 소용돌이의 중심을 향해 연보라에서 청색이 되도록 색을 다시 칠합니다. 원근감이 생기도록 캐릭터 앞에도 같은 순서로 크게 문자를 추가합니다.

👁 ☐ ∨ 📁	100 %표준 주문	
👁 ☐	100 %더하기(발광) 문자	⑩
👁 ☐	100 %표준 주문흐리기	⑪
👁 ☐ > 📁	100 %통과 궤도	
👁 ☐ > 📁	100 %표준 배경	

8 | 빛 입자 추가하여 화려하게 하기

▲ [물보라]의 빛 입자

배경 위에 신규 레이어 [입자]를 작성하고 합성 모드를 [발광 닷지]로 합니다. [에어브러시] 도구의 [스프레이]와 [물보라]로 궤도를 따라 튀겨 줍니다.

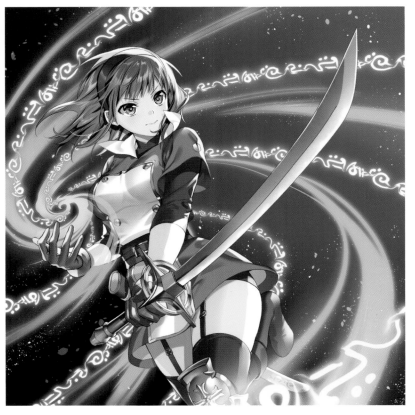

※ 오리지널 브러시와 공식 브러시의 입수 방법은 이 책의 앞부분을 참조해 주세요.

물의 표현
불의 표현
바람의 표현
빛의 표현
어둠의 표현
마법의 표현
날씨의 표현
기타
마무리

part 2
마법진 그리는 법

이 일러스트의 중심이라 할 수 있는 중요한 파츠인 검에 출현하는 오리지널의
빛나는 마법진을 그려 봅니다.

1 | 마법진의 원 제작하기

▶

❶ 신규 레이어 [중심점]을 만들어
1 원형 이펙트를 작성하기 위한 기
준점인 십자를 그립니다. 신규 레
이어 [원]을 작성하고**2** [자] 도구의
[자 작성: 특수 자: 동심원]을 선택
하여 [도구 속성]의 [종횡비 고정]을
체크하고 중심점에서 바깥쪽으로
드래그하여 자를 작성합니다.
❷ 중심점을 기준으로 원을 쉽게 그
릴 수 있어 [펜] 도구의 [G펜] 등 단
단한 브러시를 사용하여 마법진의
원을 묘사합니다.

2 | 마법진에 주문 추가하기

Alt를 누르면서 드래그하여 복사

❶ 다음으로 [마력 이펙트 그리는 법 **6**](P.152)과 같은
순서로 마법진용 주문 브러시를 제작해 둡니다. 작성
시 글자 크기가 바뀌지 않도록 [필압] 설정은 하지 않
습니다.
❷ 신규 레이어 [마법진 문자]를 작성해**3** [레이어 원]
의 자 아이콘을 Alt를 누르면서 [레이어 마법진 문자]
로 드래그하여 자를 복사합니다. 원
을 한 바퀴 도는
것처럼 방금 작성
한 문자 브러시로
주문을 그립니다.

▲ 오리지널 브러시 [마법진 문자]

3 | 마법진에 문양 추가하기

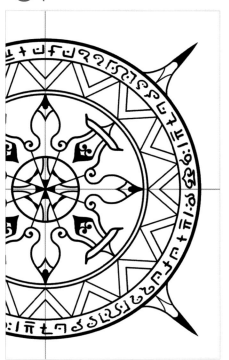

신규 폴더 [문양]을 작성하고 [자] 도구의 [자 작성: 대칭자]를 선택해 [도구 속성]에서 [선 수: 4], [각도 단위: 45]로 설정한 후 중심점에 대칭자를 작성합니다. 선의 개수를 4로 설정함으로써 좌우 상하 4점 모두 대칭 묘사를 할 수 있습니다. 폴더에 자를 작성한 것으로 폴더 내의 레이어에는 대칭자가 모두 적용되므로, 폴더 내에 신규 레이어를 작성해 마법진을 묘사해 갑니다.

▲ 도구 속성 [대칭자]

4 | 대칭이 아닌 문양 추가하기

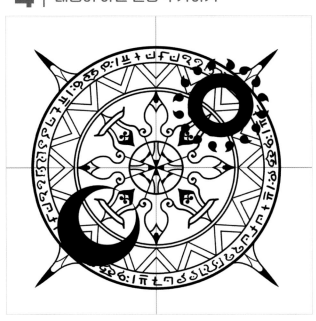

대칭자의 마법진만으로는 부족하면 포인트로 다른 무늬나 마법진을 추가하여 사용합니다. 이번에는 신규 레이어 [태양]과 [달]을 작성하고 [도형] 도구의 [직접 그리기: 타원]을 선택하여 [도구 속성]에서 [선/채색]의 [채색 작성]을 선택합니다. [중심부터 시작]과 [종횡 지정]에 체크하고 가로와 세로를 [1.0]으로 합니다. 검정과 투명한 색으로 원을 만들어 해와 달을 그립니다. 태양광을 하나 작성하여 Ctrl+C와 Ctrl+V하고 편집 메뉴의 [변형: 좌우 반전]을 사용해 배치합니다. 이것을 마법진에 배치하여 소재로 사용할 수 있도록 한 장의 레이어에 결합하여 레이어 이름을 [레이어 마법진]으로 합니다.

※ 오리지널 브러시와 공식 브러시의 입수 방법은 이 책의 앞부분을 참조해 주세요.

5 | 마법진 배치하기

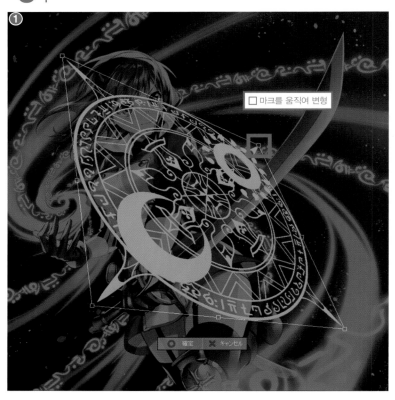

□ 마크를 움직여 변형

○ 確定 ✕ キャンセル

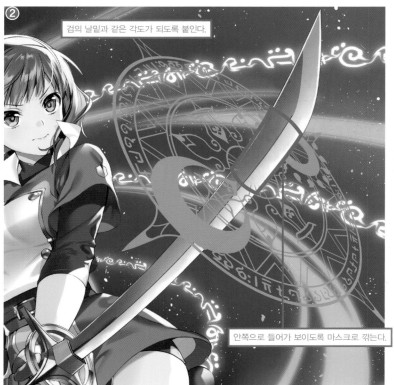

검의 날밑과 같은 각도가 되도록 붙인다.

안쪽으로 들어가 보이도록 마스크로 깎는다.

❶ 일러스트에 [레이어 마법진]을 Ctrl+C와 Ctrl+V하고 [투명 픽셀 잠금]을 클릭하여 청색 계열의 색으로 다시 칠합니다. Ctrl+T (확대·축소·회전)를 누른 후 Ctrl 을 누르면서 변형 중에 표시되는 틀의 □ 마크를 이동시켜 검의 각도에 맞도록 마법진을 변형시킵니다. 이번에는 마법진의 오른쪽 상단에 있는 점을 비스듬하게 왼쪽 아래로 이동시켜 오른쪽 안쪽 방향으로 기울도록 변형하고, 마지막에 회전시켜 검의 각도에 맞춥니다. 검의 날밑과 각도가 같으면 밸런스도 좋아집니다.

❷ 신규 폴더 [마법진]을 작성하고 **8** [레이어 마법진]을 폴더 안으로 이동하여 폴더를 선택한 상태로 [레이어 마스크 작성]을 클릭합니다. 검 주위에 마법진이 발생한 것처럼 보이도록 마스크상에서 안쪽 마법진을 깎습니다.

8 100 % 통과
마법진

100 % 표준
마법진

6 | 마법진 빛나게 하기

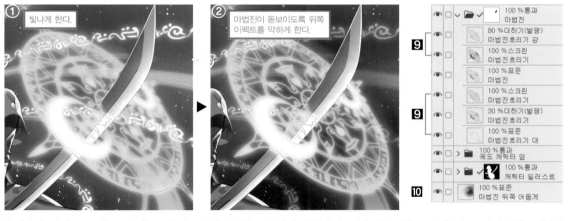

① 빛나게 한다.

② 마법진이 돋보이도록 뒤쪽 이펙트를 약하게 한다.

❶ [마력 이펙트 그리는 법 **7**](P.153)의 주문을 빛내는 방법과 마찬가지로 복사한 것을 흐리게 하고 여러 장을 결합하여 빛나게 합니다**9**. 이번에는 흐리기를 한 레이어를 합성 모드 [스크린]과 [더하기(발광)]로 하고 마법진의 앞과 안쪽에 겹쳐 빛나는 상태를 조정합니다.

❷ 빛나게 한 다음 캐릭터 아래 신규 레이어 [마법진 뒤쪽 어둡게]를 작성합니다**10**. 짙은 보라색을 마법진 아래 부드럽게 칠해 마법진의 빛을 더욱 돋보이게 합니다.

7 | 마법진에 빛 입자 추가하기

가장 위에 신규 레이어 [입자]를 생성하여**11** [마력 이펙트 그리는 법 **7**](P.153)의 주문을 빛내는 방법과 같은 순서로 빛의 입자를 작성합니다. 이번에는 오리지널 브러시의 [물보라 2]를 사용하여 마법진에서 피어오르는 빛의 입자와 캐릭터 앞 빛의 입자를 흩뿌립니다. [레이어 입자]를 복사하고 필터 메뉴의 [흐리기: 가우시안 흐리기]로 흐리기를 합니다**12**(이번에는 [흐림 효과 범위: 30]으로 설정했습니다). 흐리기를 한 레이어를 여러 번 복사하고 결합해 빛을 강하게 합니다. [투명 픽셀 잠금]을 클릭하고 색을 연한 녹색과 연한 하늘색 두 가지 색으로 나누어 칠합니다. 하늘색 흐리기 레이어는 합성 모드를 더하기(발광)로 변경하여 한층 더 빛을 강조합니다. 마스크를 생성하여 일부 빛 입자의 세기를 조정합니다.

※ 오리지널 브러시와 공식 브러시의 입수 방법은 이 책의 앞부분을 참조해 주세요.

마무리 그리는 법

여기에서는 캐릭터의 빛과 그림자를 조정하여 마법 이펙트를 마무리합니다.

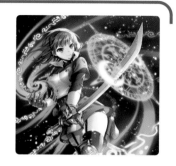

1 │ 캐릭터에 그림자와 이펙트 빛 추가~완성하기

[불의 표현 마무리 그리는 법 1](P.27)과 같이 [폴더 캐릭터 일러스트]에서는 캐릭터의 범위에 마스크를 작성해 캐릭터의 범위 이외에는 그림을 그릴 수 없습니다. 상기 참조 페이지와 같은 순서로 합성 모드 [곱하기]와 ■ [오버레이]의 ② 레이어를 작성하고 그림자와 빛을 추가해 갑니다. [불]의 경우와 달리 하늘색이나 청색 계열의 색으로 표현합니다. 머리카락이나 옷의 흰 부분에는 오버레이의 색이 비치므로 선명한 색을 대담하게 사용합니다. 또한 신규 레이어 [림 라이트]를 작성해 ③ 합성 모드를 [더하기(발광)]로 한 후, [에어브러시] 도구의 [강함] 등을 사용하여 가슴이나 옷깃 등에 하늘색 림 라이트를 추가합니다. 또 이번에는 빛나는 느낌을 강하게 하기 위해 [발광 닷지]나 [선명한 라이트], [스크린] 레이어로 ④ 빛을 거듭하여 강하게 비치는 상태를 표현합니다. 이때 오른손에서 방출되는 마법의 궤도가 영향을 미쳐 화면 왼쪽에서 오른쪽으로 청색 빛이 흘러오는 것을 의식합니다. 또한 검 마법진의 빛이 가장 밝기 때문에, 캐릭터 오른쪽에는 반사의 빛이 닿음을 알 수 있도록 강하게 빛나도록 합니다.

④		100 %스크린 캐릭터 비집고 나오는 빛	
		100 %통과 캐릭터 일러스트	
③		100 %더하기(발광) 림라이트	
		100 %선명한 라이트 청색강강하게	
④		100 %발광 닷지 발광강하게	
		100 %스크린 신체 파랗게	
②		75 %오버레이 캐릭터 빛	
①		100 %곱하기 캐릭터 그림자	
		100 %표준 캐릭터	

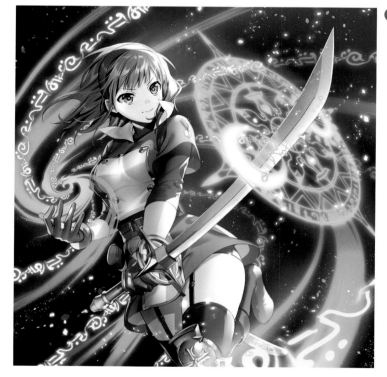

완성 일러스트

빛의 표현

바람의 표현

물의 표현

불의 표현

밤하늘의 표현

마법의 표현

새벽의 표현

기타

마무리

part 1
공격을 튕기는
배리어 그리는 법

여기서는 공격을 튕기는 배리어를 그려 보도록 하겠습니다. 3D 구체 소재를
가이드에 그리는 방법을 설명합니다.

1 | 3D 소재 읽기

반구 배리어를 만들기 위한 가이드로 3D의 구체
소재를 준비합니다. 이를 사용해서 작성해 봅니다.
[구체 소재.fbx]를 CLIP STUDIO PAINT에 드래
그 & 드롭하여 불러옵니다. 그런 다음 [도구 속성]
의 [광원 영향 있음]과 [그림자]의 체크를 제외해
둡니다.

도구 속성 [오브젝트] ▶

2 | 일러스트에 맞추어 3D 소재 조정하기

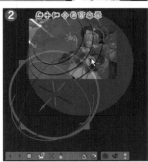

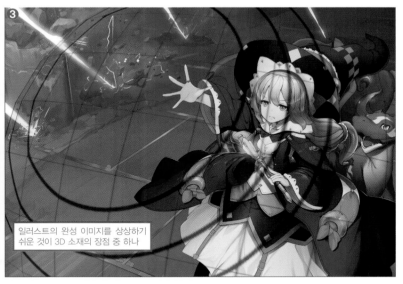

일러스트의 완성 이미지를 상상하기
쉬운 것이 3D 소재의 장점 중 하나

❶ [조작] 도구의 [오브젝트]를 선택하면 3D 오브젝트의
좌측 상단에 아이콘이 나오므로 이를 사용하여 동작합
니다.
❷ 조작하는 방법은 오른쪽 URL의 [CLIP STUDIO
PAINT 레퍼런스 가이드]의 이동 매니퓰레이터 기능을
참조합니다. 반구 모양으로 만들기 위해 화면에서 크게
튀어나오도록 배치하여 조정합니다.

❸ 3D의 구체에는 마법진을 배치하기 위한 기준으로
동심원이 그려져 있으므로, 캐릭터가 펴는 손이 마법
진을 만들어 보일 수 있도록 맞춥니다. 이번 3D 소재
는 어디까지나 작화에 참고하는 정도이므로 이미지가
거칠더라도 신경 쓰지 않아도 괜찮습니다.

이동 매니퓰레이터 기능
(https://bit.ly/34IWdlL)

※ 오리지널 브러시와 공식 브러시의 입수 방법은 이 책의 앞부분을 참조해 주세요.

3 | 공격 이펙트의 실루엣 묘사하기

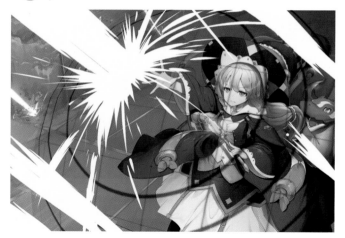

[레이어 구체 소재] 위에 신규 레이어 [빔 공격]을 만들어 **1** [펜] 도구의 [G펜]으로 캐릭터를 공격해 오는 이펙트를 그려 줍니다. 부감 구도이므로 빔의 위쪽은 굵고 아래쪽은 가늘게 합니다. 중간에 있는 큰 빔은 배리어에 맞아 튀는 느낌을 주기 위해 충돌하는 부분에서 배리어의 구형을 따라 흩어지게 합니다.

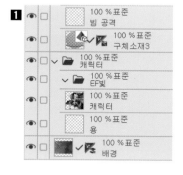

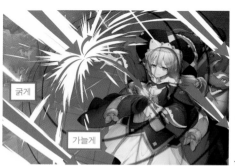

�'빔이 구형을 따라가도록 한다.

4 | 공격 이펙트 그려 넣기

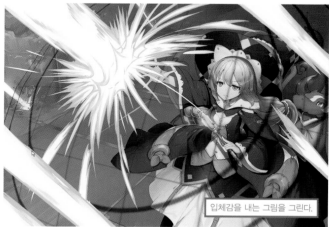

입체감을 내는 그림을 그린다.

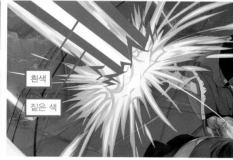

▲ 겉은 진하고 중심은 희게 한다.

실루엣이 정해지면 빔에 입체감을 냅니다. [레이어 빔 공격]의 [투명 픽셀 잠금]을 클릭하고 [붓] 도구의 [두껍게 칠하기: 두껍게 칠하기]와 [지우개] 도구의 [딱딱함]을 사용하여 공격 이펙트의 바깥쪽을 조금 채도가 높은 색으로 테두리를 그립니다. 또한 이펙트의 중심 부분에 흰색 줄기를 넣어 줍니다.

5 | 공격 이펙트에 비치는 느낌 주어 빛나게 하기

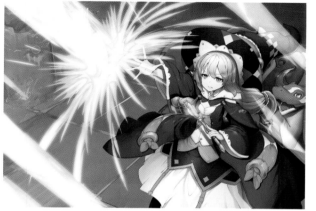

[레이어 빔 공격]을 2회 복사해 세 장의 같은 레이어를 만듭니다. 복사한 레이어를 [레이어 빔 공격]의 상하에 배치합니다. 아래 레이어의 이름을 [빔 흐리기]로 변경하고**2** 합성 모드를 [오버레이]로 바꾼 후 필터 메뉴의 [흐리기: 가우시안 흐리기]를 넣습니다(이번에는 [흐림 효과 범위: 56]으로 설정했습니다). 위 레이어는**3** 합성 모드를 스크린으로 변경하여 불투명도를 낮춥니다. [레이어 빔 공격]의 불투명도도 낮춰 비침 정도를 조정합니다.

▲ 가우시안 흐리기

6 | 빛 강하게 하기

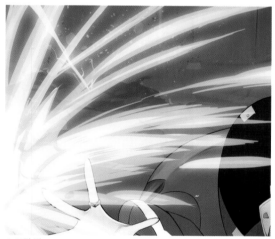

▲ 조정 전

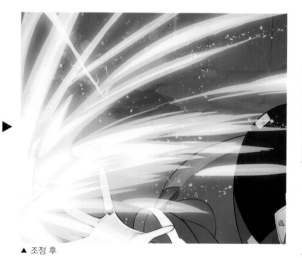

▲ 조정 후

[레이어 빔 흐리기] 아래 신규 레이어 [청색]을 작성하여 **4** [에어브러시] 도구의 [부드러움]을 사용해 청색을 부드럽게 올리고 빔을 희미하고 파랗게 빛나게 합니다. 또한 [에어브러시] 도구의 [물보라]로 입자를 그려 빔이 배리어에 튀는 느낌을 더욱 강하게 합니다.

※ 오리지널 브러시와 공식 브러시의 입수 방법은 이 책의 앞부분을 참조해 주세요.

7 | 공격 이펙트에 앞과 안쪽 거리감 내기

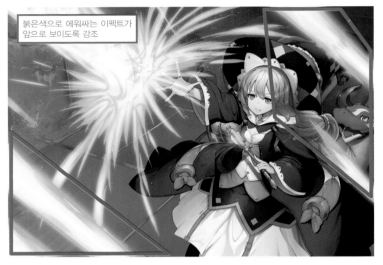

붉은색으로 에워싸는 이펙트가
앞으로 보이도록 강조

[레이어 빔 공격]의 앞의 빔만을 [선택 범위] 도구의 [올가미 선택]으로 선택하고 Ctrl+C와 Ctrl+V하여 레이어 이름을 [레이어 빔 공격 앞쪽]으로 변경합니다**5**. 공격 이펙트의 맨 위에 배치하고 앞쪽 이펙트만 불투명도를 높여 차이를 둡니다. 신규 레이어 [청색 추가]를 작성해**6** 앞쪽의 빔 주위에 [에어브러시] 도구의 [부드러움]으로 청색 아웃라인을 추가해 색을 짙게 합니다. [레이어 빔 공격]과 이중이므로 불투명도를 올리고 [레이어 청색 추가]와 [레이어 빔 공격 앞쪽 복사]로 강조합니다.

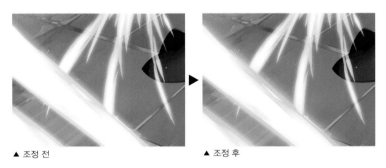

▲ 조정 전　　　　　▲ 조정 후

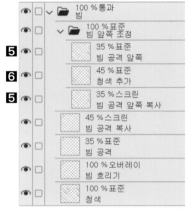

8 | 충격파 추가하기

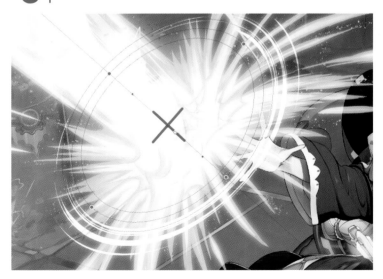

신규 레이어 [파문]을 작성해**7** 합성 모드를 [오버레이]로 합니다. 쏘여지는 이펙트 축에 맞추어 [자] 도구의 [자 작성: 특수 자: 동심원]을 작성하여 이펙트 주변에 충격파 같은 이펙트를 추가합니다.

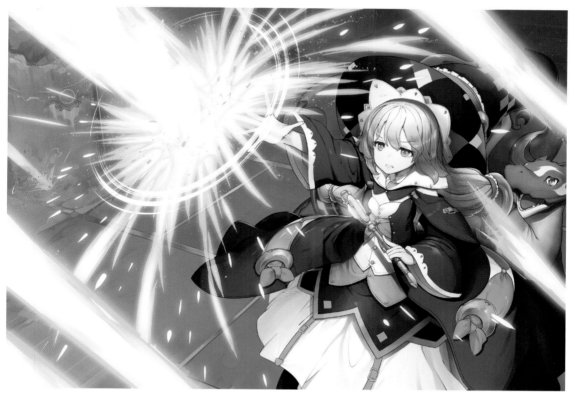

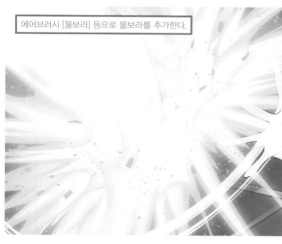

에어브러시 [물보라] 등으로 물보라를 추가한다.

신규 레이어 [먼지]를 작성하고 **8** [에어브러시] 도구의 [물보라]로 흩날린 입자를 추가합니다. 마지막으로 신규 레이어 [방사]를 작성하고 **9** [자] 도구의 [자 작성: 특수 자: 방사선]을 작성하여 튕겨져 흩날리는 듯한 큰 입자를 추가합니다. [레이어 속성]의 [경계 효과]에서 [테두리 두께: 2]로 테두리를 넣습니다. [레이어 방사]를 복사하고 **10** 오른쪽 클릭으로 [래스터화]를 선택한 후 필터 메뉴의 [흐리기: 가우시안 흐리기]로 흐리기를 합니다(이번에는 [흐림 효과 범위: 70]으로 설정했습니다). 흐리기를 한 레이어의 [투명 픽셀 잠금]을 클릭해 빛나게 하고 싶은 색으로 다시 칠하면 완성입니다.

배리어 그리는 법

3D 구체를 기반으로 마법진을 붙여 디테일을 그려 넣습니다.

1 | 장벽의 레이어 마스크 폴더 작성하기

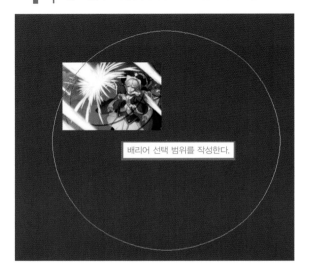

배리어 선택 범위를 작성한다.

신규 폴더 [구체]를 작성합니다. 3D 객체의 형태를 참고해서 [선택 범위] 도구의 [타원 선택]을 선택한 뒤 [도구 속성]에서 [종횡 지정]에 체크해 가로 세로를 [1.0]으로 하여 배리어의 선택 범위를 작성합니다. [레이어 마스크 작성]을 클릭하고 배리어 부분 이외의 묘사를 피하도록 마스크를 작성합니다.

2 | 반투명 배리어 묘사하기

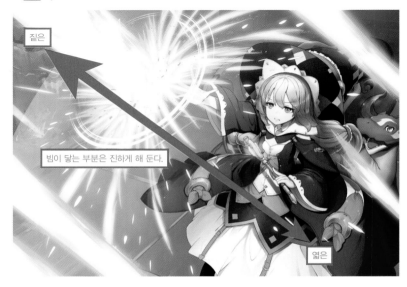

짙은

빔이 닿는 부분은 진하게 해 둔다.

엷은

[폴더 구체] 안에 신규 레이어 [배리어 그라데이션]을 작성해 **2** 합성 모드를 [스크린]으로 합니다. [에어브러시] 도구의 [부드러움]으로 바깥쪽은 진하고 안쪽으로 갈수록 엷어지도록 칠합니다. 바깥쪽과 마찬가지로 빔 공격이 닿는 부분도 짙게 합니다. 이렇게 하면 얇은 막과 같은 배리어를 표현할 수 있습니다. 원하는 농도가 되도록 불투명도를 낮춰 조정합니다.

3 | 배리어 입체감 조정하기

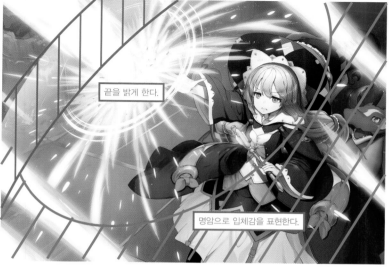

끝을 밝게 한다.

명암으로 입체감을 표현한다.

광원

▲ 배리어의 빛과 그림자의 이미지

배리어에 빛과 그림자를 추가하여 입체감을 강조합니다. [레이어 배리어 그라데이션] 위에 신규 레이어 [배리어 빛]을 작성하고 **3** 동일하게 [에어브러시] 도구의 [부드러움]으로 공 모양의 형태가 제대로 느껴지도록 배리어의 가장자리 주변을 흰색으로 밝게 강조합니다. 그런 다음 [레이어 배리어 그라데이션] 아래 신규 레이어 [배리어 그림자]를 작성해 **4** 합성 모드를 [곱하기]로 합니다. 원형의 형태를 의식하면서 그림자를 추가합니다.

4 | 배경의 비침 정도 조정하기

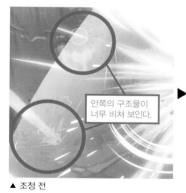

안쪽의 구조물이 너무 비쳐 보인다.

▲ 조정 전

1 👁 ⬜	✓	100 % 통과	구체
3 👁 ⬜		100 % 표준	배리어 빛
2 👁 ⬜		77 % 스크린	배리어 그라데이션
4 👁 ⬜		45 % 곱하기	배리어 그림자
5 👁 ⬜		100 % 표준	배경 억제

[레이어 배리어 그림자] 아래 신규 레이어 [배경 억제]를 작성해 **5** 마찬가지로 [에어브러시] 도구의 [부드러움]으로 너무 잘 보이는 배경을 약하게 합니다.

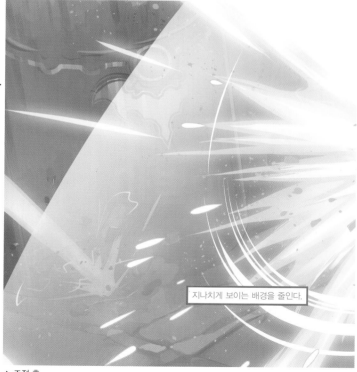

지나치게 보이는 배경을 줄인다.

▲ 조정 후

물의 표현

불의 표현

바람의 표현

빛의 표현

어둠의 표현

마법의 표현

느낌의 표현

기타

마무리

5 | 마법진 작성 사전 준비하기

❶ 마법진을 만들기 위해 새로운 캔버스를 작성합니다. 3D 오브젝트와 어수선한 마법진의 이미지 러프를 새 캔버스에 Ctrl+C와 Ctrl+V로 배치한 후 Ctrl+Alt+C(캔버스 크기 변경)로 3D 소재가 모두 들어갈 수 있도록 캔버스 크기를 크게 합니다.

❷ 신규 레이어 [중심점]을 작성하고 6 마법진을 작성할 때 기준점인 포인트를 캔버스의 중간쯤에 그립니다. 신규 폴더 [마법진]을 작성하고 7 [자] 도구의 [자 작성: 대칭자]를 선택해 [도구 속성]에서 [선 수]를 8개로 한 뒤 [선 대칭]에 체크한 상태에서 방금 그린 기준점 위에 작성합니다. 신규 폴더 [마법진] 안에 신규 레이어

[방사선]과 8 [동심원]을 9 작성합니다. [레이어 방사선]에는 [자] 도구의 [자 작성: 특수 자: 방사선]을 방금 그린 기준점 위에 작성합니다. [레이어 동심원]에는 [자] 도구의 [자 작성: 특수 자: 동심원]을 선택하고 [도구 속성]에서 [종횡비 고정]에 체크한 상태로 동일하게 기준점 위에 작성합니다. 폴더에 대칭자가 적용되어 [대칭 또는 방사선]이나 [대칭 또는 동심원]의 선을 그을 수 있습니다. 신규 레이어 [선대칭만]을 작성해 10 대칭자만 반영되는 레이어도 작성해 둡니다.

6 | 마법진 만들기

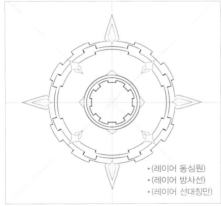

• (레이어 동심원)
• (레이어 방사선)
• (레이어 선대칭만)

▲ 작성한 자의 사용 이미지

❶ 5의 과정에서 작성한 레이어와 자를 이용하여 마법진을 작성합니다. 원의 중심은 빔과 겹쳐 그다지 중요하지 않습니다. 또한 캐릭터의 얼굴과 겹칠 수 있는 안쪽 원과 바깥쪽 원 사이는 약간의 공백을 둡니다.

대강의 형태가 정해지면 세밀하게 묘사해 마법진의 선화를 마무리합니다.

❷ 선화를 그리고 나면 신규 레이어 [발광 부분]을 작성한 뒤 선과 같은 색으로 빛나게 하고 싶은 부분을 빈틈없이 칠하고 불투명도를 내립니다. 이렇게 하면 뒤에서 희미하게 빛나는 부분을 만들 수 있습니다. 마지막으로 [폴더 마법진]과 [레이어 발광 부분]을 선택한 상태로 레이어 메뉴의 [선택 중인 레이어 결합]으로 하나로 결합합니다. 레이어 이름을 [레이어 마법진]으로 합니다.

7 | 3D 오브젝트에 맞게 마법진 변형시키기

평면 모양을 3D 공에 붙여 넣는다.

완성

복잡한 모양도 3D화 가능

❶ 3D 오브젝트로 그려진 원은 격자 수가 8x8인 내접원으로 되어 있습니다. 그 위치에 마법진을 붙여 넣기 위해 [레이어 마법진]을 선택한 상태에서 편집 메뉴의 [변형: 메쉬 변형]을 클릭해 [가로 격자 수]와 [세로 격자 수]를 각각 8로 설정합니다.
❷ 3D 오브젝트의 격자와 마법진의 격자가 겹치도록 제어점을 움직입니다.
❸ 끝의 안쪽에서 찌부러진 점은 끝의 가장자리에 겹칩니다.

8 | 변형시킨 마법진 배리어에 붙여 조정하기

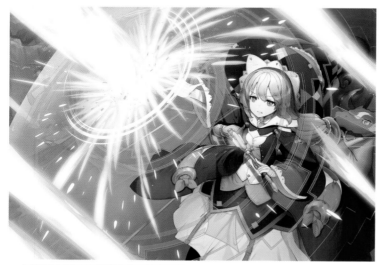

7의 과정으로 변형시킨 [레이어 마법진]을 Ctrl+C로 복사하고 일러스트의 [폴더 구체] 위에 Ctrl+V로 붙입니다. 3D 오브젝트를 기준으로 위치를 조정하고 합성 모드를 [스크린]으로 변경합니다. [레이어 마법진]을 복사해서 아래 배치하여 합성 모드를 [오버레이]로 변경하고 레이어 이름을 [레이어 마법진 발광]으로 변경합니다 **12**. [레이어 마법진 발광]을 필터 메뉴의 [흐리기: 가우시안 흐리기]로 흐리게 합니다(이번에는 [흐림 효과 범위: 96]으로 설정합니다). [레이어 마법진]과 [레이어 마법진 발광]의 [투명 픽셀 잠금]을 클릭하고 반투명의 배리어와 같은 계열색으로 칠합니다.

👁 ☐	∨ 📁 ✓ 🏷	100 % 통과 마법진
11 👁 ☐	▨	100 % 스크린 마법진
12 👁 ☐	▨	100 % 오버레이 마법진 발광
👁 ☐	> 📁 ✓ ⬜	100 % 통과 구체

9 | 방사형 흐리기로 빛에 기세 표현하기

[레이어 마법진]을 복사하고 위에 배치한 후 합성 모드를 [더하기(발광)]로 변경하고 레이어 이름을 [마법진 방사 발광]으로 변경합니다⓭. 필터 메뉴의 [흐리기: 방사형 흐리기]를 클릭하고 붉은 x표를 마법진의 중심으로 이동시킵니다. [흐리기 효과량]은 넉넉하게 조정하고 [흐리기 효과 방향: 바깥쪽 방향]으로, [흐리기 효과 방법: 매끄러움]으로 합니다(이번에는 [흐리기 효과량: 12.60]으로 설정합니다). 흐리기를 한 다음 [투명 픽셀 잠금]을 클릭해 흰색으로 다시 칠합니다. 지금까지의 마법진을 폴더에 정리하고⓮ [레이어 마스크 작성]을 클릭하여 얼굴에 걸린 마법진을 [에어브러시] 도구의 [부드러움]으로 지웁니다.

10 | 배리어 전체 색감 조정~완성하기

신규 레이어 [그라데이션]을⓯ [폴더 구체]의 상하에 작성하고 왼쪽 위와 오른쪽 아래에 [에어브러시] 도구의 [부드러움]으로 그라데이션을 넣어 깊이와 색감을 정돈하면 전체 완성입니다.

완성 일러스트

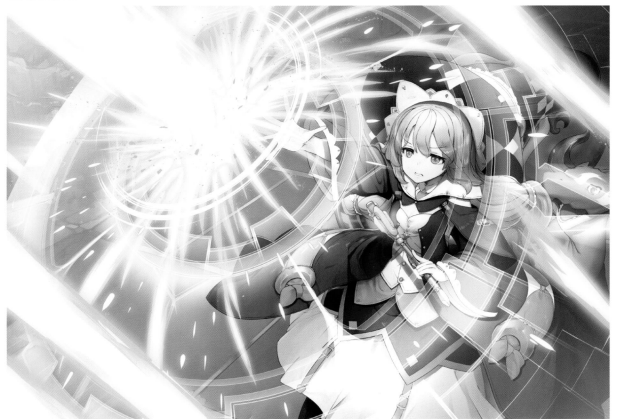

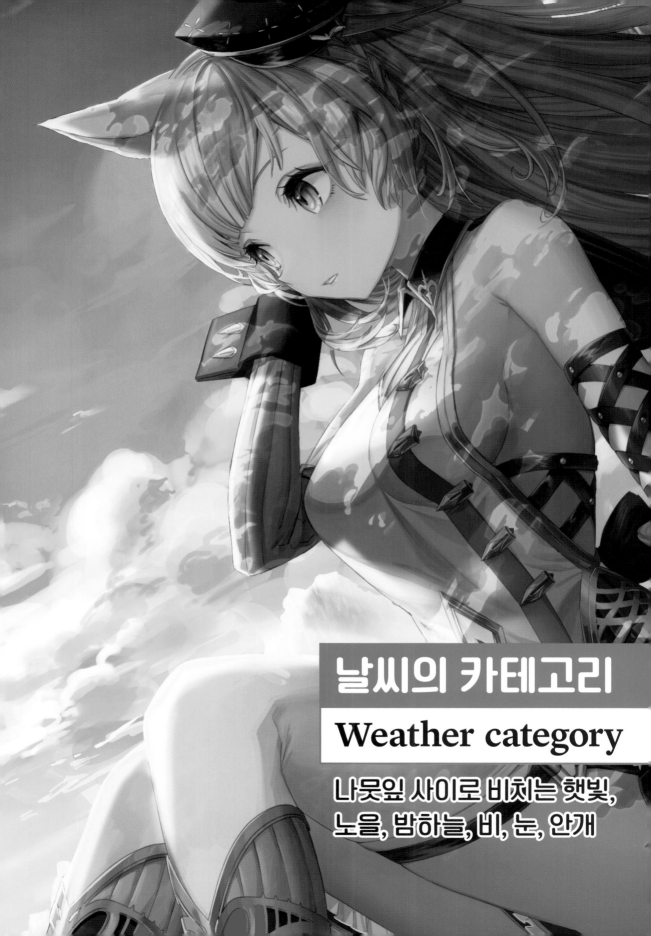

날씨의 카테고리
Weather category

나뭇잎 사이로 비치는 햇빛,
노을, 밤하늘, 비, 눈, 안개

part 1

나뭇잎 사이로 비치는 햇빛 그리는 법

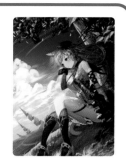

캐릭터 위에 그림자를 그리는 이펙트입니다. 여분의 그림자를 지우는 방법, 색의 조정 등에 대해 설명합니다.

1 | 그림자 대략 넣어 형태 갖추기

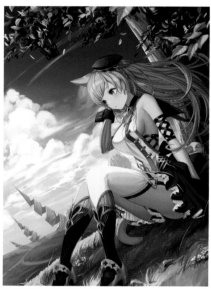

▲ 이펙트를 넣기 전의 일러스트

그림자를 대충 그려 나간다.

❶ 캐릭터 위에 신규 레이어 [그림자]를 작성해 **1** 불투명도를 50% 정도로 낮춥니다. 거기에 [연필] 도구의 [진한 연필]을 사용하여 그림자가 될 만한 곳을 검정으로 대충 그립니다.

❷ 그림자를 [지우개] 도구의 [딱딱함]으로 깎아 나뭇잎 그림자 모양으로 만듭니다. 이때 얼굴 주위나 보여 주고 싶은 장소는 너무 그림자가 들지 않도록 지웁니다.

밝은 부분을 지우개로 지워 나간다.

1

		100 % 표준 앞쪽
		73 % 곱하기 그림자
		100 % 표준 캐릭터
	>	100 % 통과 배경

2 | 여분 그림자 지우기

선택 범위 반전(삭제 범위)

캐릭터+바닥 선택 범위

▲ 알기 쉽도록 선택 범위에 색을 칠한다.

❶ Ctrl을 누르면서 캐릭터의 레이어 아이콘을 클릭합니다. 그런 다음 Ctrl+Shift를 누르면서 지면의 레이어 아이콘을 클릭합니다. 그러면 자동으로 캐릭터+지면의 선택 범위가 생성됩니다.

❷ Ctrl+Shift+I(선택 범위 반전)로 선택 범위가 반전됩니다.

❸ [레이어 그림자]를 선택한 상태로 Delete(소거)를 눌러 캐릭터와 지면에서 벗어난 그림자를 단번에 지웁니다.

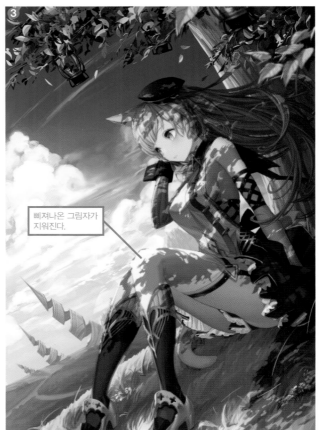

삐져나온 그림자가 지워진다.

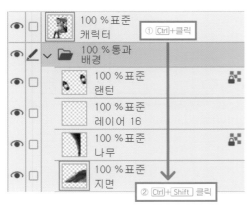

100 %표준
캐릭터
① Ctrl+클릭

100 %통과
배경

100 %표준
랜턴

100 %표준
레이어 16

100 %표준
나무

100 %표준
지면
② Ctrl+Shift 클릭

3 | 그림자 경계에 난색계 단계 만들기

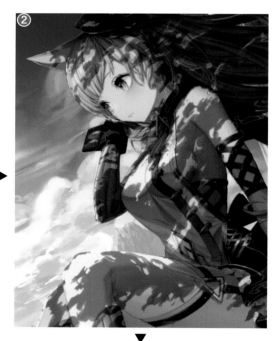

❶ [레이어 그림자] 아래 신규 레이어 [확장]을 작성하고
2 Ctrl 을 누르면서 [레이어 그림자]의 레이어 아이콘을
클릭하여 그림자 부분의 선택 범위를 작성합니다. 선택
범위 메뉴의 [선택 범위 확장]으로 2px 확장하고 [레이
어 확장]을 선택한 상태에서 Alt + Delete (채우기)를 눌
러 적갈색 계열의 색으로 채웁니다.

▲ 선택 범위 확장

❷ 다시 [레이어 그림자]의 레이어 아이콘을 클릭하여
그림자 부분의 선택 범위를 작성합니다. [레이어 확장]
을 선택한 상태로 Delete (소거)를 누르면 확장한 2px의
부분과 반투명으로 그려진 부분만 남습니다.

❸ 마지막에 Ctrl + U (색조·채도·명도)로 익숙한 색으
로 변경한 후 필터 메뉴의 [흐리기: 가우시안 흐리기]로
흐리게 합니다(이번에는 [흐림 효과 범위: 10]). 합성 모
드를 [오버레이]로 하면 그림자의 경계에 따뜻한 색 계
열의 단계가 생겨 빛을 받는 느낌이 연출됩니다. 빛이
부족하면 [레이어 확장]을 복사해 빛을 강하게 합니다.
이번에는 한 번 늘려 [흐림 효과: 가우시안 흐리기]를
걸어 불투명도를 낮춥니다([흐리기 범위: 20]).

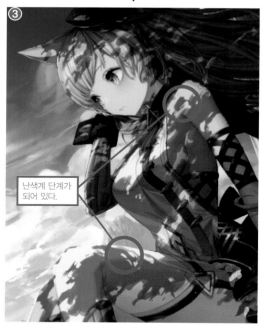

4 | 그림자 색 변경하기

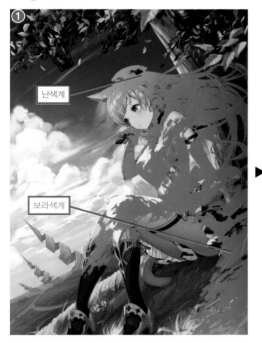

난색계

보라색계

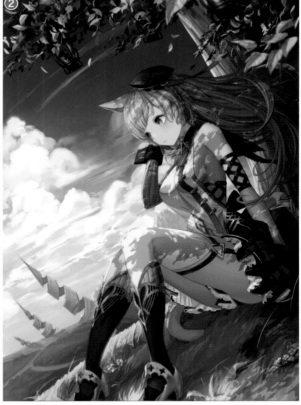

❶ [레이어 그림자]를 선택한 상태로 [투명 픽셀 잠금]을 클릭하고 청색계의 색으로 그림자를 다시 칠합니다. [그라데이션] 도구의 [그리기 색에서 투명색]을 사용하여 빛이 닿는 부분은 따뜻한 계열의 색을 넣고 그림자 부분에는 보라색 계통의 색을 넣습니다.

❷ [레이어 그림자]의 합성 모드를 [곱하기]로 해❸ 불투명도를 조정합니다.

				100 %표준 앞쪽
❸	👁	☐	✎	73 %곱하기 그림자
	👁	☐		100 %오버레이 확장
	👁	☐		100 %표준 캐릭터

5 | 그림자 세기 조정~완성하기

이 언저리를 엷게 한다.

[레이어 그림자]의 그림자가 너무 강한 부분이나 산뜻하지 못한 부분을 [지우개] 도구의 [부드러움] 등으로 엷게 합니다. 이번에는 무릎 주변과 어깨 주변의 그림자가 강하게 보여 엷게 합니다.

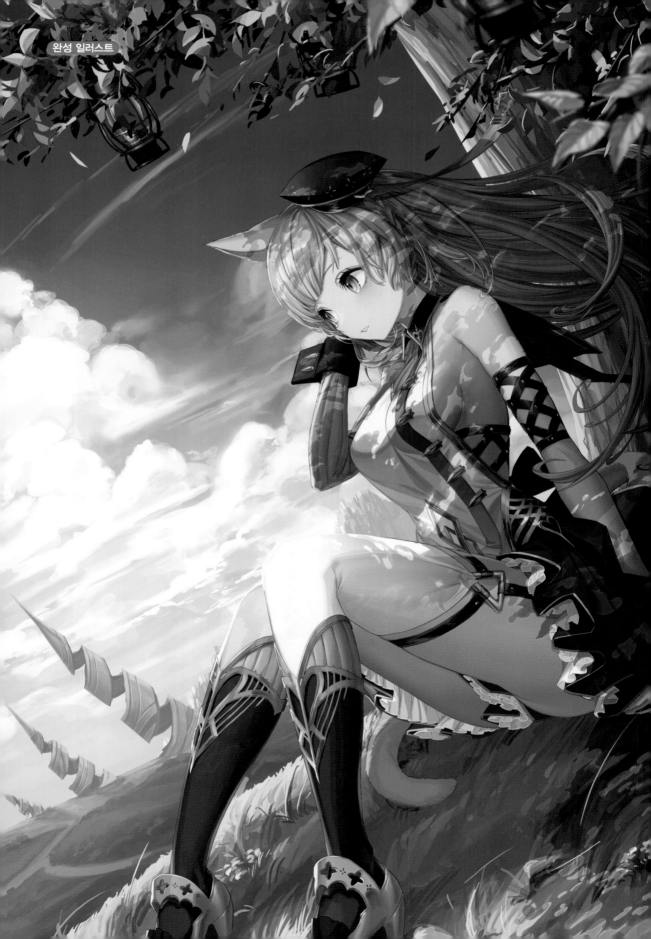

part 2

노을 그리는 법

날씨의 표현

배경의 톤과 캐릭터에 영향을 주는 밝기가 저녁놀 표현의 열쇠입니다.
빛의 방향도 의식하면서 그려 갑니다.

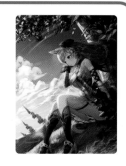

1 │ 하늘 색 변경하기

❶ 하늘이 그려진 레이어 [레이어 하늘]을 복사하고 편집 메뉴의 [색조 보정: 그라데이션 맵]을 기동합니다. 그라데이션 아래 있는 ∧을 클릭하고 색 항목에서 그라데이션의 색상을 마음에 드는 저녁놀이 되도록 조정합니다. 이번에는 보라색▶오렌지▶노란색 그라데이션이 되도록 조정합니다. ∧를 늘리거나 이동하면 더 세세하게 그라데이션을 지정할 수 있습니다. [그라데이션 세트: 하늘색]에서 기호에 가까운 저녁놀을 선택해 거기에서 색 조정을 할 수도 있습니다.

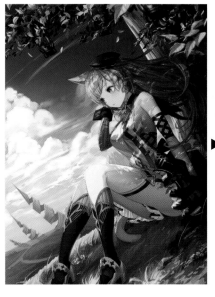

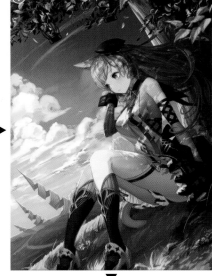

❷ 대략 색상이 정해졌으나 왼쪽 아래가 너무 어두워 조금 밝은색을 추가합니다. 신규 레이어 [노란색]을 작성해 ■ 합성 모드 [오버레이]로 합니다. [그라데이션] 도구의 [그리기 색상]에서 투명색]으로 왼쪽 하단에 노란색의 그라데이션을 추가합니다.

그라데이션 추가

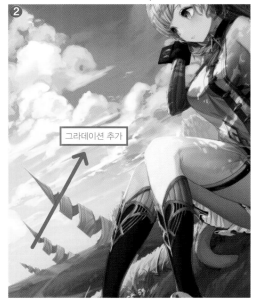

▲그라데이션 맵

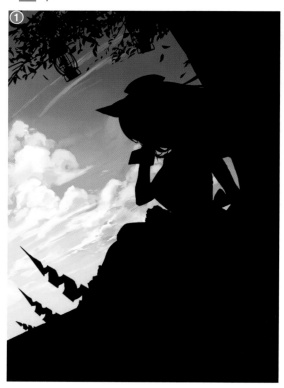

① 역광일 때 그림자를 넣고 싶은 부분(이번에는 하늘 이
외의 배경과 캐릭터 부분)을 선택하기 위해 하늘 이외의
배경과 캐릭터의 레이어를 [폴더 캐릭터+배경]으로 정리
합니다.
정리한 폴더의 아이콘을 Ctrl을 누르면서 클릭하면 폴더
내의 모든 레이어의 선택 범위가 작성됩니다. 선택되면 신
규 레이어 [레이어 역광 그림자]를 작성해 ② Alt + Delete
(채우기)로 검정으로 칠합니다.

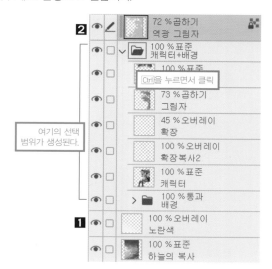

② 그런 다음 불투명도를 70% 정도로 내려 [펜] 도구의
[G펜]이나 [붓] 도구의 [수채: 투명 수채]를 투명색으로 사
용하여 빛이 닿는 부분을 깎아 나갑니다.

③ 빛이 닿는 부분이 깎이면 [레이어 역광 그림자]의 합성
모드를 [곱하기]로 하고 [투명 픽셀 잠금]을 클릭한 후 오
렌지 계통의 색으로 다시 칠합니다. [아래 레이어에서 클
리핑]을 클릭하여 [폴더 캐릭터+배경]에 클리핑합니다.

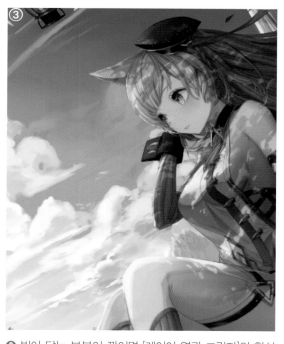

3 | 역광 빛 추가하기

[레이어 역광 그림자]의 레이어 아이콘을 누르면서 클릭하여 그림자 부분의 선택 범위를 작성한 다음 Ctrl + Shift + I (선택 범위 반전)하여 그림자 부분 이외가 선택 범위가 되도록 합니다.

[레이어 역광 그림자] 아래 신규 레이어 [역광 빛]을 작성해 **3** Alt + Delete (채우기)로 선택 범위 부분을 노란색으로 채운 후 합성 모드를 [오버레이]로 합니다. 그림자와 빛의 경계선이 너무 선명하면 [레이어 역광 그림자]와 [레이어 역광 빛]에 필터 메뉴의 [흐리기: 가우시안 흐리기]를 걸어 경계를 조화롭게 만듭니다(이번에는 [흐림 효과 범위: 15]).

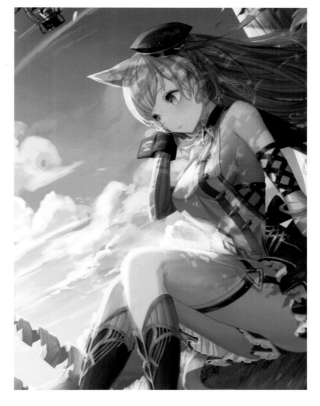

4 | 배경 전체 조정~완성하기

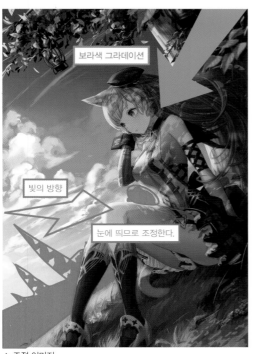

▲ 조정 이미지

제일 위에 신규 레이어 [자색]을 작성해 **4** 합성 모드를 [오버레이]로 합니다. 왼쪽에 태양의 광원이 있어 오른쪽은 그늘지게 합니다. [그라데이션] 도구의 [그리기 색에서 투명색]으로 보라색 그라데이션을 걸쳐 약간 오른쪽 위에 그림자를 넣습니다.

마지막에 안쪽 산이나 배경이 하늘색 계열인 것이 눈에 띄므로 저녁놀의 하늘에 어울리도록 색을 변경합니다. [레이어 역광 그림자]나 나뭇잎 사이로 비치는 햇살에서 만든 [레이어 확장]의 색감도 조정해 저녁놀의 색감에 맞춥니다.

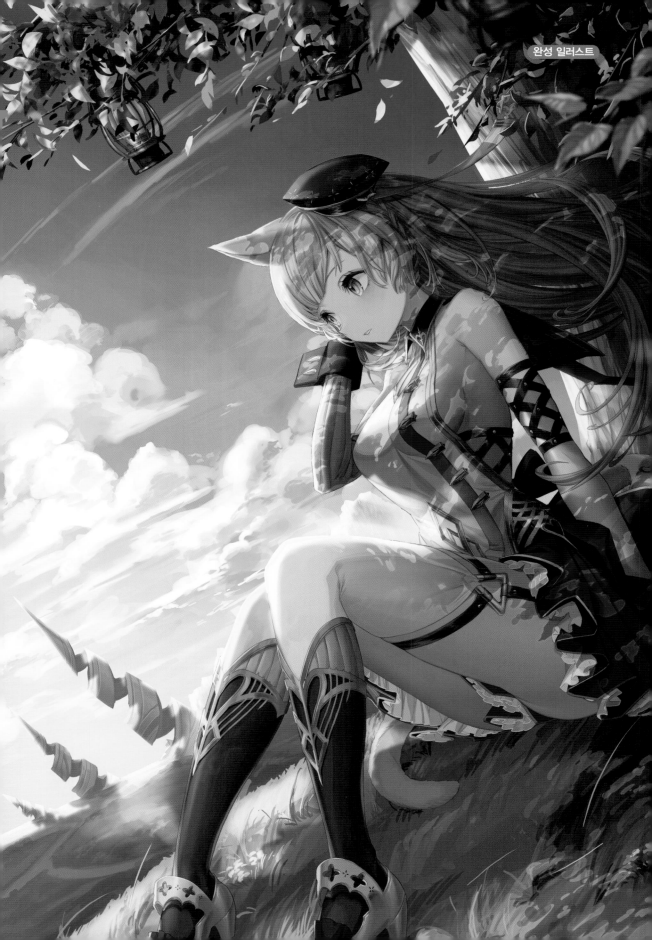

part 3

밤하늘 그리는 법

별과 랜턴 등의 이펙트가 더해지는 밤하늘 아래 캐릭터 그리는 방법을 설명합니다.

날씨의 표현

1 | 성운 작성하기

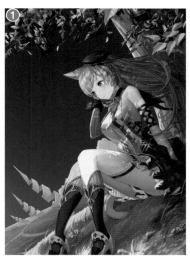
①

▲ [얼룩구름 전체적으로]**2**

▲ [얼룩구름 세밀하게]**3**

❶ 신규 레이어 [하늘]을 작성해**1** 하늘 부분을 채웁니다. [그라데이션] 도구나 [에어브러시] 도구의 [부드러움] 등으로 대략적인 하늘 이미지를 작성합니다.

❷ 그런 다음 [단색 패턴] 소재의 [텍스처: 얼룩구름 1]을 일러스트에 드래그합니다. 제일 위에 텍스처 레이어가 작성되므로 [레이어 하늘] 위로 이동해 [조작] 도구의 [오브젝트]로 텍스처의 구름 크기를 조정합니다. [레이어 얼룩구름 1 전체적으로]와**2** [레이어 얼룩구름 1 세밀하게]를**3** 작성합니다. 크기 조정 후 텍스처를 선택한 상태에서 오른쪽을 클릭해 래스터화를 선택한 후 레이어 속성의 표현 색상을 [그레이]에서 [컬러]로 변경합니다. [레이어 얼룩구름 1 전체적으로]를 합성 모드 [곱하기]나 [색상

번] 등으로 변경한 후 [투명 픽셀 잠금]을 클릭하고 익숙한 색으로 조정합니다.

[레이어 얼룩구름 1 전체적으로] 아래 [레이어 얼룩구름 1 세밀하게]을 배치한 후 합성 모드 [더하기]로 변경하고 동일하게 조화되는 색으로 조정합니다.

또한 성운을 강조하기 위해 텍스처 위에 신규 레이어 [하늘색]을 작성해**4** 합성 모드를 [오버레이]나 [더하기(발광)]로 설정한 후, [에어브러시] 도구의 [부드러움] 등으로 하늘색 계열의 색이나 노란색 계열의 색을 추가해 밝게 해 갑니다.

4 100 %더하기(발광)
하늘색2

4 100 %오버레이
하늘색

2 100 %곱하기
얼룩구름1 전체적으로

3 57 %더하기
얼룩구름1 세밀하게

1 100 %표준
하늘

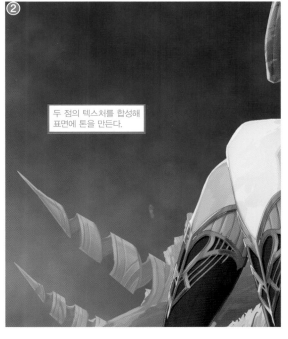
②

두 점의 텍스처를 합성해 표면에 톤을 만든다.

2 | 별 추가하기

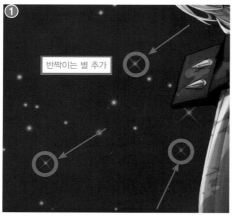

반짝이는 별 추가

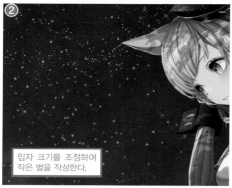

입자 크기를 조정하여 작은 별을 작성한다.

❶ 신규 레이어 [닷지 모드]를 작성하고 합성 모드를 [색상 닷지]로 해❺ 검정으로 전면을 채웁니다. 그런 다음 신규 레이어 [커다란 별]을 작성합니다❻. [아래 레이어에서 클리핑]을 클릭하고 [레이어 닷지 모드]에 클리핑합니다. [에어브러시] 도구의 [스프레이]를 선택하여 [도

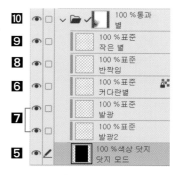

구 속성]에서 [경도]는 낮고 [안티 에일리어싱]은 강하게 설정해 [입자 크기]를 조정하면서 [레이어 커다란 별]을 묘사합니다. [레이어 커다란 별]을 복사하고 레이어 이름을 [발광]으로 변경한 후❼ [레이어 커다란 별] 아래 배치하고, 필터 메뉴의 [흐리기: 가우시안 흐리기]로 희미하게 빛나게 합니다(이번에는 [흐림 효과 범위: 10]). 빛이 약하면 [레이어 발광]을 복사해 조정합니다. 추가로 신규 레이어 [반짝임]을 작성하고❽ 마찬가지로 [레이어 닷지 모드]에 클리핑합니다. [레이어 반짝임]에는 [데코레이션] 도구의 [반짝임 C]로 반짝이는 별을 추가합니다.

❷ 신규 레이어 [작은 별]을 작성하여❾ 같이 클리핑하고 [레이어 커다란 별]과 같은 브러시로 입자 사이즈를 조정한 작은 별을 추가해 갑니다. 마지막으로 지금까지 만든 별의 레이어를 [폴더 별]로 정리해 레이어 마스크를 작성하여🔟 별의 주장이 너무 강한 부분을 조정합니다.

3 | 다른 색 별과 별똥별 추가하기

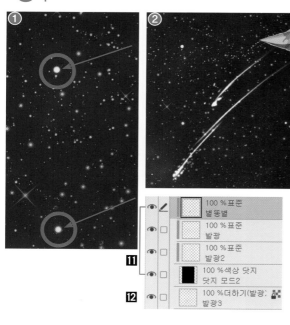

❶ 같은 색의 별만 있으면 단조로우므로 신규 레이어 [색 별]을 작성하고 [펜] 도구의 [G펜] 등으로 노란색이나 빨간색 등 다른 색의 별을 묘사합니다. 커다란 별의 경우와 같이 복사한 후 가우시안 흐리기로 빛나게 합니다(이번에는 [흐림 효과 범위: 20]). 빛나게 한 레이어는 합성 모드의 [더하기(발광)]로 변경합니다. 이번에 빨간 별은 빛나는 부분만 빨갛게 합니다.

❷ 다음으로 별똥별을 묘사하기 위해 **2**의 과정과 같은 순서로 닷지 모드 레이어를 작성하고 묘사하는 레이어를 클리핑합니다. [에어브러시] 도구의 [강함] 등으로 유성을 묘사한 후 **2**의 과정과 같은 순서로 빛나게 합니다⓫.
별똥별을 강조하기 위해 [레이어 닷지 모드 2] 아래에 신규 레이어 [발광 3]을 작성해⓬ 합성 모드 [더하기(발광)]로 설정하고 [에어브러시] 도구의 [부드러움] 등으로 분홍 계열의 색을 추가합니다.

4 | 캐릭터와 배경의 밝기 조정하기

하늘 이외의 배경과 캐릭터를 [폴더 캐릭터+배경]으로 정리하고 **13** 그 위에 신규 레이어 [전체 그림자 추가]를 작성하여 **14** [폴더 캐릭터+배경]에 클리핑합니다. 지

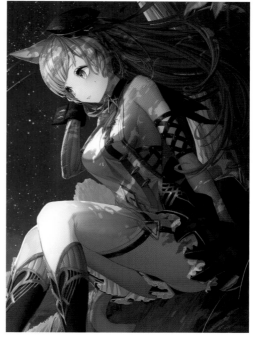

금 이대로라면 하늘과 비교해 너무 밝으므로 합성 모드를 [곱하기]로 해 푸른 계열의 색으로 채웁니다. 얼굴 등 그다지 어둡게 하고 싶지 않은 부분에는 [지우개] 도구의 [부드러움] 등을 사용해 깎고 불투명도를 내려 농도를 조정합니다. 그런 다음 신규 레이어 [레이어 파란 느낌 추가]를 작성하고 **15** [폴더 캐릭터+배경]에 클리핑합니다. 전체적으로 푸른 느낌을 넣기 위해 합성 모드를 [오버레이]로 해 청자색 계열의 색으로 칠합니다. 이쪽도 불투명도를 낮춰 농도를 조정합니다. 전체가 어두우면 캐릭터가 눈에 띄지 않으므로 캐릭터를 두드러지게 하기 위해 **2**의 과정과 같은 순서로 [레이어 닷지 모드 3]을 작성하고 묘사하는 레이어를 클리핑하여 **16** 캐릭터의 얼굴이나 가슴 그리고 무릎 등 제대로 보이고 싶은 부분을 [에어브러시] 도구의 [부드러움] 등으로 부드럽고 밝게 만듭니다.

5 | 랜턴 빛내기

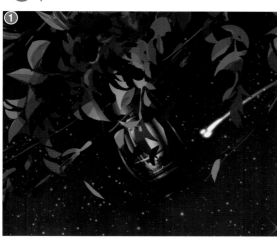

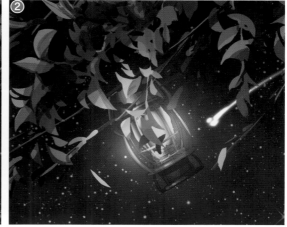

❶ 신규 레이어 [랜턴]을 작성해 **17** 합성 모드를 [오버레이]로 설정합니다. [에어브러시] 도구의 [부드러움] 등을 사용하여 노란색 계열의 색으로 랜턴 부분과 랜턴의 빛이 떨어지는 캐릭터의 머리나 어깨 등에 빛을 추가합니다.

❷ 신규 레이어 [랜턴 2]를 작성해 **18** 합성 모드를 [선형 라이트]로 설정합니다. [에어브러시] 도구의 [부드러움] 등을 사용하여 노란색 계열의 색으로 랜턴 주위가 희미하게 밝아진 모습을 표현합니다.

제대로 빛나게 하기 위해 다시 **2**의 과정과 같은 순서로 닷지 모드 레이어를 작성하고 묘사하는 레이어를 클리핑합니다. [에어브러시] 도구의 [부드러움] 등을 사용하여 **19** 랜턴 주위의 빛을 강조합니다.

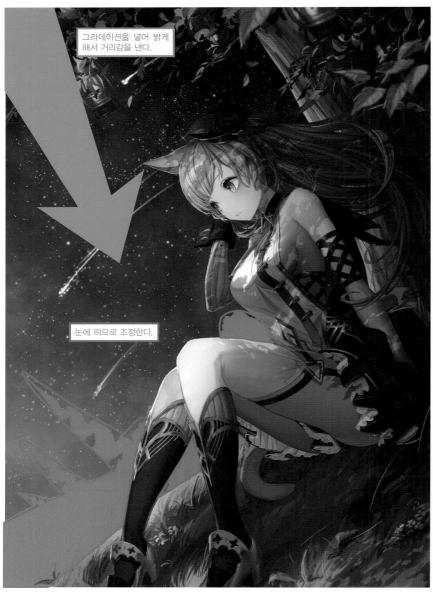

그라데이션을 넣어 밝게
해서 거리감을 낸다.

눈에 띄므로 조정한다.

▲ 조정 이미지

20	👁 ☐	38 % 더하기 공기감
	👁 ☐ ❯ 📁	100 % 통과 랜턴빛

제일 위에 신규 레이어 [공기감]을 작성해 [20] 합성 모드를 [더하기]로 합니다.

왼쪽 위의 나뭇잎은 캐릭터에서 멀어 조금 거리감을 내기 위해 [그라데이션] 도구의 [그리기 색에서 투명색]으로 청색 그라데이션을 넣어 왼쪽 위를 조금 밝게 해 불투명도를 낮춰 농도를 조정합니다.

마지막에 안쪽의 산이나 배경이 하늘색 계열인 것이 눈에 띄므로 밤하늘에 어우러지도록 색을 변경합니다. [나뭇잎 사이로 비치는 햇살] 때 작성한 [레이어 확장]의 색감도 조정해 나뭇잎 사이로 비치는 햇살이 별로 눈에 띄지 않게 완성합니다.

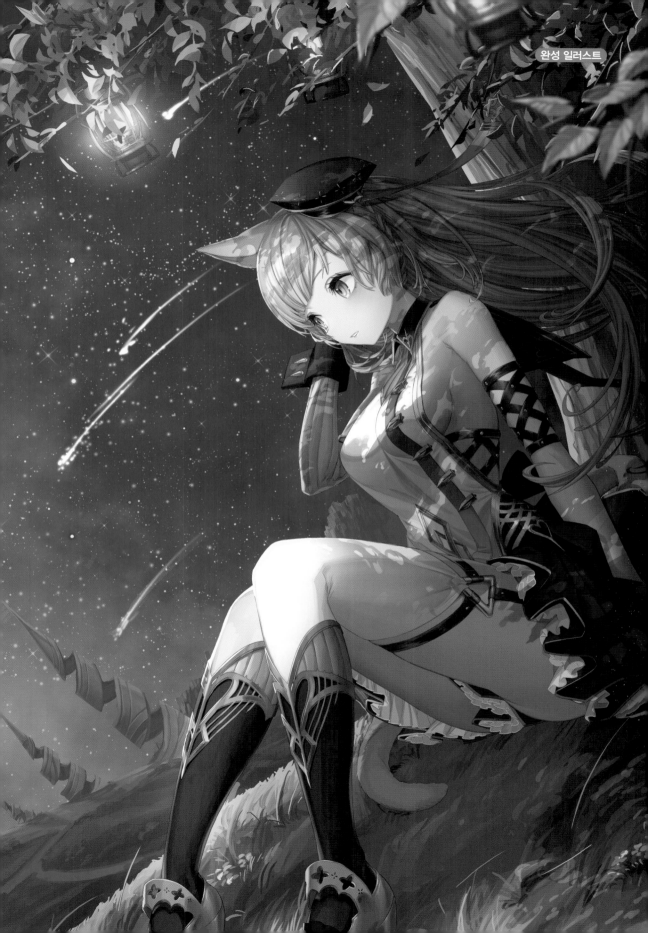

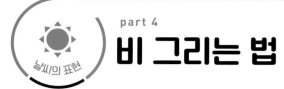

비 그리는 법

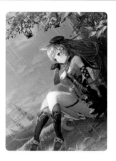

배경에 입체감 없이 장마 날씨의 풍경을 그립니다. 비를 유선 도구로
묘사해 봅니다.

1 │ 하늘 묘사하기

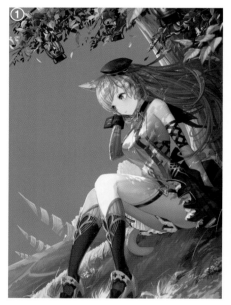

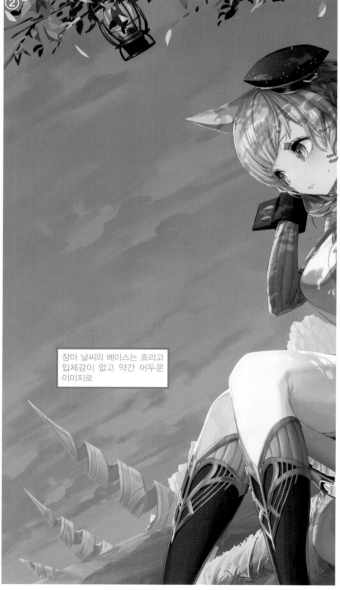

❶ 신규 레이어 [하늘]을 작성하고 흐린 이미
지가 되게 하늘을 회색으로 채워 나갑니다.
❷ [붓] 도구의 [수채: 투명 수채]로 구름을
묘사합니다. 하늘 전체가 흐린 이미지이므로
입체감이 별로 없고 어두운 구름이 깔린 이
미지로 그립니다.

> 장마 날씨의 베이스는 흐리고
> 입체감이 없고 약간 어두운
> 이미지로

2 | 캐릭터 뒤쪽에 비 추가하기

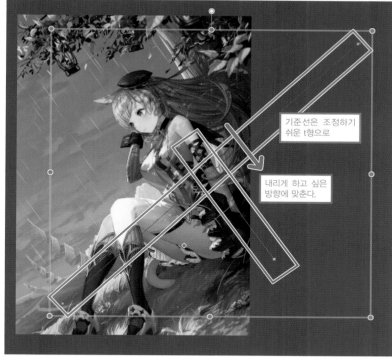

기준선은 조정하기 쉬운 t형으로

내리게 하고 싶은 방향에 맞춘다.

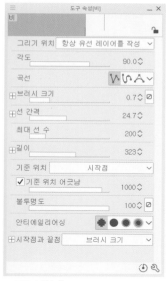

▲ 도구 속성 [비]

우선 [도형] 도구의 [유선: 비]를 사용하여 안쪽의 자잘한 비를 묘사합니다.

그리고 싶은 위치에 기준선을 그으면 유선 레이어가 자동으로 작성되므로 [조작] 도구의 [오브젝트]로 선의 방향이나 범위를 조정하고 선의 굵기나 길이의 형태를 [도구 속성]에서 조정해 갑니다. 이번에는 두 번 작성합니다.

여기에서는 안쪽에서 내리는 비를 그리므로 캐릭터 아래에 레이어를 작성하도록 합니다.

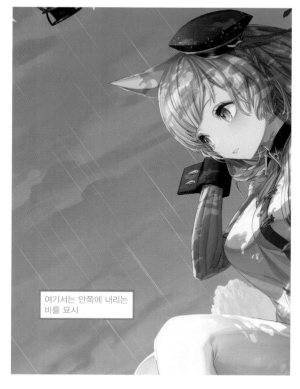

여기서는 안쪽에 내리는 비를 묘사

3 | 캐릭터 앞에 비 추가하기

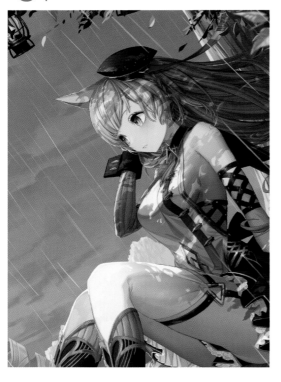

캐릭터 위에 신규 레이어 [비 앞쪽]을 작성합니다■. 안쪽의 비와 같은 방향으로 내리도록 의식하면서 [펜] 도구의 [G펜] 등으로 비를 추가해 나갑니다.

너무 흰색이면 비가 눈에 띄므로 신규 레이어 [주장 조정]을 작성해② [레이어 비 앞쪽]에 클리핑하고 회색계의 색으로 채운 후 불투명도를 내려 농도를 조정합니다. 너무 약하게 하고 싶지 않은 부분만 [지우개] 도구의 [부드러움] 등으로 깎아 나갑니다. 또 반대로 눈에 띄고 싶은 부분만 다른 레이어로 묘사하면③ 비의 거리감을 조정할 수도 있습니다.

4 | 튕기는 비 추가하기

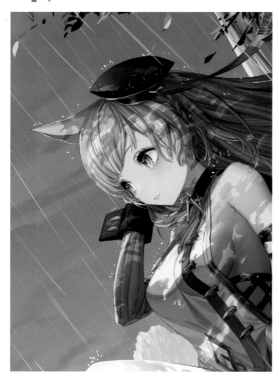

❶ 신규 레이어 [튀는 비]를 작성하고 [펜] 도구의 [G펜] 등으로 캐릭터의 몸이나 지면에 부딪혀 튀어 오르는 비를 묘사합니다.

❷ 또한 추가로 신규 레이어 [튀는 비 그림자]를 작성하고 물에 비치는 느낌을 내기 위해 빗방울에 그림자를 묘사합니다.

◀ 땅에 부딪혀 튀는 비

5 │ 캐릭터와 배경의 밝기 조정하기

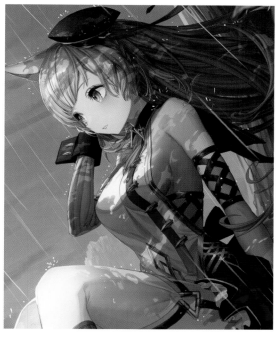

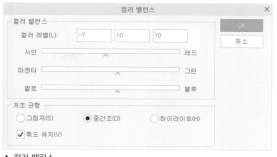

▲ 컬러 밸런스

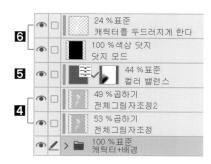

[밤하늘 그리는 법 4](P.181)와 같은 순서로 [레이어 전체 그림자 조정]을 추가합니다 **4**. 이번에는 청색 계열에 더해 녹색 계열의 색도 같은 순서로 작성합니다.

그런 다음 피부 등의 붉은 기를 줄이기 위해 레이어 메뉴의 [신규 색조 보정 레이어: 컬러 밸런스]로 색감을 조정합니다 **5**. 레드와 마젠타를 줄이고 블루를 조금 강하게 해 봅니다. 필요 없는 부분은 마스크로 깎아 내고 불투명도를 낮춰 농도를 조정합니다.

더욱이 전체가 어두컴컴하면 캐릭터가 눈에 띄지 않으므로 [밤하늘 그리는 법 4]처럼 캐릭터를 두드러지게 조정합니다 **6**. 하늘의 색에 맞추어 [밤하늘 그리는 법]만큼 어두워지지 않도록 주의합니다.

6 │ 랜턴 빛내기

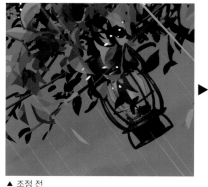

▲ 조정 전

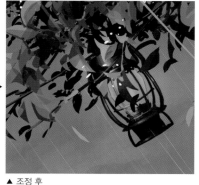

▲ 조정 후

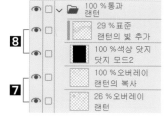

[밤하늘 그리는 법 5](P.181)와 같은 순서로 합성 모드 [오버레이]로 랜턴을 빛나게 합니다.

하늘이 밝아 합성 모드 [선형 라이트]라면 색이 너무 강하게 나오므로, 여기에서는 [선형 라이트]를 사용하지 않습니다. [오버레이]와 **7** 닷지 모드 레이어로 **8** 희미하게 빛을 냅니다.

187

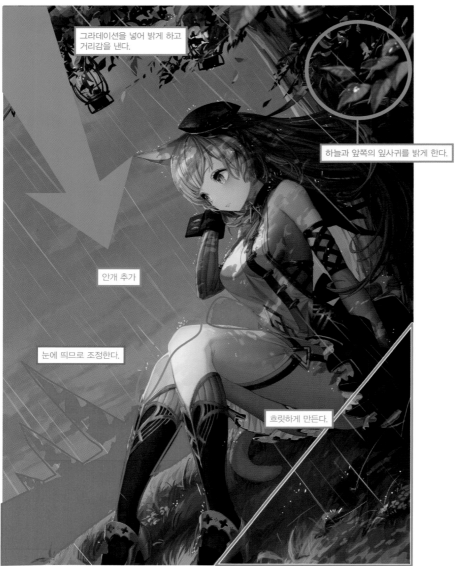

그라데이션을 넣어 밝게 하고 거리감을 낸다.

하늘과 앞쪽의 잎사귀를 밝게 한다.

안개 추가

눈에 띄므로 조정한다.

흐릿하게 만든다.

▲ 조정 이미지

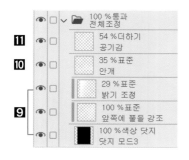

		100 %통과 전체조정
11		54 %더하기 공기감
10		35 %표준 안개
9		29 %표준 밝기 조정
		100 %표준 앞쪽에 풀을 강조
		100 %색상 닷지 닷지 모드3

여기서도 [밤하늘 그리는 법 **2**](P.180)와 같은 순서로 닷지 모드 레이어를 작성 하고 **9** 묘사하는 레이어를 클리핑합니다. 전체가 너무 어두컴컴하므로 약간 강약을 넣습니다. 하늘과 앞의 잎이 밝아지도록 [에어브러시] 도구의 [부드러움] 등으로 부드럽게 밝게 만듭니다. 그런 다음 촉촉한 비의 습기감이 나오도록 미 세한 물보라로 하얗게 된 표현을 넣어 갑니다. 신규 레이어 [안개]를 작성한 다 음**10** 오른쪽 아래 지면 부근에 [그라데이션] 도구의 [그리기 색에서 투명색]으 로 흰색 그라데이션을 넣고 불투명도의 농도를 조정하여 안개 느낌을 표현합 니다. 다리 부분에도 안개를 추가하여 공기감을 줍니다**11**.

마지막에 안쪽의 산이나 배경이 하늘색 계열인 것이 눈에 띄므로 흐린 하늘과 어우러지도록 색을 변경합니다. 나뭇잎 사이로 비치는 햇빛에서 작성한 [레이 어 확장]의 색감도 조정하여 나뭇잎 사이로 비치는 빛이 별로 눈에 띄지 않게 해서 완성합니다.

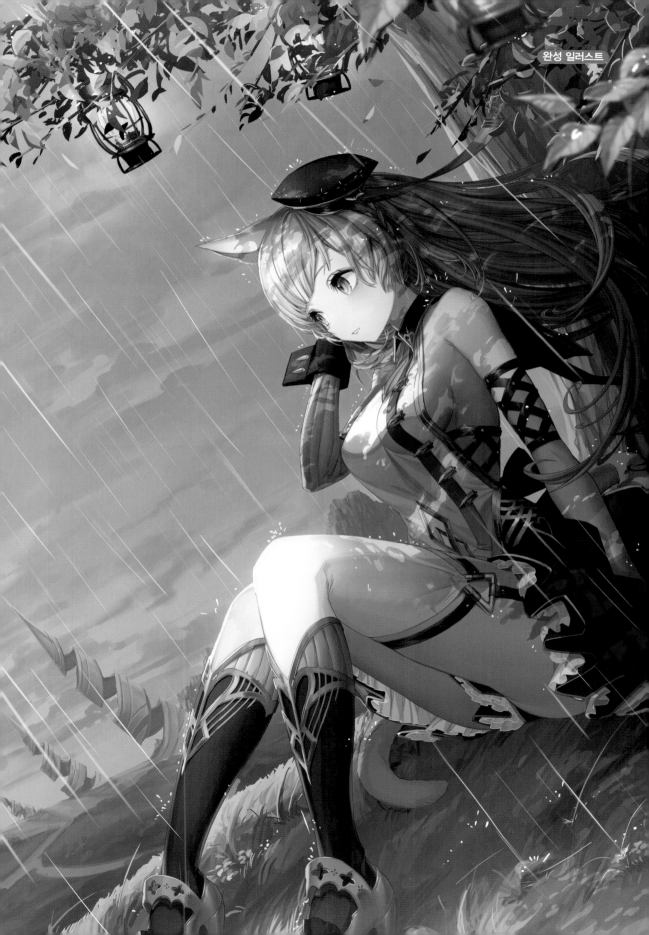

눈 그리는 법

비와 마찬가지로 약간 어두운 흐린 하늘이지만 크고 작은 눈의 묘사와 흐릿하게
움직임 있는 표현을 연출합니다.

1 │ 하늘 묘사하기

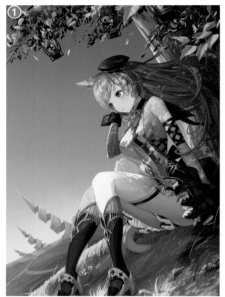

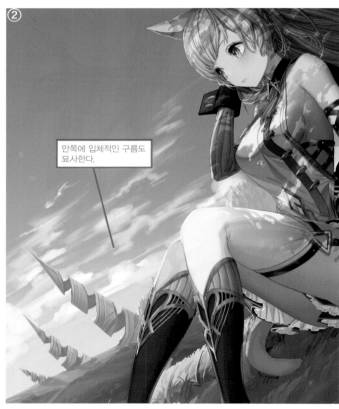

안쪽에 입체적인 구름도
묘사한다.

❶ 신규 레이어 [하늘]을 작성하고 하늘 부
분을 회색으로 채운 다음 [그라데이션] 도구
의 [그리기 색에서 투명색]으로 전체 이미지
를 작성해 둡니다. 이번에는 상부에 보라색
계열, 하부에 흰색 계열의 그라데이션을 넣
습니다.

❷ 그런 다음 [붓] 도구의 [수채: 투명 수채]
로 구름을 추가합니다. 눈의 날씨는 비 올 때
와 달리 전면에 요철 없이 하얗게 흐려진 이
미지이지만 이것만으로는 부족하므로 안쪽
에 입체적인 흰 구름도 묘사합니다.

2 | 캐릭터 뒤에 눈 추가하기

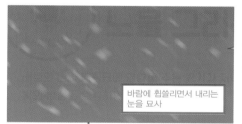

바람에 휩쓸리면서 내리는 눈을 묘사

▲ 부분 확대

캐릭터 아래 신규 레이어 [안쪽 눈]을 작성합니다. [연필] 도구의 [연한 연필]을 선택한 후 [보조 도구 상세]에서 [살포 효과]를 설정해 [입자 크기]를 조정하면서 먼 곳의 작은 눈을 묘사해 나갑니다. 일부분을 손으로 묘사하면 너무 고르게 묘사되지 않는다는 점이 좋습니다. 그린 내용은 필터 메뉴의 [흐리기: 이동 흐리기]로 흐리게 합니다. [흐림 효과 각도]는 눈이 내리는 방향에 맞추어, [흐림 효과 거리]는 입자가 너무 흐르지 않는 정도로 합니다.

▲ 도구 속성 [연한 연필]

또한 [흐림 효과 효과 방향: 앞뒤]로 설정하고 [흐림 효과 효과 방법: 매끄러움]으로 합니다.

안쪽의 눈을 묘사하기 위해 지금 작성한 [레이어 안쪽 눈]을 복사하고 [레이어 이동] 도구로 위화감이 없는 정도로 이동시킵니다.

추가로 [흐림 효과: 이동 흐리기]로 [흐림 효과 거리]를 강하게 하면 안쪽의 눈은 완성입니다.

▲ 이동 흐리기

3 | 캐릭터 앞에 눈 추가하기

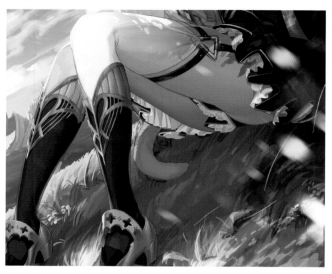

캐릭터 위에 신규 레이어 [앞쪽 눈]을 작성합니다. [붓] 도구의 [먹: 번짐 연한 먹]을 사용해 앞에 큰 눈을 그려 넣습니다. 2의 순서처럼 [흐리기: 이동 흐리기]를 겁니다(이번에는 [흐림 효과 거리: 25] 외는 2의 과정과 같습니다).

신규 레이어 [앞쪽 눈 2]를 작성하고 같은 순서로 눈을 그려 가는데 여기에서는 입자의 형태가 확실하지 않을 정도로 불투명도를 낮춰 둡니다. 단계를 만드는 것으로 깊이를 표현할 수 있습니다. 이것으로 앞 눈은 완성입니다.

또한 신규 레이어 [지면 눈]을 작성해 지면에 쌓인 눈도 조금 묘사해 둡니다.

4 | 추위 표현 추가하기

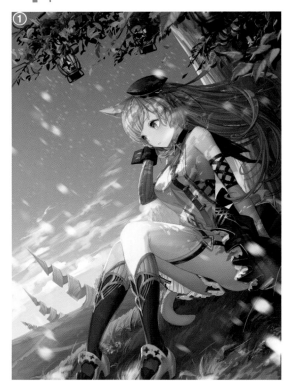

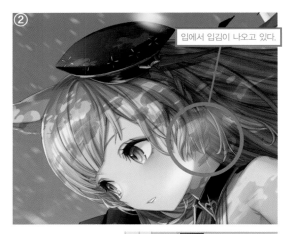

입에서 입김이 나오고 있다.

❶ 눈이 내리는 계절인데 식물과 지면의 잎이 녹색이면 위화감이 생기므로 잎과 지면을 갈색 계열의 색으로 변경합니다. 이번에는 잎과 지면 위에 각각 신규 레이어 [색 조정]을 작성합니다**1**. 합성 모드를 [곱하기]로 한 후 클리핑하여 갈색 계열의 색으로 채우고 색감

을 변경합니다. 추위의 표현으로는 잎사귀를 모두 제거하고 가지에 눈이 쌓이게 하는 묘사도 효과적입니다.
❷ 캐릭터 위에 신규 레이어 [숨]을 작성하여**2** [에어브러시] 도구의 [부드러움] 등으로 입에서 새어 나오는 하얀 숨결도 묘사합니다.

5 | 캐릭터와 배경의 밝기 조정하기

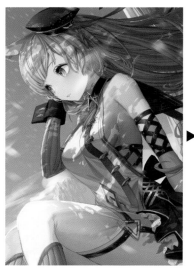

▲ 조정 전

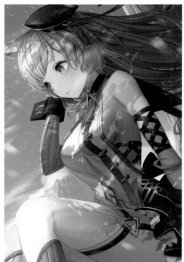

▲ 조정 후

[밤하늘 그리는 법 4](P.181)와 같은 순서로 [레이어 전체 그림자 조정]을 추가합니다**3**. 전체가 어두컴컴하면 캐릭터가 눈에 띄지 않으므로, 캐릭터를 두드러지게 하기 위해 [밤하늘 그리는 법 4]와 같이 캐릭터를 두드러지게 조정합니다**4**. 설경의 하늘색에 맞추어 [밤하늘 그리는 법]에 비해 어둡지 않도록 주의합니다.

6 | 랜턴 빛내기

[비 그리는 법 **6**](P.187)과 같이 랜턴을 빛냅니다.

▲ 조정 전　　　　　　　　　　　　　▶　　　　▲ 조정 후

7 | 배경 전체 조정~완성하기

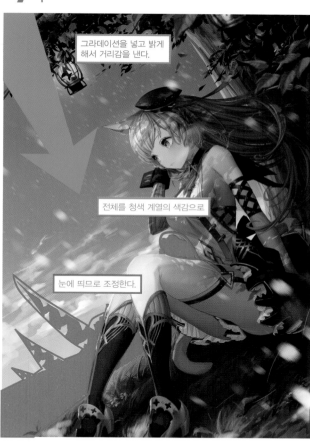

그라데이션을 넣고 밝게 해서 거리감을 낸다.

전체를 청색 계열의 색감으로

눈에 띄므로 조정한다.

◀ 조정 이미지

더 추운 것 같은 느낌을 주기 위해 전체 색감을 청색 계열로 조정합니다. 먼저 레이어 메뉴의 [신규 색조 보정 레이어: 컬러 밸런스]에서 **5** 블루와 레드를 강하게 하여 약간 청자색이 되도록 조정합니다. 그런 다음 신규 레이어 [파랑]을 작성해 **6** 합성 모드를 [오버레이]로 합니다. 하늘색 계열의 색으로 빈틈없이 칠해 불투명도로 농도를 조정해 나갑니다. 그리고 화면 좌측 상단에 거리감을 내는 처리를 [밤하늘 그리는 법 **6**](P.182)과 같은 순서로 실시합니다 **7**.

마지막으로 안쪽 산이나 배경이 하늘색 계열인 것이 눈에 띄므로 흐린 하늘에 조화되도록 색을 변경합니다. 나뭇잎 사이로 비치는 햇빛이 별로 드러나지 않도록 완성된 [레이어 확장]의 색감도 조정하여 나뭇잎 사이로 비치는 햇빛이 잘 띄지 않게 하면 완성입니다.

컬러 밸런스

◀ 컬러 밸런스

컬러 밸런스				
컬러 레벨(L):	8	0	13	OK
				취소
시안		∧		레드
마젠타		∧		그린
옐로		∧		블루

계조 균형
○ 그림자(S)　　● 중간조(D)　　○ 하이라이트(H)
☑ 휘도 유지(V)

7 👁 □ ⌄ 📁 100 %통과
　　　　　　　전체조정
7 👁 □ 　　54 %더하기
　　　　　　　공기감
6 👁 □ 　　12 %오버레이
　　　　　　　파랑
5 👁 ✎ 　　100 %표준
　　　　　　　컬러 밸런스

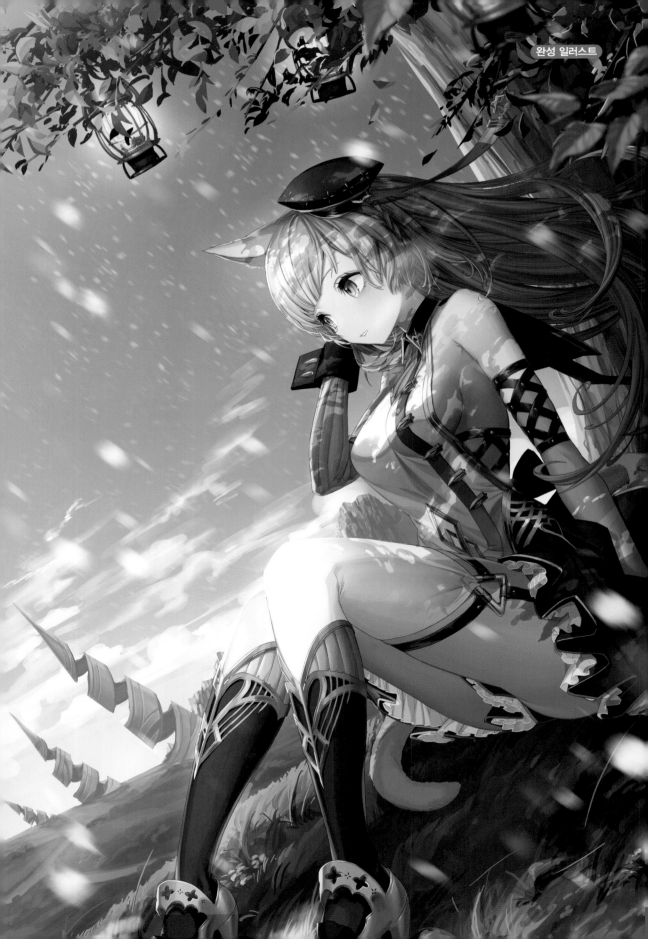

part 6
안개 그리는 법

두둥실 떠다니며 비나 눈처럼 형상으로 나타낼 수 없는 안개이지만 그려 넣는
양과 균형 색감에 주의하면서 그려 나갑니다.

1 | 하늘 묘사하기

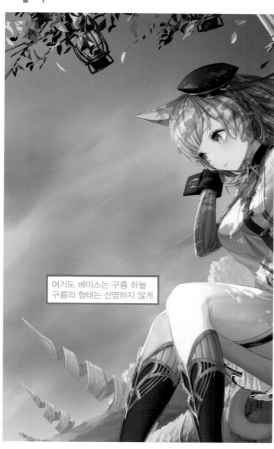

여기도 베이스는 구름 하늘
구름의 형태는 선명하지 않게

신규 레이어 [하늘]을 작성하고 하늘 부분을 채운 후 [에어
브러시] 도구의 [부드러움] 등으로 전체 이미지를 작성해
둡니다.
그런 다음 [붓] 도구의 [수채: 투명 수채]로 구름을 묘사해
봅니다. 구름의 모양이 명확하지 않은 흐린 하늘의 이미지
라 구름의 입체감은 거의 나타내지 않습니다.

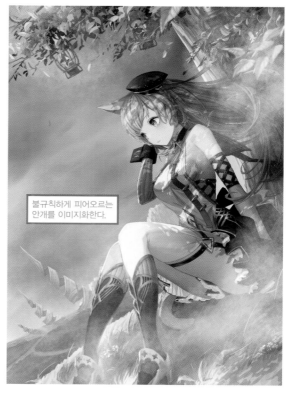

불규칙하게 피어오르는
안개를 이미지화한다.

2 | 캐릭터 앞에 안개 추가하기

신규 레이어 [앞쪽 안개]를 작성하고 CLIP STUDIO
PAINT가 공식 배포한 [김] 브러시를 사용하여 캐릭터
앞에 너무 규칙적이지 않도록 안개를 그려 나갑니다. 랜
턴 주위에도 안개를 그려 둡니다.

※ 오리지널 브러시와 공식 브러시의 입수 방법은 이 책의 앞부분을 참조해 주세요.

3 | 캐릭터와 배경의 밝기 조정하기

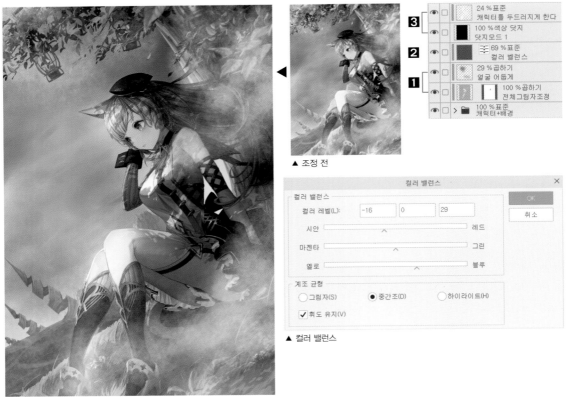

▲ 조정 전

▲ 조정 후

▲ 컬러 밸런스

[밤하늘 그리는 법 4](P.181)와 같은 순서로 [레이어 전체 그림자 조정]을 추가합니다. 이번에는 얼굴 부근도 조금 어둡게 합니다 **1**. 그런 다음 피부 등의 붉은 기를 줄이고 희미한 느낌을 만들기 위해 레이어 메뉴의 [신규 색조 보정 레이어: 컬러 밸런스]로 색감을 조정합니다 **2**. 블루와 시안을 강하게 하고 불투명도를 낮추어 농도를 조정합니다. 또 전체가 어둑어둑하면 캐릭터가 눈에 띄지 않으므로 캐릭터를 부각시키기 위해 [밤하늘 그리는 법 4]와 같은 과정을 통해 밝기를 조정합니다 **3**.

4 | 랜턴 빛내기

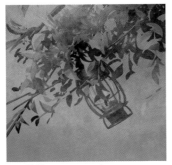

▲ 조정 전

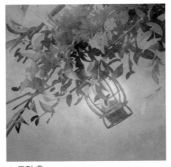

▲ 조정 후

[밤하늘 그리는 법 5](P.181)와 같은 과정으로 랜턴을 빛나게 합니다. 랜턴 주위에도 안개의 아지랑이를 배치해 랜턴의 빛으로 랜턴 주위에 안개가 떠오르는 것 같은 표현이 됩니다.

5 | 뒤쪽 배경을 안개로 선명하지 않게 하기

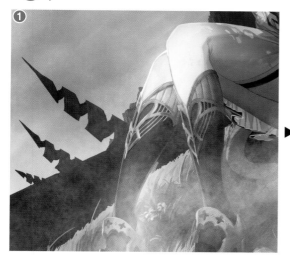

① 안쪽의 배경에도 안개가 낀 것처럼 보이도록 산 등 지면 깊숙이 있는 사물을 선명하지 않게 합니다. 우선 안쪽의 산이나 배경이 하늘색 계열이면 눈에 띄므로 흐린 하늘과 어우러지도록 색을 변경합니다.

뒤쪽 배경이 그려진 레이어 위에 신규 레이어 [조정]을 작성하여 **4** 합성 모드를 [곱하기]로 설정해 클리핑합니다. 진한 회색 계열로 채우고 불투명도를 낮춰 농도를 조정합니다. 실루엣처럼 보이기 위해 강한 계열의 색을 넣어 잘 보이지 않게 합니다.

② Ctrl + Shift 를 누르면서 뒤쪽 배경의 레이어 아이콘을 클릭한 후 Ctrl + Alt 를 누르면서 지면과 캐릭터 레이어 아이콘을 클릭하면 보이는 뒤쪽 배경 부분에만 선택 범위를 생성할 수 있습니다. 그 상태에서 신규 레이어를 만들고 [레이어 마스크 작성]을 하면 작성한 선택 범위 내에서만 묘사할 수 있습니다. 3의 과정으로 작성한 조정 레이어 위에 위에서 말한 마스크한 레이어 [레이어 배경 안개]를 작성해 **5** [에어브러시] 도구의 [부드러움] 등으로 흰 안개를 묘사하면서 희미하게 만듭니다. 먼 경치일수록 더욱 짙게 안개를 만들어 나갑니다.

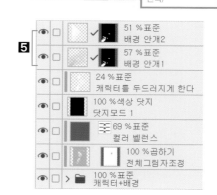

6 | 배경 전체 조정~완성하기

[밤하늘 그리는 법 2](P.180)와 같은 순서로 닷지 모드 레이어를 작성하고 묘사하는 레이어를 클리핑합니다.
전체에 강약을 넣기 위해 일부 [에어브러시] 도구의 [부드러움] 등으로 밝기를 조정해 완성합니다.

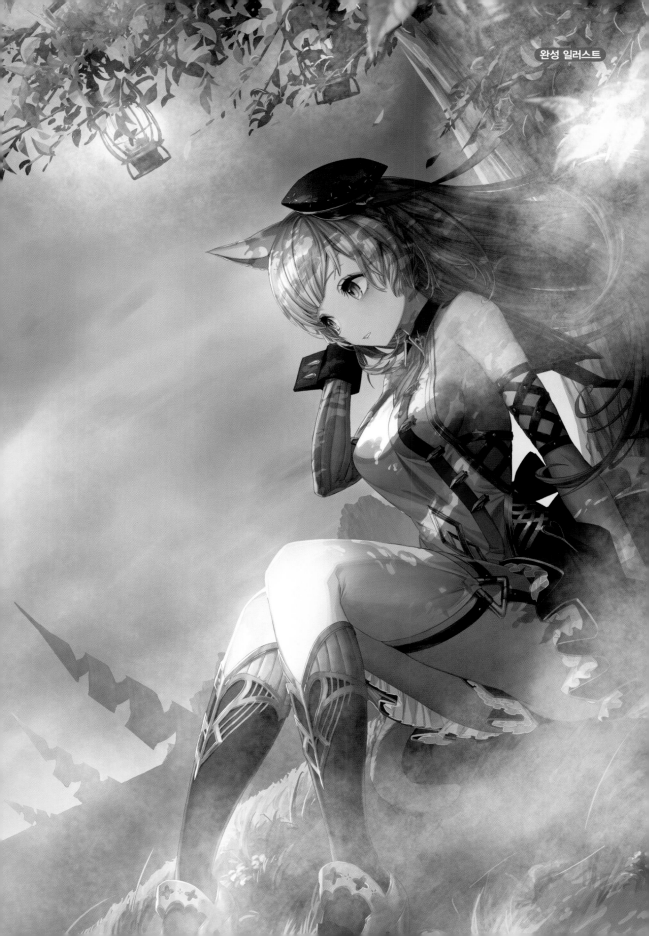

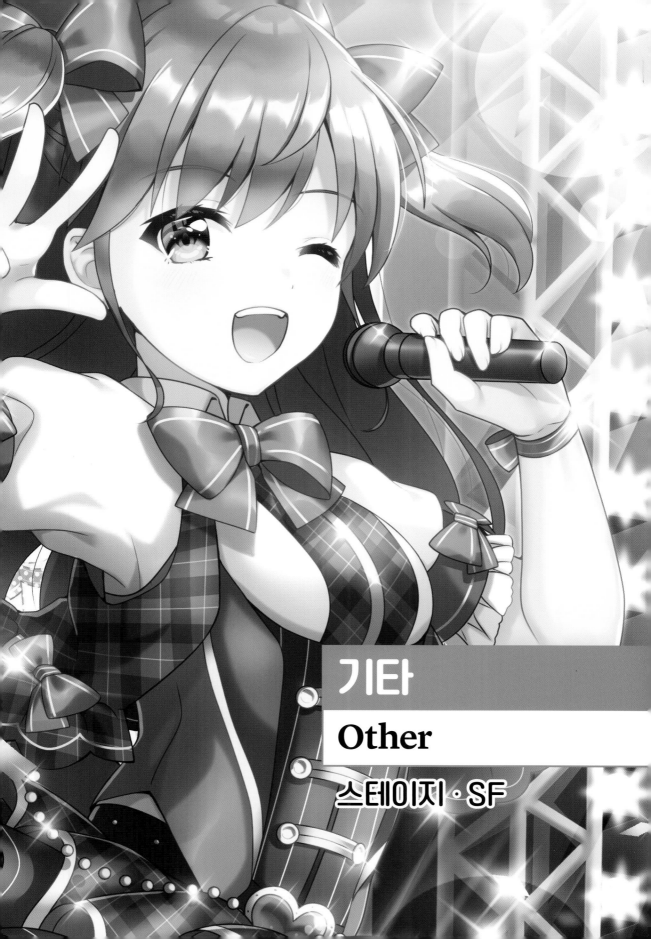

기타
Other
스테이지・SF

part 1

스테이지 이펙트
그리는 법

여기서는 라이트의 연출이 화려한 무대의 이펙트를 그려 봅니다.

1 | 모니터에 캐릭터 배치하기

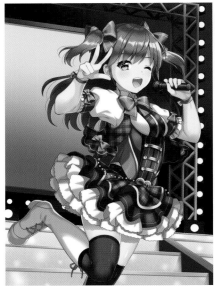

▲ 이펙트 넣기 전

완성된 캐릭터를 한 장의 레이어에 결합
합니다. 레이어 이름을 [레이어 아이돌]이
라고 합니다 **1**.
등 뒤의 모니터 화면 부분을 채우는 레
이어인 [레이어 화면] **2** 위에 배치하고
[아래 레이어에서 클리핑]을 클릭합니다.

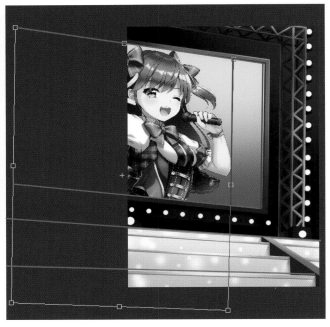

[Ctrl]+[T] (확대 · 축소 · 회전)를 누른
후 캐릭터 얼굴이 모니터 중앙에 배
치되도록 확대하면서 위치를 조정합
니다.
[마법진 그리는 법 **5**](P.156)와 같은
순서로 모니터 화면 각도에 맞도록
캐릭터를 변형시킵니다. 세로줄과 가
로줄이 배경의 원근법에 맞도록 조
정합니다.

2 | 모니터에 텍스처 추가하기

▲ 투명 바탕에 흰색 도트 무늬 텍스처

❶ 모니터가 화면처럼 보이도록 투명 바탕에 흰색 도트 모양 텍스처를 준비합니다. 레이어 이름을 [레이어 화면 노이즈]로 합니다❸. 흰 바탕에 투명한 도트 무늬도 좋습니다. 취향에 따라 어느 쪽이든 준비합니다.

❷ [레이어 아이돌] 위에 배치하고 [아래 레이어에서 클리핑]을 클릭합니다. 1의 과정과 같은 순서로 변형시켜 화면의 기울기와 각도를 맞춥니다. 합성 모드를 [더하기(발광)]로 하고 불투명도를 내려 발광 상태를 조정합니다(이번에는 불투명도를 40%로 설정했습니다).

3 | 모니터 빛나게 하기

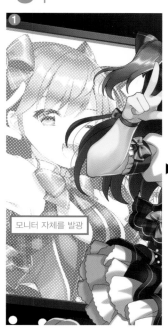

모니터 자체를 발광

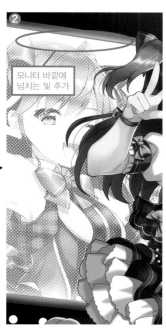

모니터 바깥에 넘치는 빛 추가

❶ [레이어 화면 노이즈] 위에 신규 레이어 [밝게]를 작성하여❹ 합성 모드를 [더하기(발광)]로 하고 [아래 레이어에서 클리핑]을 클릭합니다. 모니터 전체를 [에어브러시] 도구의 [부드러움]을 사용하여 흰색을 살짝 칠하여 모니터 화면 안쪽만 빛나게 합니다.

❷ 신규 레이어 [모니터 발광]을 작성해❺ 모니터의 테두리 위에 배치합니다. 같은 순서로 모니터 바깥쪽에 넘치는 빛을 묘사하여 빛나게 합니다. 빛이 너무 강하지 않도록 조정합니다(이번에는 불투명도를 42%로 설정했습니다).

4 | 스테이지 라이트 묘사하기

신규 레이어 [스테이지 라이트]를 작성해 **6** [펜] 도구의 [G펜]으로 그림과 같은 형태를 작성합니다.
하나를 제작한 후 [Ctrl] +[C]와 [Ctrl]+[V]로 다른 곳에 재배치해 나갑니다.

▲ 조정 전

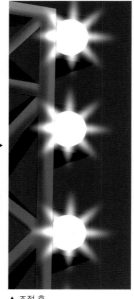

▲ 조정 후

필터 메뉴의 [흐리기: 가우시안 흐리기]로 흐리게 합니다(이번에는 [흐림 효과 범위: 23.50]으로 설정했습니다). [에어브러시] 도구의 [부드러움]으로 빛의 선단 등을 그려 넣고 합성 모드를 [더하기(발광)]로 합니다.

가장 아래 라이트는 발밑에서 비추는 강한 라이트를 상정하여 큰 빛을 묘사합니다.

5 | 스테이지 라이트에 색감 추가하기

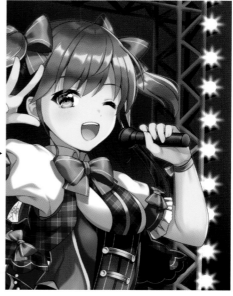

[레이어 스테이지 라이트]를 복사하여 아래 배치하고 **7** 합성 모드를 [더하기(발광)]로 합니다. 레이어 이름을 [레이어 스테이지 라이트 흐리기]로 합니다. 필터 메뉴의 [흐리기: 가우시안 흐리기]로 희미하게 빛나는 느낌으로 합니다(이번에는 [흐림 효과 범위: 10]으로 설정했습니다). [투명 픽셀 잠금]을 클릭하고 오렌지 계열의 색으로 다시 칠합니다. 색감을 더 추가합니다. 같은 순서로 또 레이어를 작성해 **8** 연분홍으로 다시 칠하고 불투명도를 조정해 빛의 강도를 조정합니다.

6 | 스포트라이트 추가하기

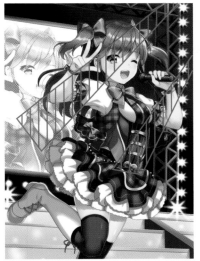

▲ 선택 범위 이미지

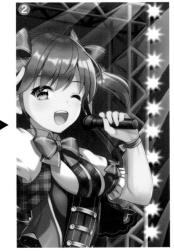

① 신규 레이어 [스포트라이트 노랑]을 작성해**9** 합성 모드를 [더하기(발광)]로 합니다. [선택 범위] 도구의 [꺾은선 선택]으로 스포트라이트의 선택 범위를 작성합니다. [그라데이션] 도구의 [그리기 색에서 투명색]으로 오른쪽 위에서 왼쪽 아래로 드래그하여 노란색의 그라데이션을 작성합니다. 빛을 강하게 하기 위해 [레이어 스포트라이트 노랑]을 복사하고**10** 빛나는 상태를 조정합니다. 같은 순서로 핑크 스포트라이트도 작성합니다**11**.

② 작성한 스포트라이트를 모두 [폴더 스포트라이트]로 정리하고**12** [레이어 마스크 작성]을 클릭합니다. [그라데이션] 도구만으로는 빛이 평면적으로 보이므로, [에어브러시] 도구의 [부드러움]으로 라이트 속을 부드럽게 지웁니다.

7 | 스포트라이트 빛 강화하기

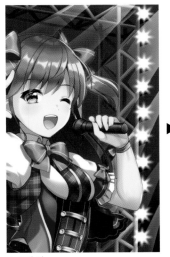

▲ 조정 전

▲ 조정 후

[폴더 스포트라이트] 위에 신규 레이어 [광원]을 작성해**13** 합성 모드를 [더하기(발광)]로 합니다.

우측 상단부터 [에어브러시] 도구의 [부드러움]으로 연한 노란색을 칠해 빛이 닿는 것처럼 묘사합니다. 노란색의 색감을 약간 짙게 하기 위해 [레이어 광원]을 복사하여 합성 모드를 [오버레이]로 해 불투명도를 조정합니다. 레이어명을 [레이어 광원 미색 추가]로 변경합니다**14**.

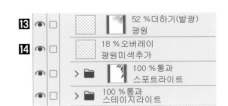

8 │ 바닥부터 라이트 추가하기

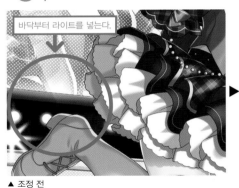

바닥부터 라이트를 넣는다.

▲ 조정 전

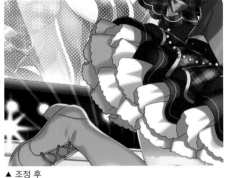

▲ 조정 후

신규 레이어 [스포트라이트 추가]를 작성하고 스테이지의 모니터 앞에서부터 직선상의 라이트가 방사상으로 나오도록 [에어브러시] 도구의 [강함]으로 묘사합니다. 6의 과정과 같은 순서로 복사하여 빛나게 합니다.

9 │ 캐릭터 주위에 반짝임 이펙트 추가하기

신규 레이어 [반짝임]을 작성해**15** 합성 모드를 [더하기(발광)]로 합니다. [데코레이션] 도구의 [반짝임 C]로 반짝임을 흩뿌립니다. 5의 과정과 동일한 순서로 빛나게 합니다. 색감은 연보라로 합니다.

15

	👁	☐		46 %더하기(발광) 반짝임
	👁	☐		100 %더하기(발광) 반짝임 복사
	👁	☐		100 %표준 반짝임 복사2

10 │ 캐릭터 주위에 둥그스름한 이펙트 추가하기

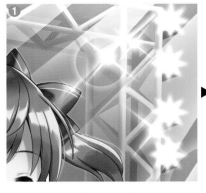

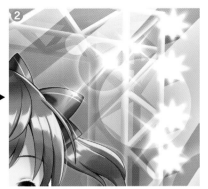

❶ 신규 레이어 [둥그스름]을 작성하고 합성 모드를 [더하기(발광)]로 합니다. [데코레이션] 도구의 [뭉실 원]을 흩뜨립니다.

❷ 그런 다음 신규 레이어 [동그라미]를 작성하고 합성 모드를 [더하기(발광)]로 합니다. [펜] 도구의 [G펜]으로 [브러시 크기]를 크게 하여 동그라미를 묘사합니다. 중앙을 [지우개] 도구의 [부드러움]으로 부드럽게 지우면 완성입니다.

11 | 종이 눈보라 추가하기

가공 전의 종이 눈보라

❶ 캐릭터 위에 신규 레이어 [종이 눈보라]를 만들고 **16** 오리지널 브러시인 [종이 눈보라]로 종이 눈보라를 흩뿌립니다. 이번 종이 눈보라 브러시는 두 가지 모양을 등록한 간단한 것입니다.

❷ [레이어 종이 눈보라] 위에 신규 레이어 [색]을 작성하고 **17** [아래 레이어에서 클리핑]을 클릭한 후 합성 모드를 [더하기(발광)]로 합니다. 종이 눈보라의 윗부분을 그라데이션을 넣은 것처럼 노란색으로 부드럽게 칠하면 종이 눈보라가 빛나는 느낌이 듭니다. 같은 순서로 [도구 속성]에서 [입자 크기]를 작게 하여 캐릭터의 안쪽에도 종이 눈보라를 흩날려 빛나게 합니다.

캐릭터 뒤쪽에 [레이어 종이 눈보라]와 [레이어 색]을 결합하고 레이어 이름을 [레이어 종이 눈보라 뒤쪽]으로 변경합니다 **18**.

거리감을 내기 위해 [레이어 종이 눈보라 뒤쪽]을 필터 메뉴의 [흐리기: 가우시안 흐리기]로 흐리게 합니다(이번에는 [흐림 효과 범위: 30]으로 설정했습니다).

신규 레이어 [반짝임]을 작성하고 **19** [데코레이션] 도구의 [반짝임 C]를 종이 눈보라가 빛나는 부분에 군데군데 놓으면 완성입니다.

▲ 오리지널 브러시 [종이 눈보라]

12 | 캐릭터에 이펙트 빛 추가~완성하기

[불의 표현 마무리 그리는 법 1](P.27)과 같이 [폴더 인물]에는 캐릭터 범위의 마스크를 작성해 캐릭터 범위 이외에 그리기를 할 수 없습니다. 합성 모드 [곱하기]와 **20** [오버레이] **21** 레이어를 작성하고 그림자와 빛을 추가해 나갑니다.

캐릭터의 빛은 배경 색감에 맞춘 분홍이나 오렌지색 등 따뜻한 색 계열을 넣고 캐릭터의 그림자에는 주위에서부터 라이트가 닿는 상태이므로 너무 강하게 넣지 않도록 합니다. 또한 캐릭터 전체가 스테이지 이펙트와 어울리도록 신규 레이어 [색감]을 작성하여 **22** 합성 모드를 [오버레이]로 하고 전체에 청색과 분홍의 색감을 희미하게 더해 줍니다. 신규 레이어 [환경광]을 작성하고 **23** [에어브러시] 도구의 [부드러움]으로 스테이지의 환경색으로 분홍을 캐릭터의 앞뒤에 살짝 맞춥니다.

추가로 신규 레이어 [라이트의 발광]을 더 작성하여 **24** 합성 모드를 [더하기(발광)]로 한 후 같은 브러시로 오른쪽 위에서부터 라이트의 빛을 강조합니다. 마지막으로 전체 조정을 합니다. 제일 위에 신규 레이어 [전체 색감]을 작성하여 **25** 합성 모드는 [오버레이]로 하고 화면 전체에 노란색▶분홍색▶보라색 그라데이션을 넣어 화면을 산뜻하게 합니다. 너무 강하게 넣지 않도록 불투명도는 14%로 합니다. 가장 빛이 닿는 오른쪽 위에는 빛을 더 더합니다 **26**. 이로써 완성입니다.

※ 오리지널 브러시와 공식 브러시의 입수 방법은 이 책의 앞부분을 참조해 주세요.

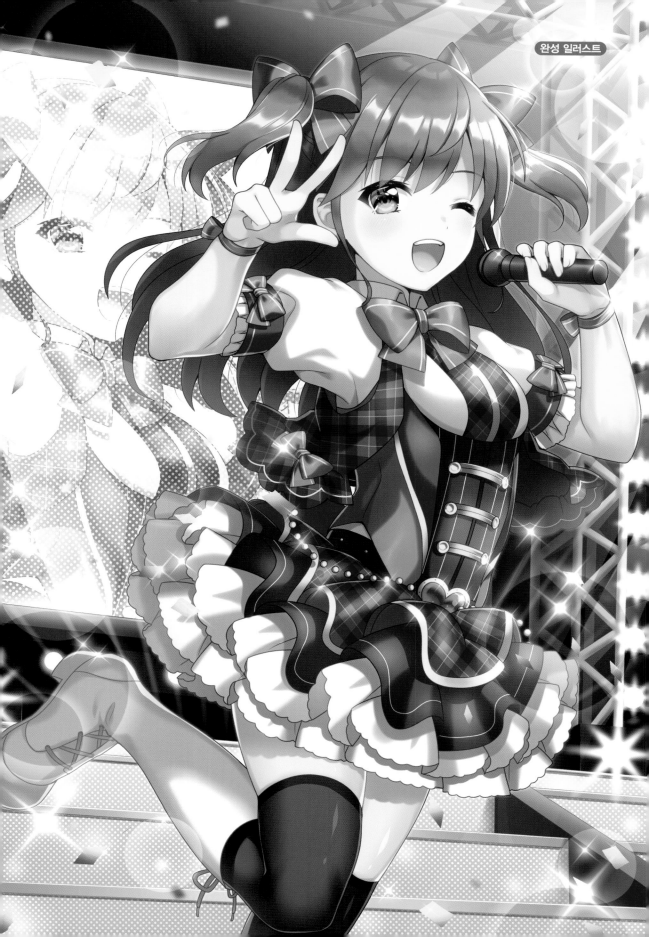

part 1
SF 이펙트 그리는 법

여기에서는 SF 장면에서 친숙한 공중을 이동할 때의 추진 장치나 빔을 그려 나갑니다.

1 | 추진 장치의 불꽃 추가하기

▲이펙트 넣기 전

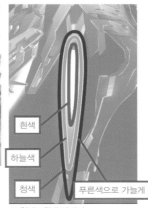

흰색

하늘색

청색

푸른색으로 가늘게

▲ 청색~흰색 이미지

여기서는 추진 장치의 이펙트를 설명합니다. 우선 캐릭터 아래 신규 레이어 [슬러스터의 불꽃]을 작성해**1** 합성 모드를 [선형 라이트]로 변경합니다. [에어브러시] 도구의 [강함]을 사용하여 청색으로 추진 장치의 실루엣 끝을 가늘게 묘사합니다. 그런 다음 [투명 픽셀 잠금]을 클릭하고 바깥에서부터 [청색▶하늘색▶흰색]이 되도록 그려 넣습니다.

2 | 분사구의 빛과 디테일 추가하기

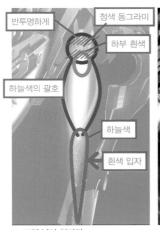

반투명하게

청색 동그라미

하부 흰색

하늘색의 괄호

하늘색

흰색 입자

▲ 그려 넣기 이미지

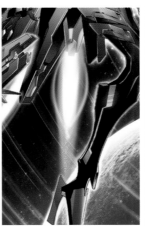

▶ 도구 속성 [스프레이]

캐릭터 위에 신규 레이어 [불꽃 발광]을 작성해**2** [에어브러시] 도구의 [강함]으로 분사구를 청색으로 둥글게 칠합니다. 또한 청색 동그라미 아래쪽을 흰색으로 칠합니다. 추진 장치(슬러스터)의 불꽃에 괄호를 붙이는 듯한 이미지로 세찬 불꽃의 흐름을 하늘색으로 추가합니

다. [에어브러시] 도구의 [스프레이]를 사용하여 불꽃의 끝 부근에 흰색으로 입자 효과를 넣습니다. [레이어 마스크 작성]을 클릭하여 발사구 부근이 반투명해지도록 [에어브러시] 도구의 [부드러움]으로 부드럽게 지웁니다.

207

3 | 불꽃 색감 조정하기

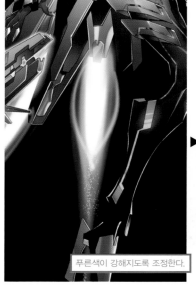

▲ 조정 전

푸른색이 강해지도록 조정한다.

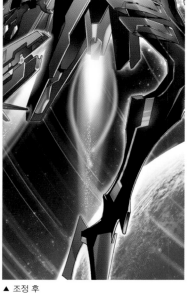

▲ 조정 후

[레이어 슬러스터의 불꽃] 위에 신규 레이어 [불꽃 억제]를 작성하여 **3** [아래 레이어에서 클리핑]을 클릭하고 불꽃 색감을 조정합니다. 뒤쪽의 이펙트인데 색상이 너무 하얗다면 눈에 띄기 때문에, [에어브러시] 도구의 [강함] 브러시 크기를 불꽃의 폭보다 크게 하여 밝은 청색을 불꽃의 끝부분부터 덧칠하여 푸른색이 강해지도록 밸런스를 조정합니다.

3 ● ☐ 100 %표준
불꽃 억제
● ☐ 100 %선형 라이트
슬러스터의 불꽃

4 | 의상의 청색 파츠 빛나게 하기

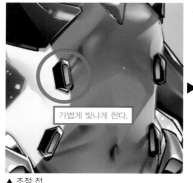

가볍게 빛나게 한다.

▲ 조정 전

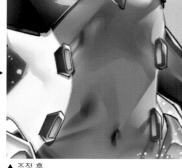

▲ 조정 후

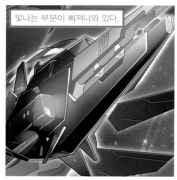

빛나는 부분이 삐져나와 있다.

▲ 무기의 발광

신규 레이어 [파츠 발광]을 작성해**4** 합성 모드를 [더하기(발광)]로 합니다. 빛나는 효과를 부드럽게 내고 싶으므로 [에어브러시] 도구의 [부드러움]을 사용하여 빛나게 하고 싶은 부분에 청색을 넣습니다.
무기 레이어를 정리한 [폴더 무기] 위에 신규 레이어 [무기 발광]을 작성해**5** 합성 모드를 [더하기(발광)]로 하고 [폴더 무기]에 클리핑합니다. 마찬가지로 [에어브러시] 도구의 [부드러움]을 사용하여 빛나게 하고 싶은 부분을 청색으로 덧그립니다. 푸른빛을 내는 곳에서 삐져나오듯이 덧그리는 것이 포인트입니다.

4 ● ☐ 100 %더하기(발광)
파츠 발광
5 ● ☐ 100 %더하기(발광)
무기 발광
● ☐ > 📁 ✓ 100 %표준
무기

5 │ 빔 실루엣 작성하기

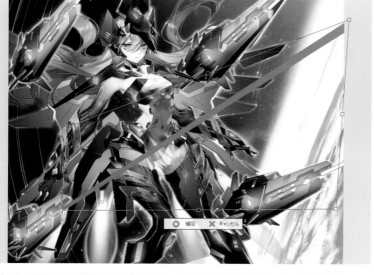

청색 계열의 색으로 테두리를 제작

[레이어 속성]의 [경계 효과]에서 [테두리 두께]를 4로 하고 [테두리 색]을 청색 계열의 색으로 작성합니다.

이제 빔 이펙트를 설명합니다. [레이어 파츠 발광] 위에 신규 레이어 [빔]을 작성합니다**6**. [펜] 도구의 [G펜]을 사용하여 총구에 점을 찍고 Shift 를 누르면서 무기 및 총구의 방향에 맞도록 직선을 그어 갑니다. 총구가 앞을 향하면 [선택 범위] 도구의 [올가미 선택]으로 둘러싸 선택하고 Ctrl + Shift + T (자유 변형)로 원근감을 줍니다. 총구의 방향과 빔의 방향이 어긋나면 빔이 구부러져 보이므로 어긋나지 않도록 라인을 긋습니다.

8 100 %더하기(발광) 빔 발광

6 100 %표준 빔

7 100 %표준 빔 테두리

6 │ 빔 빛나게 하기

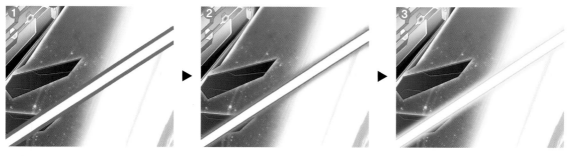

❶ [레이어 빔]을 복사하고 레이어 이름을 [레이어 빔 테두리]로 변경하여 [레이어 빔] 아래 배치합니다**7**. 5의 과정에서 작성한 [테두리]의 두께를 빔 폭의 절반 정도로 굵게 합니다(이번에는 [테두리 두께]를 20으로 설정했습니다).
❷ 오른쪽 클릭에서 [래스터화]를 클릭한 후 필터 메뉴의 [흐리기: 가우시안 흐리기]를 사용해 흐리기를 합니다(이번에는 [흐림 효과 범위: 40]으로 설정했습니다).
❸ [레이어 빔 테두리]를 복사하고 [레이어 빔 발광]으로 레이어 이름을 변경한 후 합성 모드를 [더하기(발광)]로 하고 [레이어 빔] 위에 정렬합니다**8**. [투명 픽셀 잠금]을 클릭하고 [에어브러시] 도구의 [부드러움]으로 원하는 색으로 다시 칠해 봅니다.

7 | 빔에 입자 추가하여 총구 빛나게 하기

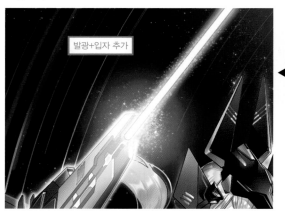

발광+입자 추가

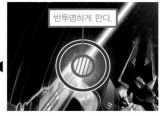

반투명하게 한다.

신규 레이어 [입자와 발광]을 작성해 **9** 합성 모드를 [더하기(발광)]로 합니다. [에어브러시]의 [부드러움]으로 약간 보라색에 가까운 푸른색을 사용하여 총구의 주위를 큰 동그라미를 그리듯이 칠합니다. 투명색으로 변경하여 총구 부근에 한 바퀴 작은 동그라미를 그리며 색을 빼서 흰색이 튀는 것을 억제합니다.

2의 과정과 동일한 스프레이 브러시로 빔을 둘러싸듯 입자를 묘사합니다. 총구 부근에도 동그라미를 그리듯 입자를 넣어 둡니다.

8 | 파티클 추가하기

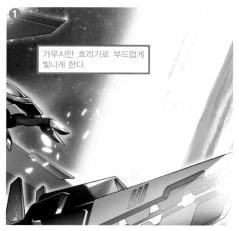

가우시안 흐리기로 부드럽게 빛나게 한다.

❶ 신규 레이어 [파티클]을 작성하여 [에어브러시] 도구의 [물보라]를 사용하여 흰색으로 파티클을 넣습니다. [레이어 파티클]을 복사하고 아래 배치한 뒤, 필터 메뉴의 [흐리기: 가우시안 흐리기]로 부드럽게 빛나도록 흐리기를 합니다(이번에는 [흐림 효과 범위: 50]으로 설정했습니다). [투명 픽셀 잠금]하고 연한 청색으로 다시 칠합니다.

❷ 신규 레이어를 작성하고, 강조가 되도록 이번에는 노란색 파티클을 넣은 후 [경계 효과]의 [테두리]로 붉은 주황의 얇은 테두리를 넣습니다. 오른쪽 클릭에서 [래스터화]를 클릭하고 필터 메뉴의 [흐림 효과: 이동 흐리기]에서 [흐림 효과 거리]는 작게 합니다. [흐림 효과 각도]는 거리가 미미해 신경 쓰지 않고, 취향에 따라 [흐림 효과 효과 방향: 앞뒤], [흐림 효과 방법: 박스]로 하여 약간 흐리게 합니다(이번에는 [흐림 효과 거리: 1.30], [흐림 효과 각도: −78]로 설정했습니다).

파티클을 그린 레이어를 결합하고 [레이어 파티클]로 레이어 이름을 변경해 둡니다 **10**.

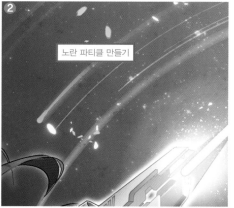

노란 파티클 만들기

이동흐리기		
흐림 효과 거리(G):	1.30	OK
		취소
		✓ 미리 보기(P)
흐림 효과 각도(D):	−78	
흐림 효과 방향(O):	앞뒤	
흐림 효과 방법(H):	매끄러움	

▲ 이동 흐리기

10 👁 ☐ ▦ 100 %표준
파티클

9 👁 ☐ ▦ 100 %더하기(발광)
입자와 발광

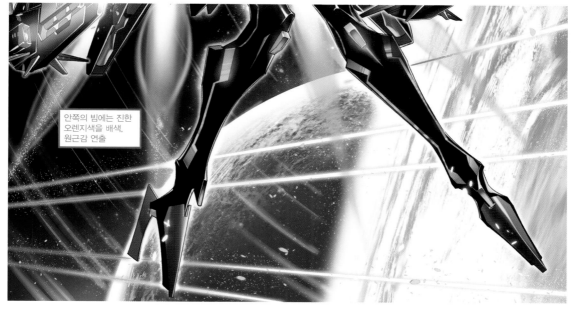

안쪽의 빔에는 진한
오렌지색을 배색,
원근감 연출

배경 위에 신규 레이어 [빔 2]를 작성합니다**11**. 5~7의 과정과 동일한 순
서로 배경에 빔을 추가합니다. 빔에 [경계 효과]의 [테두리]가 있으면 선명
해 원근감이 없어지므로 이번에는 넣지 않습니다. 또한 왼쪽 안쪽의 빔
본체 색을 진한 오렌지색으로 바꿔 원근감을 넣습니다. 이것으로 완성입
니다.

11

- 물의 표현
- 불의 표현
- 바람의 표현
- 빛의 표현
- 어둠의 표현
- 마법의 표현
- 날씨의 표현
- 기타
- 마무리

? 힌트 | **브러시 사이즈 변경 단축키**

[Ctrl] + [Alt] 원근감 연출 변경 가능

[[] 브러시 크기가
작아진다.

[]] 브러시 사이즈가
커진다.

[Ctrl] + [[] 브러시의 불투명도를
낮춘다.

[Ctrl] + []] 브러시의 불투명도를
높인다.

일러스트를 그려 넣을 때 브러시 크기를 크게 하여 대충 칠하거나 브
러시 크기를 작게 하여 세세한 그림을 그리는 등 브러시 크기의 변경은
빈번히 이루어집니다. 그럴 때는 Ctrl+Alt를 누르면서 드래그하면 감각
적으로 사이즈를 변경할 수 있어 편리합니다.
또 다른 단축키로도 브러시의 사이즈를 조정할 수 있습니다. [로 브러
시 사이즈가 작아지고]로 브러시 사이즈가 커집니다. 또한 Ctrl을 누
르면 브러시의 불투명도도 조정할 수 있습니다. Ctrl+[로 브러시 불투
명도는 떨어지고 Ctrl+]로 브러시 불투명도는 올라갑니다.

※ 이 책에서 소개하는 것은 기본 단축키입니다. 사용하기 어려울 때는 자기 취향의
단축키를 설정해 봅니다.

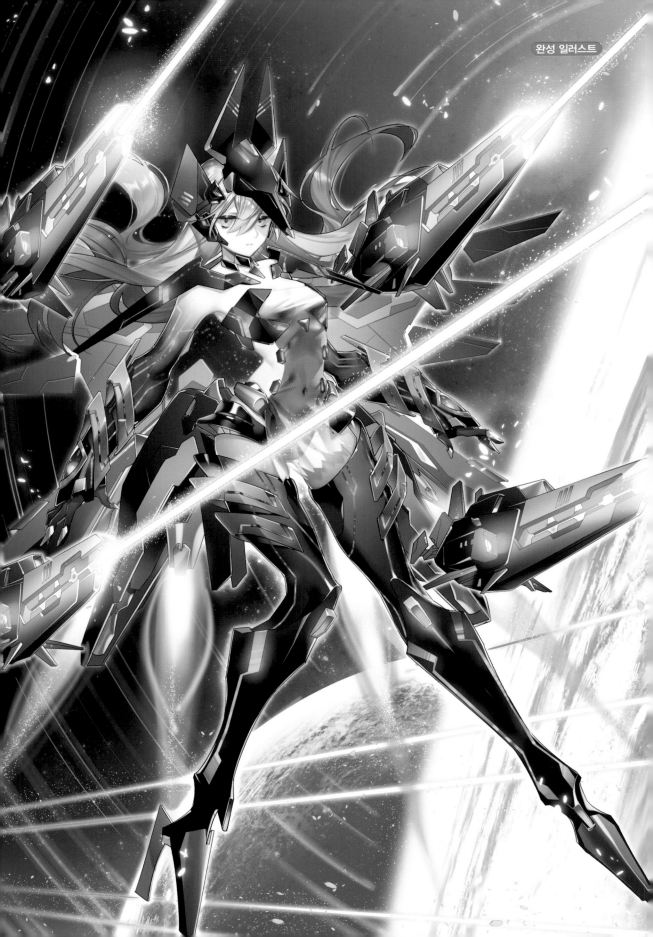

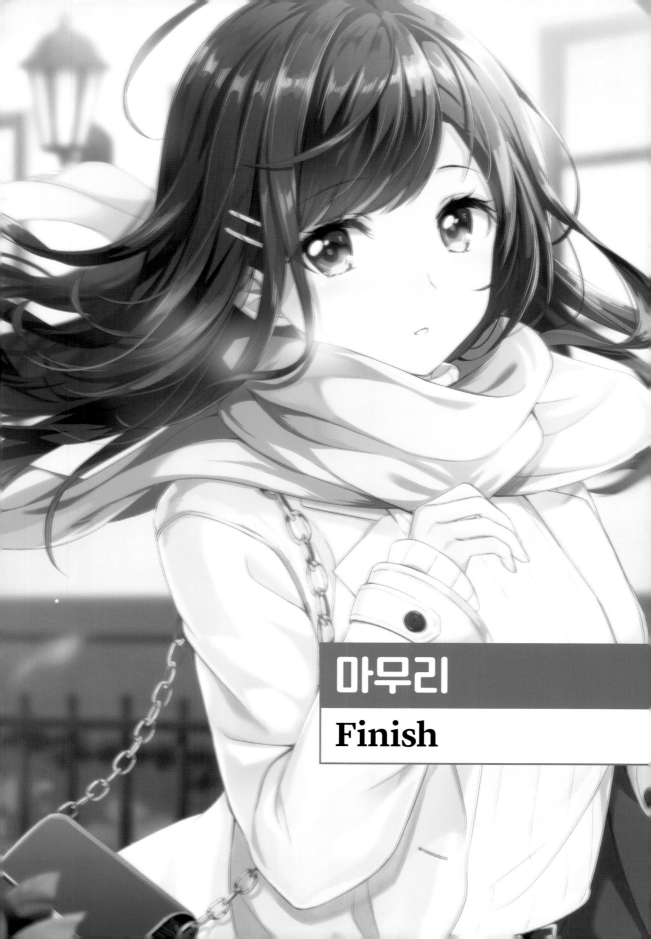

마무리

Finish

part 1
색상 트레이스 방법

여기에서는 선화의 색을 칠하고 조화시키는 [색상 트레이스]를 설명합니다.

1 | 요소마다 레이어 폴더 나누기

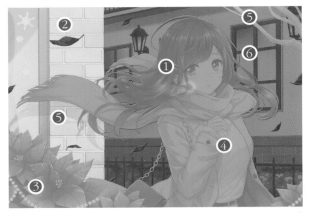

❶ 숨
❷ 떨어지는 낙엽
❸ 앞 배경(꽃)
❹ 메인(인물)
❺ 중간 배경(벽돌 벽, 나뭇가지)
❻ 뒤쪽 배경(거리 풍경)

색상 트레이스란 선화의 색을 변경하여 칠한 부분과 조화시키는 작업입니다. 색상 트레이스를 하면 부드럽고 투명감 있는 일러스트가 됩니다. 이번에는 미세하게 조정하기 쉽도록 미리 요소마다 6개의 레이어 폴더로 나누어 둡니다.

👁	☐	> 📁	100 %표준	■숨
☐	☐	> 📁	100 %표준	■떨어지는 낙엽
☐	☐	> 📁	100 %표준	■앞 배경
👁	☐	> 📁	100 %표준	■인물
☐	☐	> 📁	100 %표준	■중간 배경
☐	☐	> 📁	100 %표준	■뒷 배경

2 | [속눈썹 색상 트레이스하기] 눈과 눈가에 색 추가하기

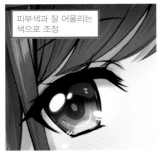

피부색과 잘 어울리는 색으로 조정

▲ 조정 전 ▼

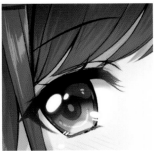

▲ 조정 후

속눈썹 레이어 위에 신규 레이어 [1]을 작성하고 **1** [아래 레이어에서 클리핑]을 클릭합니다.

그런 다음 피부색과 잘 어울리는 붉은색이 강한 갈색을 선택하고 [에어브러시] 도구의 [부드러움] 등으로 눈꼬리에서 중심을 향해 색을 넣습니다. 눈동자를 눈에 띄도록 하기 위해 중심은 검은 부분을 조금 남깁니다.

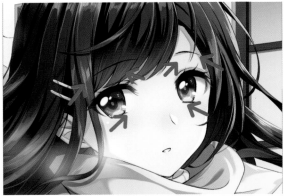

▲ 색상 트레이스의 포인트

👁	☐		100 %곱하기 눈썹
1	👁	✏	100 %표준 1
👁	☐		100 %표준 속눈썹
👁	☐		100 %표준 눈동자
👁	☐		100 %곱하기 눈꺼풀
👁	☐		100 %곱하기 코,입

3 | [속눈썹 색상 트레이스하기] 모발과 겹치는 부분의 속눈썹 색 조정하기

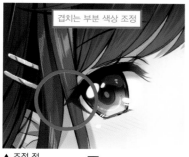

겹치는 부분 색상 조정

▲ 조정 전

▼

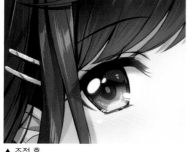

▲ 조정 후

속눈썹 위로 머리카락이 겹치는 부분에 모발의 색상을 트레이스하여 비치는 표현을 작성합니다. 우선 [레이어 1] 위에 신규 레이어 [머리카락의 복사]를 작성해**2** [아래 레이어에서 클리핑]을 클릭합니다. Ctrl을 누르면서 머리카락에 채우기를 한 레이어의 레이어 아이콘을 클릭하여 머리카락 부분의 선택 범위를 작성했다면 Alt + Delete로 머리카락 색에 가까운 청색으로 채웁니다. 색이 너무 비슷해서 선화가 눈에 띄지 않으면 불투명도를 내려 조정합니다. 그 밖에도 머리카락이 겹친 선화가 있으면 같은 과정을 진행합니다.

4 | 그 외 얼굴 부분 색상 트레이스하기

피부색과 잘 어울리는 색으로 조정

▲ 조정 전

▼

▲ 조정 후

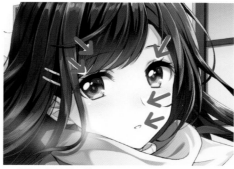

▲ 색상 트레이스의 포인트

그 외 코·입·눈꺼풀 등 얼굴의 파츠를 그린 선화도 **2**의 과정처럼 신규 레이어 [1]을 작성해**3** 대상의 레이어에 클리핑합니다. 살색으로 물든 붉은색이 강한 갈색을 선택해 [에어브러시] 도구의 [부드러움] 등으로 칠합니다.

215

5 | 캐릭터 전체 색상 트레이스하기

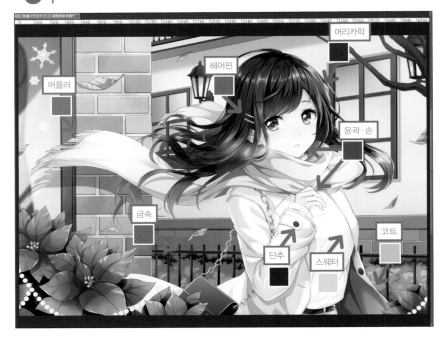

피부 이외의 선화도 마찬가지로 색상을 트레이스해 나갑니다. 색상은 파츠별로 맞는 색상으로 바꿉니다. 색이 너무 비슷해 선화가 눈에 띄지 않으면 불투명도를 내려 조정합니다. 이상으로 캐릭터의 색상 트레이스는 완성입니다. 배경의 선화도 눈에 띄는 것 같으면 마찬가지로 색상 트레이스를 하도록 합니다.

6 | 눈동자나 머리 등 묘사 그려 넣기

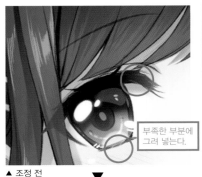

부족한 부분에 그려 넣는다.

▲ 조정 전

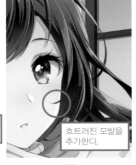

흐트러진 모발을 추가한다.

색상 트레이스 후 눈동자 등 부족하다고 느낀 부분은 신규 레이어 [가필]을 작성하고 **4** [펜] 도구의 [G펜] 등 딱딱한 브러시로 묘사를 추가합니다.

또 같은 순서로 모발의 흐트러짐을 추가합니다. 바람이 흐르는 방향에 맞추어 오른쪽에서 왼쪽으로 머리카락이 흘러가는 이미지로 가필합니다.

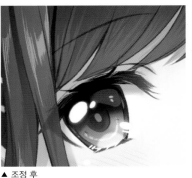

▲ 조정 후

4
- 100 % 표준 가필
- 50 % 표준 머리카락의 복사
- 100 % 표준 1
- 100 % 표준 속눈썹

part 2

흐림(피사계 심도) 방법

앞의 인물을 더욱 돋보이게 하는 테크닉, 배경 등을 흐리게 하는
[피사계 심도]를 설명합니다.

1 | 흐림(피사계 심도)에 대해서

피사계 심도는 카메라 등에서 자주 사용되는 용어로 사진의 초점 범위를 가리킵니다. 이를 활용하면 강약이 생겨 눈길을 끄는 일러스트가 됩니다. 마무리 요령은 [배경은 흐리게 하고, 보이고 싶은 것은 뚜렷하게 하는 것]입니다. 어느 것이 메인인지 확실히 정하면 깔끔한 깊이가 느껴지는 입체적인 일러스트가 됩니다. 이번에는 메인인 인물에 초점을 맞추고 인물에서 멀어질수록 초점을 흐리게 합니다. 일러스트상에서 메인(인물)에서 제일 먼 것은 뒤쪽 배경입니다. 다음으로 먼 것은 앞 배경이고 가장 가까운 것은 중간 배경입니다. 인물의 그림자가 벽돌 벽에 드리워져 벽이 가까운 거리에 있음을 알 수 있습니다.

2 | 뒤쪽 배경 흐리게 하기

▲ 붉은 범위가 조정되는 뒤쪽 배경 부분 ▼

우선은 인물에서 제일 먼 뒤쪽 배경(붉은 범위)을 흐리게 합니다. 뒤쪽 배경 폴더를 복사하고 1개의 레이어로 결합해 필터 메뉴의 [흐리기: 가우시안 흐리기]를 합니다(이번에는 [흐림 효과 범위: 35]로 설정했습니다). 결합하지 않은 배경 폴더는 숨깁니다.

👁	☐	› 📁	100 %표준	■숨
	☐	› 📁	100 %표준	■떨어지는 낙엽
	☐	› 📁	100 %표준	■앞 배경
👁	☐	› 📁	100 %표준	■인물
	☐	› 📁	100 %표준	■중간 배경
👁	✎		100 %표준	■뒷 배경 3
	☐	› 📁	100 %표준	■뒷 배경
👁	☐			용지

① Alt 를 누르면서 ▲로 드래그해 폴더를 복사
② Shift + Alt + E 로 폴더를 결합한다.

가우시안 흐리기		✕
흐림 효과 범위(G):	35.00 ⌃	OK
		취소
		✓ 미리 보기(P)

▲ 가우시안 흐리기

마무리
불의 표현
물의 표현
바람의 표현
꽃잎의 표현
어둠의 표현
마법의 표현
날씨의 표현
기타
마무리

3 | 앞 배경 흐리게 하기

▲ 조정 전

▼

▲ 조정 후

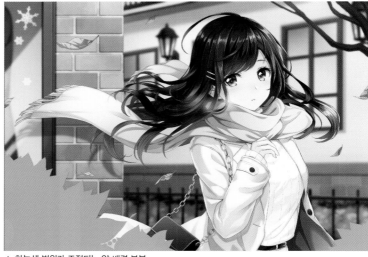

▲ 하늘색 범위가 조정되는 앞 배경 부분

다음은 앞 배경(하늘색의 범위)을 흐립니다. 2의 과정과 같은 순서로 앞 배경 (하늘색의 범위)을 흐리게 합니다(이번에는 [흐림 효과 범위: 20]으로 설정했습니다).

◀ 가우시안 흐리기

4 | 중간 배경 흐리게 하기

▲ 조정 전

▼

▲ 조정 후

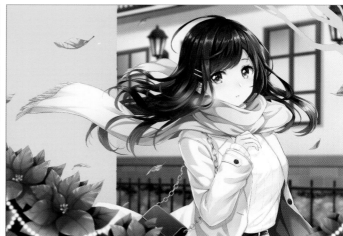

▲ 노란색 범위가 조정되는 중간 배경 부분

마지막으로 메인에 가장 가까운 중간 배경(노란색 범위)을 흐리게 합니다. 2의 과정과 동일한 순서로 중간 배경(노란색 범위)에 흐리기를 넣습니다(이번에는 [흐림 효과 범위: 15]로 설정했습니다).

◀ 가우시안 흐리기

part 3

블러 넣는 법

마무리

자잘한 잔상은 생동감을 가져옵니다. 움직이는 것에 잔상을 붙이는 [블러]를
설명합니다.

1 | 요소마다 레이어 폴더 나누기

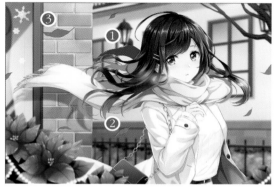

❶ 뒤쪽 머플러(청색 부분)
❷ 뒷머리(오렌지색 부분)
❸ 낙엽(빨간색 부분)

블러란 카메라 등에서 자주 사용되
는 용어로 움직이는 것을 촬영했을
때 발생하는 흔들림이나 잔상을 말합
니다. 블러를 이용하면 약동감과 박
력감이 커집니다. 이번에 블러를 넣는
것은 ❶ 뒤쪽 머플러 ❷ 뒷머리 ❸ 낙
엽 세 종류입니다. 세세하게 조정하기
쉽도록 각각을 폴더마다 나누어 작성
해 갑니다.

2 | 뒤쪽 머플러에 블러 넣기

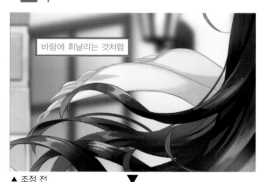

바람에 휘날리는 것처럼

▲ 조정 전

우선은 화면에서 가장 멀게 보이는 뒤쪽 머플러(청색 범위)에
블러를 넣습니다. 뒤쪽 머플러 폴더를 복사하고 한 장의 레이어
에 결합한 것에 ■1 필터 메뉴의 [흐리기: 이동 흐리기]를 사용합
니다. [흐림 효과 거리]는 조금 흔들리게 하는 정도로 짧게, [흐
림 효과 각도]는 이동 방향에 맞추어, [흐림 효과 방향: 앞뒤],
[흐림 효과 효과 방법: 매끄러움]으로 설정해 블러를 넣습니다
(이번에는 [흐림 효과 거리: 7], [흐림 효과 각도: 10]으로 설정했
습니다). 결합하지 않은 뒤쪽 머플러 폴더는 숨깁니다.

▲ 조정 후

■1

| | | 100 % 표준 ■뒤쪽 머플러 복사 |
| | > | 100 % 표준 ■뒤쪽 머플러 |

이동흐리기		×
흐림 효과 거리(G):	7.00	OK
		취소
흐림 효과 각도(D):	10	✓ 미리 보기(P)
흐림 효과 방향(O):	앞뒤	
흐림 효과 방법(H):	매끄러움	

▲ 이동 흐리기

3 | 뒷머리에 블러 넣기

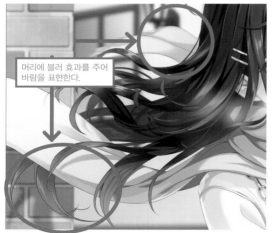

머리에 블러 효과를 주어 바람을 표현한다.

▲ 조정 전

▲ 조정 후

2의 과정과 같은 순서로 뒷머리(오렌지색 범위)에 블러를 넣습니다.

이동 흐리기 ▶

4 | 낙엽에 블러 넣기

▲ 조정 전

▲ 조정 후

◀ 이동 흐리기

낙엽 폴더를 복사해 한 장의 레이어에 결합한 것에 동일하게 [이동 흐리기]를 넣습니다. [흐림 효과 거리]는 머플러보다 속도감을 내기 위해 조금 길게 하고 [흐림 효과 각도]는 오른쪽 위에서 왼쪽 아래 잎이 떨어진 바람의 방향에 맞춥니다. [흐림 효과 방향: 앞뒤], [흐림 효과 방법: 매끄러움]으로 설정하고 블러를 넣습니다(이번에는 [흐림 효과 거리: 17], [흐림 효과 각도: −45]로 설정했습니다). 결합하지 않은 낙엽 폴더는 숨깁니다.

5 | 앞과 안쪽 낙엽에 거리감 내기

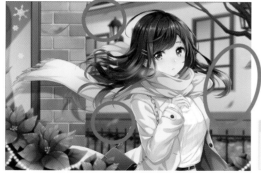

인물보다 뒤에 있는 낙엽을 [선택 범위] 도구의 [올가미 선택]으로 선택하고 필터 메뉴의 [흐리기: 가우시안 흐리기]로 흐리게 합니다(이번에는 [흐림 효과 범위: 50]으로 설정했습니다). 흐릿한 차이를 내어 낙엽에 전후 거리감을 연출할 수 있습니다. 선택 범위를 작성할 때 가우시안 흐리기로 흐려지는 범위를 고려하여 선택 범위를 크게 잡아 두면 좋습니다.

▲ 가우시안 흐리기

part 4

색감 입히는 법

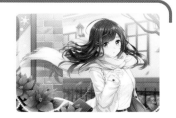

여기에서는 공기감을 연출하는 배경에 색감을 넣는 방법을 설명합니다.

1 | 뒷 배경에 색감 넣기

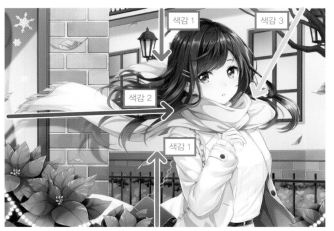

색감을 넣으면 화면 전체의 분위기가 극적으로 바뀝니다. 원근감 및 공기감을 더욱 효과적으로 보여 줄 수 있습니다. 이번에는 저녁이 되기 시작한 시간대를 의식해 전체적으로 따뜻한 색 계열의 색감을 넣어 나갑니다. 색을 칠할 때는 모두 [에어브러시] 도구의 [부드러움]을 사용합니다. 일단 뒤쪽 배경부터 조정해 봅니다. 뒤쪽 배경이 그려진 레이어 위에 신규 레이어 [색감 1]을 작성해❶ 합성 모드를 [오버레이]로 하고 [아래 레이어에서 클리핑]을 클릭합니다. 뒤쪽 배경의 색감을 통일시키기 위해 갈색 계열의 색을 부드럽게 아래위로 넣습니다. 신규 레이어 [색감 2]❷와 [색감 3]을 작성해❸ 합성 모드를 [스크

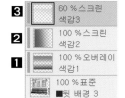

린]으로 하고 마찬가지로 클리핑합니다. [레이어 색감 2]에서는 원근감이나 공기감을 내도록 캐릭터에서 먼 위치에 채도가 낮은 청색을 왼쪽에서 오른쪽으로 조금 넣습니다. [레이어 색감 3]에서는 낮의 햇빛 효과를 내도록 약간 오른쪽 대각선 위에서 채도가 낮은 노란색과 주황 계열의 색을 왼쪽 하단을 향해 넣습니다.

2 | 중간 배경에 색감 넣기

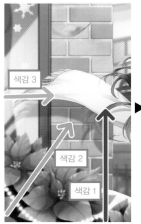

▲ 조정 전

▲ 조정 후

다음으로 중간 배경에 있는 벽돌 벽면을 조정합니다. 중간 배경이 그려진 레이어 위에 신규 레이어 [색감 1]을 작성해❹ 합성 모드를 [오버레이]로 하고 중간 배경에 클리핑합니다. 벽돌 벽의 무게를 표현하기 위해 밑부분의 색이 어두워지도록 갈색 계열의 색상을 아래에서 위로 넣습니다. 신규 레이어 [색감 2]와❺ [색감 3]을 작성해❻ 마찬가지로 클리핑합니다. [색감 2]는 합성 모드를 [스크린]으로 하여 앞 배경과의 거리감을 내도록 밝은 갈색 계열의 색을 아래에서 위로 넣습니다. [레이어 색감 3]은 합성 모드를 [오버레이]로 하여 유리창이 선명하도록 하늘색 계열의 색을 왼쪽에서 오른쪽으로 엷게 넣습니다.

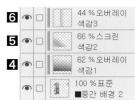

3 | 앞 배경에 색감 넣기

▲ 사선 부분이 조정 범위

다음으로 앞 배경을 조정합니다. 앞 배경이 그려진 레이어 위에 신규 레이어 [색감 1]을 작성하여 **7** 앞 배경에 클리핑합니다. 잎의 채도가 높아 조화시키기 위해 적갈색 계열의 색을 잎 끝에 넣습니다.

7
			100 % 표준 색감1
👁			100 % 표준 ■앞 배경 3

4 | 낙엽에 색감 넣기

▲ 조정 전　　　　　　　　▲ 조정 후

다음으로 낙엽을 조정합니다. 낙엽이 그려진 레이어 위에 신규 레이어 [색감]을 작성해 합성 모드를 [색상 닷지]로 하여 낙엽에 클리핑합니다 **8**. 잎이 벽돌의 색감과 비슷해 눈에 띄도록 따뜻한 계열의 색을 부드럽게 넣습니다.

8
			50 % 색상 닷지 색감
👁			100 % 표준 ■떨어지는 낙엽2

5 | 햇빛을 의식해 전체 색감 입히기

▲ 조정 전

▼

▲ 조정 후

마지막으로 화면 전체를 조정합니다. 제일 위에 신규 레이어 [색감 1]과 **9** [색감 2] **10** 그리고 [색감 3]을 **11** 작성합니다. [색감 1]은 합성 모드를 [스크린]으로 하고 햇빛의 느낌이 더욱 강조되도록 명도가 높은 오렌지색을 위에서 아래로 넣습니다. 머리에 색이 너무 많이 들어간 경우는 [지우개] 도구의 [부드러움] 등으로 부드럽게 깎아 줍니다. [레이어 색감 2]는 합성 모드를 [하드 라이트]로 하고 오른쪽 대각선 위에서부터 살짝 넣어 햇빛을 더욱 강조합니다. [레이어 색감 3]은 합성 모드를 [오버레이]로 하고 Alt + Delete로 화면 전체를 오렌지색 계열로 채워 줍니다. 불투명도를 낮추어 조정하고 오렌지색이 너무 강하지 않도록 합니다.

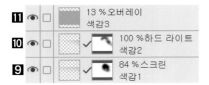

11 13 % 오버레이
색감3

10 100 % 하드 라이트
색감2

9 84 % 스크린
색감1

part 5

노이즈 효과(색 수차)
방법

마무리

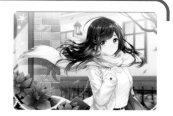

색을 어긋나게 해 노이즈를 발생시키는 [색 수차]라는 테크닉을 설명합니다.

1 | 일러스트 결합 후 복사하기

색 수차란 색상에 따라 빛의 굴절률이 달라 렌즈를 통해서
물체를 비추면 물체의 색이 어긋나 보이는 현상을 말합니
다. 이것을 사용하면 마치 텔레비전 화면과 같은 디지털감
이 나와 세련된 분위기가 됩니다. 우선 제작 중인 일러스트
를 1장의 레이어에 결합합니다(이때 결합하기 전의 데이터
에 덮어쓰기가 저장되지 않도록 반드시 다른 이름으로 저
장합니다). 결합한 레이어를 총 4장 복사합니다.

2 | 빨간색·녹색·청색 일러스트 준비하기

복사한 레이어 위에 신규 레이어 [빨간색]과❶ [녹색]❷ 그
리고 [청색]을❸ 작성하고 각각 원색에 가까운 빨간색·녹
색·청색의 세 가지 색깔로 빈틈없이 칠합니다. 합성 모드
는 세 장 모두 [곱하기]로 설정합니다. 복사한 레이어와 빨간
색·녹색·청색 레이어를 한 장씩 결합합니다. 결합한 후 위
두 장의 레이어인 [레이어 빨간색]과❹ [레이어 녹색]을❺
합성 모드 [스크린]으로 변경합니다.

3 | 일러스트를 어긋나게 하여 노이즈 효과 작성하기

▲ 조정 전

▲ 조정 후

어느 한 장의 레이어를 기준으로 하여 뒤
의 두 장을 각각 [레이어 이동] 도구로 역
방향으로 어긋나게 합니다. 이번에는 [레
이어 청색]을 기준으로 하고 [레이어 빨
간색]을 왼쪽, [레이어 녹색]을 오른쪽으
로 3px 정도 어긋나게 합니다. 어긋나게
한 후에는 화면 끝에 반드시 색깔이 남
으므로 [레이어 빨간색], [레이어 녹색],
[레이어 청색]의 세 장의 레이어를 하나
의 폴더에 정리해❻ 폴더를 선택한 상태
에서 [레이어 마스크 작성]을 클릭해 마
스크를 작성하고 [에어브러시] 도구의 [부
드러움]으로 지워 갑니다.

part 6

글로우 효과 방법

일러스트 전체가 발광하는 [글로우 효과]의 테크닉을 설명합니다.

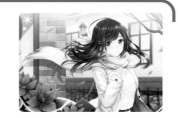

1 | 레이어 결합 후 복사하기

글로우 효과는 애니메이션 작품 등에서 자주 사용되는 마무리 방법입니다. 전체가 빛나는 효과로 인해 화려함이 더해집니다. 우선 제작 중인 일러스트를 한 장의 레이어에 결합합니다(이때 결합하기 전의 데이터에 덮어쓰기가 저장되지 않도록 반드시 다른 이름으로 저장합니다)**1**. 그리고 결합된 레이어를 복사합니다**2**.

2 👁 ☐ 🖼 100 %표준
레이어1 복사

1 👁 ☐ 🖼 100 %표준
레이어1

2 | 레벨 보정과 가우시안 보정 넣기

▲레벨 보정

복사한 레이어를 편집 메뉴의 [색조 보정: 레벨 보정]으로 그림처럼 화살표 바를 설정합니다. 같은 레이어를 필터 메뉴 [흐리기: 가우시안 흐리기]로 흐리게 합니다 (이번에는 [흐림 효과 범위: 20]으로 설정했습니다). 흐리게 한 레이어를 다시 복사하여 늘립니다.

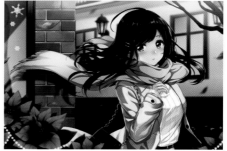

▲레벨 보정 후의 일러스트

3 | 합성 모드 각각 변경하기

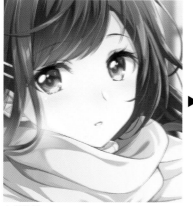

▲ 조정 전

▶

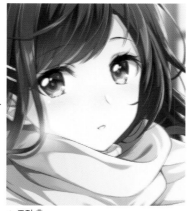

▲ 조정 후

하나의 레이어 합성 모드를 [오버레이]로 해**3** 전체의 농도를 올려 강약을 넣습니다. 불투명도는 18%로 조정합니다. 또 하나의 합성 모드는 [스크린]으로 해**4** 전체가 발광하는 분위기를 냅니다. 불투명도는 17%로 조정합니다.

4 👁 ☐ 🖼 17 %스크린
스크린

3 👁 ☐ 🖼 18 %오버레이
오버레이

👁 ☐ 🖼 100 %표준
레이어1

part 7
최종 조정 방법

여기에서는 최종 단계에서 색감 조정 등을 합니다.

1 | 전체 색 조정하기

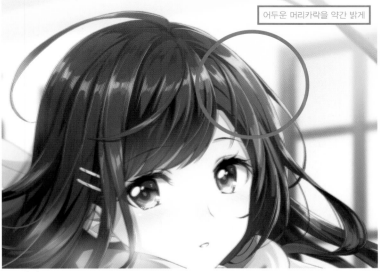

어두운 머리카락을 약간 밝게

▲ 조정 전

▼

화면 전체를 보고 색상을 더 조정해 나갑니다. 신규 레이어 [밝게]**1**, [캐릭터 색감]**2**, [색감]을**3** 작성해 모든 합성 모드를 [오버레이]로 변경합니다. [레이어 밝게]는 캐릭터의 머리카락이나 앞 배경이 약간 어두우므로 햇볕이 드는 위치(오른쪽 대각선 위)를 의식하면서 하늘색~흰색 계열의 색을 [에어브러시] 도구의 [부드러움] 등으로 부드럽게 넣습니다. 빛이 너무 강하지 않도록 넣는 정도를 조정합니다. [레이어 캐릭터 색감]에는 캐릭터의 피부색이 희게 느껴지므로 오렌지 계열 색을 [에어브러시] 도구의 [부드러움] 등으로 부드럽게 피부에 넣습니다. 너무 짙지 않도록 불투명도를 조정합니다. [레이어 색감]은 햇볕이 비치는 표현을 강하게 하기 위해 오렌지 계열의 색을 [에어브러시] 도구의 [부드러움] 등으로 살짝 넣습니다.

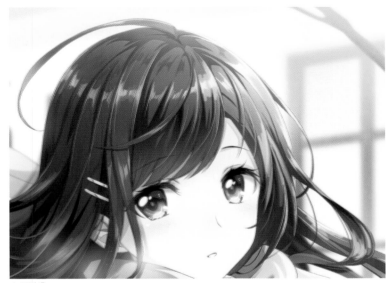

▲ 조정 후

3	👁 ✎		100 % 오버레이 색감
2	👁 ☐		50 % 오버레이 캐릭터 색감
1	👁 ☐		100 % 오버레이 밝게
	👁 ☐		17 % 스크린 스크린
	👁 ☐		18 % 오버레이 오버레이
	👁 ☐		100 %표준 레이어1

물의 표현
물의 표현
바람의 표현
빛의 표현
어둠의 표현
마법의 표현
날씨의 표현
기타
마무리

2 | 반짝이는 입자 추가~완성하기

신규 레이어 [전면 검정]을 작성합니다 **4**. 합성 모드를 [색상 닷지]로 하고 화면 전체를 검정으로 채워 줍니다. [밤하늘 그리는 법 2] (P.180) 등에서도 사용한 [닷지 모드]의 레이어가 됩니다. [레이어 전면 검정] 위에 신규 레이어 [빛 입자]를 작성해 **5** 합성 모드를 [더하기(발광)]로 한 후 [아래 레이어에서 클리핑]을 클릭하고 [펜] 도구의 [G펜] 등으로 빛의 입자를 그립니다. 색 선택은 자유지만 이번에는 흰색을 사용합니다. 이제 완성입니다.

▲ 빛의 입자

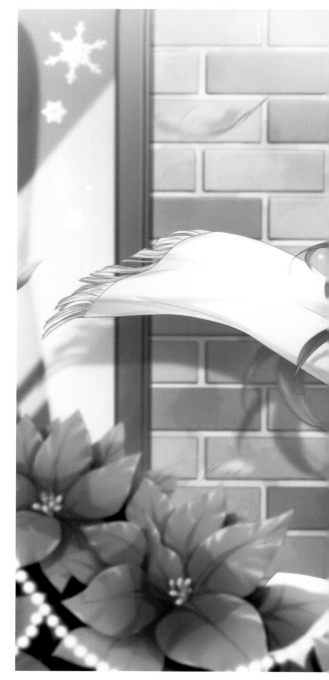

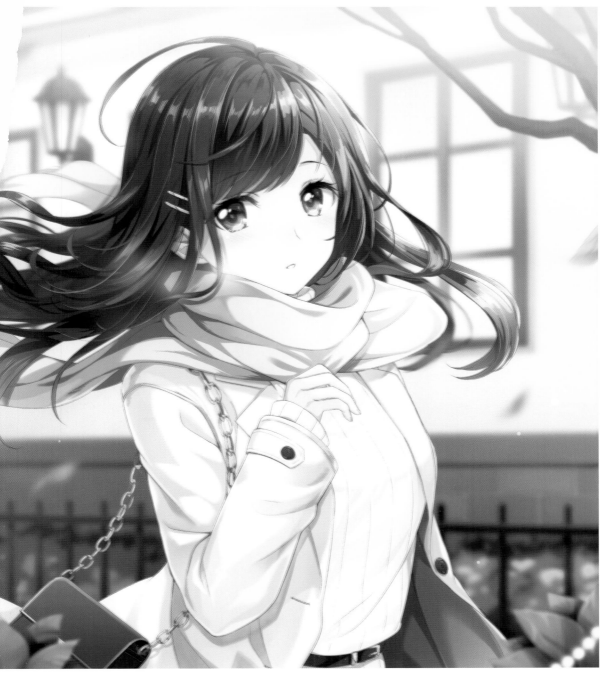

일러스트레이터 소개

mono

● 마무리(P.213)

(HP) ————

(PIXIV) https://www.pixiv.net/member.php?id=20678826

(Twitter) @mono_lith_

root

● 충격의 표현(P.100)

(HP) ————

(PIXIV) ————

(Twitter) ————

히타키에리

● 수면의 표현(P.71)

(HP) ————

(PIXIV) ————

(Twitter) @nerimaru

타마키미츠네

● 수중의 표현(P.55)

(HP) ————

(PIXIV) https://www.pixiv.net/member.php?id=2880417

(Twitter) @tamaki_mitune

로쿠마루 이나미

● 기타 표현 (스테이지)(P.200)

(HP) https://173-roku.amebaownd.com/

(PIXIV) https://www.pixiv.net/member.php?id=14188853

(Twitter) @173_roku

사이토우타가오

● 배리어의 표현(P.159)

(HP) ————

(PIXIV) https://www.pixiv.net/member.php?id=249833

(Twitter) @tou_take

카쿠히

- 기타 표현(SF)(P.207)

(HP) spinel.lofter.com
(PIXIV) https://www.pixiv.net/member.php?id=2741456
(Twitter) @spinel9057

쿄가 하토리

- 불의 표현(P.15) ● 얼음의 표현(P.43) ● 바람의 표현(P.80)

(HP) http://romance.raindrop.jp/
(PIXIV) https://www.pixiv.net/member.php?id=9200
(Twitter) @Hatori_K

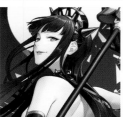

아마기노조미

- 물의 표현(P.29) ● 어둠의 표현(P.135)

(HP) ————
(PIXIV) ————
(Twitter) @amg_mczk

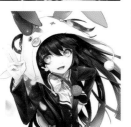

텐료지세나

- 번개의 표현(P.123) ● 마법의 표현(P.149)

(HP) https://www.lilium1029.com/
(PIXIV) ————
(Twitter) @tenryosena

HMK84

- 이동 이펙트 표현(P.90) ● 참격의 표현(P.95)

(HP) http://hmk84.com
(PIXIV) ————
(Twitter) @hmk84

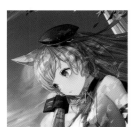

yu-ri

- 날씨의 표현(P.169)

(HP) ————
(PIXIV) https://www.pixiv.net/member.php?id=226644
(Twitter) @00x0044

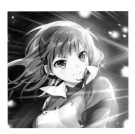

무라카미 유우이치

● 빛의 표현(P.109)

HP	http://www.murakamiyuichi.com/
PIXIV	—————
Twitter	—————

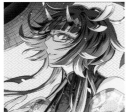

건주비

● 마무리(P.213)

HP	—————
PIXIV	—————
Twitter	—————

CLIP STUIO PAINT,
캐릭터를 살리는
이펙트 노하우

1판 1쇄 발행 2022년 4월 25일

저 자 | Kogado Studio, Inc.
역 자 | 임완규
발 행 인 | 김길수
발 행 처 | ㈜영진닷컴
주 소 | ㈜08507 서울 금천구 가산디지털1로 128
 STX-V타워 4층 401호
등 록 | 2007. 4. 27. 제16-4189호

©2022. ㈜영진닷컴

ISBN | 978-89-314-6609-6